曲韻與舞臺唱念

蔡孟珍 著

臺灣 學生書局 印行

鄭　序

　　我於曲學是個在殿堂廊廟前徘徊不去的門外漢。曲，我愛聽；戲，我愛看。原先也有入門的因緣，但終於止步於門外，從門縫中領略一點音韻之美、舞容之茂，到底不得窺見堂奧。要我為孟珍這一本學術專著寫序，真不知從何說起。

　　我之於孟珍，起始是隔著太平洋聽她唱宋元詞曲的音碟，先認識她的聲音。她的嗓音甜美寬大、咬字仔細清晰、運氣飽滿綿長，在在都見其天賦、功力、與曲教之嚴正。後來獲邀審查她的論文，才知道她是曲學界年輕的第一線學者，剖析入理，議論堅實。再後來在一次國際會議上同組論學，才又聽說她能歌能舞，上黵舩、挑大樑。近兩年，我終得聆賞她在曲學上全面的才華與造詣。在舞臺上她扮相美，眼神靈動，身段活而嫻靜，唱作典麗嚴謹；在課堂上她講文學、教吟詠，融會詩樂；在學術上她從事研究，成績斐然，而且與國際同行互通聲氣，召開國際崑曲會議；在文化上她推動民間曲藝活動，精力過人，足夠她盡展華采。

　　學校本是詩書、絃歌之地。吟誦文辭，和以音聲，原是士子的必修課程。書房之外，會友宴客，也都以詩樂為媒介。唐以後，如果家道殷實，養家伎唱自製新曲或新戲，也是風雅韻事；然而在崑劇史上，文士登臺票戲並不見於古書記載，想來是絕無僅有。有

之，是文士這一層社會開始沒落之後的事。文士的社會地位既動搖，職業的貴賤觀念既清除，一方面文學與音樂分家得更徹底，以至於隔行如隔山；一方面舞臺成了多才多藝的學者如孟珍另一個藝術天地。再說學者公演也正可藉以挽救典正的崑曲這如縷的絕響。

創造戲劇原須群力合作。戲劇的精華在劇本；劇本的精華在文字與音樂；劇本成功與否則戲班有很大的責任。這是說一齣戲有文士的心血，有樂師、伶人、工匠的智慧。其中思想感情原激發於文士的塊壘；文詞情節都是文士胸中的丘壑；甚至連聲華有時也來自文士自度的唱腔。至於舞容與伴奏，乃至排演、衣箱等等，總要偏勞樂師、伶人與工匠，文士能參與的不多。簡短地說，論創作，文士多神思；論上演，樂師與演員多巧慧。上面這個說法可不是地方劇種的通例，而是崑劇的特例。崑劇固然是幾百年的發展史沉澱成的一件藝術，奇特的是這件藝術竟然就像沉積的頁岩一樣可以片片拆卸開來。原來它發展史上各階段的成果，一直各有生機，整合起來是戲，分析開來可入文學與曲學，各歸各的學術領域。這些領域從來都是文士遊藝的園地。天下獨此一個劇種如此特別。正因為文士的創作始終是合作的核心，它規定最細、要求最高、佳作最多、傳世最久，最引人入勝、允稱人類文化遺產。無如現在無論什麼事，一概講究多數決，只偏重舞臺藝術。這無異於視崑劇如其他地方劇種。結果論崑劇則幾乎不敢不推戴勞動人民，論唱曲於是也以從眾、甚至媚俗為尚。

孟珍的研究，既談與大眾分不開的戲曲，也談作家獨抒胸臆的散曲，雅俗都不偏廢；但說到她最專精的曲學理論與美聲唱法，她始終維護文士雅正的傳統。現在正規的崑劇與附屬於崑劇的戲碼，

好戲絕大多數是文士的創作，其中的曲學理論以及美聲唱法，是文士由傳世曲學、日常語言、與民間劇曲曲藝中提煉出來的精緻文化，既獨特、又迷人，原不可能大眾化。能大眾化的，也就是當前大眾容易接受的，近來漸漸又恢復了生機，自當慶賀。但即便崑劇聽眾因而滿山滿谷，如果忽視文士千錘百鍊得來的獨門功夫，轉重新奇的聲光，恐怕有負人類文化遺產的美名。有人說先求普及，再求精緻。理路可通，事實是絕技失傳並不等人。活潑的俗，如今似已凝聚一股群力，當能繼續發展。嚴謹的雅，灌溉的人看來只會越來越少，才真正是瀕臨滅絕的珍品異種。孟珍為之灌溉多年，涉獵越廣、眼界越高，或不免由於和者越少而越感岑寂。因此我藉這篇序呼應幾聲。雖是外行話，總代表我神聖的一票。

丁亥年十一月

鄭再發

時在國立臺灣師範大學國際漢學研究所

自 序

　　「曲韻」，是古典戲曲唱唸的靈魂所在，而文辭典雅、曲調流麗夙稱「百戲之祖」的崑曲，其唱唸規範更以用字準確與咬字清正，作為音樂旋律是否與曲文密合無間的標準。

　　這種美學思維，早在南北朝的永明四聲之說就已萌芽，當時文士階層為求韻文精美可誦，乃以浮聲切響、飛沉雙疊作為斟字酌句的技巧。嗣後唐代科舉以詩取士，發展出一套嚴謹的近體格律，迄宋元詞曲長短句，又為求曲拍為句，字歌相宜，音韻諧暢，節奏鏗鏘，對咬字吐音等行腔問題提出如：沈括「當使聲中無字、字中有聲」（《夢溪筆談‧樂律類》）、張炎「字少聲多難過去，助以餘音始繞樑」（《詞源‧謳曲首要》）的演唱方法，並對創腔製譜也講究字句的四聲清濁。相承之餘，明人改革出「轉音若絲，氣無煙火，啟口輕圓，收音純細」等抽祕逞妍的崑腔唱唸技巧，一時蔚為身分高雅的表徵，至於文人士夫「笛橫碧玉、板按紅牙」，蓄養家樂家班的唱曲風氣，更進一步帶動起曲家對完善格律與指導伶工唱唸有更高更美的理想追求。

　　如此一種藝術趨向，本有相當深厚的文士傳統，是與古文書畫琴棋一樣必修的文化課程，印象中過去的書香門第就以這些傳統素養做為一個家庭基本的人文教育，自小就有延師拍曲和學習音韻之

學的經驗，並嫻熟一切人際間的應對禮儀……，而大學時代，我參加隔週一次的崑曲同期，也有幸在和平東路的電力公司舊址，和幾位這樣出身世家的長者相遇，他們是學者、貴冑、曲家名流，溫文儒雅的氣質透顯出良好的教育背景，許多曾是神州大陸當時天津、南京、上海、蘇杭大戶人家的名門族裔，談吐舉止，已是我們學習楷模，而銀髮熟年的老人家或親執鼓板、或撝笛，十分細緻規矩的唱曲格範，字斟句酌，拍曲說戲，引導著我們這些初學唱曲的晚輩，一字一句地傳絲著崑曲的前代風華……那是多麼令人懷念的一段記憶。後來，我才知道這是正宗的崑曲「清工」，也稱「書房曲子」，與一般伶工為滿足市井俗眾而一意追求、極具戲劇效果的舞臺表演風格迥異，它所包含的傳統文化精華更是其他劇種永遠無法企及，原來，崑曲藝術若脫離了傳統知識分子可說根本就不能存在，所以在崑曲最鼎盛的時期，為了與其他劇種區隔，崑曲被稱為「雅部」或「文班」，也就是因為其中文采、唱唸的文雅、文靜，有十分高貴的藝境所致。

　　寫到這些，不禁又使我想起當年在崑曲同期、崑曲社教導我學戲唱曲的老師們，多少個風雨晨昏，在師大綜合大樓的排練室裡，一襲長衫，戴起老花眼鏡，嚴格教導我身段的夏煥新、杜自然老師；外雙溪故宮員工宿舍，永遠是那麼慈祥，江南閨秀，她是笛王許伯遒的九妹——許聞佩老師。幾次唱曲唱到下午了，許老師端出點心，叮嚀我別太辛苦，先吃些，別放涼了……。她一再告訴我那個字是清聲、那個字是濁聲，分清平上去入四聲、尖團之外，還得注意南北曲音之異，唱曲的人不能隨便唱，咬字得守住規範，不是自娛自樂，更不能興之所之，自創唱法。

　　如此的習曲歷程，將音韻學放在古典戲曲的研究範疇，結合出
「戲曲音韻學」，一直就是我多年努力尋找的方向，這本《曲韻與
舞臺唱唸》雖以十二年前為學位而寫的博士論文略事補苴而成，但
其中累積多少年來與諸位師長問學拍曲的點點滴滴，對我卻彌足珍
貴。他們給了我正確的文人唱曲系統，使我在這學術領域一開始就
由清曲入手，摸索到準確可行、通往戲曲音韻學的門徑。

　　這難得的師承因緣對我是意義重大的，由於我得力於師長們對
自己的嚴格唱曲教育，所以後來每與大陸曲家交流時，便能夠暢敘
心得，分析出箇中路頭。猶如當年梁啟勳在《曼殊室隨筆》曾有一
段思考崑曲發展的話，他說：「近世中國劇曲之所以不競，原因甚
複雜，而製曲之業由學者之手移於伶人，是為總因。」清工系統與
伶工系統的趣味高下，歷來分明，伶工需要清工的指點，就是由於
文化素養不足。而伶人編導、傳習崑曲的結果，當然就是喪失文人
的書卷特質，至於欠缺傳統詩詞基礎寫出來的劇本也就夠不上文學
的標準。崑曲真正的振興絕非演出的頻繁，忽略文人傳統曲社的清
工傳承，或大量編製崑曲新戲，將會使崑曲失落「人類口述和非物
質遺產代表作」的意義與價值，這一點，值得所有研治古典戲曲的
人深加警惕！

　　最後，我要向所有支持完成本書的師長、好友致謝。他們是二
十多年前為我打下研究音韻學基礎的杜其容教授；雅好崑曲，在百
忙中為本書賜序的鄭再發教授；博班同窗、書法名家，為本書題耑
的杜忠誥教授；以及臺灣學生書局長期大力支持學術出版的鮑邦瑞
先生，他們都是力促本書得以面世的催生者。希望「戲曲音韻學」
這門學界向來極少措意的領域，將來海內外有更多的研究者投入，

使其更有規模，令後之習曲、唱曲者可有規矩可循，尋回可貴的文士傳統與學術堅持，則是我衷心最大的祝願。

<div align="right">

2008 年立春

蔡孟珍 序於新店度曲樓

</div>

曲韻與舞臺唱唸

目　次

緒　論

　　唐詩、宋詞、元曲雖並為一代文學，在我國傳統韻文天地中各領其風騷，然曲由於託體卑俗，向被鄙為小道，以曲為命脈之明清傳奇，亦鮮受學者關注。晚近學術昌明，戲曲藝術以其迷人的舞臺魅力，攫住研究者的眼光，有關曲史、曲論、曲話、曲目、曲律、曲譜之擘研，新猷輩出，使原本律殘聲冷的曲苑在諸多有心之士的拓墾下，顯得枝繁葉茂、花果蕃生，展現汩汩不絕的研究生機。

　　在光彩紛呈、門類紛繁的研究領域中，曲韻則是較為寂寞的一環。一般研究聲韻學的學者，在本身專業領域裡已有充分的研究空間，故鮮少措意於曲韻一門；而目前戲曲研究者對聲韻學則未必會感興趣，遑論深入研究，以致有關曲韻的名義與研究範疇，皆鮮見明確之闡釋，而其與詩詞韻部之分合及用韻情形，雖嘗見諸記載，但所論亦未盡詳備；至於曲韻與舞臺實際唱唸之關係究竟如何？曲界所論率多零星條記且乏系統論述。筆者由是勉力考索，嘗試就此三端釐述辨析如次。

第一節　曲韻名義

　　為學務先正名，名正則學之條理可具。有關「曲」的論述，自

來即有廣狹二義：廣義之曲，指凡可入樂而歌者，如風、騷、樂府、唐詩、宋詞、法曲、大曲，乃至民間歌謠小調皆是；狹義之曲，則專指音樂和體製源於宋詞的曲，它吸收宋金北方蕃曲（少數民族樂曲）與南方村坊小曲，並受唐以來大曲、鼓子詞、傳踏、諸宮調、賺詞等影響，自元明以降成為古典戲曲音樂主體之南北曲。本文所論，係指狹義之曲，亦即於傳統文學領域中，與詩詞鼎足並稱之「曲」。曲以地域分，有南曲、北曲；以作用分，則有散曲、劇曲，要皆以清圈自然、爽利鮮活之語言，雕繢物情、模擬人理，曲盡社會人生百態。

詩、詞、曲一脈相承，並為傳統韻文之主流，講究節奏有致、音韻鏗鏘之美，故詩有詩韻，詞有詞韻，而曲亦有曲韻。唯曲較諸詩詞幅員遼闊，情味尤顯活潑，非僅供案頭品賞，更宜場上氍演彩歌，故其內涵益顯廣袤，有關曲韻之研究，亦隨之複雜而多歧，甚有因其「厥品頗卑」，而加以鄙屑歪曲者。如羅常培認為明《洪武正韻》後之一系列南化的曲韻是「文人的玩藝兒」、「漸趨僵化，拘守定型而沒有創造力」，遠不如接近平民的「民間劇韻」活潑而新鮮❶；錢玄同甚至否定王驥德、范昆白所論之曲韻，詆之為「非驢非馬不南不北之議論」❷。由於曲韻之內容與作用較一般詩詞不同，因而容易使人對它產生觀念上的混淆，而今振葉尋根，觀瀾索源，想要為曲韻下明確定義，自然得先一探曲韻的源頭──第一部

❶ 見羅常培〈京劇中的幾個音韻問題〉一文，原載 1935 年《東方雜誌》第 32 卷第 1 號，後收錄於《羅常培語言學論文選集》一書。

❷ 見錢氏〈中原音韻研究審查書〉，載於趙蔭棠《中原音韻研究》頁 1-4。

曲韻專書《中原音韻》之創作原委。

　　周德清以「工樂府，善音律」之素養，加上創作元曲三十年之豐富經驗，眼見當時文律俱謬之曲充斥案頭場上，乃觀其病而作曲韻以砭炳之。在《中原音韻·自序》中曾提及，他根據本身度曲經驗，發現北音「平分陰陽，上去不分陰陽」之奧秘，於是將這創作元曲的「不傳之妙」慨然揭示：

　　　試以「東」字調平仄，又以「紅」字調平仄，便可知平聲陰、陽字音，又可知上、去二聲各止一聲，俱無陰、陽之別矣。且上、去二聲，施於句中，施於韻腳，無用陰陽，惟慢詞中僅可曳其聲爾，此自然之理也。妙處在此，初學者何由知之！乃作詞之膏肓，用字之骨髓，皆不傳之妙，獨予知之，屢嘗揣其聲病於桃花扇影而得之也。吁！考其詞音者，人人能之；究其詞之平仄、陰陽者，則無有也！彼之能遵音調，而有協音俊語可與前輩頡頏，所謂「成文章曰樂府」也。

　　他之所以作《中原音韻》，目的在正天下之音，不僅是「欲作樂府，必正言語」這種創作時用字選韻上的需要，同時也是付之歌喉時「字正腔圓」的審美要求，其言曰：

　　　平而仄，仄而平，上去而去上，去上而上去者，諺云「鈕折嗓子」是也，其如歌姬之喉咽何？入聲於句中不能歌者，不知入聲作平聲也；歌其字，音非其字者，合用陰而陽，陽而

　　陰也。……予甚欲為訂砭之文以正其語，便其作，而使成樂
府。

戲曲是一門綜合藝術，它通常需要經過「文士作詞，樂工譜曲，伶
家度聲」即作曲、譜曲、度曲三個過程的完善配合，才能產生出色
的曲作。縱然只是清唱，在音韻方面也須作曲者用字準確，唱曲者
咬字清正，如此字斟句酌，反覆磨腔，使腔隨字轉——音樂旋律與
語言旋律密合無間，才能達到歌者不拗嗓澀舌、聽者能耳聞即詳的
圓滿境界。當時卓從之撰《中州樂府音韻類編》，在十九韻目之
後，楊朝英的一番題辭，亦透露相同的旨趣：

　　海宇盛治，朔南同聲。「中州小樂府」今之學詞者輒用其調
　　音，歌者即按其聲。然或押韻未通其出入變換，調音未合其
　　平仄轉切，此燕山卓氏《韻編》所以作也。是用錄刊于《樂
　　府》之前，庶使作者歌者皆有所本，而識音韻之奇，合律度
　　之正。雖引商刻羽，雜以流徵之曲，亦當有取於斯焉。

足見曲韻專書之作，其目的在「使作者歌者皆有所本」。故《中原
音韻》一出，即收「使四方出語不偏，作詞有法」之效，而被譽為
「自有樂府以來，歌詠者如山立焉，未有如德清之所述也。」甚至
到了明代後期，作北曲者仍「守之兢兢，無敢出入。」由此可見曲
韻編撰之意義在於為作曲唱曲之字音樹立規範，俾作者無失律舛韻
之虞，唱者亦不致貽訛音倒字之譏，故曲韻之「韻」，實兼賅作曲
之用韻與唱曲之音韻兩層內涵。

　　蒙元之世，北曲擅盛，曲壇自以北音為天下之正音，迨入朱明，雜劇式微，傳奇以南曲為基礎，兼又汲取北曲以為滋養，隨崑山水磨調之風靡天下而雄峙曲壇。斯時曲作南北曲兼備，就曲韻內容而言，不論創作之用韻抑或唱唸之咬字，皆因南北交化而造成莫大的激盪與沖擊。就創作用韻而言，有「中原音韻派」與「戲文派」之爭；就唱唸咬字而言，除曲聖魏良輔揭示「南曲不可雜北腔，北曲不可雜南字」之「兩不雜」原則外，其實際字音當如何釐分，明清曲家莫不殫精竭慮苦心鑽研，其中較受矚目之曲論專著有：王驥德《曲律》、沈璟《正吳編》、沈寵綏《絃索辨訛》與《度曲須知》、李漁《閒情偶寄》、徐大椿《樂府傳聲》、黃旛綽《梨園原》、毛先舒《南曲入聲客問》、王德暉與徐沅澂《顧誤錄》等，近代則有吳梅《顧曲麈談》、王季烈《螾廬曲談》、盧前《曲韻舉隅》等較受重視。曲韻專書之編撰則有：樂韶鳳等《洪武正韻》❸（1374）、朱權《瓊林雅韻》（1398）、陳鐸《菉斐軒詞林要韻》❹（1483）、王文璧《中州音韻》（1508 前）、范善溱《中州全韻》（1631）、沈乘麐《曲韻驪珠》（1746）、王鵔《中州音韻輯

<hr/>

❸　《洪武正韻》雖非為填詞度曲而設，然其字音多為南曲唱唸所依據，如沈寵綏《度曲須知·宗韻商疑》云：「凡南北詞韻腳，當共押周韻，若句中字面，則南曲以《正韻》為宗。」清《顧誤錄》亦云：「風氣既變，北化為南。蓋詞章既南，則凡腔調與字面皆南，韻則遵《洪武》而兼祖《中州》。」又因其入聲部獨立，故每為南曲用韻之所本。

❹　菉斐軒《詞林要韻》，自清厲鶚之後，向被視為宋代詞韻專書，據趙蔭棠考證，此書係《瓊林雅韻》後之曲韻專書，疑為陳鐸所作，詳參趙氏〈菉斐軒詞韻時代考〉與〈菉斐軒詞林要韻的作者〉二文，分別載於 1930 年 12 月 18 日與 1931 年 4 月 1 日之《北晨學園》。

要》（1781）、周昂《增訂中州全韻》（1791）等。

　　崑曲自明嘉靖初至清乾隆末，雄踞曲壇幾達三百年之久，使原本南曲傳奇所使用的吳語方言，對曲韻專書的編撰起了漸次南化的作用，如范善溱的「去分陰陽」、沈乘麐的「入分陰陽」、周昂的「上分陰陽」與另立「知如」一韻，皆與南曲字音息息相關。又崑曲兼融北曲，於萬曆後期走出江浙，蔚為流布全國之大劇種，其語言亦逐步中原化，誠如沈寵綏所言：「聲音以中原為準，實五方之所恪宗。」故其創作之用韻，除南曲入聲單押外，不論南北曲皆以《中原音韻》為準，而句中字面（即唱唸咬字）南北曲之異讀情形，除王驥德、沈寵綏嘗撰曲論予以辨析之外，王鵔、沈乘麐之曲韻專書亦皆有詳細註明，俾便歌者檢用。由是觀之，曲韻之表現方式，除傳統韻書式之編撰外，前賢亦每藉曲論辨其奧窔，故研究曲韻，除傳統曲韻專書之外，宜兼顧歷代曲論，如此旁搜遠紹，方足以窺其蘊奧。

　　我國古典戲曲於悠悠歲月，以滄海納百川之態勢吸取各聲腔技藝芳華，匯為高度綜合之文學藝術，恰如「高山不辭土壤，故能成其大；河海不捐細流，故能就其深。」自元以降，躍居文壇主流，縱橫於歌場氍毹之間，歷數百年而不衰。是故曲韻之範疇，時不應侷限明清兩代，地亦不宜僻處江蘇一隅，自崑曲蔚為大國，兼容南北，曲韻之內容即隨之擴增為亦南亦北之豐贍格局，且其咬字用韻亦自有畛域存焉，實不應詆之為「非驢非馬不南不北」。曲韻之作用，主要為歌場樹典範，示文苑以楷則，沈乘麐《曲韻驪珠·凡例》即明白揭櫫其撰述宗旨：

△此書專為歌曲者而作。故每韻標明收音，每圈下標明五音
　及出音，閱者易曉。（第一條）

△此書亦不獨專為歌曲者，即填詞家亦不為無補。如填北
　曲，則將入聲字之叶入各韻者，依所叶本韻之平上去三聲
　用之；若填南曲，則入聲必獨用為是，即欲借用，必本韻
　入聲，如屋讀之於姑模……（第十五條）

近人汪經昌輯《曲韻五書》以存國故，亦云：「惟願填詞家分清南
北而用韻，庶不使歌之者有兩歧之苦矣！」曲韻自古迄今為作曲唱
曲南針之重要性可見一斑。故自有曲以來，即有曲韻之探研，其淵
源影響不可謂不深遠，焉可謂之僵化、定型而了無創造新意耶？！
　　曲之本色在唱，曲韻必須與實際唱口結合才有意義，即曲詞押
韻與伶人咬字應與當時語音諧和，觀眾方得以聆賞無礙，由此而獲
得共鳴，故曲韻每較一般傳統韻書切合實際語音，而藉曲韻以稽考
當代語音系統之研究，即著眼於曲韻與時遷變之特質❺。又曲之唱
唸口法多賴口傳心授而得以薪傳不墜，此種傳授方式，曲界稱之為
「傳頭」❻，因為傳頭，北曲遺音可以燈燈相續地傳縣至明代❼，

❺　王力《漢語史稿》頁21云：「《切韻》以後，雖然有了韻書，但是韻書由於
　　拘守傳統，並不像韻文（特別是俗文學）那樣正確地反映當代的韻母系統。
　　因此我們有必要研究唐詩、宋詞、元曲的實際押韻，來補充和修正韻書脫離
　　實際的地方。」

❻　「傳頭」一詞，見吳梅村〈王郎曲〉「梨園弟子愛傳頭，請事王郎教弦
　　索。」又〈琵琶行〉云：「盡失傳頭誤後生，誰知卻唱江南樂。」《冒鶴亭
　　詞曲論文集・戲言》亦載：「溫州戲十九尚仍崑腔。但崑腔後來一板三眼，
　　此仍一板一眼。傳頭未失，而士夫中無顧曲者，不能起衰振靡。」

乃至今日舞臺仍傳唱饗演不衰；也因為有了傳頭這種特殊的傳授方式，使曲韻得以保留古音至數百年而不消磨，如「皆、街、鞋」等字，迄今舞臺唱口猶如元代之歸「皆來」古韻，而實際語言已然消失之閉口韻，仍為明清與近代曲家所斤斤固守❽。由是觀之，戲曲語言竟是一種多層面雜糅而成的藝術語言，它使得曲韻同時具有切合實際語音與保留古音兩種特質。

　　一切藝術的創作不能離開對前人經驗的繼承與借鑒，曲韻與時俱變又存古典型之特質，使它內容廣袤、淵源深厚，其為作曲押韻與舞臺程式化的唱唸❾奉為圭臬由來已久，且具一定的影響力。即清末以降花部亂彈與民間曲藝，其創作與唱唸方面，於曲韻亦多取

❼　沈寵綏《度曲須知·曲運隆衰》云：「北劇遺音，有未盡消亡者，疑尚留於優者之口，蓋南詞中每帶北調一折，如〈林沖投泊〉、〈蕭相追賢〉、〈虬髯下海〉、〈子胥自刎〉之類，其詞皆北，當時新聲初改，古格猶存，南曲則演南腔，北曲固仍北調，口口相傳，燈燈遞續，勝國元聲，依然嫡派。」

❽　趙蔭棠分析明清「曲韻派」特色時曾云：「-m 韻之存在，尤與唱曲有關係，與實在的語音變遷無關；蓋 m 雖是子音，卻可以按著唱歌的方法唱得很好，所以曲韻家存而不廢。」見《中原音韻研究》頁 52。有關閉口韻之發展態勢，可詳參拙著《近代曲學二家研究——吳梅、王季烈》「閉口韻之存廢」一節，1992 年，臺灣學生書局。

❾　程式性，是我國傳統戲曲特有的一種藝術現象，它來源於生活，對生活中的語言、動作進行藝術性的概括與提煉，如起霸、趟馬、開關門、上下馬等動作，鑼鼓經、唱唸等音樂規律，乃至笑聲、哭聲等藝術語言，皆是戲曲程式的組合，程式對藝術表現在形式上、技術上有著嚴格的規範，它是戲曲藝術體現形式美的必要手段。詳參何為〈論戲曲音樂的程式性〉一文，載《戲曲研究》第 11 輯，頁 98-127，1984。

資，如皮黃之押韻，係採民間天籟系統之十三轍❿，然其唱唸咬字則以曲韻為主，再就各流派之不同而略添「湖廣音」、「老徽音」等方言土腔。至若江浙一帶之灘簧、蘇州評彈、揚州評話等諸多地方曲藝，在表演時凡起腳色或作官場官話，其唸白皆不同程度地採用曲韻，又其一般唱詞不論韻協或句中字面，皆按腳色不同而或多或少受曲韻影響。又南方各地方戲曲雖以方言唱唸，然其入聲字之歸韻與咬字，則大抵據沈氏《曲韻驪珠》所分之八部而略作增減。礄知曲韻之研究範疇至廣，舉凡元明以降之曲韻專書、曲論專著與舞臺實際唱口，靡不包括在內。

　　綜上所論，曲韻係指自元以降以南北曲為主體之戲曲，其作曲、譜曲、度曲與舞臺唱唸所用以為規範之漢語音韻。它保留在歷代曲論、曲韻專書與歌場舞臺唱唸之中，具有切合當時實際語音與存古典型等藝術特質，在我國重程式的傳統戲曲天地裡，它對其他地方戲與民間曲藝也具有若干影響力。

第二節　曲韻與詩韻、詞韻之異同

　　韻文之所以較一般散體精美可誦，主要在其用韻之曲盡其妙。不論整飭之齊言詩或錯綜之長短句，皆賴韻叶之牽引呼應，造成奇偶相生、音韻相和的效果，猶如青白之成文，咸韶之含節，其音節鏗鏘之美，實非清言質說之散文所能相比。往古世質民淳，詩騷樂

❿　羅常培〈京劇中的幾個音韻問題〉一文將歷代韻書分為曲韻與民間劇韻兩大系統，皮黃用韻之「十三轍」屬於民間劇韻，與曲韻系統迥異。

府之作，在用韻方面但取其脣吻調利、清濁通流之自然音律，迨永明四聲之說倡，而文藝之事為之一變，如沈休文有浮聲切響之論，劉彥和有飛沈雙疊之說❶，古詩由是邁入近體，篇章句字各有定限，其法亦愈趨而愈密。宋元詞曲長短句的出現，使韻文邁向音樂性更高之層次，由於製腔造譜須講究字句之四聲清濁，相對地在用韻方面顯得比詩寬鬆而自由得多，然其間分合亦各有畛域，茲條述如次。

詩的用韻，由於歷史因素不同，古體寬而近體嚴。先秦乃至上古之韻文，除詩歌之外，另有格言、俗諺及一切有韻之文章，其用韻方式純任自然，即各依照地域口語而押韻；其後漢魏樂府及古書之韻語，除本乎實際口語之外，亦多仿先秦風格而作，古韻今語皆可入韻，故唐以前韻文之用韻方式靈活而自然，可劃為古體一類❷。古體詩之用韻格律頗為自由：全詩除不限平仄聲韻外，又可隨意轉韻；韻腳不限在偶數句上，可每句皆用韻，且韻字亦可重複；此外除上去聲通押外，鄰韻❸亦可取叶，甚至詩中還允許無韻之散

❶ 沈約《宋書·謝靈運傳》：「夫五色相宣，八音協暢，由乎玄黃律呂，各適物宜。欲使宮羽相變，低昂舛節，若前有浮聲，則後須切響。一簡之內，音韻盡殊；兩句之中，輕重悉異。妙達此旨，始可言文。」劉勰《文心雕龍·聲律篇》：「凡聲有飛沉，響有雙疊，雙聲隔字而每舛，疊韻離句而必睽；沉則響發而斷；飛則聲颺不還，并轆轤交往，逆鱗相比，迕其際會，則往蹇來連，其為疾病，亦文家之吃也。」

❷ 唐以前韻文之用韻情形，可參王力《漢語詩律學》頁 1−4，又唐以後詩作使用古體詩格律者，自亦歸為古體而非近體。

❸ 所謂「鄰韻」，係指韻母（主要元音與韻尾）較為相近的韻，就近體詩所用平水韻而言，其四聲之鄰韻關係如次：

文句錯落其間，其格律之活絡自如可見一斑。

　　南北朝聲律之學昌盛，刺激近體詩格律的發展，而唐代科舉的以詩取士，使近體格律愈顯謹嚴，其用韻方式亦因之愈趨規範，當時《切韻》系統的韻書由是倍受重視，搖身一變而為官書，不再像六朝韻書般遭到零落散佚的命運❹。《切韻》是現存最早的韻書，由隋陸法言與顏之推、劉臻、魏淵、盧思道、李若、蕭該、辛德源、薛道衡等八人研討而成。其編纂原則為「論南北是非，古今通塞」，即其韻目之劃分並非依據一時一地之語音，而是兼賅古今與各地方言，此種兼容並蓄的博大氣勢，不但使六朝拘於一地方音的

平聲　　東冬　江陽　支微齊　魚虞　佳灰　真文元（一部分）　寒刪先元（一部分）　蕭肴豪　庚青　覃鹽咸　另有歌、麻、蒸、尤、侵等五個韻目無鄰韻。

上聲　　董腫　講養　紙尾薺　語麌　蟹賄　軫吻阮（一部分）　旱潸銑阮（一部分）　篠巧晧　梗迥　感琰豏　另有哿、馬、有、寢等四個韻目無鄰韻。

去聲　　送宋　絳漾　寘未霽　御遇　泰卦隊　震問願（一部分）　翰諫霰願（一部分）　嘯效號　敬徑　勘艷陷　另有箇、禡、宥、沁等四韻目無鄰韻。

入聲　　屋沃　覺藥　質物月（一部分）　曷黠屑月（一部分）　陌錫　合葉洽　另有職、緝兩個韻目無鄰韻。

❹　王力《漢語詩律學》頁 4 云：「六朝時代，李登《聲類》，呂靜《韻集》，夏侯該《韻略》一類的書，雖然想作為押韻的標準，但因為是私家的著作，沒法子強人以必從。隋陸法言的《切韻》，假使沒有唐代的科舉來抬舉它，也會遭遇《聲類》等書同一的命運。」另據《隋書·經籍志》及其他記載，整個六朝時期，編撰韻書者除上述三人外，另有周顒、沈約、李概、王延、釋靜洪、張諒、劉善經、陽休之、王該、王斌、杜臺卿、潘徽及無名作者多人，所編音韻之書幾近三十種，惜皆佚失殆盡。

韻書相顧失色終而匿跡，更影響唐五代乃至宋代官修之韻書無出其範圍，如唐開元時期孫愐之《唐韻》、北宋初年陳彭年、丘雍等之《廣韻》，其後丁度、劉淑等之《集韻》，其韻部分合雖或有異同，然大抵據《切韻》資料修訂而成。

由於《切韻》系統的韻書具有「酌古沿今，折衷南北」的特點，故內容廣袤豐贍，如《廣韻》二○六韻，含二九○韻母，若不計聲調，韻母亦有百餘個之多，其分類原則從分不從合，且與實際語言產生莫大距離，以致一般屬文之士常「苦其苛細」，唐代即有奏請「合而用之」，以便科舉賦詩之用（見封演《聞見記·聲韻》）。因而天寶本《唐韻》雖有二○五韻之多，但據清·戴震《聲韻考·考定廣韻獨用同用四聲表》研究，唐代詩人之實際用韻即有「同用」現象，故僅一一七韻而已。若按宋代《廣韻》各卷卷首所注「同用」、「獨用」之例，又可將文與欣、吻與隱、問與焮、物與迄等韻併為同用，故實存約一○八韻。到了金大定十六年（1176）毛麾撰《平水韻》，更進一步將傳統詩韻歸併為一○六韻，平水書籍王文郁撰《平水韻略》（又名《新刊韻略》）（1229）與張天錫之《草書韻會》（1231）二書分一○六韻，又皆為金人，當本諸毛書所述⑮。其後宋江北平水人劉淵於淳祐十二年（1252）撰《王子新

⑮　平水韻之系統，據王國維《觀堂集林》卷八所云：「自王文郁《新刊韻略》出世，人始知今韻一百六部之目不始於劉淵矣。余又見金張天錫《草書韻會》五卷，前有趙秉文序，署正大八年（1231）二月。其書上下平聲各十五韻，上聲二十九韻，去聲三十韻，入聲十七韻，凡一百六部，與王文郁同。王韻前有許古序，署正大六年（1229）己丑季夏，前乎張書之成才一年有半。又王韻刊於平陽，張書成於南京，未必即用王韻部目。是一百六部之

刊禮部韻略》時，亦將《集韻》合併為一〇七韻，元朝陰時夫撰
《樂府群玉》，將劉書「拯」韻併於「迥」韻，是又成一〇六韻。
這一系列韻書，統稱之為「平水韻」，明清重要詩韻如潘恩《詩韻
輯略》、李攀龍《詩韻輯要》、無名氏《詩韻捷徑》、康熙年間
《佩文韻府》、周蓮塘《佩文詩韻釋要》、余照《詩韻集成》、汪
慕杜《詩韻合璧》等，不論官修或私人編輯，皆承襲平水韻系統而
略加增刪修潤，故平水韻堪稱傳統詩壇用韻之矩矱，影響迄今近千
年之久。

　　平水韻分平、上、去、入四聲，平聲三十，上聲二十九，去聲
三十，入聲十七，凡一〇六韻，茲將《佩文詩韻》平聲三十與入聲
十七韻目羅列如次：

　　上平聲　　一東　二冬　三江　四支　五微　六魚　七虞
　　八齊　九佳　十灰　十一真　十二文　十三元　十四寒　十

目，並不始於王文郁；蓋金人舊韻如是，王、張皆用其部目耳。」係淵源於
金人傳統舊韻。張世祿更進一步發現《山西通志》書目有「毛麾《平水
韻》」，當係王、張二書所本，其《中國音韻學史》頁129－130云：「所謂
《平水韻》，既不是劉氏所創，也不是王文郁所創；論刊行的時代，劉書固
在王文郁之後，而劉書未必是根據王文郁韻而作。因為劉氏《壬子新刊禮部
韻略》有一百七韻，而王文郁……只有一百六韻，已併上聲拯韻於迥韻；又
兩書都以『新刊』為名，都別有所本；毛麾《平水韻》就是在這兩書之前
的。」又云：「合併韻部乃是原出於金時功令。金人取士，也注重詞賦，大
概當時採取宋代的官書，而加以併合，所以一百七部和一百六部的韻目，都
是由金人所為。王文郁、張天錫、劉淵諸人的作品，都是依據於金人的官書
的；王、劉把這種官書加以刊定，也不過是增字加注而已。」

五刪

下平聲　一先　二蕭　三肴　四豪　五歌　六麻　七陽
八庚　九青　十蒸　十一尤　十二侵　十三覃　十四鹽　十
五咸

入聲　一屋　二沃　三覺　四質　五物　六月　七曷　八
點　九屑　十藥　十一陌　十二錫　十三職　十四緝　十五
合　十六葉　十七洽

上去二聲因與平聲相承，且近體詩鮮用，故從略，唯與蒸相承之上
聲拯韻已併於「迥」韻，故上聲僅存二十九韻。

　　綜觀平水詩韻，雖較《切韻》系統簡化許多，但因其分韻原則
除按韻母、聲調之不同予以劃分之外，還按開齊合撮四呼之差異予
以析別，使得只懂現代音或本身母語的人，常苦於傳統詩韻之「辨
析毫芒」，對於某字該歸某韻，除了硬記之外別無他法，如盧、
臚、驢歸「魚」韻，而盧、鑪、蘆、鱸、轤、瀘則歸「虞」韻；
才、財、材、孩、該歸「灰」韻，而豺、骸則歸「佳」韻，如此分
韻之苛細，很難由形聲字之聲符判斷得知❶❻。且近體詩用韻甚嚴，
無論律、絕或排律，皆須一韻到底，不許通叶，作詩者唯有強記詩
韻，否則率爾操觚，不免有出韻之虞。由於傳統平水詩韻與現代語
言產生距離，近數十年來，有主張採北京語音以重新製韻者，如一
九四一年之「中華新韻」與一九六五年中華書局上海編輯所之《詩
韻新編》等，皆針對傳統詩韻之繁瑣，嘗試吸收現代讀音予以調

❶❻　詳參王力《漢語詩律學》頁 43。

整，如此一來雖方便多矣，但吟誦起來失卻四聲鏗鏘之美，且程法典範俱失，箇中蘊藏的古典詩味也就不再如往昔般醲郁了！

　　詞本為配樂而作，性質有如樂曲之歌詞，故又名「歌詞」、「曲子詞」、「曲子」、「樂章」、「樂府」、「歌曲」**⓱**，是典型「由樂以定詞」的音樂文學，無論句數、字數、平仄與用韻各方面，皆受樂律之制約影響，故詞家除自度曲之外，只能根據詞牌倚聲填詞。表面上看來，填詞似乎是一件對格律亦步亦趨的苦差事，實際上這是因為詞的音樂譜早已亡佚，作詞者不懂音樂，只得規撫前人舊作，對僅存形骸的文字譜依樣畫葫蘆地一字一句照填下來，使詞成為一種僵化了的文學樣式。但在詞體蔚然興盛時，作詞者雖按樂譜填寫，但字數句數皆可靈活配合音節增減若干，同為一拍可唱一字亦可唱二、三字，甚至平仄韻律亦可因配合歌唱之順口動聽而略作調整。

　　就創作而言，詞家所關注的大抵在於文詞之傳情達意與曲調旋律之美聽，至於用韻則屬次要。況且填詞本是文人業餘之「雅事」，與舉業無關，故詞之用韻，不若詩韻有官定韻書可遵，作詞者或以詩韻湊合，或按鄉音取叶，毛奇齡所謂「詞韻可任意取押：

⓱　宋胡仔《苕溪漁隱叢話後集》卷三十三引李清照論詞云：「晏元獻、歐陽永
　　陽、蘇子瞻，學際天人，作為小歌詞，直如酌蠡水於大海。」又云：「蓋詩
　　文分平側，而歌詞分五音。」西蜀歐陽炯《花間集・序》云：「因集近來詩
　　客曲子詞五百首。」王灼《碧雞漫志》卷一：「古歌變為古樂府，古樂府變
　　為今曲子，其本一也。」孫光憲《北夢瑣言》：「晉相和凝少年時好為曲子
　　詞，布於汴洛。……契丹入夷門，號為曲子相公。」又柳永《樂章集》、蘇
　　軾《東坡樂府》與王安石《臨川先生歌曲》皆指其詞作而言。

支可通魚，魚可通尤，真文元庚青蒸侵無不可通；其他歌之轉麻，寒之與鹽，無不可轉，入聲則一十七韻展轉雜通，無有定紀。」雖形容得過份，但自唐至明，數百年間始終未出現一部眾所公認的「詞韻」則是事實⓳。尤其唐、五代詞人多按詩韻填詞，直至宋代仍不乏其人，如五代蜀牛希濟之〔臨江仙〕首句「江繞黃陵春廟閑」，全詞韻腳「閑」、「關」、「斑」、「山」、「環」、「間」、「顏」，用刪韻而不雜寒、先韻一字；南宋（金）吳激〔春從天上來〕一詞，首句「海角飄零」，韻腳「零」、「螢」、「屏」、「冥」、「靈」、「泠」、「星」、「庭」、「青」、「醒」、「熒」，全闋用青韻，亦不雜庚、蒸韻一字。而用鄉音口語入韻者，亦所在多有，如晏幾道〔六么令〕首句「綠陰春盡，飛絮遶香閣」，全詞覺藥與合洽相叶，萬樹《詞律》於黃庭堅〔惜餘歡〕註云：「以『閣』、『合』、『峽』、『蠟』同叶，是江西音也。」晏幾道與山谷皆江西人，故其「閣」、「蠟」同押，當與方音有關。又如屋沃與職錫兩部本不通叶，但唐孫光憲〔風流子〕、歐陽炯〔西江月〕與黃庭堅〔念奴嬌〕皆有通叶現象，應與當時荊南及蜀中方音有關⓴。至於 -m.-n.-ŋ 三個鼻音韻尾，在宋代仍舊涇

⓳ 自唐以降數百年間未出現詞韻專書之因，《四庫提要・中原音韻提要》亦曾有一番探討，其文云：「唐無詞韻，凡詞韻與詩皆同。唐初〔回波〕諸篇，唐末《花閒》一集，可覆按也。其法密於宋，漸有以入代平，以上代平諸例。而三百年作者如雲，亦無詞韻。間或參以方音，但取歌者順吻，聽者悅耳而已矣。一則去古未遠，方音猶與韻合，故無所出入；一則去古漸遠，知其不合古音，而又諸方各隨其口語，不可定以一格，故無書也。」

⓴ 詳參王力《漢語詩律學》頁 551。

渭分明，但荊楚與吳地一帶，自唐宋開始，-m 韻尾即有陸續演化為 -n 韻尾的記載，宋詞中 -m-n-ŋ 相混的詞例甚夥，當與詞人的純任天籟、受方音與當時口語影響有關❷。詞人的隨興押韻，導致詞壇用韻紛然歧異，也使詞韻始終難以定於一尊，如宋南渡前後朱敦儒曾擬定「應制詞韻十六條，入聲韻四部」，極可能是最早的詞韻，其後又有張輯為之作注，馮取洽為之增補，然終未成定則，元陶宗儀「曾譏其淆混，欲為改定，而其書久佚，目亦無自考矣。」❷足見此書在當時並未受到肯定。其所以不被重視的原因，一來當時詞與音樂並未完全脫離關係，作詞者以為詞韻之書無甚必要，二來其分韻與《禮部韻略》相去甚遠，故奉詩韻為金科玉律之士子皆鄙視之，致此書行之不遠而早佚❷。明代詞雖與樂分，然元明兩代戲曲擅盛，治詞者不多，今所見僅明胡文煥所輯《文會堂詞韻》一種，然作者治詞未深，故有譏其「平、上、去用曲韻，入聲用詩韻」，蓋因雜揉詩曲之用韻，對詞韻缺乏系統性見解，此書終未被採用。至於元明之際題稱紹興二年刻的《菉斐軒詞林要韻》（又名《詞林要韻》、《詞林韻釋》），分平聲十九部，次列上去聲，入聲則分別歸派平上去三聲，與宋詞實際用韻頗有出入，究是曲韻而非詞韻，故此處略而不談。

　　詞韻專書之蔚然興盛，主要在有清一代。當時詞已與樂分，但稍諳詞學者都瞭解詞韻的重要，因整首詞，其聲音節奏之縱橫馳

❷　詳見王力《漢語詩律學》頁 552－555 與金周生〈談 -m 尾韻母字於宋詞中的押韻現象——以「咸」攝字為例〉一文，載於《聲韻論叢》第 3 輯。

❷　見戈載《詞林正韻·發凡》。

❷　參趙誠《中國古代韻書》頁 106。

驟、抑揚緩急，皆倚賴韻叶方足以產生統一調和之作用，故當時詞韻之作紛起，以應文士填詞之需。清代為作詞而設的韻書約可分為三派：第一派奠基者是沈謙《詞韻略》，另有仲恆《詞韻》，皆分韻十九，用傳統詩韻的分合來說明詞韻之分部，其後戈載改用《廣韻》韻目作說明，較前者清楚得多，如沈、仲二氏只用「灰半」分派第三、第五部，而戈載則明白列出第三部的「灰半」是《廣韻》的十五灰，而第五部的「灰半」則屬《廣韻》十六咍；又沈謙第五部佳韻，戈載、仲恆、謝元淮等人按開合將它析為二類，一歸第五部，一入第十部，皆較沈氏精細。第二派的奠基作是吳烺等合編的《學宋齋詞韻》，另有葉申薌《天籟軒詞韻》、鄭春波《綠漪亭詞韻》等。兩派主要差別在 -m.-n.-ŋ 韻尾的分合，第一派主張這三種陽聲韻涇渭分明，第二派則完全泯除此三韻尾之界限，兩派孰是孰非，目前學界看法不一，王力贊同第一派❷❸，錢玄同與黎錦熙推崇第二派❷❹。事實上不管哪派都有前人詞例可作為其立論依據，因為這兩派採用的都是歸納法，即將唐五代宋人詞作之韻字加以分類排比，再通過編者本身的音韻知識與審查能力，予以斟酌損益編輯成書，因而結論不可能完全一致，祇是第一派從嚴不從寬，就立韻原則而言，較為一般人所接受。至於第三派的詞韻有樸隱子《詩詞通韻》、李漁《笠翁詞韻》、許昂霄《詞韻考略》等，此派特色在於或多或少注意當時的語音實際，甚或以某地方音為根據，所採方法並非歸納前代詞作，而是根據清代當時的實際語音，為當時文士

❷❸　見同❾頁 537。

❷❹　見錢玄同、黎錦熙《樵歌·跋》，1926 年北新書局出版。

規模詞體用韻之格範，頗有「重今而不泥古」的現實意義。如《詩詞通韻》在各韻目後所注的「今音」，作法有如《古今韻會舉要》，對研究清代語音具有相當價值，但在詞壇上並未獲得重視㉕。

　　第一派所製訂的詞韻，與前代相較頗有廓清之功，但《四庫全書總目提要》對它卻有相當嚴厲的詆謫，其文云：

> 詞體在詩與曲之間，韻不限於方隅，詞亦不分今古。將全用俗音，則去詩未遠；將全從詩韻，則與俗多乖。既虞「針」「真」「因」「陰」之無分，又虞「元」「魂」「灰」「咍」之不叶。所以雖有沈約陸詞，終不能勒為一書也。沈謙既不明此理，強作解事。恒又沿譌踵謬，輾轉彌增。即以所分者言之，平上去分十四韻，割魂入真軫，割咍入佳蟹，此諧俗矣；而麻遮仍為一部，則又從古。三聲既真軫一部，侵寢一部，庚梗一部，元阮一部，覃感一部矣；入聲則質陌錫職緝為一部，是真庚青蒸侵又合為一也，物月曷黠屑葉合為一部，是文元寒刪先覃鹽又合為一也。不俗不雅，不古不今，欲以範圍天下之作者，不亦難耶？

由於詞韻介乎詩韻與曲韻之間，自有其發展脈絡，既不能如唐詞般取便詩韻，亦未可全從鄉音以乖大雅，因而只好歸納前賢詞作，並參酌當時語音發展，釐訂一套折衷辦法。《四庫提要》所言「魂」

㉕　有關上述三派清代詞韻內容，可參閱趙誠《中國古代韻書》頁 106－110。

入「真」、「軫」，「哈」入「佳」、「蟹」，與「遮」、「麻」未分等情形，本是宋詞之普遍現象，並非沈、仲二人有意混亂畛域。至於真軫、侵寢、庚梗、元阮、覃感之劃然有別，蓋因宋詞平、上、去三聲尚能分 -m-n-ŋ ㉖；至於入聲 -p-t-k 三個韻尾界限已漸泯，演變而為喉塞音韻尾 -ʔ㉗，因此只好用主要元音之差異來分韻部，即「質、陌、錫、職、緝」同具〔eʔ〕韻母，「物、月、曷、黠、屑、藥」同屬〔əʔ〕韻母，而「合、洽」皆含〔ɑʔ〕韻母，故可各自別為一部㉘。碻知此派分韻原則頗能參照宋代語音實況，態度極為客觀，故下文詩詞曲韻之對照表，即以此為據。他如以方音混押之詞作自是難免，祇能視為例外，未可據之詆責沈、仲二氏，是《四庫提要》之評不免失之過嚴。

在押韻方式方面，詞較詩複雜而多變。除了唐五代因歷史因素由詩變詞未久，故多平韻之外，宋以後以仄韻為多，且仄韻不像詩韻只歸為一類，而得再細分上、去、入，其中上去可通押，故劃為

㉖ 王力《漢語詩律學》云：「在宋代，一般說來，-n-ng-m 三個系統仍舊是分明的，……詞人既可純任天籟，就不免為方音所影響。當時有些方音確已分不清楚 -n-ng-m 的系統了，所以它們不能不混用了。」周祖謨《宋代汴洛語音考》亦云：「南宋汴人史達祖《梅溪詞》〔杏花天〕以霰見淺點為韻，院點顫片為韻，遠減淺見為韻，〔漢宮春〕以緣壇間凡為韻。則閉口諸韻皆讀為抵頸一類矣。此蓋受南方語音之影響。」

㉗ 據金周生《宋詞音系入聲韻部考》一書考索，宋詞三千一百五十個韻例中，-p-t-k 混用情形有 1,272 例之多，足見宋代入聲韻尾已弱化為喉塞音韻尾了。

㉘ 吳梅《詞學通論·論韻》將入聲分為八部，即十五屋沃燭，十六覺藥鐸，十七質櫛迄昔錫職德緝，十八術物，十九陌麥，二十沒曷末，二十一月點薛葉帖，二十二合盍洽狎業乏，連平上去十四部（與戈載同）共二十二部，亦有一定影響。

一類，入聲則自成一類，某些詞調如〔滿江紅〕即以用入韻為常❷。表面上看來，詞不像近體詩只以押平韻為原則，很像古體詩可以自由地押平韻或仄韻，但因詞與音樂息息相關，詞人在選定詞牌後，須按詞譜的平仄填詞，連韻腳的平仄有時也不能移易，如限用平韻之詞牌有〔搗練子〕、〔八聲甘州〕、〔臨江仙〕等四十餘種，限用仄韻者有〔生查子〕、〔木蘭花〕、〔摸魚兒〕等八十餘種，另有可平可仄如〔江城子〕、〔憶秦娥〕等❸。

　　此外，詞的押韻型態率可分為「平仄通叶」、「平仄互叶」與「平仄轉韻」三種。「平仄通叶」指平、上、去三聲只要在同一韻部即可無規律地混押，形式極為自由，便於詞人馳騁才華時得不以詞害義。其中以上去聲相押最為普遍，這跟宋代濁上漸與去聲合流的語音趨勢有關，一般說來，除特別規定的詞調❹外，上去混押皆為宋詞格律所允許；而平聲與上去聲混押則屬較為特殊的現象，宋以後逐漸增多，如〔水調歌頭〕、〔哨遍〕、〔六州歌頭〕（另一體）皆是。第二種「平仄互叶」，是指押韻時不但須在同一韻部，還規定某處須用平韻，某處須用仄韻，如〔西江月〕、〔換巢鸞鳳〕、〔漁家傲〕等即是，格律較第一種嚴格，自然是與詞牌本身

❷　《詞林正韻·發凡》云：「又有用仄韻而必須入聲者，則如越調之〔丹鳳吟〕……林鐘商之〔一寸金〕、南呂商之〔浪淘沙慢〕，此皆宜用入聲韻，勿概之曰仄而用上去也。」羅列必用入聲韻之詞調二十餘種可資參酌。

❸　見同❾頁 564－566。

❹　《詞林正韻·發凡》云：「其用上去之調自是通叶，而亦稍有差別，如黃鐘商之〔秋宵吟〕、林鐘商之〔清商怨〕、無射商之〔魚游春水〕，宜單押上聲，仙呂調之〔玉樓春〕、中呂調之〔菊花新〕、雙調之〔翠樓吟〕，宜單押去聲。」

的音樂旋律有關。至於第三種「平仄轉韻」，則是不同韻部在押韻時的巧妙轉換，這情形在古體詩中頗為常見，唐以後出現律化的古風，如長篇的敘事詩，其轉韻已有平仄相間的現象，到了詞韻，則嚴格地把平轉仄或仄轉平作為轉韻的原則，如〔南鄉子〕、〔更漏子〕、〔清平樂〕、〔虞美人〕、〔菩薩蠻〕等皆是，至如〔釵頭鳳〕之仄轉仄則頗為罕見。此外，詞的轉韻方式，據王力《漢語詩律學》研究，有迴環式（形式為甲乙甲乙，即一與三段、二與四段同韻），又有類似西洋之交韻（ABAB，即一與三句、二與四句同韻）、隨韻（AABB，一、二句為韻，三、四句為韻）、抱韻（「ABBA」，一、四句為韻，二、三句為韻或「ABBA ACCA」、「ABBAA CCAAA」、「ABBCCCA」……）等等，形式繁複而多姿，在在展現詞體節奏感的鮮明活潑。

曲之擅盛肇自胡元，元以前並無所謂曲韻，曲分南北，有元一代盛行北曲，明清傳奇則南北曲兼備。《中原音韻》是第一部根據北曲韻律而編纂的戲曲韻書，它標榜「中原之音」，突破《切韻》以來傳統韻書的歸韻系統，是一部劃時代的著作。在編排方面，它一反傳統韻書「先分聲調，後分韻類」之常例，先立韻部，每一韻部之內再分陰平、陽平、上聲、去聲四個聲調，主要是照顧曲韻平、上、去三聲通押與北曲「入派三聲」的實際需要。前段提及詞韻在「平仄通叶」中以上去通押為最普遍，平、上、去混押究屬特殊現象，且入聲獨押而自成一類；但在北曲規律中，平、上、去通押屬普遍現象，且入聲韻部已不獨立而分別派入三聲，而「平分陰陽」亦為其編排特色之一。

曲韻與實際唱口密然相關，故其收字歸韻往往能突破傳統韻書

之範限，記錄並保存當時實際語音。如閉口韻之脣音字，《中原音韻》、《中州音韻》與《詞林韻釋》等元明韻書皆將侵韻之「品」字改隸真文、「稟」字改隸庚青，鹽韻之「貶」字改隸先天，凡韻之「凡帆犯範」等字改隸寒山，甚至零星一個「肯」字由庚青變入了真文，也被據實地紀載了❸❷。在歸韻方面，曲韻較詩韻詞韻更能照顧語言的實際現象，宋毛晃增注、毛居正校勘重增的《增修互注禮部韻略》於微韻後有段按語：

> 所謂一韻當析為二者，如麻字韻自奢以下，馬字韻自寫以下，禡字韻自藉以下，皆當別為一韻，但與之通可也。蓋麻馬禡等字皆喉音，奢寫藉等字皆齒音，以中原雅聲求之，奐然不同矣。

足見麻韻在宋代語音裡實已分為二，但詩韻詞韻皆未反映此現象，直到周德清作曲韻才將它析分為家麻（韻母為〔a〕）、車遮（韻母為〔ɛ〕）二類。他如按韻母之發展差異而析分的韻另有支思（〔ɿ〕或〔ʅ〕）與齊微（〔i〕）、寒山（〔an〕）與桓歡（〔ɔn〕）。此外，曲韻韻目之釐訂，與詩詞相較，曾有一番統整與辨析，即詩韻不計仄聲計有三十部，詞韻不計入聲僅十四部，曲韻則居其中，韻分十九（南曲不計入聲，率分二十一韻），不致過繁或過簡，如按韻母之相近，將詩韻真、文、元與蕭、肴、豪各歸併為真文與蕭豪二韻；又按介音之有無，將詞韻第七部內之寒山（an）與先天（ien）分開，

❸❷　參王力《漢語詩律學》頁 755。

將第十四部之監咸（am）與廉纖（iem）分開，使曲韻變得明晰而精細，更能符合實際唱演時給予觀眾「耳聞即詳」的要求。

《中原音韻》配合舞臺唱口的成功規劃，使它影響曲壇達六百餘年之久，南曲除最初採「戲文派」用韻（詳本書第二章第三節）而與詞韻較為接近之外，整個明清曲韻專書在分韻上皆頗受其影響，如《洪武正韻》之後，曲韻為與實際語音更加吻合，於是將魚模與齊微各細分為二，因而多出兩韻之外，其他舒聲韻部全因襲《中原音韻》舊制。

南北曲用韻之異，主要在入聲。南曲韻書將入聲韻部獨立，以沈乘麐《曲韻驪珠》最受肯定，故列之於後以與詩詞韻部作比較。值得一提的是，入聲在創作時，若位於曲句中間，有時雖可如王驥德所言，採權宜辦法，將入聲隨意作平、作上或作去[33]，但在押韻時，則應以獨押為原則，誠如許守白《曲律易知》所言：「入聲如藥中之甘草，無所不宜，可作平，可作上，可作去。遇平、上、去三聲字欠妥時，可以入聲代之。然此屬作曲之妙法，至每曲韻腳，如應用平、上、去聲者，仍不宜多用入聲字代也。」

曲的用韻方式，除普通的叶韻法之外，另有借韻、贅韻、暗韻、重韻幾種特殊法則。所謂借韻，實際上是通韻，即雖出韻但用的是聲音相近的字，李直夫《虎頭牌》雜劇〔忽都白〕曲牌以「因、院、椽、線、緣、麵、綿、燃、面、換」為韻，係先天韻中

[33] 王驥德《曲律・論平仄第五》云：「大抵詞曲之有入聲，正如藥中甘草，一遇缺乏，或平、上、去三聲字面不妥、無可奈何之際，得一入聲，便可通融打諢過去，是故可作平，可作上，可作去。」

借用桓歡韻的一個「換」字。他如先天借寒山、監咸借廉纖，偶借一、二字無妨，卻不可開閉同押或押詩韻以紊亂畛域，故《北詞廣正譜》雖有十二處被認為是借韻，但王力以為真正借韻僅四例而已。贅韻，是本來毋須用韻處，作者一時方便多押了一兩個韻腳。而暗韻則是作者有意無意間在句中插進一、二個韻字，因係節奏所在，偶而用之，能產生音韻暗和之感，若長篇使用，則失之雕鏤而不可取，宋詞有暗韻，元曲更常見。至於重韻，則是曲韻較詩韻詞韻優裕自由之處，因某些曲韻如支思、桓歡，皆較詩韻為窄，作曲時若不重韻很難撰就，尤其雜劇每折一韻，套數亦每套一韻，需用的韻腳較詩詞多上數倍，且曲是屬於大眾化的文學，一般民眾重在觀聽之娛，是不忌重韻的❸❹。

　　綜觀古今詩、詞、曲，風雅千古之韻文學，其體製代有興革，其音韻鏗鏘之格律亦相沿而或造損益。茲將詩詞曲韻目分合之對照表臚列如後以供參酌，為使其間畛域判然，爰序《廣韻》韻目藉資比較。詞韻韻部因兼賅較廣，乃以戈載《詞林正韻》列諸首位，其次為平水詩韻，北曲蓋以周德清《中原音韻》為則，南曲則以沈乘麐《曲韻驪珠》為準。又因目前舞臺曲壇氍毹演拍唱不輟之崑曲，其南北曲字音皆恪遵《曲韻驪珠》，因略標其各部韻母以誌其實際唱口。

❸❹　有關曲之借韻、贅韻、暗韻、重韻等詳細說明與實例，可詳參王力《漢語詩律學》頁 754－763。

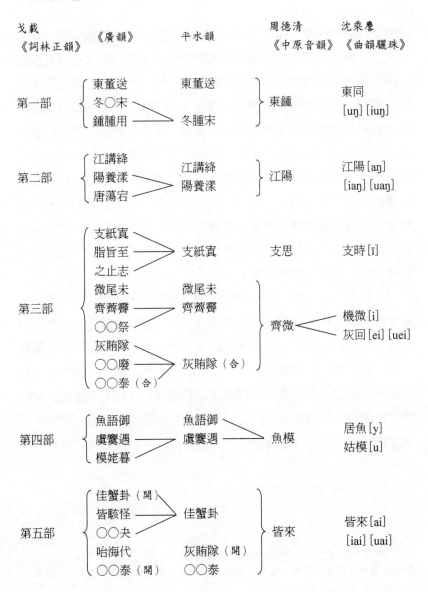

戈載 《詞林正韻》	《廣韻》	平水韻	周德清 《中原音韻》	沈乘麐 《曲韻驪珠》
第一部	東董送 冬○宋 鍾腫用	東董送 冬腫宋	東鍾	東同 [uŋ] [iuŋ]
第二部	江講絳 陽養漾 唐蕩宕	江講絳 陽養漾	江陽	江陽 [aŋ] [iaŋ] [uaŋ]
第三部	支紙寘 脂旨至 之止志 微尾未 齊薺霽 ○○祭 灰賄隊 ○○廢 ○○泰（合）	支紙寘 微尾未 齊薺霽 灰賄隊（合）	支思 齊微	支時 [i̥] 機微 [i] 灰回 [ei] [uei]
第四部	魚語御 虞麌遇 模姥暮	魚語御 虞麌遇	魚模	居魚 [y] 姑模 [u]
第五部	佳蟹卦（開） 皆駭怪 ○○夬 哈海代 ○○泰（開）	佳蟹卦 灰賄隊（開） ○○泰	皆來	皆來 [ai] [iai] [uai]

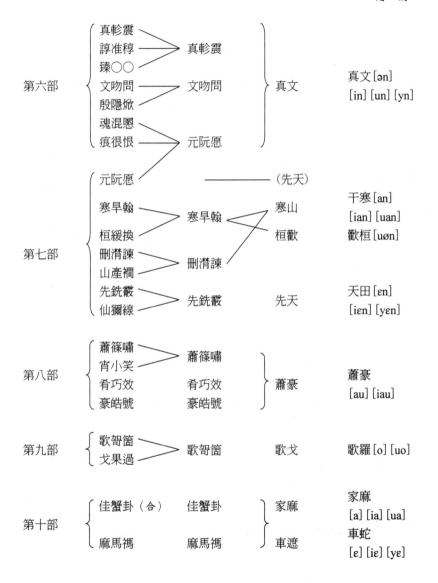

第十一部	庚梗映 耕耿諍 清靜勁 青迥徑 蒸拯證 登等嶝	庚梗敬 青迥徑 蒸	庚青	庚亭 [əŋ] [iŋ] [yŋ]
第十二部	尤有宥 侯厚候 幽黝幼	尤有宥	尤侯	鳩侯 [əu] [iəu]
第十三部	侵寑沁	侵寑沁	侵尋	侵尋 [im] [əm]
第十四部	覃感勘 談敢闞 鹽琰艷 添忝㮇 嚴儼釅 咸豏陷 銜檻鑒 凡范梵	覃感勘 鹽琰艷 咸豏陷	（監咸） 廉纖 監咸	纖廉 [iɛm] [ɛm] 監咸 [am] [iam]
第十五部	屋 沃濁	屋 沃		屋讀 [oʔ] [uoʔ] [yoʔ]
第十六部	覺 藥鐸	覺 藥		約略 [ɔʔ] [uɔʔ] [iɔʔ]

第十七部 ｛ 質術櫛　　質　　（術）
　　　　　陌麥德　　陌　　──拍陌 [æʔ]
　　　　　錫職昔　　錫職　　質直 [iʔ]
　　　　　緝　　　　緝　　（恤律）

第十八部 ｛ 物迄　　物　　（迄）－（質直）恤律 [yeʔ]
　　　　　月沒　　月　　（月）（沒）
　　　　　曷末　　曷　　曷跋 [əʔ] [uəʔ]
　　　　　黠鎋　　黠　　屑轍 [ieʔ]
　　　　　屑薛　　屑　　[yeʔ] [ɛʔ]
　　　　　葉帖業　葉

第十九部 ｛ 合盍　　合　　豁達 [aʔ]
　　　　　洽狎乏　洽　　[uaʔ] [iaʔ]

第三節　曲韻與唱唸

　　詩騷詞曲都是蘊含氣度風神的音樂文學，所以常藉吟詠拍唱予人傳神而具體的音樂美感。而在諸多韻文體製中，尤以曲最能將語言旋律與音樂旋律緊密結合，雖說詩三百，孔子皆絃歌之，楚騷九歌，本多祭祀樂曲，漢樂府之設，率為采聲，唐詩宋詞，更無一不可被諸管絃，而唯有「曲」獨得樂曲之名，足見其與音樂之關係，較諸風騷、樂府、詩詞，尤為密不可分。故詩僅成誦在心，悠然諷詠，便可疏瀹五臟、澡雪精神，而得風雅之趣㉟；詞樂雖早分途

㉟　趙文《青山集》卷一〈陳竹性刪後贅吟序〉云：「詩之為教，必悠然諷詠乃得之。」

❸，其綺羅香澤之態、沈鬱豪宕之思，亦可於字句間推求，是詩詞縱置諸案頭品賞，猶不失為詩詞，唯獨曲若不被諸管絃、播諸脣齒，則將何以為曲？

曲既必須藉歌場氍毹之唱唸表演，方得展現其生命力，而我國古典戲曲的唱唸藝術又特別講究字音的清正準確，因而形成一種重字的美學傳統。這種重視咬字的傳統，與漢字本身的語音結構息息相關，歐洲各國的語言只強調重音而已，中國的語言卻富有音樂性極高的四聲乃至八調，因而不僅在演唱時旋律起伏變化多姿，就是在唸白時也自有它的韻律節奏存在，故歐洲歌劇僅有宣敘調而無唸白，中國戲曲則既有敘事性的曲調，又有初步音樂加工的散白、節奏感較強的韻白以及半唱半唸的引子❸，而唸白的咬字訓練甚至比唱的難度高，故有「千斤說白四兩唱」之說。由於中國語音蘊含很高的音樂性，使中國戲曲從唸白到歌唱的過渡十分自然，儘管傳統戲曲中有大量唸白，也不會給人「話劇加唱」的感覺。再者，漢字

❸ 吳嘉淦《詞林正韻·序》云：「詞學始於唐而盛於兩宋，其時即用為樂章，付之伶工，被諸管絃，故必諧於聲律而後稱工。自元曲盛行，而詞僅為學士大夫餘暇所涉獵，按調製篇已詫博雅，不復研究聲律而詞韻遂失傳，此其受病匪伊朝夕矣。」王鵬運《詞林正韻·跋》亦云：「夫詞為古樂府歌謠變體，晚唐、北宋間，特文人遊戲之筆，被之伶倫，實由聲而得韻。南渡後，與詩並列，詞之體始尊，詞之真亦漸失。當其末造，詞已有不能歌者，何論今日。」

❸ 戲曲舞臺上的唸白，按其音樂加工程度之深淺，約可歸為三種類型：第一種唸白（筆者按：即散白），較接近日常生活語言，而在語調起伏上略作誇張，如京劇之京白、崑曲之蘇白與地方戲之方言；第二種韻白，音調起伏漸大，介於日常語言與歌唱之間；第三種唸引子，則是半唱半唸。詳參何為〈試論戲曲音樂的民族特點〉一文，載《戲曲研究》第5輯。

語音結構由聲、韻、調三部分所組成，而每部分都具有辨義作用，表演者必須把字唱正唸準，才不會遭「倒字」之譏，不像歐洲聲樂只重韻母之和諧悅耳而不重聲母，甚至在韻母的演唱中，也著重停留在主要元音以保證聲音的圓渾與統一。中國戲曲則不然，它強調字音各部分的清晰準確，並首先突出字頭（儘管聲母多非和諧悅耳之噪音），很講究所謂嘴皮的功夫❸。傳統戲曲的唱唸也往往運用三部切音法，將字音析分為字頭、字腹、字尾，如「蕭」字由西—衣—夭三音慢慢過渡拼合而成，若一洩而盡則不合法度且少韻致，清代徐大椿《樂府傳聲》才有出字、歸韻、收聲、交代等具體的唱唸法則，無非是希望字音在經過藝術化的處理過程後，能顯得格外真切、婉轉與動聽。傳統戲曲重字的美學傳統，使得以析字辨音為主的曲韻，就此與舞臺的唱唸口法結下不解之緣。

曲韻之所以能與舞臺唱唸深相契合，除了漢字本身的語音結構因音樂性強、各組成部分辨義性高，而極適合作強調與美化的藝術處理之外，創作時的配腔與舞臺審美的實際需求，都促使曲韻對唱唸具有舉足輕重的地位。就唱腔旋律的結構而言，「依字行腔」所追求的是音樂旋律與語言字調的起伏一致，因此不管文詞與音樂的結合方式是「倚聲填詞」，還是「因詞製樂」❸，在唱詞每字的第

❸　參汪人元〈論戲曲音樂的重字傳統〉，載《戲曲研究》第 28 輯。

❸　「倚聲填詞」是先有曲調，而後按調填入文詞，「因詞製樂」則相反，先作好文詞，再按其四聲清濁配上音樂，這兩種方式可概括我國詩（指廣義）與樂結合之大較。唐元稹《樂府古題·序》嘗提及自《詩經》、《楚辭》之後，詩流為二十四品，其中「操、引、謠、謳、歌、曲、詞、調……八名，皆起於郊祭軍賓吉凶苦樂之際。在音聲者，因聲以度詞，審調以節唱，句度

一、二個音上，以及前後字的音高關係上，都必須準確地體現字調四聲的辨義作用，避免在付諸歌喉時，令人有「歌非其字」以致會錯意的情形發生，故「依字行腔」為戲曲創腔重要原則之一，它關係著作曲、譜曲乃至後代各流派唱腔唱者造詣之優劣。其次，就實際唱演而論，如何將字音唸得清正、唱得悅耳，自有歌曲以來，就有口耳相傳、代代積累、或詳或略的整套唱唸口法，這些口傳心授的唱唸規範，往往保存在歷代曲論與曲韻專書中，而曲壇所謂「字正腔圓」、「字清腔純」等傳統藝訣，不僅成為戲曲咬字的一般法規，同時也標誌著曲界對戲曲音樂趨向完滿境界的一種追求。

然而時有古今，地有南北，字有更革，致音有轉移，語言既隨時代、地域而遷變❹，則曲音當以何為正？戲曲的生命在舞臺，它需要觀眾的肯定才能展現汨汨不絕的生機，故戲曲的唱唸字音必與當時實際語音密然相關，另外，為了引更多異地觀眾，以及受師徒傳授心法的影響，作為一種藝術語言，戲曲的唱唸口法也常有雜揉方言、古音的特殊現象存在。如唱元曲則準乎《中原音韻》，唱南戲則以戲文派用韻為主，明清傳奇則不論南北曲皆受崑曲化之陶鑄，皮黃蓋以中州韻湖廣音為原則，至於其他地方戲則多採方言。

短長之數，聲韻平上之差，莫不由之准度。而又別其在琴瑟者為操引，采民甿者為謳謠，備由度者總得謂之歌、曲、詞、調，斯皆由樂以定詞，非選詞以配樂也。又言：「詩、行、咏、吟、題、怨、嘆、章、篇……七名，皆屬事而作，雖題號不同，而悉謂之詩可也。後之審樂者，往往采取其詞，度為歌曲。蓋選詞以配樂，非由樂以定詞也。」

❹ 明陳第《讀詩拙言》云：「一郡之內，聲有不同，繫乎地者也；百年之中，語有遞轉，繫乎時者也。」閻若璩亦云：「百里不同音，千年不同韻。」

唯有如此活絡而切合實際的唱唸，才能展現各劇種聲腔的本色，而
這也正是戲曲音韻內在所蘊含的特質。綜觀歷代曲韻專書與探討唱
唸矩矱之曲論，大抵皆能反映曲韻與時俱變與存古典型之特色。

　　盱衡古今曲韻理論的建立與曲韻專書的編撰，往往出現在某一
劇種聲腔剛誕生或已面臨衰亡危機時，前者是為新興的戲曲樹立一
套創作用韻與唱唸字音的格範法式，俾作曲、唱曲者有所遵循，後
者則是為曲壇痛下針砭，肩負救亡圖存的神聖使命。如有元一代，
散曲雜劇以「振鬣長鳴，萬馬皆瘖」的丰姿領一代文壇風騷，方其
興盛時，因作者唱者皆符格範，故僅胡祗遹（1227－1293）之「九美
說」嘗以「語言犀利，字真句明」為第四美，芝庵〈唱論〉講究
「字真，句篤，依腔，貼調」，而以「字樣訛」為病，二者略謂演
唱須重字音之外，並無曲韻之專論出現。迨夫元末戲曲作家輕忽音
律致與舞臺唱演日漸疏遠❹，且歌客漸不諳曲韻，戲曲生命力因機
體的殘缺而告式微時，這才出現一部慎審音韻、嚴守曲律的曲學專
著──《中原音韻》。誠如周德清在序中所言：

　　　　不思前輩某字、某韻必用某聲，卻云「也唱得」，乃文過之
　　　　詞，非作者之言也。平而仄，仄而平，上、去而去、上，

❹　虞集在《中原音韻·序》中曾言：「嘗恨世之儒者，薄其事而不究心，俗工
　　執其藝而不知理」，即對文人不諳「樂律之事」表示痛心。楊維禎在《周月
　　湖今樂府·序》也提到「士大夫以今樂成鳴者」，如關漢卿、馮海粟、貫酸
　　齋等前期作家，「其體裁各異，而宮商相喧，皆可被於弦竹者也。繼起者不
　　可枚舉，往往泥文采者失音節，諧音節者虧文采，兼之者實難也。」說明後
　　期作家不如前期深諳元曲創作之聲律格範。

去、上而上、去者，諺云「鈕折嗓子」是也，其如歌姬之喉
咽何？入聲於句中不能歌者，不知入聲作平聲也；歌其字，
音非其字者，合用陰而陽，陽而陰也。此皆用盡自己心，徒
快一時意，不能傳久，深可哂哉！深可憐哉！惜無有以訓之
者！予甚欲為訂砭之文以正其語，便其作，而使成樂府。

當時曲壇漠視曲韻，致字訛韻乖難付歌喉，乃有德清針砭之作。明
嘉、隆間戲曲界最引人矚目的是崑山水磨調的崛起與改革成功，改
革運動的中堅人物魏良輔，以切身創腔度曲的體悟，撰作卓然千古
的《曲律》（即《南詞引正》）一書㊷，為曲壇立下唱唸格範而被尊
為「曲聖」。其中涉及南北曲咬字者有「唱北曲宗中州調者佳」
（第八條）、「五音以四聲為主，但四聲不得其宜，五音廢矣。
平、上、去、入務要端正，有上聲字扭入平聲，去聲唱作入聲，皆
做腔之故，宜速改之。中州韻詞意高古，音韻精絕，諸詞之綱領。
切不可取便苟簡，字字句句須要唱理透徹」（第十條）；至於蘇、

㊷ 目前流傳所謂《魏良輔曲律》，最早見於明周之標萬曆四十四年（1616）刻
的《吳歈萃雅》卷首，題作《魏良輔曲律》，凡十八條；其後許宇天啟三年
（1623）刻的《詞林逸響》卷首，題作《崑腔原始》，凡十七條；張琦崇禎
十年（1637）刻的《吳騷合編》卷首，題作《魏良輔曲律》，凡十七條；沈
寵綏崇禎十二年（1639）刻的《度曲須知》卷下，題作《律曲前言》（凡十
四條，其中四條非《曲律》之文。筆者按：錢南揚誤作《曲律前言》）。六
〇年代新發現路工所藏、毗陵吳崑麓較正、曹含齋作敘（嘉靖二十六年）、
文徵明手寫的「婁江尚泉魏良輔《南詞引正》」一篇，凡二十條，因其年代
最早（成於嘉靖），最接近魏氏原作，且提供戲曲史上許多罕見資料，引起
學術界注意，詳見錢南揚〈魏良輔南詞引正校註〉一文。

松等地方言土音，宜漸漸改去（見第十七條），如此吐字才合乎博雅
大方。魏氏特別標出曲有「三絕」——字清，腔純，板正。值得玩
味的是，他對聆曲賞曲另有一番超越流俗的鑑賞尺度，他認為「聽
曲尤難，要肅然不可喧譁。聽其唾字、板眼、過腔得宜，方妙，不
可因其喉音清亮，就可言好。」「士大夫唱不比慣家，要恕：聽字
到腔不到也罷，板眼正腔不滿也罷。意而已，不可求全。」這種
「字」重於「腔」的批評尺度，正與我國古典戲曲重字的美學傳統
深相契合，影響曲壇極其深遠，如萬曆年間潘之恆的《鸞嘯小品》
有云：「夫曲先正字，而後取音。字訛則意不真，音澀則態不
極。……故欲尚意態之微，必先字音之辨。」清代王德暉、徐沅澂
《顧誤錄》亦云：「大都字為主，腔為賓；字宜重，腔宜輕；字宜
剛，腔宜柔。反之，則喧賓奪主矣。」

　　萬曆年間崑曲以兼融南北之氣勢雄峙曲壇，南北曲的相互激
盪，促使曲家深心鑽研其唱唸字音與用韻之異同，如沈璟之《南詞
韻選》、《北詞韻選》即分別選錄南北曲作家作品，為南北曲用韻
之異提供範例，其《遵制正吳編》係將吳方言不合曲韻處予以釐
正。但到了萬曆後期，由於劇作家罔顧聲韻音律，當時稱霸劇壇的
崑劇開始出現危機，誠如祁彪佳所說的「曲不能守韻」、「以北曲
犯入南曲，大堪噴飯」、「韻律全疏」❹等劣作充斥曲壇，幾使崑

❹　祁彪佳《遠山堂曲品·具品》列不合律之作甚多，茲略舉其批語如下：「其
　　村兒未窺音藩者耶？」、「曲不能守韻」、「詞壇之解音律者，必非俗筆，
　　是以審律諧聲，吾無望於此輩矣」、「音調不明，至有以引子作過曲者」、
　　「安頓無法，蓋縠作者尚未夢見音律，漫然握管耳」、「內多自撰曲名，且
　　以北曲犯入南曲，大堪噴飯」、「韻律全疏」、「目中不識九宮十三調為何

劇毀於一旦。晚明曲家於是再倡聲樂之道，如馮夢龍即主張曲作當「以調協韻嚴為主」（《太霞新奏·發凡》），王驥德更秉持「修補世界闕陷」之心，作《曲律》樹南曲格律以矯時弊，書中提及唱唸字音關乎曲韻者甚夥，如論平仄、論陰陽、論韻、論閉口字、論曲禁等皆是。而其中真正能釐析南北曲韻之異同，成為實際唱唸之正音南針者，則是對聲韻學特有研究的度曲名家沈寵綏，他的《絃索辨訛》翔實稽考北曲遺音，《度曲須知》更系統性兼論南北曲唱唸之技巧與方法。清末劇壇，崑曲盛況不再，尤其乾嘉以降，花部亂彈以文辭通俗、排場熱鬧吸引一般觀眾的目光，又投北京在朝人士所好，其勢有如疾風勁雨般席捲劇壇，洶洶然直奪崑劇之正席。當時曲壇失律之作觸目皆是，而梨園子弟又識字者日少，遑論四聲陰陽之別，終使傳奇呈現「無曲無戲」的慘況⓸。有識之士憤曲音之訛陋，於是著書立說以匡時弊，當時曲韻專書如沈乘麐《曲韻驪珠》、王鵔《中州音韻輯要》、周昂《增訂中州全韻》等，即為曲壇作者錯韻、唱者訛字等亂象，企圖作一番導正，而其好古敏求、苦心孤詣之付出，終使曲韻之研究，伴隨崑劇藝術之煥然多彩，生生不息於案頭與場上之間。

　　綜觀曲韻專書編撰內容之沿革，率與實際唱唸密然相關。如周德清在《中原音韻》裡特別強調「平分陰陽」，並在該書後序中提及歌姬唱〔四塊玉〕「彩扇歌，青樓飲」句時，「青」字用陰平不

物，語竟不可讀，而況歌之乎？」……

⓸　詳參拙著《近代曲學二家研究——吳梅、王季烈》第一章第三節「清末聲樂之學式微」。

合律，其友瑣非復初乃驅紅袖改用陽平「纏」字，唱作「買笑金，纏頭錦」，方才合律依腔。又其「作詞十法」之末句定格尤重上去之分，因多為務頭所在，不若是則恐音律不諧。但據王力研究，周德清所謂平分陰陽、嚴別上去，只是技巧上的需要，而不是規律，換言之，這種主張屬於周德清個人的度曲藝術，而非元代北曲的歷史事實❹；更確切地說，周德清上述說法皆就唱曲而發，按北曲的歷史事實看來，他的主張與北曲創作無多大關係，倒是與北曲的唱唸密不可分。其後明范善溱《中州全韻》的「去分陰陽」、沈乘麐《曲韻驪珠》的「入分陰陽，上不分陰陽」與王鵙《中州音韻輯要》的入聲註明南北異音等，皆是體貼實際唱唸所作的特殊編排。沈寵綏《度曲須知》對「去分陰陽」如何緊密結合演唱字音即有一番翔實說明：「去聲高唱，此在翠字、再字、世字等類，其聲屬陰者，則可耳；若去聲陽字，如被字、淚字、動字等類，初出不嫌稍平，轉腔乃始高唱，則平出去收，字方圓穩；不然，出口便高揭，將『被』涉『貝』音，『動』涉『凍』音，陽去幾訛陰去矣。」他如入聲之南北異讀，對演唱的重要性更不待言。故許守白《曲律易知》嘗言：

　　字之陰陽，乃製譜者握要之事；若填詞者，則尚非所急。所

❹　王力認為「從元曲的實際情形看來，陰陽兩平聲仍是當作一類看待的。」「句中的上聲或去聲，……只是技巧上的需要，或周氏個人的主張如此，所以元人並沒有普遍地遵守。」並舉元曲末句只論平仄而不必分別上去之實例若干，以證「曲韻平仄之嚴並非特嚴於末句。」詳參《漢語詩律學》頁 774－780。

當留意者，惟同聲三陰三陽字連用，則必須檢點耳。

意思是說作曲者宜避三陰三陽之連用，對四聲如何辨明陰陽，倒非要緊之事；換言之，字分陰陽是製譜者握要之事，而譜曲者在配腔時之所以必須注重陰陽之分，目的在使唱曲者能把字音唱準唱正。由此亦可印證前賢於曲韻論著中細辨四聲陰陽，確與舞臺唱唸密然有關，而演唱者若能擁有豐贍的曲韻知識，據曲韻以準字音，自然能得到曲界的肯定。如明何良俊（元朗）《四友齋曲說》提到一位曾在北京教坊學過，故能曲甚多的頓仁，「於《中原音韻》、《瓊林雅韻》終年不去手，故開口、閉口與四聲陰、陽字，八九分皆是。」但因學養所限，故「文義欠明，時有差處。」❻又如近代在京劇史上具有奠基功業的表演藝術家譚鑫培，從流傳下來的唱片資料及唱腔曲譜，可發現譚對字音的處理極為嚴謹，這與他認真繼承傳統曲韻有關。在早年，他就把向崑曲學習作為加強基礎訓練、提高演唱水準的重要方法，以後對「深研崑曲，辨字音極清」的程長庚更是直接模仿學習，在三慶班學習時期，他的學習焦點是「專門注意程的四聲的運用，……因為接受了程的唱工，他任何一字一腔都能字字清楚從不含混，絕沒有四聲不正之處。」❼有人曾說：「本來天下無所謂譚調，只要將唱詞中，字之陰陽尖團、平上去入，分得清楚，就字發腔，自成譚調，而譚之為譚，即在此也。」

❻　《四友齋曲說》提到頓仁曾將馬東籬《孤雁漢宮秋》雙調〔尾聲〕「載離恨的氈車半坡裡響」句中的「氈」字教作閉口音，因他所見乃舞臺抄本，故從「占」，經何元朗糾正應從「亶」，於是改讀開口音。

❼　見徐蘭沅《徐蘭沅操琴生活》第 1 集頁 24。

❹如此解釋譚腔，雖有些片面，但卻反映了譚重視曲韻，創腔配調皆有來歷，故能提高唱唸水準，贏得人們高度的評價。

❹　見張肖傖《菊部叢譚》「薛薛室劇話」頁 13。轉引自汪人元〈論譚鑫培唱腔藝術〉一文，載《戲曲研究》第 19 輯。

第一章
元代曲韻與唱唸之關係

　　傳統文學的園地中，與詩詞並稱的「曲」，發展至有元一代，體製臻於成熟，格律亦漸趨完備。溯夫宋金對峙之際，南北曲各以其本身地方歌謠為基礎，吸收傳統詞調與當時流行之南北諸宮調、唱賺、纏令等音樂，孳乳繁衍，終而成為南戲北劇之音樂主體，金院本改進劇藝並結合北曲，沛然蔚為元雜劇；溫州地方土戲承宋雜劇藝術，並吸取南曲精華，衍而為「南曲戲文」，簡稱「戲文」或「南戲」，由是南戲北劇各以其地緣因素展現其迷人風彩，使南北觀眾悠然沈醉其中。唯蒙元之世，北曲雜劇勢居主流，時尚所好，風會所趨，駸駸然蔚為大國，南戲則潛伏民間，終元一代不得與北劇抗衡，甚且因託體卑俗，或遭禁燬，或聽其散佚，有關戲文之研究，長久以來乏人問津，至其用韻，更無曲韻專書可為桀櫫。故本章論元代曲韻，蓋以北曲為範疇，有關南戲之用韻，則詳見本書第二章第三節「中原音韻派與戲文派」。

　　有關元代曲韻，自來研究者莫不準乎《中原音韻》，甚且據以稽考元代實際語音，唯德清所論，是否為散曲、雜劇之創作規範？又其與元曲唱唸之關係如何？本章嘗試將諸問題約為三節條述如

次。

第一節　就《中原音韻》論

　　《中原音韻》一書，為曲韻之嚆矢，對曲壇創作與唱唸之審音辨字，具有開闢鴻蒙之功，是曲韻研究的奠基之作。由於戲曲藝術的特質在於能與觀眾作同步的互動反應，戲曲語言必須使觀眾耳聞即詳，也因此《中原音韻》保存當時豐富的語音素材，一反《切韻》以來傳統韻書襲舊之窠臼，為漢語語音史劃下嶄新的一頁，成為中古語音向近代語音轉變時期的一本最具代表性的韻書。自五四以來，《中原音韻》倍受聲韻學界矚目，一時蔚為風尚，著述如林，研究論文不下百篇，如 1918 年錢玄同從史的角度肯定《中原音韻》具有活語言的價值，他指出：「彼時惟用古代死語所作之詩，尚沿用唐、宋之舊韻，……此六百年之普通口語，即為《中原音韻》、《洪武正韻》等韻書之音。」❶

　　錢氏的觀點普遍得到聲韻學界的贊同，於是津塗既闢，纘述日盛。1932 年羅常培接著發表〈中原音韻聲類考〉一文❷，述《中原音韻》聲母之源流並構擬其音，1936 年，趙蔭棠《中原音韻研究》一書出版，上卷為「歷史之考證」，下卷為「聲韻之標注」，考辨精審，創獲尤多，頗受學界重視。其後有關《中原音韻》音系

❶　見錢玄同《文字學音編》頁 3，1918 年北京大學出版社。

❷　羅氏該文原載 1932 年中央研究院歷史語言研究所《集刊》第二本第四分，今收錄於《羅常培語言學論文選集》。

之研究蚋起蝟興，大陸有 1946 年陸志韋之〈釋中原音韻〉、1962
年趙遐秋、曾慶瑞之〈中原音韻音系的基礎和入派三聲的性質〉，
1963、64 年廖珣英之〈關漢卿戲曲的用韻〉、〈諸宮調的用
韻〉，1981 年楊耐思之《中原音韻音系》，1982 年李新魁之《中
原音韻音系研究》，1985 年寧繼福之《中原音韻表稿》，1991 年
結集「周德清誕辰七一〇周年紀念學術討論會」（1987）論文之
《中原音韻新論》等；臺灣有 1953 年董同龢之《漢語音韻學·早
期官話》，1976 年陳新雄之《中原音韻概要》，1977 年李殿魁
之《校訂補正中原音韻及正語作詞起例》，1981 年丁邦新之〈與
中原音韻相關的幾種方言現象〉，1984 年金周生之〈中原音韻入
聲多音字音證〉，1994 年姚榮松之〈中原音韻入聲問題再探〉
等。國外方面，日本有 1925 年石山福治之《考定中原音韻》，
1958 年服部四郎與滕堂明保之《中原音韻的研究》，1977 年平山
久雄之〈中原音韻入派三聲の音韻史的背景〉；美國有 1966 年司
徒修（Hugh M. Sitmson）之《*The Jungyuan inyunn: A guide to old
Mandarin Pronunciation*》（《中原音韻：早期官話發音指南》），1975
年薛鳳生之《*Phonology of Old Mandarin*》（《早期官話的音韻》）等
等。❸

　　在卷帙浩繁的研究專論中，不難發現學界對《中原音韻》研究
的方式，大都採語音分析的角度，即聲韻學派對它的開發遠比曲學

❸　有關《中原音韻》各地研究專論之介紹，可參閱美國楊福綿〈近三十年臺灣
　　省和海外《中原音韻》研究述評〉，收於《中原音韻新論》頁 255－269，臺
　　灣王松木〈臺灣地區漢語音韻研究論著選介——1989－1993〉（下），載於
　　《漢學研究通訊》第 57 期。

派來得蓬勃。從曲學角度探討《中原音韻》的理論價值與歷史地位，除冒鶴亭《新斠中原音韻定格曲子》、任訥《作詞十法疏證》、汪經昌《中原音韻講疏》與周維培《論中原音韻》之外，一般單篇論文都不多見，尤其從曲韻角度結合元曲實際唱唸之研究，則更顯得榛狉未啟。我們仔細尋繹《中原音韻》的撰述宗旨，當可體會它本是為曲壇審音辨字而作，《四庫全書》將它置於詞曲類，雖有貶意，但卻很合作者的原意，誠如趙蔭棠所言：

> 周氏之書本為戲曲而設，我們現在尊牠為記載國音的鼻祖之韻書，乃是牠的副產，副產的效用比正產還大，這是原作者所料不到的。❹

就因為《中原音韻》一書同時具有曲學與聲韻學──正產與副產──雙重研究價值，才使《中原音韻》的研究苑囿顯得煥然多彩，然而也唯結合戲曲與語音學兩方面加以研究，所得結論才可能臻於完整而準確。本節擬先就「何謂中原之音」與「中原音韻之分韻」兩部分，探討《中原音韻》之內涵，而「平分陰陽」與「入派三聲」等，因涉唱曲，故置諸第三節「元代曲韻與元曲唱唸之關係」再作論述。

壹、何謂中原之音

周德清撰《中原音韻》，他的審音標準是「中原之音」，而何

❹　見趙蔭棠《中原音韻研究》卷上頁4，新文豐出版公司。

謂中原之音？歷來說法不一。就周氏本人在該書所作的序文與〈正語作詞起例〉（下文簡稱〈起例〉），他對中原之音曾有如是的描繪：

> △言語一科，欲作樂府，必正言語；欲正言語，必宗中原之音。……韻共守自然之音，字能通天下之語。
> △四海同音，上自縉紳講論治道，及國語翻譯，國學教授言語，下至訟庭理氏，莫非中原之音。
> △惟我聖朝興自北方，五十餘年，言語之間，必以中原之音為正。……以中原為則，而又取四海同音而編之，實天下之公論。

從上列所述，不難看出所謂「中原之音」，必須具備正言與共同語兩項特質，因此要探討「中原」地域之所在，首先得掌握正言與共同語的特色，如此結合「中原」一詞才有意義。如《詩經》、《左傳》雖嘗提及「中原」一詞❺，孔子亦有雅言（即正言）之教❻，但

❺　《詩·小雅·車攻》：「瞻彼中原，其祁孔有。」〈小旻〉：「中原有菽，庶民采之。」此處「中原」，乃指「原中」，即平原之中，並非地名。而《左傳》僖公二十三年：「晉楚治兵，遇於中原，其辟君三舍。」之「中原」，係指我國中部。

❻　《論語·述而》：「子所雅言，詩書執禮，皆雅言也。」劉寶楠《論語正義》引前人注解云：「孔曰：雅言，正言也。」「鄭曰：讀先王典法，必正言其音，然後義全。」劉氏並對雅言作一番闡釋：「周室西都，當以西都音為正。平王東遷，下同列國，不能以其音正乎天下，故降而稱風，而西都之音固未盡廢也。夫子凡讀易及詩書執禮，皆用雅言，然後詞義明達，故鄭以

當時無論就政治或經濟而言，都缺乏形成天下共同語的條件。不只先秦如此，就是魏晉南北朝，在我國境內各地也總是言語異聲，以致韻部編排常有各據方音相互非詆的現象❼，因此，在隨以前，就算史志對「中原」一地之範疇曾作記載，也與周德清的「中原之音」具有相當的距離。

隋唐至宋，雖有《切韻》系統的韻書作為科考詩賦用韻之準，但當時韻書雜採方音❽，無法呈現四海可行的共同讀音，而此時詩文史志所謂的「中原」，則大抵指河南一地。❾到了元代，蒙人挾政治經濟優勢一統中國，「中原」之地域範疇有了顯著的擴大，據《元史·太宗紀》記載，當時的「中原諸州」包括廣寧府（今遼寧），大名府、河間府、灤州、邢州（均在今河北），益都府、濟南

為義全也。後世作詩用官韻，居官臨民，必說官話，即雅言矣。」據李維琦〈關於雅言〉一文考辨，孔子之雅言係指西周時期比較有勢力、有影響的西都音，即周族王畿所在地的鎬京話，而非漢民族之共同語。李文載《中國語文》1980 年第 6 期。

❼ 顏之推《顏氏家訓·音辭篇》：「自茲（按指曹魏）厥後，音韻鋒出，各有土風，遞相非笑，指馬之諭，未知孰是。」

❽ 據金周生編《廣韻多音字彙編》統計，《大宋重修廣韻》計收二萬六千一百九十四字，其中多音字高達四千八百五十八個，且字義多相同，足見該書收錄不少方音讀法。

❾ 杜甫〈觀安西兵過赴關中待命二首〉詩云：「奇兵不在眾，萬馬救中原。」寫安史之亂，老杜於秦州得知河南等地陷落之悲痛心情。《宋史·李綱傳》：「自古中興之主，起於西北，則足以據中原而有東南；起於東南，則不能以復中原而有西北。」下文「第恐一失中原」之「中原」範疇有「西鄰關、陝，……東達江、淮，……南通荊湖、巴蜀，……北距三都，……乃還汴都……」等描述，可知為河南省地區。

府、棣州、東平府（均在今山東），平陽府、太原府（均在今山西）。
《元史·地理志》云：「初，太宗六年甲午，滅金，得中原州郡。
七年乙未，下詔籍民，自燕京、順天等三十六路，戶八十七萬三千
七百八十一，口四百七十五萬四千九百七十五。」元代人稱「中
原」，有的仍前人之舊，指傳統河南一地，但也有的指廣被冀、
遼、陝、魯等遼闊之北地者。我們回顧周德清所說的「中原之
音」，他心目中最合乎標準的戲曲語言，必然不是拘守一地的方
音，而是能通行四海的天下共同語。而當時何種語音差異性較小，
能達到四方通行的要求呢？元代范梈（1271-1330）的《木天禁語》
曾有一番說明：「馬御史云：東夷西戎，南蠻北狄，四方偏氣之
語，不相通曉，互相憎惡。惟中原漢音，四方可以通行。四方之
人，皆喜於習說。蓋中原天地之中，得氣之正，聲音散布各能相
入，是以詩中宜用中原之韻。」文中的「中原漢音」符合此標準，
而中原漢音較為確切的地域在何處？同時代的孔齊《至正直記》有
云：

> 北方聲音端正，謂之中原雅音，今汴、洛、中山等處是也。
> 南方風氣不同，聲音亦異，至於讀書字樣皆訛，輕重開合亦
> 不辨，所謂不及中原遠矣。此南方之不得其正也。

他明確指出汴、洛、中山等處是當時的「中原雅音」，汴洛是河南
之開封與洛陽，而中山則指中山府屬中書省真定路，在今河北省定
縣地區，這一帶語言較為一致，且字音雅正，不像南方受方音糾
葛，差異頗多而難趨純正，可見周德清所稱的「中原之音」與北方

語言有很大關係。

其次，要談的是「中原之音」的性質。《中原音韻》主要為戲曲而服務，它必須兼顧當時貴冑士庶各階層的觀眾，以及南北各地的北曲作家，因此「中原之音」既不能是古音，更不能是方言。周德清有鑑於當時社會已產生共通的語言，而固守舊音不達時變的人又動輒引《廣韻》以矯俗，為此他深不以為然，〈起例〉云：「余嘗於天下都會之所，聞人間通濟之言：『世之泥古非今、不達時變者眾；呼吸之間，動引《廣韻》為證，寧甘受鴃舌之誚而不悔，……」他認為沈約所用的「吳興之音」、「閩浙之音」，「止可施於約之鄉里，……雖渠之南朝亦不可行，況四海乎？」批評沈約用「一方之語」來製韻書是「私意」，視拘守《廣韻》者為「執而不變，迂闊庸腐之儒」，因為他們這種「泥古非今，不達時變」的心態，使得韻書的編撰停留在「年年依樣畫葫蘆」的困境中，而與實際語言愈離愈遠。為此他矢志以流行廣泛的共同語編一部韻書，在〈起例〉中，他認為泥古的讀書音反而比不上生活中的俗讀容易溝通思想，尤其語音會隨時代遷變，執著古音為正讀，反而顯得昧於義理，其文云：

> 歡娛之「娛」（《廣韻》音「愚」），四海之人皆讀為「吳」，提撕之「撕」（《廣韻》音「西」），四海之人皆讀為「斯」。有誚之者，謂讀白字，依其邊傍字音也。犁牛之子騂且角之「騂」字（《廣韻》息營切，音「星」），而讀為「辛」，卻依其邊傍字音。誚之者而不誚之，蓋知其彼之誤，而不知己之謬。……「娛」「撕」二字依傍有「吳」

「斯」，讀之又何害於義理？豈不長於傍是「辛」，而讀為「星」字之音乎！

這種重「口語俗讀」而輕「書音正讀」的觀念，正與戲曲語言為大眾服務的旨趣息息相關。對方音的處理，周德清也有一番正訛態度，〈起例〉云：

> 龐涓呼為龐堅，泉「堅堅」而始流可乎？陶淵明呼為陶烟明，魚躍于「烟」可乎？一堆兒為一醉（平聲）兒，捲起千「醉」（平聲）雪可乎？羊尾子為羊椅子，吳頭楚「椅」可乎？來也未為來也異，辰巳午「異」可乎？此類未能從命，以待士夫之辨。❿

除此之外，他還在「諸方語之病」中，不辭覼縷地就十九個韻部列舉二百多組語音對比的例子——「東鍾　宗有蹤　松有鬆……廉纖　詹有氈　兼有堅　占有戰」，嚴謹而縝密地辨明「中原之音」與「方音」之細微差異。在〈作詞十法〉中，周德清亦明揭示「造語」可作「天下通語」，而不可作「方語（各處鄉談也）」。

　　在我國繁複多樣的語言中，南北各有其不同特性，顏之推《顏氏家訓·音辭篇》曾有鮮明的記載：

❿　沈寵綏《度曲須知·鼻音抉隱續篇》云：「吳興土俗以勤讀裙，以喜讀許，以煙讀淵，以堅讀娟，……」由是推知周德清此條在明方音、雅言之辨。

> 南方水土和柔，其音清舉而切詣，失在浮淺，其辭多鄙俗。
> 北方山川深厚，其音沈濁而鈋鈍，得其質直，其辭多古語。
> 然冠冕君子，南方為優，閭里小人，北方為愈。易服而與之
> 談，南方士庶，數言可辯；隔垣而聽其語，北方朝野，終日
> 難分。而南染吳越，北雜夷虜，皆有深弊，不可具論。

由此段敘述，可見北方士庶之語音較為一致，共同性較南方高。非
但南北朝時代如此，就是現代使用北方共同語的人數亦高達漢族總
數 70%❶，據王照《官話合聲字母·凡例》所言，其範疇：「北至
黑龍江，西逾太行宛洛，南距揚子江，東傅於海，縱橫數千里之土
語，皆與京語略通。此外各省之語，則各不相通。是京語推廣最
便，故曰官話。余謂官者公也，官話者，公用之話，自宜擇其占幅
員人數多者。」作為一種雅俗共賞的大眾化文學藝術，元曲自然取
則幅員遼闊的北地之音，再加上北曲與生俱來的政治與地域因素，
中原之音以北方語言為基礎是理所當然的是。

最後，要探討的是「中原之音」的音系內涵，對此問題歷來即
有三派說法：第一派認為《中原音韻》音系代表當時的大都音，如
王力、董同龢、趙蔭棠、寧繼福、趙遐秋、曾慶瑞等；第二派認為
它代表當時的河南洛陽音，主張此說最力的是李新魁；第三派則認
為它代表當時北方話的語音系統，如陸志韋、邵榮汾、楊耐思、李

❶ 據羅常培、呂叔湘於「現代漢語規範問題學術討論會」所言，見李維琦〈關
於雅言〉一文。

思敬等皆是。⓬主張大都音的，認為今北京話之聲韻母與《中原音韻》有許多相同部分，但他們也多半承認兩者亦存在若干本質上的差異，如王力列舉《中原音韻》有閉口韻、微部獨立、見溪曉未分以及韻字之歸部與入派三聲之歸調，皆與現代北京音不同，但他只輕描淡寫地以「其間嬗變的痕跡，是值得仔細研究的。」一語作結⓭，至於如何嬗變，則未深入分析，其實方音有時會保留重要特點而歷數百年不變的，如川陝、江浙、閩粵等方言皆是，今北京音與元大都音差距太大，難怪吳梅會直截表示「北音非今日北京話」⓮，汪經昌《中原音韻講疏・例言》也說：「《中原音韻》音主中州，疏義所及，概以中州音為準。顧所謂中原或中州者，雖係北音，實與時下燕薊之音有別，尤幸毋以時下注音國語相繩，論中原正音須符切韻準則。泥古昧今，固難通達；舍中鶩外，亦將扣盤捫燭。」

　　主張河南音的，不難發現《中原音韻》齊微部入作去聲之「入」字，與「日」同音，今河南許多地區仍如此念法；而舊屬《廣韻》德韻的字，如「惑、劾，賊、德、國、黑、墨」等字，在《中原音韻》裡俱歸齊微韻，而收〔ei〕音，有人覺得不自然而感

⓬　三派之說內容繁複，茲為節篇幅，故不贅引。可參閱汪壽明〈中原音韻音系談〉一文所引，汪文收於《中原音韻新論》頁 180－186。

⓭　見王力《漢語音韻學》頁 488－505。

⓮　吳梅《曲學通論・作法上》云：「玉茗邯鄲度世一折（俗名〈掃花〉、〈三醉〉），此北曲也，開場呂純陽一段定場白，字字應作北音（北音非今日北京話）。至於入聲諸字尤須謹嚴。」

到費解❶，其實這種唸法在今商邱土語仍完整地保留著。然而周德清在《中原音韻》裡的某些重要觀點，河南音卻與之不符，如周氏重視閉口韻，認為開閉同押是「大可笑焉」，而今河南音則無閉口三韻；又一向主張中原之音即汴洛語音的李新魁，在遇到入派三聲的問題時，也認為入聲的歸派「不是客觀地反映了當時的中原音」。❶至於主張北方語音者，因北方官話幅員遼闊，使用人數亦多，而同是北方語言，其方言亦略有小異。故有據北地某語言之某一特性與《中原音韻》某部分相符者，而言其為中原之音，如黎新第根據官話方言中的膠遼方言，其入聲字的消變是全濁入聲字變為陽平，次濁變為去聲，清音字變為上聲，與《中原音韻》基本相同。從而肯定周書代表的是山東方言，而以「膠遼官話作為元代中原官話入派三聲的直接繼承者」❶；俞敏則據高密方言清紐入聲變上聲，以及聲母分尖團之特性，認為中州音韻保存在今山東海隅之地。❶

❶ 陸志韋《釋中原音韻》論入派三聲時曾云：「齊微韻的入聲，可以收廣韻的德韻字『惑、劾、賊、德、得、國、黑、墨』。有人把這些字都擬成『乁』。從今日土音，『國劾』就得唸成四川話的樣子，似是而非。所以跟今國音不合的緣故，正因為中原的入聲還是入聲，這一類的例子滿書皆是。」

❶ 見李新魁〈再論中原音韻的入派三聲〉一文，收於《中原音韻新論》頁 64－85。

❶ 見黎新第〈官話方言促變舒聲的層次和相互關係試析〉一文，載《語言研究》，1987 年第 1 期。

❶ 見俞敏〈中州音韻保存在山東海邊兒上〉一文，載於《河北師院學報》1987 年第 3 期。唯俞氏所謂分尖團，確屬中州韻，然與《中原音韻》略有距離，詳本書第三章第二節「尖團音」部分。

　　綜觀三派之說皆各有所執，而似自成一理，但總無法完全符合
《中原音韻》所呈現的語音系統，尤其在「入派三聲」的歸調處理
上，實在很難從現代官話或某一方言中找到完全相同的對應關係，
就算勉強找到（如上述黎文），但因時代遷移，各地人口幾經變動，
很難保持語言的穩定性，所以想從現代方言的歸派來證明它所代表
的音系是比較困難且不甚可靠的。[19]事實上，周德清已明白指出
《中原音韻》所用的語言是「以中原為則，而又取四海同音而編
之」，它的性質既然是為戲曲而服務，就不可能膠著畫限於某地語
言，它與《切韻》系統雜揉古今南北以致脫離實際語言之情形相
反，對各地語言取其同而不取其異，因而似乎諸多語言都能在《中
原音韻》裡找到若干與自己相符的特點，也因而衍生諸派爭論何者
方是嫡傳中原之音，就因為《中原音韻》是一種切合當時生活語言
而又綜合性極高的藝術語言，故能如驊騮獨步般影響曲壇，展現
「不獨中原，乃天下之正音」（瑣非復初序）的非凡氣派！

　　值得一提的是，周德清為何作《中原音韻》？除了外在顯而易
見的「為作詞而設」之目的外，當另有其內在潛藏的動力，知人論

[19]　見李新魁〈再論中原音韻的入派三聲〉，俞敏〈現代北京話和元大都話〉，
　　　1986 年 10 月《中國語學》第 233 號。姚榮松〈中原音韻入派三聲新探〉亦
　　　云：「早期官話並非指一個特定的方言，而是包含相當廣泛的一個方言區域
　　　正在融合成一個『中原之音』的實體，難怪有這許多齟齬，因此，根據任何
　　　現代一、二個小方言點要推測中原音韻時代的調值，恐怕都是問題重重
　　　的」。又其〈中原音韻入聲問題再探〉一文詳細剖析「入派三聲」之歸調問
　　　題，所得結論為：《中原音韻》到「北京音系」聲調之間的演變無法直接拉
　　　上線；至於汴洛音系所代表的「中原官話」，在歸派陰平、陽平方面頗能與
　　　《中原音韻》相應，但卻無法充分詮釋《中原音韻》「清入歸上」的問題。

世，由周氏一生經歷、所遺曲作❷與所處時代背景，或可發現一些端倪。周德清生平事迹，元明史志幾不見載，明無名氏《錄鬼簿續編》與《高安縣志·文苑傳》所述，大抵據《中原音韻》諸序文綜合而成。1979 年冀伏於江西高安周氏老屋中發現倖存於世的《暇堂周氏宗譜》❹，乃使世人對周德清之生卒、家世有一番清晰的認識。此宗譜明確記載周德清的祖籍在湖南道州營道，其六世祖乃宋理學大家周敦頤，至周德清曾祖周京，才舉家遷至江西高安。這一發現，對周德清的人格或當有另一番評價，因為自從《錄鬼簿續篇》曲解歐陽玄序中的褒揚筆法，將周德清指實為「宋周美成之後」，這種訛誤為後人深信，直至今日言周氏生平者仍援引不疑❷，如隋樹森編《全元散曲》時，即因宗譜資料未見而襲舊說。

　　周德清既是特重氣節的理學家之後，不得不使我們懷疑，在異族統治下他難道甘願終生為亡國奴，而沒有一點民族意識的覺醒？1277 年，周德清出生，正值宋亡元興之際，早年他也曾有一番經

❷　周德清散曲多見於楊朝英《朝野新聲太平樂府》，《中原音韻》序文及〈起例〉亦有。明人輯錄者有：張祿《詞林摘艷》、無名氏《樂府群珠》、郭勛《雍熙樂府》、朱權《太和正音譜》、楊慎《詞品》、田藝衡《留青日札》與蔣一葵《堯山堂外紀》，去其重複，計有小令三十一首、套數三套及殘曲六首，今皆收錄於隋樹森《全元散曲》。

❹　見冀伏〈周德清生卒年與中原音韻初刻時間及版本〉一文，載 1979 年《吉林大學學報》第 2 期。

❷　周維培認為歐陽玄序《中原音韻》所云：「（德清）詞律兼優，……故時人有『美誠（筆者按：誠字當作成）繼妙詞』之稱。今德清兼二者之能，而皆本於家學如此，予故表諸其端云。」是一種依據同姓而附會之的褒揚筆法，非確指。見《論中原音韻》頁 5。

世濟民之志，希望在異族權勢下仍能掙出一片屬於自己的天空，實現一生的抱負，他的若干曲作即表現這種樂觀的想法，如南呂〔一枝花〕〈遺張伯元〉云：「雄遊海宇，挺出人材，箕裘事業合該，簪纓苗裔傳來。……運斧般門志何大，出削箇好歹，但成箇架格，未敢望將如棟梁採。」而〈贈小玉帶〉〔尾〕更流露他對腰金衣紫充滿熱切的期待，其詞云：「掛金魚自古文章士，未敢望當來衣紫，有福後必還咱，上心來記著你。」然而現實卻是殘酷的，當他步入中年時，元朝雖恢復科舉❷，名義上也提供漢族知識份子仕進的機會，但事實告訴我們，周德清跟同時代的北曲作家一樣，並沒有仕途顯達，他是以布衣之士困頓終生的。❷為此，在諸多曲作中他用極其隱微的手法，表達夷虜政權下志不獲展的深切苦楚，如越調〔鬥鵪鶉〕套曲，雖題為「雙陸」之賭戲，然其間措辭似有宋元對峙之喻，尤其「敗到這其間有幾，贏了的百中無一，輸了的似楚霸王刎江湄。」「采到後喝著的都應的，也隨邪順著人意」句，則隱含宋軍潰敗及淪為順民之悲哀；末段〔尾〕「翻雲覆雨無碑記，則袖手旁觀笑你，休把色兒嗔，宜將世情比。」更明白道出此套數內涵並非尋常的木盤棋奕，而與興亡世情有關。政治上的不得志，帶來生活上的艱苦坎坷，越調〔柳營曲〕〈別友〉云：「一葉身，二毛人，功名壯懷猶未伸。」是實寫，雙調〔蟾宮曲〕之〈別友〉第三首：「倚篷窗無語嗟呀。七件兒全無。做甚麼人家。柴似靈

❷　元初一度廢科舉，仁宗皇慶二年（1313）詔令恢復，時周德清年三十六。

❷　清同治十年所修《高安縣志·選舉志》無周德清名，《暇堂周氏宗譜》亦云周德清無仕進功名。

芝。油如甘露。米若丹砂。醬甕兒恰纔夢撒。鹽瓶兒又告消乏。茶也無多。醋也無多。七件事尚且艱難。怎生教我折柳攀花。」雖似戲筆，卻是現實生活中無奈與艱難的寫照。雙調〔沈醉東風〕〈有所感〉四首組曲，第一首「流水桃花鱖美，秋風蓴菜鱸肥，不共時，皆佳味，幾箇人知，記得荊公舊日題，何處無魚羹飯喫。」因懷舊情濃而有今非昔比之歎；第三首「鯤化鵬飛未必，鯉從龍去安知，漏網難，吞鉤易，莫過前溪。」貌似尋常寫景閒筆，細繹其意，當係異族統治下，仕途舛厄，於是追憶昔時奔騰青雲之志，不免感到悔恨交加；第四首「藏劍心腸利己，吞舟度量容誰」似影射蒙元強制壓抑漢族，「棹月歸，邀雲醉，縮項鯿肥。」用「縮項」二字，隱含譏刺（似亦譏己）之意，「棹月歸，邀雲醉」，則是元曲常見處亂世而寄情山水的一種不得已的灑脫，此套曲每首末段皆重複「記得荊公舊日題，何處無魚羹飯喫」，亦當有其深意存焉。在周德清所有曲作中，對南宋朝臣之忠奸作最直接褒貶的是四首中呂〔滿庭芳〕，它們出現在周德清最看重的《中原音韻》一書中，但卻與作詞法、曲韻皆無關，如此列在第二十一與二十二條〈起例〉之間，又不注撰者姓名㉕，因而顯得非常突兀，其內容大膽痛弔北宋亡國之因顯而易見，茲列之如次：

〈看岳王傳〉
披文握武。建中興廟宇。載清史圖書。功成卻被權臣妒。正

㉕ 《詞林摘艷》卷一亦載此四首〔滿庭芳〕，且列為周德清之作，據隋樹森考證，作者確為周德清無疑。

落奸謀。閃殺人望旌節中原士夫。誤殺人棄丘陵南渡鑾輿。錢塘路。愁風怨雨。長是灑西湖。

〈韓世忠〉

安危屬君。立勤王志節。比翊漢功勳。臨機料敵存威信。際會風雲。似恁地盡忠勇匡君報本。也消得坐都堂秉笏垂紳。閑評論。中興宰臣。萬古揖清芬。

〈誤國賊秦檜〉

官居極品。欺天誤主。賤土輕民。把一場和議為公論。妒害功臣。通賊虜懷奸誑君。那些兒立朝堂仗義依仁。英雄恨。使飛雲幸存。那裏有南北二朝分。

〈張俊〉

謀淵略廣。論兵用武。立國安邦。佐中興一代賢明將。怎生來險幸如狼。蓄禍心奸私放黨。附權臣構陷忠良。朝堂上。把一箇精忠岳王。屈死葬錢塘。

赤膽忠肝之亡國血淚溢於紙間，令人動容，雖僅四首曲文而「中興」二字竟出現三次，以挺齋「不惟江南，實當時之獨步」之曲才，當不致如此乏辭，必當有其中興漢室之深意也。

　　一國歷史文化之存亡，繫乎其語言文字之絕續。元人入主中原，竟使傳之數千年的漢語漢字面臨前所未有的危機，根據史書記載，在《中原音韻》成書（1342）以前，元朝統治者曾大量翻譯典

籍，《元史·世祖紀》云：「至元元年（1264）……敕選儒士編修國史，譯寫經書，起館舍，給俸以贍之。……至元十一年（1275）八月……中書左丞博羅特穆爾以國字譯《孝經》進，命刻板摹印，諸王以下咸賜之」〈文宗紀〉云：「至順三年……命奎章閣學士院以國字譯《貞觀政要》，鋟板模印，以賜百官。」〈仁宗紀〉亦云：「延祐四年（1317）……翰林學士承旨忽都魯都兒迷失、劉賡等譯《大學衍義》以進，帝覽之，謂群臣曰：《大學衍義》議論甚嘉，其令翰林學士阿憐鐵木兒譯以國語。」雖說當時用蒙古語意譯漢語典籍，是方便蒙古貴族子弟學習漢族文化，但自從元世祖至元六年（1269）創制頒行八思巴蒙古字以來，即大量使用八思巴字拼寫漢語，當時的官方文書或官方造發的各種帶有文字的實物乃至私人花押，多數都用八思巴字書寫。其中譯寫漢語是最主要的，此外八思巴字也用於譯寫境內各民族語言，足見蒙元統治者的內在目的，是企圖在新建的多民族統一的國家裡，實行「書同文」的政策。❷為了大規模地提倡胡語，從世祖開始，就不斷在大都設置蒙古國子學與蒙古字學教授蒙古語，如《元史·選舉志·學校》曾載：「世祖至元八年（1271）春正月，始下詔立京師蒙古國子學，教習諸生，於隨朝蒙古，漢人百官及怯薛歹官員，選子弟俊秀者入學，然未有員數。以《通鑑節要》用蒙古語言譯寫教之，俟生員習學成效，出題試問，觀其所對精通者，量授官職」；又載「仁宗延祐二年冬十月，以所設生員百人，蒙古五十人，色目二十人，漢人三十人，而百官子弟之就學者，常不下二、三百人，宜增其廩

❷　參楊耐思《中原音韻音系》頁73及〈八思巴字漢語音系擬測〉一文。

饋……。」這些設在首都的學校，在教授蒙古語時，多半將漢文典籍先譯成蒙古語，而後講授。如此一來，漢族語言文字在胡元蠶食鯨吞的語文政策下，焉得不消亡殆盡！

　　由此時代背景尋繹周德清為何書名「中原」？又屢屢標榜「中原之音」，當是心存恢復中原之志使然。觀其書每每稱頌胡元為「治世」、「盛世」、「明世」、「聖朝」，而貶自身血肉相連之漢室為「亡國」，實在是一種不得已的沈痛吶喊，因為不如此掩人耳目，則我漢族語文如何能衝破胡語的重重樊籬而傳之千秋？！其所謂「恥為亡國搬戲之呼吸」，何嘗不是「以亡國為恥」的一種悲鳴。且該段末尾引理學大家朱晦庵之語：「世無魯連子，千載徒悲傷。」與上文不相稱，實則魯仲連義不帝秦之心不言可喻。又德清批評沈約之韻書拘守鄉音，故無法通行天下，其中「詳約製韻之意，寧忍弱其本朝，而以敵國中原之音為正耶？」，此數句措辭顯得突兀，實乃道出德清本人製韻之意——即不忍弱其本朝（宋），而以敵國（元）之音為正。今人郁元英為汪經昌《中原音韻講疏》作序時嘗云：「迨胡元入主中國，北曲盛行，胡語北音雜弦索而任叶，雅俗棼韻益失正。挺齋宋之子遺，乃作《中原音韻》，納俗入雅，用夏變夷，激濁揚清，意至微也。」筆者雖未詳其據何種資料而有如是推論，然觀周德清所處時代背景及其一生遭遇，加上所作散曲中沈鬱寄託之思，則郁氏所言實未可視為無稽。㉗

㉗　周維培《論中原音韻》頁 5 認為周德清出生時，已是宋亡元興之際，「他是在元蒙政權統治下長大的。因此，他沒有多少亡國遺民之恨。」此說誠有待商榷。

綜上所述，我們再回顧周德清所說的「中原之音」，其實質又當如何？挺齋屢稱「中原」，其命意雖有規復中原之志，然《中原音韻》一書亦不可能拋卻當時北方通行之語而全然因襲汴洛之漢族舊音，否則如何能在異族高壓統治下得以倖存，達到「用夏變夷，激濁揚清」底目的？又如何能完全切合北曲唱演之實際語音？挺齋之目的，原在抵制八思巴字等胡語之風行天下，而欲我漢民族語音得薪傳不墜，故吾人論「中原之音」，實毋須斷斷然必指實為汴洛、大都或膠遼等某一地之語音，如必執意繩求，則恐與挺齋之旨相去遠矣。

貳、《中原音韻》之分韻

時有古今，地有南北，語音隨時代地域而遷變，本是一種自然定律。自隋陸法言「因論南北是非，古今通塞」「剖析毫釐，分別黍累」，《切韻》系統韻書盛行數百年，唯韻書定而寡變，語言則流轉不息，士人漸苦其與實際語音遙不相契，故唐即有許敬宗奏請合用之議，迨至宋元，民族幾經遷徙融合，語音之變益劇，雖有《禮部韻略》之併合通用，然與實際語音相較，仍有未足之憾。洪邁《容齋隨筆》云：

> 《禮部韻略》所分，有絕不近人情者，如東、冬、清、青，
> 至於隔韻而不通，後人為四聲切韻之學者，必強為立說，然
> 終為非是。

吳棫《古韻補音》亦云：

真、清，先、元，支、微，質、職不相通用，出於後世，今
不取。

元、熊忠《古今韻會舉要》也指出「舊韻所收，有一韻之字而分入
數韻不相通用者；有數韻之字而混為一韻不相諧叶者，不但如前諸
儒所論而已。且如東韻公東是一音，弓夐是一音，此二韻混為一韻
者也；冬韻攻冬與公東同，恭蛩與弓夐同，此一韻分為二韻者也。」
❷他有感於語音與時遷變，以致舊韻之編撰出現訛陋過時之弊病，
乃有正訛之志，但《禮部韻略》關係當時科舉功令，一時之間不易
改制，所謂「若一以七音正之，不勝紛紜，又兼《禮部韻略》承用
既久，學者童習日紛，難以遽變。」不得已他只好採取「舊瓶新
酒」的方式，即在形式上依韓道昭《五音集韻》七音三十六母與劉
淵《禮部韻略》一百零七韻，但在實質上，他運用「字母韻」將韻
母相同的字歸併在一起❷，以呈現當時實際的語音音系。❸
　　從韻書編撰的歷史來看，《中原音韻》可以說是大膽而具有創

❷　見《古今韻會舉要》卷一東韻攏字後案語。

❷　所謂「字母韻」，係將同一韻母之字歸在一起，用一個代表字說明，如東韻
　　「公、東、通、空、同、蓬、蒙、鳳、豐、馮、夢、忽、憊、叢、中、充、
　　崇、翁、烘、洪、籠」等組字後注「已上案七音屬公字母韻」；東韻「弓、
　　穹、窮、蟲、融、隆、戎」等組字後注「已上屬弓字母韻」；東韻「雄、
　　熊」兩字後注「已上屬雄字母韻」，其中「公、弓、雄」即作者選用之韻母
　　代表字。

❸　有關《古今韻會舉要》之音系，可參閱董同龢《漢語音韻學》頁 191－207。
　　趙誠《中國古代韻書》頁 73－80 與李添富《古今韻會舉要研究》1990 年師
　　大國研所博論。

新精神的，它比《古今韻會舉要》晚二、三十年，但作法卻不像
《舉要》那麼消極，在體例上它一空倚傍，在聲、韻、調三方面都
揚棄了傳統韻書與韻圖的框架，如不立字母、反切；「音韻每空是
一音」（〈起例〉第十一條）；併韻部為十九，將傳統入聲派入三聲
之中。作者周德清之所以能如此大膽突破傳統，除前述內在民族意
識的激發之外，元曲的風行也在在刺激著創作格律的需要，而以布
衣終生的周德清，具備「工樂府，善音律」（虞集序）、「通聲音
之學，工樂章之詞」（歐陽玄序）等戲曲素養，他的才華不屬於傳統
博學鴻儒式的學問，他所擅長的是被正統儒士視為「厥品頗卑」的
元曲藝術——包括創作與依腔訂譜之學。這套學問縱然能真正切合
元曲創作的核心所在，但明王驥德對他仍存有偏見，《曲律·論韻
第七》說：

> 古之為韻，如周顒、沈約、毛晃、劉淵、夏竦、吳棫輩，皆
> 博綜典籍，富有才情，一書之成，不知更幾許歲月，費幾許
> 考索，猶不能盡愜後世之口。德清淺士，韻中略疏數語，輒
> 已文理不通，其所謂韻，不過雜採元前賢詞曲，掇拾成篇，
> 非真有晰於五聲七音之旨，辨於諸子百氏之奧也。

王驥德對他的才學文理雖有微詞，但對他的作曲才華，卻也表示讚
賞：「詞曲本文人能事，亦有不盡然者。周德清撰《中原音韻》，
下筆便如葛藤；所作『宰金頭黑腳天鵝』〔折桂令〕、『燕子來，
海棠開』〔寨兒令〕、『臉霞，鬢鴉』〔朝天子〕等曲，又特警策
可喜，即文人無以勝之，是殊不可曉也。」（〈雜論第三十九上〉）事

實上，就因為周德清不具備「高尚的」學問，所以他沒有包袱，不會囿於成法舊規，而敢於大刀闊斧地突破傳統韻書的範限，直接採取與實際創作、唱唸有關的語言，另闢蹊徑編撰出一部劃時代的韻書──《中原音韻》，而這部韻書自元迄今在曲壇上一直影響不衰，連原來帶著有色眼光的王驥德也不得不感到佩服：「古樂府悉係古韻，宋詞尚沿用詩韻，入金未能盡變，至元人譜曲，用韻始嚴。德清生最晚，始輯為此韻，作北曲者守之，兢兢無敢出入。」

　　就分韻而言，《中原音韻》不考慮聲調，主要方便北曲作者配合四聲通押的格律需要，其韻部之劃分，亦為服務以北方語言為基礎之共同語，大體說來，南方各方言差別性大，北方則較小，《廣韻》服務南北，音類上具有兼包性，因而只是一種書面語，並非實用的「活語言」。《中原音韻》在分類上重視音值的區分，不再只是籠統的音類歸併而已，它使韻的內容更為確切而具體，雖無法全面性地照顧到全國古今各地之方音，但相對地使得十九韻目間的音值明確而不含糊，彼此涇渭分明，樹立鮮明的音值內涵與範疇，使《廣韻》以來書面語中諸韻之纏繞糾葛，得到實質的廓清與紓解。在《中原音韻》明晰而包容性大的十九韻目下，諸韻眉目粲然，知所歸趨，而《中原音韻》之概括性亦由是而陡然增強，誠如瑣非復初所稱：「德清之韻，不獨中原，乃天下之正音也。」

　　周德清對傳統舊韻的歸併與釐分，大抵依據元代實際語音發展，並參酌戲曲唱唸之用韻原則而成。如麻韻在宋代就已經產生變化，毛晃註《禮部韻略》時，曾在微韻後加上案語：

　　　所謂一韻當析為二者，如麻字韻自奢以下，馬字韻自寫以

下，碼字韻自藉以下，皆當別為一韻，但與之通可也。蓋麻馬碼等字皆喉音，奢寫藉等字皆齒音，以中原雅聲求之，夐然不同矣。

韓道昭《五音集韻》麻韻迦字下亦注云：

居迦切，出釋典，又音加。此字元在戈韻收之，今將戈韻等三等開合共有明頭八字，使學者難以檢尋，今韓道昭移於此麻韻中收之，與「遮」、「車」、「蛇」者同為一類，豈不妙哉！達者細詳，知不謬矣。

雖然麻韻在宋金時代已因主要元音之差異（〔a〕與〔ɛ〕）而可析為二韻，但編韻書者仍墨守舊制未敢析分，直到《中原音韻》才將車遮韻從家麻韻中獨立出來，周氏〈起例〉所謂「爺有衙　也有雅　夜有亞」，即在明車遮與家麻之辨。又如支韻中的「資、次、斯、茲、思、詞」等字，在宋吳棫的《韻補》與託名司馬光的《切韻指掌圖》，已顯露收韻不同之端倪❸❶，且據金周生〈試論金元詞中的一種特殊押韻現象〉一文考索，在元曲興盛之前，純任當時口語的金元詞，其支思韻獨押的現象已普遍存在，但韻書中支思一韻並未獨立，直到周德清才將這些原本屬於止攝精、照、日系的字獨立成「支思韻」（收音〔ɿ〕），與止攝其他收音〔i〕的字劃分開來。至於中古止攝「支、紙、寘、脂、旨、至」等韻，與蟹攝「泰、怪、

❸❶　參趙蔭棠《中原音韻研究》卷下頁 108。

祭、灰、賄、隊、齊、薺、霽」等韻，發展到宋代，語音已有合流之趨勢，宋詞中止蟹二攝混用之例頗多，如周邦彥之詞作，多將蟹攝齊齒之齊祭諸韻字與止攝合用，而止攝合口字則有與蟹攝合用者。❸足見當時語音已有變化，宋代韻書雖仍守舊，但詞人為顧及唱演，故採混用以叶韻。《中原音韻》於是廓清前代韻書障礙，將合韻諸字韻母屬〔i〕〔ui〕（或〔uei〕）者，歸併為「齊微」韻，屬〔ai〕、〔iai〕、〔uai〕者，併為「皆來」韻，以忠實反映當時實際語音。

此外，魚模一韻在《廣韻》時雖別為魚、虞、模三韻，但在南北朝時，虞模二韻便因極為相近，而有合用不分之情形❸，到了隋朝，某些方音魚虞二韻又有合流之現象，陸法言《切韻・序》即指出：「論及音韻，以今聲調既自有別，諸家取捨，亦自不同。……又支脂魚虞共為一韻，先仙尤侯俱論是切。」晚唐詩人魚虞合韻之例尤多❸，其後宋詞元曲中魚虞模三韻多通用無別，故周德清依循語音發展態勢，而將三韻合併成「魚模」一韻。然而在《中原音韻》之前的《古今韻會舉要》與之後的《韻略易通》，皆將魚模析分，由此推斷元時魚模二韻之韻母當有些微差異（〔iu〕與〔u〕），故傳統韻書主分不主合，而用於唱演之文學作品如詞曲等，其用韻

❸　見葉詠琍《清真詞韻考》頁 43。

❸　王力〈南北朝詩人用韻考〉一文云：「魚虞模三韻，依南北朝的韻文看來，虞模是一類，魚獨成一類。」載《清華學報》第 11 卷第 3 期，頁 784。

❸　李添富《晚唐律體詩用韻通轉之研究》歸納晚唐詩人之用韻，發現魚虞合韻之例甚夥，因而認為「晚唐魚虞二韻之音讀，恐因語音變化而已無別。」

每較閱讀性作品為寬，故採合而不分方式。❸周氏十九韻目中，據戲曲用韻從寬之原則而歸併者，另有蕭豪一韻。據趙蔭棠研究，《韻鏡》四十三轉的時代，每等皆有其不同讀法，如第二十五圖，豪肴霄蕭四等雖共居一圖，但實際讀音仍有差異，蕭讀〔ieu〕，豪讀〔au〕；發展到南宋末年，聲韻以雅音為正，《四聲等子》、《切韻指掌圖》、《切韻指南》相繼而出，則共居一圖者都有極大的相似❸；到了元朝，蕭豪韻讀音更為接近，據丁邦新考辨，一等豪、二等肴、三等宵之韻母分別為〔au〕、〔eau〕、〔iau〕❸，三者之間僅是介音的輕微差異而已，就戲曲用韻從寬的角度看來，蕭肴豪很自然地因為主要元音與韻尾的相同而歸併為同一韻轍，產生良好的韻叶效果。

《中原音韻》中的閉口三韻——侵尋、監咸、廉纖，在元代實際語言中是否存在？學界向有不同看法，因我國現代方言中，僅閩、粵與客家語系等「閩海之音」依然保存收 m 的閉口音，其他分佈地域甚廣的官話音系（包括北方語言）與吳語區皆無閉口音❸，故元曲中閉口韻的存在不免使人感到懷疑。其實，遠在唐朝方音中就有閉口韻與他韻相混的記載，《全唐詩・諧謔類二》載胡曾（約八七四）〈戲妻族語不正〉詩云：

❸ 趙誠《中國古代韻書》頁 86 認為《中原音韻》魚模之合並非實際語言，而與戲曲唱演之用韻有關。

❸ 見趙蔭棠《中原音韻研究》頁 108－109。

❸ 見丁邦新〈與中原音韻相關的幾種方言現象〉一文，載 1981 年《中研院史語所集刊》第 52 卷第 4 期。

❸ 有關現代方音五大系之範疇與特色，可參王力《漢語音韻學》頁 563－566。

呼十卻為石，喚針將作真，忽然雲雨至，總道是天因。

錢大昕《十駕齋養新錄》「唐人辨聲韻」條下引此詩，並說明：
「唐人喜辨聲韻，雖尋常言語亦不苟。」胡妻里籍不詳，其族語
「針」讀「真」，「陰」讀「因」，足見 -m 尾已然演化為 -n。
宋劉攽（1022－1088）《貢父詩話》亦載：「荊楚以南為難，……荊
楚士題雪用先字，後曰十二峰巒旋旋添，讀添為天字也。」說明宋
代荊楚方言將「南」、「添」等閉口韻尾，讀為舌尖鼻音「難」、
「天」，與傳統韻書歸韻不同。宋詞中更大量出現 -m、-n 韻尾字
合押叶韻的現象，其主要原因是受作者方音之影響。❸元曲雖偶有
-m-n 混押之例，但情形不如宋詞嚴重。趙蔭棠認為元代 -m 韻已
起了變化，周德清之所以仍將閉口三韻獨立，是基於著書者「寧從
舊不從新」的慎重心理❹；王力則認為元代閉口韻的唇音雖已發生
變化，《中原音韻》、《中州音韻》和《詞林韻釋》將原本屬閉口
韻的「品、稟、貶、凡、帆、犯、範」等字改隸舌尖鼻音韻尾，
「咱們可以從反面證明那些沒有改編的都是未變的，這就是說，

❸ 據金周生〈談 -m 尾韻母字於宋詞中的押韻現象〉一文稽考，宋詞四百五十
七個韻例中，咸攝獨押一百零七次，總數不及四分之一，咸山攝合押三百四
十一次，卻占四分之三，他種押韻則僅及百分之二。該文載《聲韻論叢》第
3 輯。

❹ 趙蔭棠《中原音韻研究》頁 131 云：「我們要知道凡著書者都有幾分慎重的
心理，他們對於態度不明瞭的事實，寧從舊不從新。周氏著《中原音韻》，
自然也逃不出這個慎重的原則。……例如附聲 -m，早就起了動搖，他還在那
擁護。設若他將動搖的景象，當成定論，恐怕也成笑話吧？」

-n-ng-m 三個系統在元代的北方仍舊是保存著的了。」❹

根據與《中原音韻》同時代的《蒙古字韻》來看，它雖僅分十五韻目，但卻包括「十二覃」與「十三侵」兩種閉口韻；《輟耕錄》、《古今韻會舉要》等亦皆存在 -m 韻尾。❹而周德清也不厭其煩地在〈起例〉二十一條中舉出數十組 -m 與 -n 相對立的字，其目的在「正音」，提醒作者、唱者切莫受方音影響而混淆閉口韻系統，並於十四條中舉《陽春白雪集》〔水仙子〕開閉同押之病，要「作者緊戒」❹，對全押閉口而無一字出韻之〔四塊玉〕，則大加讚賞。❹由此可知元代閉口韻依然涇渭分明，其所以與他韻略混者，實乃作者方音影響使然，吾人誠未可據其末流而懷疑元時閉口韻之存在。

❹　參王力《漢語詩律學》頁 755。

❹　楊耐思〈近代漢語 -m 的轉化〉一文列舉與《中原音韻》同時期之資料，如元代出版的日用百科《新編纂圖增類群書類要事林廣記》、陶宗儀《南村輟耕錄》、熊忠《古今韻會舉要》、《七音》、八思巴字對音與《蒙古字韻》等，皆明列閉口韻。該文載 1981 年《語言學論叢》第 7 輯。

❹　〈起例〉十四條云：「《陽春白雪集》〔水仙子〕『壽陽宮額得魁名，南浦西湖分外清，橫斜疏影窗間印，惹詩人說到今。萬花中先綻瓊英。自古詩人愛，騎驢踏雪尋，忍凍在前村。』開合同押，用了三韻，大可笑焉。詞之法度全不知，妄亂編集板行，其不恥者如是，作者緊戒。」按楊朝英此曲雙調〔水仙子〕韻腳「名、清、英」屬庚青韻；「今、尋」屬侵尋韻；「印、村」屬真文韻。

❹　明蔣一葵《堯山堂曲紀》載周德清訪西域與瑣非復初、羅宗信等聚飲，談論作詞遣韻之法時，羅等命紅袖謳者唱〔四塊玉〕：「買笑金，纏頭錦，得遇知音可人心。怕逢狂客天生沁。紐死鶴，劈碎琴，不害磣。」此曲陰陽字格穩諧，又全押侵尋而不出韻，贏得德清大加讚賞，許為三十年所未見。

　　最後，值得提出來探討的是當時與《中原音韻》同系統的韻書，另有燕山卓從之《中州樂府音韻類編》，此書又名《北腔韻類》、《中州韻》，簡稱《韻編》。⑮因其分聲分韻在體製上與《中原音韻》頗為近似，只是韻部名稱作「哥戈」、「尋侵」與周書略異，且平聲多出「陰陽」一類而已⑯，故目前學界大都認為卓氏之書，係據周德清之未定稿，即所謂泰定甲子秋由蕭存存散之江湖的《中原音韻》墨本，稍加釐定，改名行世而已。⑰但如此認定，會產生若干問題：

　　一、周德清所說的「墨本」，迄今未見，無法與卓氏之書作比較，所以有關據墨本釐定的推斷，都只能算是臆測之辭而已。

　　二、按韻書演進的公例，產生於後者常比產生於前者所收韻字為多，卓書收 4094 字，周書收 5876 字，卓較周少 1782 字，故其產生時代可能較周為早；且卓書有四十多字未見於周書，故二書並無必然的因襲關係。

⑮　鄧子晉《太平樂府·序》云：「且以燕山卓氏《北腔韻類》冠之。」《善本書室藏書志》於《瓊林雅韻》下注云：「前有自序云：『卓氏著《中州韻》，世之詞人歌客莫不以為準繩。……」又楊朝英曾為卓氏書作題辭曰：「海宇盛治，……此燕山卓氏《韻編》所以作也。」

⑯　羅常培〈京劇中的幾個音韻問題〉一文云：「在《中原音韻》成書後二十七年──元至正辛卯（1351）──燕山卓從之又作了一部《中州樂府音韻類編》，他所分的十九部只把周書的歌戈改作哥戈，侵尋改作尋侵；又把平聲的陰陽分作陰字、陽字、陰陽字三類；大體上看來，總算是周規卓隨，沒有顯著的差異。」

⑰　見趙蔭棠《中原音韻研究》頁 24－25、陸志韋與廖珣英〈中州樂府音韻類編抄校本說明〉、周維培《論中原音韻》頁 18－22 與註⑯羅常培說法。

三、周德清在《中原音韻》署名時贅以「輯」字，卓從之則於己作贅以「述」字，趙蔭棠以此推斷卓氏恐有「繼述」周書之意。然卓氏自題曰「述」，係自謙之辭，有孔子「述而不作」之意，誠未可據之以斷繼述之實。

四、卓書中「陰陽」一類，與周德清所謂墨本中一字既屬陰又屬陽之「傳寫之謬」，在本質上並不相同。周氏之〈起例〉有云：

> 《中原音韻》的本內，平聲陰如此字，陽如此字，蕭存存欲鋟梓以啟後學，值其早逝；泰定甲子以後，嘗寫數十本散之江湖。其韻內平聲陰如此字，陽如此字，陰陽如此字。 夫一字不屬陰則屬陽，不屬陽則屬陰，豈有一字而屬陰又屬陽也哉？ 此蓋傳寫之謬，今既的本刊行，或有得余墨本者，幸毋譏其前後不一。

「平分陰陽」是元代韻書之創舉，而在劃分的過程中，難免會遇到糾繆牽葛的情形，如清代周昂在將上聲釐分陰陽時，亦曾經歷「尚多混淆」之苦。[48]周德清在正確的「的本」已然刊行後，卻將墨本中「一字而屬陰又屬陽」的牽混情形，歸之於傳寫之誤，實在有欠坦誠；總之他的墨本陰陽糾葛是辨字上出了問題。至於卓從之的

[48] 周昂為《曲韻驪珠》作序時曾云：「余近有《中州韻》之刻，以昆白舊本為底本。而齊微、魚模之分訂，及上聲之註陰陽，頗與苑賓有同心。而上聲陰陽兩用之字，尚多混淆。」

《中州音韻》，據隋樹森校訂《太平樂府》所列❹，卓氏將韻字分為陰、陽、陰陽三類，則是眉目粲然，凡一音衹有陰而無陽，則歸「陰」類，如東冬、中衷、松嵩……，凡一音衹有陽而無陰，則歸「陽」類，如戎茸、龍隆、蒙濛……，至於一音有陰、有陽，則歸「陰陽」類，如通蓮　同童○沖充　重蟲○邕雍　容融……。由上所列，不難看出卓氏所謂「陰陽」一類，係指某一發音部位與方式所發出之音，在實際常用語言中兼含陰平與陽平兩種可以相配者。如此分類本無不妥，但因不夠科學，容易使人滋生困惑，如王驥德即因卓氏陰陽一類而有「或五音中有半清半濁」之清測。❺

　　平心而論，卓氏的分類方法實在不夠科學，即其弊在於分類基準不一，誠如周德清所言「一字不屬陰則屬陽，不屬陽則屬陰，豈有一字而屬陰又屬陽也哉？」當然卓氏並非不明此理，他只是簡單地採取一般人，尤其是北方人所能耳聞即詳的方式加以分類，如東、中、松、公……等音在一般口語中常用陰平，陽平則不常用，故歸「陰」類；而戎、龍、農……等音，則常用陽平而不用陰平，故歸「陽」類；至於「通」音有陽平「同」音相對應，「蟲」有陰平「沖」相對應，陰陽皆具，故歸「陰陽」類。這種簡單而直觀式

❹　楊朝英《朝野新聲太平樂府》，1958 年中華書局出版，隋樹森校訂。隋氏係據《四部叢刊》影印元刊本為底本，兼採瞿氏鐵琴銅劍樓舊藏明本、明大字本、何夢華鈔本，陶珙刻本等書予以校勘。

❺　王驥德《曲律·論陰陽第六》云：「余家藏得元燕山卓從之《中原音韻類編》，與周韻凡類相同，獨每韻有陰，有陽，又有陰陽通用之三類；如東鍾韻中，東之類為陰，戎之類為陽，而通、同之類，並屬陰陽。或五音中有半清、半濁之故耶！」

的分類原則，雖然沒有「一字不歸陽即歸陰」那樣精審的聲韻分析來得科學，但畢竟容易為一般人所接受。而這種分類現象當出現於聲韻學知識未盡普及之時，故由此亦可推斷卓氏《韻編》當較周氏《中原音韻》為早。

　　五、至正辛卯（1351 年）是鄧子晉為楊朝英的《太平樂府》作序之年，並非卓氏《韻編》的成書或成稿年代。序文中所云「且以燕山卓氏《北腔韻類》冠之」，足見卓書當較《太平樂府》為早，且在當時曲壇必享譽甚高。**⑤**

　　六、卓氏之書於當時享譽甚隆，曲壇莫不奉為圭臬，可由《善本書室藏書志·瓊林雅韻》下作者自序得知：「卓氏著《中州韻》，世之詞人歌客莫不以為準繩。余覽之，卓氏頗多誤脫；因琴書清暇，審音定韻，凡不切於用者去之，舛者正之，脫者增之，自成一家，題曰《瓊林雅韻》。」若卓書較晚出，則體製、內容皆較卓書謹嚴豐贍且載譽尤高之周書（參下條），必為楊朝英《太平樂府》選錄附刻，楊氏實毋須捨優從劣。

　　七、當時卓書既較周書為曲壇所推重，為何周書遠較卓書馳名且影響深遠？原因除上述周氏在分類方法（僅分陰平、陽平兩類）上較卓氏科學之外，周氏工於作曲，創作甚豐，卓氏則無作品傳世；又周書另附有「正語作詞起例」等曲論與曲譜範例，可供作曲、唱曲者取則，而卓書則僅有韻書檢字之功用而已。總之，周書後出轉精，且富實用價值，故流傳既深且遠。

⑤　羅常培、趙蔭棠、周維培等皆將卓書成書年代定為 1351 年，實有未當。

第二節　由元散曲與雜劇鉤稽

　　周德清在其傳世之作《中原音韻》的書名下明標著「正語之本，變雅之端」，該書在當時被尊為「天下之正音」，為樂府之士奉為協律之圭臬，明代中葉曲壇依然是「作北曲者守之，兢兢無敢出入」，其影響可謂既深且鉅。唯曲韻格律專書雖創自德清，然德清所論是否完全符合元曲用韻之實際？抑或德清本人另有其「作而不述」底深意？而非僅是純粹歸納前輩曲作而已，本節擬參酌時賢研究心得嘗試探討如後。

　　元初北曲猥興，作曲、歌詠之盛有如山立，當時撰者各以其「自然之音」抒情寫志，曲壇並無曲韻專書可為用韻規範，誠如德清《中原音韻・序》所云：

> 欲作樂府，必正言語；欲正言語，必宗中原之音。樂府之盛，之備，之難，莫如今時。其盛，則自搢紳及閭閻歌咏者眾；其備，則自關、鄭、白、馬一新製作，韻共守自然之音，字能通天下之語，字暢語俊，韻促音調；……諸公已矣，後學莫及！

由於德清當時之「後學」未諳作曲格律，致使「歌其字，音非其字者」、「板行逢雙不對，襯字尤多，文律俱謬」等劣作充斥曲壇，德清於是規撫元曲早期著名作家關、鄭、馬、白等字暢語俊、韻促音調之作品，希望從前輩「韻共守自然之音，字能通天下之語」的典範曲作中，尋繹出一套「中原之音」的用韻法式。然而元朝北曲

躍居一代文學主流，散曲、雜劇創製如林，即關、鄭、馬、白之作亦數量頗豐❷，在如此浩繁的曲作中，不免使我們懷疑，周德清是否曾不避煩瑣地就四大家作品一一作考訂，然後才歸納出一套北曲用韻格律？即《中原音韻》所論曲韻，是否符合元人的用韻習慣？

　　自從陸志韋《釋中原音韻》（1946）提出周德清「因為唱曲的需要，把當時盛行的北曲的韻腳，用純粹歸納的工夫，排列成十九個韻部。……所以他的老師是關鄭白馬。」之說法，再加上廖珣英〈關漢卿戲曲的用韻〉（1963）一文根據周德清自序（引文見上），而肯定「《中原音韻》是歸納關漢卿和別的元曲大家的雜劇用韻來區分韻部的。」以來，此說盛行數十年。然而據廖珣英本人的分析，在關漢卿雜劇中，也常出現許多出韻、借押的情況，如東鍾偶押庚青、庚青偶押真文、齊微偶押支思、魚模偶押齊微等廖氏所謂的「韻緩」現象；且《中原音韻》十九韻部中，閉口三韻（侵尋、監咸、廉纖）與桓歡等險韻，關劇也鮮少使用。1987 年，魯國堯於「周德清誕辰七一〇周年紀念暨學術討論會」中發表〈白樸曲韻與中原音韻〉一文，針對白樸現存的散曲、雜劇進行縝密的分析，同樣發現白氏作品有東鍾、庚青互叶，支思、齊微互叶，歌戈與蕭豪、魚模互叶，先天與寒山、桓歡互叶，廉纖、先天互叶，監咸、寒山互叶，真文、侵尋偶叶等韻緩現象，以及不用監咸、桓歡險韻

❷　雜劇作品：關漢卿有六十餘種，鄭光祖十七種，馬致遠十四種，白樸十六種，詳參徐扶明《元代雜劇藝術》第二章「作家與作品」。散曲作品：關漢卿小令五十三、套數十三、殘套數二，鄭光祖小令六、套數一，馬致遠小令一百一十五、套數十六、殘套數七，白樸小令三十七、套數四，詳參隋樹森編《全元散曲》。

等情形，且白曲韻字中《中原音韻》未收者高達三十三字，魯氏認為「如果周德清真的下了純粹歸納的功夫就不應漏收這些字，尤其是文學作品中的常用字。」尤其他申言該文僅就白樸現存作品分析，數量約占白曲總數五分之一，如果白樸全部作品得以傳世，則其與《中原音韻》相同處雖必增多，然其相異處亦必增多。以此推論周德清作《中原音韻》，並非僅採純粹歸納法。

　　事實上，周德清雖宣稱《中原音韻》係據「前輩佳作」所集，但卻未明確指出所集對象是散曲還是雜劇。據周維培研究，元人以「樂府」稱散曲，以「傳奇」稱雜劇，而周書屢稱「樂府」，可知周氏所指為散曲；又《中原音韻》一書徵引例曲多屬散曲，且德清本人未嘗撰作雜劇，元中葉之後，雜劇式微而散曲興盛，德清創作亦豐，故其用韻格律當是就散曲而論。周維培並曾調查關、鄭、馬、白以及《中原音韻》一書收有例曲的其他作家如姚燧、張小山、喬吉、徐再思、鍾嗣成等人散曲之韻腳，將它們與《中原音韻》所屬韻部對照，發現以上這些作家的散曲用韻，除入作上聲不符《中原音韻》規律外，其他情況與《中原音韻》的歸納完全一致。尤其上述作家散曲皆不避桓歡與閉口三韻等險韻，甚且有喜押險韻如喬吉者，此外諸家散曲中幾乎不存在借押、混押的「韻緩」現象，尤其不存在開閉合押的情況。因而肯定《中原音韻》是「全面反映北曲用韻規律的韻書」。❸丁邦新〈與中原相關的幾種方言現象〉（1981）一文中，亦曾對喬吉與汪元亨散曲作品作過研究，發現喬吉的中呂〔滿庭芳〕〈漁父詞〉之用韻方式相當特殊，全篇

❸　詳參周維培《論中原音韻》頁 40－45。

二十首韻字分屬十八個韻部，沒有寒山韻，但江陽、蕭豪二韻各兩見，此二十首小令用韻次序除「支思」置「魚模」後之外，其餘與《中原音韻》全同，可謂有意為之。而喬吉之所以將「江陽」韻分置第二首與第十五首，「蕭豪」韻分置第十、十一首，據丁邦新研究，可能與喬吉本人的方言有關❺；至於汪元亨的《雲林小令》，則是《中原音韻》所列十九韻皆具，足見喬、汪二人之不避險韻且符《中原音韻》之規範。值得說明的是，雜劇之所以較散曲「韻緩」，且避押險韻，主要因為雜劇篇幅長，每折一韻，需兼顧劇情發展、腳色塑造與演唱時令觀眾耳聞即詳之舞臺效果（當時並無字幕），生冷之字不宜多用，故常避險韻，以免韻字之運用捉襟見肘。此外，雜劇作家有時為應付舞臺搬演之需求，不得不倉促從事，此類急就章出現犯韻違律之現象在所難免，不像散曲作家寫作態度悠閒，篇幅既短，便可如作詩詞般精心推敲、反覆吟哦，或押險韻以逞才，尺幅小品，游刃有餘，失格舛律情形自能減至最低，故其用韻頗能符合《中原音韻》之規範。

　　《中原音韻》對北曲 -m.-n.-ŋ 三種鼻音韻尾之劃分極為強調，〈起例〉第十四條引《陽春白雪集》〔水仙子〕所犯「開合同押，犯了三韻」之病，譏其「詞之法度全不知，妄亂編集板行，其不恥者如是」，要「作者緊戒」；第二十一條辨「諸方語之病」

❺　丁邦新〈與中原音韻相關的幾種方言現象〉一文指出喬吉曲作將江韻獨押，與陽唐韻分開，原因是「在喬氏的方言裡，從江韻來的字具有比較特別的元音，跟陽唐韻的字不同，也許類似中古音中江攝和宕攝的差異，所以他才會把《中原音韻》的江陽韻分成兩部分，寫了兩首〈漁父詞〉。」至於蕭豪韻分作二首，原因「可能是他的方言，也可能是《中原音韻》本身的問題。」

時，又引數十組字例作對比，強調真文、庚青與閉口三韻之各有畛域。金周生〈元代散曲 -m-n 韻尾字通押現象之探討——以山咸攝字為例〉（1990）一文嘗就隋樹森編《全元散曲》全面考索元代散曲中 -m-n 韻尾之押韻情形，發現以《中原音韻》「寒山」韻為主之韻例計 305 次，其間含 -m 韻尾字者有 8 次，僅占 2.6%；以「桓歡」韻為主之韻例計 57 次，其間含 -m 韻尾字者有 2 次，僅占 3.5%；以「先天」韻為主之韻例計 397 次，其間含 m 韻尾字者有 11 次，僅占 2.8%；以「監咸」韻為主之韻例計 131 次，其間含 -n 韻尾字者有 8 次，僅占 6.1%；以「廉纖」韻為主之韻例計 122 次，其間含 –n 韻尾字者有 12 次，僅占 9.8%；總計《中原音韻》所認定 -m 與 -n 韻尾字於《全元散曲》中通押者，僅占 4%，比例較《全宋詞》通押數幾達 60% 之現象，可謂例外甚少。因而可得出結論：「周德清《中原音韻》將雙唇、舌尖鼻音韻尾之字分別歸部，基本上合於元人作曲用韻習慣。」至於其中不合元曲音系之例外押韻者，實係某些作家掌握「中原之音」不太到家，以致無意中流露本身方言特點所致。此外，周德清將若干中古咸攝字歸入舌尖鼻音韻尾字韻中❺❺，此舉雖屬一大改變，頗能充分顯出某種音變現象，但未必盡合元人作曲用韻習慣。❺❻金周生認為此種音變於元

❺❺ 《中原音韻》中，「肯」字中古本屬曾攝，周氏改隸真文韻；「品」字本屬深攝，周氏改隸真文；「孕」字本屬曾攝，周氏改隸真文；「帆、凡、範、泛、范、犯」等字本屬咸攝，周氏改隸寒山；「貶」字本屬咸攝，周氏改隸先天。

❺❻ 因元曲作家如曾瑞南呂〔四塊玉〕〈嘆世〉、〔罵玉郎過感皇恩採茶歌〕〈漁父〉、中呂〔醉春風〕〈清高〉與劉時中南呂〔四塊玉〕〈萬文潭〉、中呂〔滿庭芳〕〈自悟〉等曲作中，以監咸韻為主之韻例中，有夾雜寒山韻

代正擴大進行，但並未普及至元曲音系之每一角落，因中古收 -m 音，至《中原音韻》轉入寒山收 -n 諸字，《全元散曲》又多與寒山韻字押，足見周德清之歸韻，應確有實際語音根據。由此亦可看出周德清之製韻原則，在於掌握語言變化之先機，且其歸韻又多符合元曲用韻之實際。

　　《中原音韻》入聲多音字是否符合元人曲韻？據金周生〈中原音韻入聲多音字音證〉（1984）一文考索，《中原音韻》80 個入聲字，每個字有二至五種音讀❺❼，在 171 個韻讀中，能從現存元人散曲、雜劇中找到實際例證的有 110 個之多，占 64%。筆者認為目前元人曲作頗多散佚，故在有限的資料中能找出六成以上的例證誠屬不易❺❽，因此，《中原音韻》之入聲多音字應是符合元人曲韻的。至於爭議最多的「清入歸上」問題，據廖珣英統計，關漢卿雜劇中清入聲有 70% 不派入上聲；周維培亦表示關、鄭、馬、白以

之「凡泛」等字，以廉纖為主之韻例中，亦有夾雜先天之「貶」字，諸字於中古皆收 m 韻尾，元人如此用韻，足見當時韻尾仍有未變者。

❺❼　在八十個入聲多音字中，以兩種讀音的為最多，共七十二個，其次三種讀音的有六個，四種讀音只有「射」字，五種讀音的亦僅「樂」字而已。

❺❽　金周生該文取材以《全元散曲》、《全元雜劇》初、二、三編、鄭騫校訂《元刊雜劇三十種》為主，《元曲選》為輔；定音以鄭騫《北曲新譜》為主，兼及《中原音韻·正語作詞起例》釋音部分暨《元曲選》音釋。傅惜華《元代雜劇全目》著錄元代姓名可考之雜劇作家作品，共五百種，元代無名氏雜劇五十種，元明之際無名氏雜劇一百八十七種，合計七百三十七種；然現今所存元雜劇劇本，據顧學頡《元明雜劇》所載「現存元明雜劇劇目」，僅二百三十七種，竟僅占百分之三十二而已。元代散曲作家無數，經隋樹森苦心蒐羅，亦僅輯得小令三八五三首，套數四五七套，與《全唐詩》四萬八千餘首、《全宋詞》兩萬餘首相較，誠難望其項背，足見元曲散佚數量之多難以數計。

及《中原音韻》一書所收例曲之作家，其散曲用韻除入作上聲不符合《中原音韻》規律之外，其他情況與《中原音韻》之歸納完全一致；忌浮〈曲尾及曲尾上的古入聲字——周德清入派三聲驗證〉（1988）一文亦針對現存元雜劇中見於《中原音韻》「末句」各曲煞尾二字之材料作分析，得出《中原音韻》「入作上聲」字在元曲裡讀上聲的僅占 39%，由此證明「周氏失誤」。然而忌浮等人的調查忽視二種事實，即周德清末句定格中，應讀平聲的多，應讀去聲的少，應讀上聲的尤少；並且在整個元曲中讀平聲的總字數約為讀上聲或讀去聲的兩倍。於是黎新第於 1990 年發表〈中原音韻清入聲作上聲沒有失誤〉一文，運用科學而縝密的統計方式，採三組不同抽樣，尤其特別取最接近元代語音的《元刊雜劇三十種》作調查，發現清入聲在元曲中作上聲的比例，以不含「一」、「不」二字為準❺❾，其平均值高達 73%，因而肯定「《中原音韻》清入聲作上聲沒有失誤」。黎氏認為「周德清之所以說『今撮其同聲，或有未當』，只是表明了他不是簡單、機械地歸納『前輩佳作』而已，而是有甄別、去取。不是困惑、畏縮，而是謹慎、謙虛。」在元曲作品中，清入聲的歸派不像濁入聲那麼有規律（全濁歸陽平，次濁歸

❺❾　黎新第說明《元刊雜劇三十種》中，見於《中原音韻》「末句」各曲的全部曲尾，「一」、「不」二字出現在最後一字位置上的一個也沒有，出現的位置都在倒數第二字。據調查，倒數第二字的應讀聲調非平即去，沒有一種是應讀上聲的，在這樣的束縛下，「一」、「不」二字怎能顯示出它們本作上聲呢？況且「一」、「不」之單字調雖本為上聲，但後續字若為平或上聲（即成上平、上上），則因上聲與平聲調值、調型較為接近，故連調時前一字很容易異化而產生變調現象（猶如今之北京話「一」、「不」二字容易在與他字連讀時發生變調）而失其本來面目，故不取以為統計。

去），它有兩成多的例外。李新魁表示因為上聲字的調配在元曲創作上至為重要，周德清不得已只好採一刀切辦法，將清入聲都派歸上聲以資運用，「正因為如此，他才那麼客氣地說『或有未當，與我同志改而正諸』的話。如果實際語言清音入聲字都派入了上聲，他的依據堅實可靠，也就不必說這種客氣話，而會像別的問題那樣，自詡為獨得之秘了。」⑩無論如何，就比例而言，《中原音韻》將清入歸上，大體還是符合元人用韻之實際的。

在元人曲作中支思與齊微常有混押現象，周德清之所以將支思韻從齊微韻中劃分開來，主要根據當時實際語音中〔ɿ〕與〔i〕已然分作兩途，故支思韻之獨立與實際語音有關，而與元初曲作用韻無多大關係（詳見本章第一節「中原音韻之分韻」）。至於周德清將桓歡韻獨立，是否歸納自元曲用韻，抑或另有其製韻原則？《中原音韻》將桓歡、寒山、先天分立，並在〈起例〉第二十一條辨諸方語之病時，於「桓歡」韻下列「完有岏　官有關　慢有幔　患有緩　慣有貫」以區別桓歡與寒山合口之差異，其中「岏」當係「玩」字之誤。⑪在元曲作品中，桓歡韻一向被視為險韻中之最險者，散曲少用，雜劇亦唯王實甫《西廂記》第二本之楔子用此韻（賈仲明《蕭淑蘭》一劇專用險韻，第四折用桓歡韻，已是明初作品），而它也鮮少與寒山、先天混用，如馬致遠小令〔撥不斷〕用桓歡韻，關漢卿〔二十

⑩　見李新魁〈再論中原音韻的入派三聲〉一文，收錄於《中原音韻新論》一書。

⑪　丁邦新〈與中原音韻相關的幾種方言現象〉一文云：「我們可以合理地推測，跟『完』對比的也應該是寒山韻的合口字，那麼只有一個可能，就是『頑』字，『頑』又可以寫作『玩』，很可能『岏』就是『玩』字之誤。」

換頭〕〔新水令〕全套用先天韻，關漢卿《緋衣夢》雜劇〔青歌兒〕與金志甫《追韓信》〔梅花酒〕用寒山韻，皆畛域判然不雜他韻一字，誠如廖珣英〈關漢卿戲曲的用韻〉一文所云：「《中原音韻》寒山、桓歡、先天三韻分立，確實表現當時北方話的語音實際。」而周德清之所以將桓歡韻獨立另成一部，楊耐思《中原音韻音系》認為他並非「純粹是從曲韻歸納出來的，而是根據中原之音。」即桓歡韻在曲作中少見，周德清之所以分出此韻，主要根據當時的「中原之音」。只是現代廣大的北方語言中，桓歡與寒山合口之音讀大抵相同，而《中原音韻》之桓歡作〔on〕❷、寒山合口作〔uan〕，周德清極力予以析分，所依據的究竟是何種語音基礎？筆者於是按德清所列桓歡、寒山對比之例字，翻檢我國各地方言資料，發現這兩組對比字，在現代中北部語言如北京、濟南、西安、太原、武漢、成都等地，皆混同無別，而合肥、揚州、蘇州、溫州等江淮、吳語區一帶，雖亦劃然有別，但其韻尾皆為陰聲而不收舌尖鼻音，與「中原之音」不同，南方語音駁雜亦與「中原」迥不相類，唯南昌一地桓歡與寒山二組字涇渭分明，音讀與「中原之音」近似。❸由上所述，《中原音韻》中桓歡與寒山之釐然二分，雖與江西語音近似，然而周德清並非按本身鄉音以製韻，據《現代

❷　陸志韋《釋中原音韻》將桓歡韻擬作〔nou〕，董同龢《漢語音韻學》與楊耐思《中原音韻音系》則皆擬作〔on〕。

❸　據 1989 年北大中文系語言學教研室編《漢語方音字匯》（第二版）所列上述二組字，皆為〔nc〕、〔ncu〕與〔uan〕之分，唯其中「患」、「緩」皆作〔fon〕，不知是否有誤，詹伯慧 1981 年《現代漢語方言》則將贛方言之桓歡韻母擬作〔on〕、〔uon〕與寒山之〔uan〕有別。

漢語》一書研究，江西於春秋時為吳、越、楚三國交界處，自古雖
與長江黃河以北廣大地區所使用之北方話有別，然東晉末年北方部
族如匈奴等南襲，中原漢人為避戰亂，多自河南一帶跨越黃河、淮
河、長江，到達今江西中部。隋唐至蒙元，中原漢人又幾度避難大
舉南遷至今日客方言區（粵東北、閩西），而江西為其必經之路，隨
著歷史上中原漢人的南移，北方方言於是陸續被帶進江西❽，使得
今日贛方言保留元代的「中原之音」。是故，桓歡韻既是險中之
險，元人曲作鮮見，周德清將它獨立，除了參酌很有限的前輩曲作
當素材之外，最主要仍是以當時廣泛流行的「中原之音」作為製韻
標準，足見元代語音寒山、桓歡、先天三韻之分是相當清楚的，而
元人曲作亦多符《中原音韻》之矩矱。

　　此外，《中原音韻》東鍾、庚青二韻出現互見字，是否符合元
人曲韻？吾人仔細查考，不難發現《中原音韻》的東鍾韻大抵由
《廣韻》「東」、「冬」、「鍾」三韻演變而來，而庚青韻則承自
《廣韻》「庚耕清青蒸登」六韻，在《廣韻》中這兩組字涇渭分
明，鮮有互見字❾，但在《中原音韻》中東鍾、庚青互見之字竟高
達二十八字之多，其中「崩繃、盲甍萌、鵬棚、烹、蜢蝱、孟、
迸」等字屬《廣韻》庚耕登韻系之唇音字，而「傾、肱觥、泓、轟
薨、榮、弘橫綋宏嶸、永、詠瑩、兄」等字則屬庚耕清青登韻系之
喉牙合口字。據金周生〈元曲暨中原音韻「東鍾」「庚青」二韻互

❽　見詹伯慧《現代漢語方言》頁 136－138。
❾　此二組字在《廣韻》中僅有「騰、謄、憕、馮、懵」五字互見，其中「馮」
　　字雖互見於「東」、「蒸」二韻，然其字義有別。

見字研究〉一文考索，《全元散曲》與《全元雜劇》初至三編中，除《中原音韻》所列二十八個字可找出十一個例證之外，另有三十七個字《中原音韻》僅列於東鍾或庚青韻下，但在元曲實際押韻中卻是二韻互見者，如上所述元人曲作東鍾、庚青二韻互見字為數甚夥，則明王驥德批評周德清將此類互見字兩收是「合之不經」，誠未若沈寵綏之論公允。❻❻

　　由於《中原音韻》東鍾與庚青二韻，其一般情形分韻是相當嚴格的，因而廖珣英將這二十八字的互押情形，歸之於用韻寬泛的「韻緩」現象，但據金周生全面性地逐字分析，不難發現《中原音韻》中東鍾、庚青二韻兼收者，幾乎全因北曲作家（南北方皆有）之方音不同所致；而《中原音韻》失收，元人曲作卻二韻混押者，則多為音近通押，此類音近通押係因作者用韻過寬以致不合常軌，而前者方音異讀則是一種自然形成的通例。因為方音的差異，常會使甲地原來不協韻的作品，乙地人唸來卻頗諧和，如宋朝劉放《中山詩話》曾記載：

　　　　五方語異，閩以高為歌，……昔閩士作〈清明象天賦〉，破
　　　　題云：「天道如何，仰之彌高。」會考官同里，遂中選。

❻❻　王驥德《曲律·論韻第七》云：「蓋周之為韻，其功不在於合，而在於分。……而其合之不經者，平聲如肱、薨、兄、烹、盲、弘、鵬，舊屬庚青蒸三韻，而今兩收。」沈寵綏持相反意見，《度曲須知·宗韻商疑》云：「北曲以周韻為宗，而明、橫等字，不妨以東鍾音唱之。……伯良謂兄本蒸青字眼，收之東鍾者為不經。……況《洪武》東庚兩韻，原並收兄字，又安得獨詆周氏之非也乎？」

周祖謨〈宋代方音〉一文曾加以說明：

> 《廣韻》高為豪韻字，高字音歌，則豪韻與歌韻無別，故閩
> 士即以高與何押韻。今福州語豪、歌兩韻元音同讀〔ɔ〕，
> 高音〔kɔ〕，歌亦〔kɔ〕，與貢父所記閩音情況相同。

元曲所用雖說是北方語言，但因北地遼闊，同是北方話，彼此之間
也難免有方音的差異，如周德清在《中原音韻》也曾提到：「一堆
兒為一醉（平聲）兒，捲起千醉（平聲）雪可乎？羊尾子為羊椅子，
吳頭楚椅可乎？」更何況北曲作家有不少是南方人或曾寄寓南方者
⑰，因此在創作時難免會按本身語言習慣而任意取叶，如同是一個
「傾」（或「頃」）字，北平、太原人歸之於「庚青」韻，而濟南、
西安人則歸諸「東鍾」；同是「舷（或胘）」字，南方江浙人與庚
青韻押，而河南河北之中原作者則與東鍾韻押，以至於造成東鍾、
庚青互見字繁多而難以斷然截分。

此外，需要說明的是，東鍾、庚青二韻之互見現象，雖與北曲
作者之方音有關，但吾人卻不可逕謂《中原音韻》一書雜採方言，
因為鄉音是周德清所極力排斥的（由其批評沈約採鄉音製韻與〈起例〉辨
諸方語病可知）。《中原音韻》之所以將諸字兩收，必然是此互見字
在當時已成為通行之字音，符合戲曲共同語已然流行之旨趣，且由

⑰　參周維培《論中原音韻》頁 46－47 與金周生〈元曲暨中原音韻「東鍾」「庚
　　青」二韻互見字研究〉一文頁 21－26 所列東鍾、庚青二韻互見之作家里籍遊
　　歷表。

上述統計數量之多，可知二韻之互見字在當時混押已成通例，與一般違律之出韻不同，故《中原音韻》採兩收方式。而周德清所以將諸字兩收之目的，當在「廣其押韻」以方便作者，並切合當時實際語音，使《中原音韻》展現「活語言」之特質。❽從《中原音韻》東鍾、庚青二韻互見之情形，可知周德清之製韻一方面符合元曲押韻之實際，另方面從元人曲作有二韻互押之韻字（計三十七字），而《中原音韻》卻失收來看，周德清的製韻態度並非只是「述而不作」而已，對於作者一時疏忽的「音近通押」現象，他並不貿然將諸字「互見」於二韻之中，他的審音態度可以說是相當嚴謹的。

　　綜觀周德清《中原音韻》之製韻內容，大體能符合元人曲作之實際用韻。元曲鼎盛期代表作家如關、鄭、馬、白等雜劇作品，於《中原音韻》十九韻部雖多有通叶之韻緩現象，然德清秉持建立原則宜從嚴之態度，取散曲用韻之嚴整，而捨雜劇之寬泛，且其撰述目的旨在「正語之本，變雅之端」，故其製韻原則當可括為二項：

　　一、求同存異而非雜湊：求同者，蓋取元曲用韻之主流趨勢，如 -m.-n.-ŋ 三種鼻音韻尾之畛域分明，「清入歸上」以及蕭豪不分等皆是；存異者，旨在對當時多樣化語音之紀實，如東鍾、庚青

❽　同時期的卓從之《中州樂府音韻類編》雖亦專為北曲用韻而作，然東鍾、庚青二韻除一「烹」字兩見之外，並無義同之互見字，而只在東鍾韻下註明「收」。其中卓氏所註「收」字共計三十一個，較《中原音韻》少「傾、馮」二字，而多「蓉、供、彭、夢、綜」五字。又《蒙古字韻》裡這些字分配在東、庚兩韻部，「崩繃烹〔彭〕棚迸泓傾兄」等字歸庚部，其餘歸東部，皆僅一見而已，缺乏《中原音韻》「廣其押韻」之實用價值，故金周生亦表示「研究元代音系，中原音韻的價值應比中州樂府音韻類編為高。」

之二十八個互見字，以及入聲多音字等皆是。不論求同或存異，皆大抵符合元曲用韻之實際，而其間分合去取情形，德清亦有其製韻原則，與雜然拼湊者迥異。

　　二、與元人曲作用韻無多大關係者，德清另有深意存焉。如支思與齊微之分立，係顧及元代當時語音之發展；桓歡之獨立，旨在體現「中原之音」之內涵；東鍾、庚青二韻互見字僅採當時廣泛流行之二十八字，對於作者偶然不合常軌以致音近通押之現象則不予採錄，除配合當時共同語之用韻原則外，亦體現周氏製韻從嚴之態度與原則。

第三節　元代曲韻與元曲唱唸之關係

　　曲的本色在唱，元曲因詞之僵化不可歌而攢興，是散曲、雜劇若不披諸管絃、播諸口齒，則不足以成「曲」。元曲萌興之時，初無曲韻以規範，關、鄭、馬、白諸大家但純任口語以取叶，要皆不出「韻共守自然之音，字能通天下之語」之體局格範，故其作字暢語俊、韻促音調，頗能切合舞臺實際唱唸之要求。迨乎末流，「士之儒者薄其事而不究心，俗工執其藝而不知理，由是文、律二者，不能兼美。」（虞集《中原音韻·序》）文律俱謬之作充斥曲壇，致使元曲之創作乖離敷唱之本質，德清有鑑於此，乃撰曲韻以矯時弊。原德清撰述之意，旨在架構一套曲作如何付諸唱演之規範，故《中原音韻》所論雖未盡合元人曲作之用韻習慣，然與曲唱之本質則無不相合，故虞集稱「是書既行，於樂府之士豈無補哉？……屬律必嚴，比字必切，審律必當，擇字必精，是以和於宮商，合於節奏，

而無宿昔聲律之弊矣。」德清所製曲韻旨在掃除當時曲壇「鈕折嗓子」之作品，使戲曲作家「能遵音調，而有協音俊語可與前輩頡頏」，體現曲作必須結合場上唱演之本色。由於他關注元曲唱唸之實際內涵，而傳統觀念又將戲曲鄙為小道，此類「金、元小技」，「上之不能博高名，次復不能圖顯利」，使得《中原音韻》一書，除作曲者與歌者特別重視之外，一般學士大夫竟不知有此書，誠如徐復祚《三家村老曲談》所言：「其金、元詞曲、傳奇、樂府，始宗周德清《中原音韻》，特作詞人與歌工集之耳，學士大夫不知也。」正因為德清所製曲韻與實際唱唸深相契合，故徐氏表示，作曲「斷當從《中原音韻》」，否則「不但歌者棘喉，聽者亦自逆耳」。《中原音韻》之重要內容，如「平分陰陽」、「入派三聲」、「嚴別上去」等，與元曲唱唸之關係尤其密切，茲犖述如次。

壹、平分陰陽

《中原音韻》「平分陰陽」被視為韻書編排體例之創舉，周德清在《中原音韻·後序》裡特別提及歌姬唱〔四塊玉〕「彩扇歌，青樓飲」句時，羅宗信認為「青」字用陰平不合律，蓋此字格「必揚其音，而『青』字乃抑之，非也。」其友瑣非復初乃驅紅袖改用陽平「纏」字，唱作「買笑金，纏頭錦」，方才合律依腔，德清大為嘆賞曰：「予作樂府三十年，未有如今日之遇宗信知某曲之非，復初知某曲之是也。」在〈作詞十法〉中，周氏更明列「陰陽」一條，其文云：

用陰字法：點絳唇首句韻腳必用陰字，試以「天地玄黃」為句歌之，則歌「黃」字為「荒」字，非也。若以「宇宙洪荒」為句，協矣！蓋「荒」字屬陰，「黃」字屬陽也。

用陽字法：寄生草末句七字內第五字必用陽字，以「歸來飽飯黃昏後」為句歌之，協矣！若以「昏黃後」歌之，則歌「昏」字為「渾」字，非也。蓋「黃」字屬陽，「昏」字屬陰也。

不僅如此，在「定格」一條中，周氏亦屢言曲之「務頭」須講求平聲陰陽之別，如白樸〔寄生草〕「但知音盡說陶潛是」註云：「最是陶字屬陽，協音；若以淵明字，則淵字唱作元字，蓋淵字屬陰。……陶潛是務頭也。」鄭光祖〔迎仙客〕「望中原，思故國，感慨傷悲」註云：「原字屬陽，思字屬陰，感慨上去，尤妙。〔迎仙客〕累百無此調也。美哉，德輝之才，名不虛傳！」又於無名氏〔普天樂〕「鴻雁來，芙蓉謝」註云：「妙在芙字屬陽，取務頭」；張可久〔滿庭芳〕「修禊羲之」註云：「喜羲字屬陰，妙」……如此之例不勝枚舉。然而據王力《漢語音韻學》之統計研究，「平分陰陽」只是屬於周氏個人的度曲藝術，而不是元人作曲的必然性規律，「這只是從技巧上說，不是從曲律上說。從元曲的實際情形看來，陰陽兩平聲仍是當作一類看待的。」其實不只元人曲作把平聲當成一類來看待，就是臧晉叔《元曲選》在為元人雜劇百種作音釋時，也只重視切語下字百分之百與被切字調類相合，至於切語上下字之陰陽則未能全同於被切字之陰陽，即就平聲而言，臧氏只注重「調類」之相同（只要是平聲即可），而不強調「調值」

必相同❻，即不刻意細分平聲之陰陽。此外，時代稍晚之韻書如明畢拱辰之《韻略匯通》，其體製平分陰陽，反切下字亦未顧及陰陽調之別，顯示韻書反切同樣未因音變而做出應有之改良。清代沈乘麐《曲韻驪珠·凡例》亦云：「翻切之法諸書都有，但俱遠一字，未能矢口而得，至中原、中州二書，庶幾近之，然如東字作多籠切，則多字之出音誠得之矣，而籠字之字身猶以舌之多動一動為嫌，且音又屬陽，與本音不洽，茲作多翁切，則逕讀翻切二字，宛肖讀本音之一字矣。」似亦發現平聲分陰陽後，反切下字並未改良，而頗有切音不合之病。❼

　　由上述可知，「平分陰陽」對戲曲之創作既無必然的規範作用，對後代韻書反切之音釋亦無深大的影響力，為何周德清要如此反覆強調其重要性？吾人若從唱曲的歷史淵源考索，當不難發現「平分陰陽」在韻書體例上雖肇自胡元，但在歌唱傳統上，周氏卻是前有所承，如宋代張炎《詞源》卷下〈音譜〉即云：

> 先人曉暢音律，有《寄閒集》，旁綴音譜，刊行於世。每作一詞，必使歌者按之。稍有不協，隨即改正。……又作〈惜花春起早〉云：「瑣窗深」，深字意不協，改為幽字，又不協，再改為明字歌之始協。此三字皆平聲，胡為如是？蓋五音有唇、齒、喉、舌、鼻，所以有輕清、重濁之分。故平聲

❻　臧晉叔《元曲選》音釋如「醒、平聲」（《揚州夢》），「推、退平聲」（《救孝子》），「鼕、俏平聲」（《救孝子》）……凡此等釋音，平聲皆不細分陰陽。

❼　詳參金周生〈元曲選音釋平聲字切語不定被切字之陰陽調說〉一文。

　　字可為上、入者，此也。

此段明白指出「深」、「幽」、「明」三字雖皆為平聲，但清濁有
別，此處用陰平不協，改為陽平之「明」字，而後「歌之始協」，
與挺齋所云〔四塊玉〕將「青」字改成「纏」字之情形若合符節。
劉永濟在論張炎之說時，對箇中道理之剖析可謂深中肯綮，他認為
「近人有謂幽字改明，於律則協矣，於當時情景則不合。其論亦有
見。但玉田舉此以明字分陰、陽，製詞協律不可苟且耳。大抵平分
陰、陽，專就付之歌喉而設。作者之才，如能兼守陰、陽，而不為
之牽率，非更善乎。」⑦明白道出宋詞之平分陰陽，乃「專就付之
歌喉而設」，詞曲一理，足見挺齋深心致辨之陰陽平聲，亦專為付
諸歌喉而設，其為《中原音韻》作序時亦嘗云：

　　　　試以「東」字調平仄，又以「紅」字調平仄，便可知平聲
　　　　陰、陽字音，又可知上、去二聲各止一聲，俱無陰、陽之別
　　　　矣。且上、去二聲，施於句中，施於韻腳，無用陰陽，惟慢
　　　　詞中僅可曳其聲爾，此自然之理也。妙處在此，初學者何由
　　　　知之！乃作詞之膏肓，用字之骨髓，皆不傳之妙，獨予知
　　　　之，屢嘗揣其聲病於桃花扇影而得之也。

他將元曲與宋詞的譜曲格律作一番比較，體悟出曲中上、去二聲已
不分陰陽，唯平聲在詞、曲中無論句中或韻腳皆有陰陽之分，而字

⑦　見劉永濟《詞論》頁 38，1982 年，源流出版社。

音之陰陽正可配合音樂之抑揚，語言旋律結合音樂旋律，就不會產生「歌其字，音非其字」的毛病。為此，他頗為得意，自詡為「不傳之妙，獨予知之！」碻知周氏韻書「平分陰陽」之創設，雖有北音「濁音清化」之語言發展背景❼，然究其根源，挺齋之深心擘畫，目的仍在使元曲演唱能臻於「正音」與「協律」底圓滿境界。

貳、入派三聲、嚴別上去

《中原音韻》在韻書體例上的另一項創舉是「入派三聲」。周德清將傳統韻書中的入聲韻部全部打散分派到十九韻部中，因而聲調由傳統的平、上、去、入，變為陰平、陽平、上聲、去聲四個調類，只是周氏在入聲歸派的韻字上皆標明「入作平」、「入作上」、「入作去」，以與原來的平上去有所區分，但在支思韻「入聲作上聲」下又運用直音法，以上聲來標注傳統入聲字：「澀瑟音史○塞音死」，同時在〈起例〉第四和第五條對入聲又有不同的說明方式：

> △平、上、去、入四聲，《音韻》無入聲，派入平、上、去三聲。前輩佳作中間，備載明白，但未有以集之者，今撮其同聲；或有未當，與我同志改而正諸！

❼　《切韻》系統的韻書在編排體例上，平聲並不另分陰陽，字之陰陽唯賴反切上字之清濁予以區分。元代北音發生濁音清化的現象，平聲因中古聲母之清濁而分出陰陽二調，一時頗受聲韻學家注意。故卓從之《中州樂府音韻類編》亦分陰陽，與明初南方人士所編不分陰陽之韻書如《洪武正韻》、《瓊林雅韻》、《詞林要韻》等，形成鮮明的對比。

　　△入聲派入平、上、去三聲者，以廣其押韻，為作詞而設
　　耳，然呼吸言語之間，還有入聲之別。

這兩條形式矛盾的解說，造成兩面性詭辭，在聲韻學界引發「有
入」、「無入」兩極化的爭議，主張《中原音韻》所據的音系已無
入聲者有王力、董同龢、藤堂明保、趙遐秋和曾慶瑞、寧繼福、薛
鳳生等；主張仍有入聲者為陸志韋、楊耐思、李新魁、司徒修等，
兩派各有論證，相持不下。這問題明清曲家也曾談過，如明沈寵綏
《度曲須知·四聲批窾》云：「北曲無入聲，派叶平上去三聲，此
廣其押韻，為作詞而設耳。然呼吸吞吐之間，還有入聲之別，度北
曲者須當理會。」此說與德清音見相合；清毛先舒《南曲入聲客
問》認為「北之入作平上去也，方音也。北人口語無入聲，凡入聲
皆作平上去呼之。」毛氏首揭「北人口語無入聲」之說，徐大椿
《樂府傳聲》「入聲派三聲法」條亦云：「北曲無入聲，將入聲派
入三聲，蓋以北人言語，本無入聲，故唱曲亦無入聲也。」唯毛、
徐二人並無有力論證，故其說鮮為學者引用。

　　由於《中原音韻》所呈現的入聲問題頗為複雜，我們暫且先從
元明時代的韻書加以考索。元代與《中原音韻》時間較為接近的有
《古今韻會舉要》與《蒙古字韻》，這兩部書卻完整地保存中古的
入聲類別，即在編排體例上是平上去入四聲皆備。[73]不只元代語音
仍保持入聲，據李新魁研究，明代無論表現讀音系統或口語系統的
韻書、韻圖，如雲南人蘭茂《韻略易通》、山東人畢拱宸《韻略匯

[73]　詳參楊耐思《中原音韻音系》頁50—54。

通》、安徽人方以智《切韻聲原》、河北人喬中和《元韻語》、河南人呂坤《交泰韻》、浙西人葉秉敬《韻表》、金尼閣《西儒耳目資》等近二十種，皆毫無例外地保存入聲，且作者多屬北方話區。黎氏又據入變三聲當在全濁音消變（元代以後）之後，推斷「中原共同語入聲的消失，恐怕要到清代才發生。」⓸ 1955 年起，大陸曾對全國漢語方言進行一次普查，結果顯示北方話區域有相當大的地區依然保存入聲，此區域東起河北省西部，包括張家口、石家莊、邯鄲三個地區，西至陝西省的榆林、綏德、延安三個地區，南至河南省新鄉，北至內蒙古自治區的平地泉、河套兩個地區。而山西省除西北角廣靈縣及晉南運城一帶外，全有入聲，聯成了一個遼闊的入聲片。這塊方言區的入聲約可分為三個基本類型：一是帶喉塞音韻尾 -ʔ，且為短調，佔最多數；二是喉塞韻尾較模糊，聽來若有若無，但仍維持短調，冀南、豫北屬之；三是不帶 -ʔ 韻尾，亦非短調，而仍屬獨立調位，與平上去三聲有別，河北石家莊六縣屬之。⓹由元明韻書韻圖等資料及現代北方話區之語言調查，皆顯示入聲自古迄今依然頑強地保留著它特殊的緊喉韻尾，若說它曾在元代突然消失一段時間，這在語言發展歷史的邏輯上是說不通的。

　　既然元代北方實際語言有入聲存在，為何周德清硬要將它派入三聲？在《中原音韻》裡，周氏曾指出「入派三聲」在元曲創作上有其實際需要，即為「廣其押韻」。因為不論散曲或劇曲，每個套

⓸　詳參李新魁〈再論中原音韻的入派三聲〉一文，收於《中原音韻新論》頁 64
　　－85。
⓹　詳參楊耐思《中原音韻音系》頁 55－56。

數皆須一韻到底，所需要的同韻字數較詩詞多上許多倍，且曲韻之平仄字格較詩詞嚴格，入派三聲後大量的韻字出現，頗能解決韻窄之苦，誠如王驥德《曲律·論平仄第五》所言「大抵詞曲之有入聲，正如藥中甘草，一遇缺乏，或平上去三聲字面不妥、無可奈何之際，得一入聲，便可通融打諢過去。是故可作平，可作上，可作去。」至於曲才甚高者自然無此需要，故德清在序中曾作說明：「派入三聲者，廣其韻耳，有才者本韻自足矣。」然而，除了廣其押韻的現實需要外，周氏入聲歸派之所以能大體符合元人用韻習慣（詳本章第二節），則入聲之發展在當時必然產生若干變化，才能令許多元曲作家在歸派上具有相當大的一致性，即入派三聲必有其語音內在變化的客觀因素存在，否則周氏的歸派如何能符人心。事實證明，《古今韻會舉要》與《蒙古字韻》之入聲調類雖獨立，但都一律承陰聲韻，不像傳統入聲之承陽聲韻，這意味著元代當時入聲已不再具有 -p-t-k 那麼明顯的塞音韻尾了。❼元、陶宗儀《輟耕錄》亦如是記載：「今中州之韻，入聲似平聲，又可作去聲，所以蜀、術等字皆與魚、虞相近。」「樂府中押逐、贖、菊字韻者，蓋中州之音輕，與尤字韻相近故也。」當時的入聲字既然塞音韻尾不再如往昔般強烈，而調值也有似平似去的趨向，在這樣的語音基礎上，周德清將它派入三聲，便成為極其自然的事了。

上述語音發展的趨勢是客觀因素之一，周氏將入聲派叶三聲的

❼ 《中原音韻》〈起例〉第十四條云：「《廣韻》入聲緝至乏，《中原音韻》無合口。」緝至乏九韻，中古韻尾為雙唇塞音 -p，此種現象《中原音韻》已不復存在。

主要根源仍在宋詞，即入派三聲的作法，周氏並非獨創，早在宋詞
創作時，詞家即有此權便之法，如沈義父《樂府指迷》嘗云：
「……如平聲，卻用得入聲字替。」戈載《詞林正韻・發凡》即羅
列宋詞入作三聲之例，其文云：

> 惟入聲作三聲，詞家亦多承用。如晏幾首〔梁州令〕「莫唱
> 陽關曲」，曲字作邱雨切，叶魚、虞韻；柳永〔女冠子〕
> 「樓臺悄似玉」，玉字作于句切，又〔黃鶯兒〕「暖律潛催
> 幽谷」，谷字作公五切，皆叶魚、虞韻；晁補之〔黃鶯兒〕
> 「兩兩三三修竹」，竹字作張汝切，亦叶魚、虞韻；黃庭堅
> 〔鼓笛令〕「眼廝打、過如拳踢」，踢字作他禮切，叶支、
> 微韻；辛棄疾〔醜奴兒慢〕「過者一霎」，霎字作雙鮓切，
> 叶家、麻韻；杜安世〔惜春令〕「悶無緒、玉蕭拋擲」，擲
> 字作征移切，叶支、微韻；張炎〔西子妝慢〕「遙岑寸
> 碧」，碧字作邦彼切，亦叶支、微韻；又〔徵招〕換頭「京
> 洛染緇塵」，洛字須韻作郎到切，叶蕭、豪韻：此皆入聲作
> 三聲而押韻也。
> 又有作三聲而在句中者，如：歐陽修〔摸魚子〕「恨人去寂
> 寂，鳳枕孤難宿」，寂寂叶精妻切；柳永〔滿江紅〕「待到
> 頭、終久問伊著」，著字叶池燒切；又〔望遠行〕「斗酒十
> 千」，十字叶繩知切；蘇軾（按原作載，誤）〔行香子〕「酒
> 斟時、須滿十分」，周邦彥〔一寸金〕「便入魚釣樂」，十
> 字、入字同；李景元〔帝臺春〕「憶得盈盈拾翠侶」，拾字
> 亦同；周邦彥又有〔瑞鶴仙〕「正值寒食」，值字叶征移

切；秦觀〔望海潮〕「金谷俊游」，谷字叶公五切；又〔金
明池〕「才子倒、玉山休訴」，玉字叶語居切；吳文英〔無
悶〕「鸞駕弄玉」，玉字同；黃庭堅〔品令〕「心下快活自
省」，活字叶華戈切；辛棄疾〔千年調〕「萬斛泉」，斛字
叶紅姑切；呂渭老〔薄倖〕「攜手處、花明月滿」，月字叶
胡靴切；姜夔〔暗香〕「舊時月色」，吳文英〔江城梅花
引〕「帶書傍月自鋤畦」，兩月字同；万俟雅言〔梅花引〕
「家在日邊」，日字叶人智切；又〔三臺〕「餳香更、酒冷
踏青路」，踏字叶當加切；方千里〔瑞龍吟〕「暮山翠
接」，接字叶茲野切；又〔倒犯〕「樓閣參差簾櫳悄」，閣
字叶岡懊切；陳允平〔應天長〕「曾慣識、淒涼岑寂」，識
字叶傷以切；周密〔醉太平〕「眉鎖額黃」，額字叶移介
切。諸如此類，不可悉數。故用其以入作三聲之例，而末列
入聲五部，則入聲既不缺，而以入作三聲者，皆有切音，人
亦知有限度，不能濫施以自便矣。

由戈載所列，不難看出入作三聲情形在宋詞中不論韻腳或句中字面
皆有，且為數甚夥，而作者亦南北皆具，故此派叶現象與作者方音
無關。當時宋詞入聲既未消失**⑰**，何以詞家要將它派叶三聲？韻字
之派叶，固可解釋為「廣其押韻」，但句中字既非關押韻，為何還

⑰ 宋詞詞牌如〔滿江紅〕即以押入韻為常，戈載《詞林正韻》「末仍列入聲五
　　部」，足以顯示當時「入聲不缺」，又金周生嘗撰《宋詞音系入聲韻部考》
　　可資參酌。

要派叶呢？最合理的解釋是為了配合唱曲的需要。因為入聲字帶塞音韻尾，出口即斷，向有「瘂音」、「啞韻」之稱，而詞曲皆須被諸管絃，合樂而歌，唱時又須延腔曼韻以體現旋律抑揚宛轉之美，因而宋詞入聲除了短腔出口戛然唱斷之外，長腔在隨後的拖腔，則可按詞調旋律需要而譜成平、上、去各類腔型。由宋詞入作三聲的情形，當可體會周德清之「入派三聲」與唱曲需要必有莫大關係，何況元曲的入聲字塞音韻尾強度減弱，比宋詞更適合派叶三聲，明代曲家沈寵綏就曾對沈義父的「入可代平」有著深刻的體會，《度曲須知·四聲批窾》云：

> 先賢沈伯時有曰：按譜填詞，上去不宜相替，而入固可以代平。則以上去高低迥異，而入聲長吟，便肖平聲；讀則有入，唱即非入。如「一」字、「六」字，讀之入聲也，唱之稍長，「一」即為「衣」，「六」即為「羅」矣。故入聲為仄，反可代平。……至於北曲無入聲，派叶平上去三聲，此廣其押韻，為作詞而設耳。然呼吸吞吐之間，還有入聲之別，度北曲者須當理會。

清、梁廷枏《籐花亭曲話》卷五亦云：「周德清《中原音韻》，全為北曲而設。以入聲叶入三聲，亦有所本。」❼⑧而德清最直接之所

❼⑧　梁廷枏《曲話》下文云：「〈檀弓〉『子犓與彌牟之弟游』，注謂：『文字名木，緩讀之則為彌牟。』古樂府〈江南曲〉，以『魚戲蓮葉北』韻『魚戲蓮葉西』，注亦稱『北讀為悲』，是以入叶平也。《春秋》『盟于蔑』，《穀梁傳》作『盟于昧』；『定姒卒』，《公羊傳》作『定弋卒』。是方言

本，當係宋詞為便歌唱所用「入作三聲」之成例。❼徐大椿《樂府
傳聲》云：「蓋入之讀作三聲者，緣古人有韻之文，皆以長言詠嘆
出之，其聲一長，則入聲之字自然歸之三聲。此聲音之理，非人所
能強也。」說明入聲延長即與平上去三聲腔格無多大分別，本是一
種聲樂自然之理。《樂律管見》（見《古今圖書集成》字學典第 142 卷聲
韻部所引）亦云：「《中州音韻》，江西周德清氏所著也。其法謂
平分二義，入派三聲。……古人歌詩，有叶音之法，蓋借他字之音
而歌之也，則於字相近而音有抑揚者固可以相借而用之矣。況周德
清謂入派三聲，則入聲之字當歌之時，亦借為平、上、去聲而歌之
矣。」戈載《詞林正韻·發凡》說的更明白：「製曲用韻，可以平
上去通叶，且無入聲。如周德清《中原音韻》列東鍾、江陽等十九
部，入聲則以之配隸三聲，例曰『廣其押韻，為作詞而設』。以予
推之，入為癥音，欲調曼聲，必諧三聲，故凡入聲之正次清音轉上
聲，正濁作平，次濁作去，隨音轉協，始有所歸耳。高安雖未明言
其理，而予測其大略如此。」指出周德清的「入派三聲」不單只是
為廣其押韻的現實需要而已，更有配合元曲演唱更廣更深一層的意
義。

「入派三聲」既專為作曲唱曲而設，則元代之有入聲存在自不

相近，上、去、入可以轉通也。蓋北方之音，舒長遲重，不能作收藏短促之
聲，凡入聲皆讀入三聲，自是風土使然。作北曲自宜歌以北音，德清之書，
亦因其節之自然而為之耳。」

❼ 清謝章鋌《賭棋山莊詞話》續編云：「又詞有以入代平之法。近人準以《中
原音韻》，往往以入代平，然此曲韻，非詞韻也；亦北曲法，非南曲法
也。」謝氏認為以入代平是曲韻而非詞韻，其說有誤。

25

待言。⑧明呂坤《交泰韻・凡例》云：「《中原音韻》有入作平聲，入作上聲、去聲，諸家亦所不廢，蓋假借而非作真也。」葛中選《泰律篇》卷十二亦云：「周德清以入聲派入三聲，直用填辭。推其原，亦為簫管度曲之便，乃以是為中原雅音，何其謬也！」在在說明入派三聲是一種「假借而非作真」，而其原始動機則在「為簫管度曲之便」。蔡楨《樂府指迷箋釋》云：「義父教人留意去聲字，參訂古知音人曲，及入可代平、去勿代上諸說，乃為協律者開一方便法門。清萬紅友祖其說而成《詞律》一書，以後填詞者，遂以守聲家名作之四聲，為盡協律之能事，法蓋濫觴於此矣。」指出宋詞入聲派叶他聲是一種「方便法門」，蔡氏又引《蔣氏詞說》曰：「詞家以入作平，固是宋人成例，然苟可不作，豈不更好？若不得已時，要以讀去諧和方可。」戈載亦云「入聲既不缺，而以入作三聲者，皆有切音，人亦知有限度，不能濫施以自便矣。」既是不得已而用的權宜之便，就不可隨意濫施，詞如此，曲亦然，劉熙載《藝概》即言：「入聲配隸三聲，《中原音韻》自一東鍾至十九

⑧　〈起例〉第十八條載周德清與孫德卿討論猜謎用的語言，周氏表示謎韻必須使用實際生活中含有入聲的語言，如此謎字才會正，否則伏與扶、拂與斧、屋與誤「俱同聲則不可」。因為《中原音韻》裡派三聲後的音不夠正，它只是為作詞時廣其押韻所作的一種權變之音，周氏旨在提醒世人勿以變為正，當辨明呼吸之間仍有入聲之正音存在。又〈起例〉第二十四條「略舉釋疑字樣」載：「角里先生角音鹿」、「姑射下音亦」、「無射下音亦」、「疆埸下音亦」、「率更上音律」、「彳亍音躑躅」、「落魄下音託」、「闈闍上音劉、下音各」。凡入聲字皆以入聲字注音，絕無以平上去三聲字音注之者，可知當時入聲尚為一獨立之「字」調。而這兩條資料皆可作為《中原音韻》有入聲之內證。

廉纖者皆是也。然曲中用入作平之字，可有而不可多，多則習氣太重，且難高唱矣。」平聲腔格平順，較無低昂之致，不若上去多抑揚轉折而富變化，故劉氏以為入作平之字不可多，以免難以添聲高唱，使曲調顯得平直而少曼妙之腔。而「可有不可多」正表示當時入聲分派到某聲並未完全定型，若已定型，則如何能隨意增減？

　　我們從《中原音韻》所列入聲字重出而多音的現象，亦可推知入聲派作三聲在當時並未形成固定不變之規律。首先必須說明的是，同一個入聲字，不論它派叶韻部相不相同，其語音變化多與詞義無關。據王力研究，同一入聲字在《中原音韻》裡或派入歌戈，或派入蕭豪，係與文白異讀有關[81]；現代學者認為蕭豪、歌戈重出之入聲讀法，可能與北方官話及汴洛、客贛方言有關[82]，所論頗為合理，然而在《中原音韻》八十個入聲多音字中，屬於蕭豪、歌戈重出的字雖有四十三個，但也只佔一部分，況且這類字又有不僅蕭豪、尤侯兩種讀音者，如「度」字又有「魚模去聲」，而「惡」字

[81]　王力《漢語語音史》頁 384 云：「併入歌戈者大約是文言音，併入蕭豪者大約是白話音。」

[82]　寧繼福〈十四世紀大都方言的文白異讀〉一文認為：「白話音是大都音，文言音是從汴洛方言吸收來的。」而劉綸鑫則表示，現代汴洛、西安、西南官話皆將鐸藥覺三韻與歌戈讀成同一類，客贛方言雖有入聲，但鐸藥覺與歌戈因主要元音相同而可相配，故《中原音韻》「讀入蕭豪韻是受北邊方言甚至少數民族語某些成分的影響，讀入歌戈則是受這種外來影響較小的地區的語音，與《廣韻》音有較明顯的對應關係。元代統治者的官話以前者為基礎方言，但也吸收了其他地區的語音，因而形成這種特殊的異讀。」詳參劉氏〈釋中原音韻中的重出字〉一文，收於《中原音韻新論》頁 86－102。

亦有「魚模去聲」❽，因此用北方通行官話或某地方言仍不足以圓滿解釋《中原音韻》入聲字多音之現象。而同一作家之曲作，其使用同一入聲字時，亦多有分押兩韻之現象❽，故《中原音韻》將此類入聲字兩收，實與作者之方音無關，而與該曲牌拍唱之叶韻有關。

此外，入聲多音字仍有一種特殊現象，即是同一個入聲字在同一個韻部中，居然會有平、上、去兩種以上不同的聲調，如「別、析」二字，在車遮韻中既作平聲，又作去聲；「說」字在車遮韻中既作上聲又作去聲；「射」字在齊微韻中亦作上、去二聲；「一」字在齊微韻中作上、去二聲；「局、復」二字在魚模韻中作平、去二聲；「跋」字在歌戈韻中作平、上二聲，而這現象實在很難用文白異讀或某一地區的通行語來解釋，因為文白異讀通常分屬不同韻部，而同一種共同語或方言，不可能一個字在同一韻部中卻有不同的聲調（聲調在漢語方言中，比起聲韻母是屬於最不易更變的部分），故唯有從曲唱派叶角度解釋才較合理。即每一入聲字各按所處該曲牌之字格需要，而靈活派叶於平、上、去三聲之中，金周生在逐字分析八十個入聲多音字音讀之後，亦得出「入派三聲可能就是一種受曲調

❽　《中原音韻》八十個入聲字音讀之歸納，可參金周生〈中原音韻入聲多音字音證〉一文。

❽　關漢卿曲作中，「竹」字押魚模一次，押尤侯二次；「熟」字押魚模一次，押尤侯五次；「宿」字押魚模、尤侯各一次；「莫」字押歌戈二次，押蕭豪一次；「薄」、「鐸」兩字押歌戈、蕭豪各一次。白樸曲作中，「燭」字押魚模、尤侯各一次；「莫」字押歌戈、蕭豪各一次；「著」字押蕭豪三次，押歌戈一次；「落」字押蕭豪二次，押歌戈一次。詳參劉綸鑫〈釋中原音韻中的重出字〉一文。

影響而自然改變原聲調之特殊唱曲音」之結論（見同❸）。金氏另就臧晉叔《元曲選》對元人雜劇百種所作之「音釋」，考索臧氏對入聲字之標音，發現凡是曲文韻腳部分，臧氏一律派叶三聲，若曲文非押韻之句中字，則僅有 39% 派叶三聲，而有 60% 仍讀入聲，至於一般賓白，則有 80% 標入聲。❸筆者認為這項統計頗能符合元曲唱演之規律，即入聲字若在韻腳，因韻腳須延聲曼歌，乃有一唱三歎之致，故不宜唱成斷腔，元曲於是全數派叶三聲；入聲字若在句中，則宜按字格與曲調旋律之配合，而或作短腔，或作長腔，又北曲聲情與南曲相較，顯得字多而調促，故元曲句中入聲字有 60% 唱成短腔，接近入聲之本來字格；入聲字若在賓白，則除非特殊字義或用法（如可能受某地已無入聲之俚語影響等），否則大都讀成入聲本來面目（佔八成以上），與生活語言極為相近。由此亦可證明元代實際語言仍有入聲存在，而周德清所謂「《音韻》無入聲，派入平、上、去三聲」，指的是曲文韻腳部分，至於「呼吸言語之間，還有入聲之別」，則除了目前聲韻學界所說的元代實際語言仍有入聲存在等觀點之外，似亦可解釋為賓白之唸誦仍有入聲之別，因賓白與生活語言本較接近，故二說並無歧異。而從曲唱的角度看周德清〈自序〉所謂「入聲於句中不能歌者，不知入聲作平聲也。」以及〈作詞十法〉「入聲作平聲」條下所註：「施於句中，不可不謹。皆不能正其音。」等，皆不難體會挺齋所要強調的是：實際語言中的入聲，在曲文中若因腔長而不便歌唱，則宜派叶平聲

❸ 詳見金周生〈從臧晉叔《元曲選》「音釋」標注某一古入聲字的兩種方法看其對元雜劇入聲字唱唸法的處理方式〉一文。

（按：上去亦可），而此時所唱的腔格，已非入聲原來的「正音」，故不可不謹慎運用，尤其不可濫施。

　　除了「平分陰陽」、「入派三聲」與元曲唱唸息息相關之外，周德清之「嚴別上去」亦率緣曲唱而發。上、去二聲在詩律中同屬仄聲，詞韻亦多有通叶現象，但德清之論曲律卻是嚴別上去，《中原音韻·自序》云：「上去而去上，去上而上去者，諺云鈕折嗓子是也，其如歌姬之喉咽何？」〈作詞十法〉「末句」格律中，有宜用去聲處，而註「上聲屬第二著」者，有宜去而「切不可上聲」者，在「定格」四十首中亦屢言上聲為務頭所在，在曲調音樂上有「起其音」、「轉其音」之效果❼⑥，去聲則承其音，造成抑揚有致的旋律之美，故上去二聲不可互替，以免影響曲調旋律之流轉規律。但在元曲實際創作上，除了曲律規定句末必用上聲或去聲，以及避免「上上」或「去去」之重複等規律為元人普遍遵守之外，周德清所極力揭櫫的「定格」，並未獲得元代曲家的公認。王力認為周氏所論只是技巧而不是規律，因它不符元曲創作之事實，倒是與周氏的「度曲藝術」有關。❽⑦他指出周氏「嚴別上去」是一種度曲的技巧與藝術，看法正確，而德清所論內容，實亦與宋詞歌唱之辨上去遙遙相契，如沈義父《樂府指迷》「詞中去聲字最緊要」一條云：

❼⑥　詳參「定格」中仙呂〔金盞兒〕、中呂〔迎仙客〕、〔紅繡鞋〕、〔普天樂〕、南呂〔罵玉郎〕、正宮〔塞鴻秋〕、越調〔憑闌人〕、雙調〔慶東原〕等曲牌。

❽⑦　詳參王力《漢語詩律學》頁 775－780。

腔律豈必人人皆能按簫填譜，但看句中用去聲字最為緊要。
然後更將古知音人曲，一腔三兩隻參訂，如都用去聲，亦必
用去聲。其次如平聲，卻用得入聲字替。上聲字最不可用去
聲字替。不可以上去入，盡道是側聲，便用得，更須調停參
訂用之。古曲亦有拗音，蓋被句法中字面所拘牽，今歌者亦
以為礙。

萬樹《詞律・發凡》亦云：

夫一調有一調之風度聲響，若上、去互易，則調不振起，便
成落腔，尾句尤為喫緊。如〔永遇樂〕之「尚能飯否」、
〔瑞鶴仙〕之「又成瘦損」，尚、又必仄，能、成必平，
飯、瘦必去，否、損必上，如此然後發調。末二字若用平、
上，或平、去，或去、去，上、上，上、去，皆為不合。元
人周德清論曲有煞句定格；夢窗論詞，亦云某調用何音煞。
雖其言未詳，而其理可悟。……蓋上聲舒徐和軟，其腔低，
去聲激厲勁遠，其腔高，相配用之，方能抑揚有致。

雖然北曲上去二聲之調值未必與宋詞盡同，但不論詞或曲，其上去
二聲之腔格皆迥不相類，故不可相替，以免歌者出現拗嗓之病，由
此可知挺齋之嚴別上去的確就唱曲而發。

綜觀元代曲韻之代表──《中原音韻》之內容，除上述「平分
陰陽」、「入派三聲」、「嚴別上去」與元曲唱唸具有密不可分的
關係之外，其十九韻之劃分，韻值確切而鮮明，全書架構粲然有

序，既能結合當時實際語言，使觀眾耳聞即詳，又能體現「中原之音」之內涵，存我漢族語言特色以通行天下，亦使戲曲藝術因共同語之內在作用而得廣泛流行，不唯元人戲曲之唱演，賴《中原音韻》之擘畫而無棘喉澀舌之病，千百年來，曲壇唱唸口法宗《中原》者亦如恆河沙數，其影響可謂既深且遠。

第二章
明代曲韻與唱唸之關係

　　明太祖驅逐韃虜，一統江山，使得因元雜劇熾盛而暫時歛卻部分光芒的南曲戲文，在明室初興、攘夷觀念方隆漸露頭角，繼而隨海鹽、弋陽、餘姚、崑山諸多聲腔之傳衍遞唱而風行天下。北劇則因政治因素驟然轉衰，明初雖尚有餘勢，然因漸染南戲而無元劇之謹嚴格律❶，萬曆之後，更幾成廣陵散。反觀南曲，諸種聲腔繁複多姿，各地唱演不輟，嘉靖年間，崑腔水磨調改革成功，粲然領曲壇風騷，「傳奇」亦因汲取北曲以為滋養而體製大備。

　　元劇光榮時代雖隨蒙元政權潰滅以俱逝，然其格範係融鑄前賢智慧而成，頗能契合實際搬演需要，故多為明傳奇所襲用，如文辭

❶　明初貫仲明《昇仙夢》全劇四折皆用南北合套，顯受南戲影響；朱有燉《誠齋樂府》雖部分仍恪守元劇規律，然不循舊軌之處尤多，如《呂洞賓花月神仙會》第一、二、三折，皆由末扮呂洞賓化名雙生唱北曲，而由旦扮張珍奴唱南曲；第四折雖用北曲，而八仙及張珍奴各有唱詞。此種形式，除四折一楔子仍為雜劇外，其他皆屬南戲格範。周憲王首開以雜劇而唱南曲之先例，對日後以南曲聲調、排場撰成之「南雜劇」（此稱謂見胡文煥《群音類選》）影響深鉅。詳參周貽白《中國戲劇史長編》第十九節「雜劇的南曲化」。

之重本色，套數之兼賅南北，乃至力倡曲韻宜恪遵《中原音韻》等皆是，於是與主張南曲用韻宜「從其地」之戲文派發生衝突。創作如此，舞臺唱唸之字音亦因南北曲交融而產生若干變化，或追慕元曲北音之遺響，或固守南地之方音，或主張兼容南北以通天下之音，諸說梦起，莫衷一是。當時韻書如樂韶鳳等《洪武正韻》（1375）、題名朱權《瓊林雅韻》（1398）、《荽斐軒詞林韻釋》（1483）、王文璧《中州音韻》（1503－1508）、范善溱《中州全韻》（1631）與重要曲論如魏良輔《南詞引正》、何良俊《四友齋曲說》、徐渭《南詞敘錄》、沈璟《正吳編》、王驥德《曲律》、沈德符《顧曲雜言》、沈寵綏《絃索辨訛》、《度曲須知》等，莫不緣此而發。究其深旨，要皆企圖為有明一代戲曲之創作與唱唸尋覓一條正確而可循的途徑，故本章嘗試於一、二節就曲韻專書與諸名家曲論，考索明代戲曲中南北曲唱唸之字音，並於第三節就中原音韻派與戲文派之論辯，探討明人曲作用韻之實際。

第一節　北曲遺音之考索

凡胎息淵厚之典範藝術，其源既深廣，其隆盛又能領一代風騷，則其獨步之藝術風華必將為後世所珍視，而不致磨滅消弭於無形，有元一代之北曲雜劇藝術即是如此。其音樂、體製源於大曲、曲子詞、唐宋詞、宋金曲藝說唱（如諸宮調等）、宋元當代音樂與北方少數民族音樂等❷；文學思想亦踵繼前代雅、俗文化而別有創

❷　詳參楊振良、蔡孟珍合著《曲選》第一章溯源澄本——曲之名義緣起與風格

發，其搬演之排場、格律則體局大備而影響明清傳奇頗為深遠。由是觀之，北劇入明以後雖因政治因素而由盛轉衰，然北曲淵源既廣，其深入南地，早在宋元之際已肇其端，如南曲戲文《宦門子弟錯立身》、《小孫屠》皆有北曲套數，「傳奇之祖」《琵琶記》亦兼唱北曲。❸而由南戲過渡到傳奇時，諸劇作雖以南曲為主，亦間雜北曲，如《荊釵記》、《白兔記》、《幽閨記》、《殺狗記》亦參用全套或雜入一二支北曲。❹其後《香囊記》、《四喜記》、《三元記》、《繡襦記》、《千金記》、《明珠記》、《玉玦記》、《寶劍記》等皆參用北曲。迨標榜南曲正聲之崑腔風靡天下時，傳奇之作如臨川四夢、《浣紗記》、《紅拂記》、《玉簪記》、《彩毫記》、《玉合記》、《義俠記》、《青衫記》、《獅吼記》、《節俠記》、《水滸記》、《紅梨記》、《投梭記》、《琴心記》、《蕉帕記》、《鸞鎞記》、《八義記》、《焚香記》、《運甓記》、《東郭記》、《西樓記》……❺乃至清代南洪

流派第二節「曲之緣起」，頁 5－9，五南圖書出版公司，1998 年。

❸ 《錯立身》第十二齣純用北越調〔鬥鵪鶉〕套曲，第五齣為南北合套；《小孫屠》第七齣亦純用北南呂〔一枝花〕套曲，第九、十四齣為南北合套；《琵琶記》第十五齣「伯喈辭官辭婚不准」為南北合套，第九齣「新進士宴杏園」，丑自述墜馬情況，亦插入一支北曲〔叨叨令〕。詳參錢南揚《戲文概論》頁 209－210。

❹ 《荊釵記》第三十五齣用雙調〔新水令〕套，《白兔記》第二十五齣則參用〔北一枝花〕。《幽閨記》第四齣雜用仙呂〔點絳唇〕、〔混江龍〕與正宮〔端正好〕、〔破陣子〕，第七齣用南北合套，第二十八齣參用〔北後庭花〕；《殺狗記》第二十五齣參用〔北清江引〕，第二十六齣參用〔北得勝令〕，第三十五齣參用〔北後庭花〕。

❺ 明·毛晉《六十種曲》所輯，除崔時佩、李景雲《南西廂記》、沈鯨《雙珠

北孔諸戲劇大家，亦莫不兼採北套以豐富聲情。且元劇方盛時，其北曲雜劇作家據鍾嗣成《錄鬼簿》記載，多屬江南一帶人士；不但劇作中心南移至杭州，即擅演雜劇、善唱北曲者，由夏庭芝《青樓集》所述，隸籍或馳名於江湘、浙淮等地者，竟高達二十餘位❻，其中張玉蓮兼擅南北曲，能審音知律，即席成賦，亦終老於崑山，雜劇作家兼作南戲，南北合腔蔚為曲壇普遍現象，凡此皆為北曲之傳唱南地奠下深厚基礎。

是知有明一代曲家雖多慨嘆北曲之日漸消亡，然自宋末以迄明季，北曲雖將亡而實未亡，故明代論曲者於北曲聲情多能津津樂道不置。如成化、弘治間康海〈沜東樂府序〉嘗云：「南詞主激越，其變也為流麗；北曲主慷慨，其變也樸實。惟樸實故聲有矩度而難借，惟流麗故唱得宛轉而易調。」嘉靖間李開先〈喬龍溪詞序〉云：「北之音調舒放雄雅，南則淒惋優柔，均出於風土之自然，不可強而齊也。」幾乎同時的徐渭《南詞敘錄》（1559）也說：「聽北曲使人神氣鷹揚，毛髮洒淅，足以作人勇往之志，信胡人之善於鼓怒也。……南曲則紆徐綿眇，流麗婉轉，使人飄飄然喪其所守而不自覺，信南方之柔媚也。」王世貞《曲藻》總結前人之說，為南北曲之爭勝競美下一簡評：「大抵北主勁切雄麗，南主清峭柔遠。……凡曲：北字多而調促，促處見筋；南字少而調緩，緩處見眼。北則辭情多而聲情少，南則辭情少而聲情多。北力在絃，南力

記》與無名氏所撰一二劇作無北曲之外，約百分之九十五劇作為配合劇情需要，皆參用北套或間雜若干支北曲。

❻　詳參周維培《論中原音韻》頁46－47。

在板。北宜和歌，南宜獨奏。北氣易粗，南氣易弱。此吾論曲三昧語。」明末徐復祚《曲論》亦云：「我吳音宜幼女清歌按拍，故南曲委宛清揚。北音宜將軍鐵板歌『大江東去』，故北曲硬挺直截。」況且北曲於明代，無論氍演、清謳或創作，皆不乏記載，即如嘉靖年間何良俊《四友齋叢說》雖感嘆「近日多尚海鹽南曲，士夫稟心房之精，從婉孌之習者，風靡如一，甚者北土亦移而耽之，更數世後，北曲亦失傳矣。」然該書於北曲之唱演紀錄頗多，如當時教坊所唱雖多時曲，但「雜劇古詞」亦有《㑳梅香》、《倩女離魂》、《王粲登樓》三本仍傳唱於絃索之間；而其友人聞《虎頭牌》〔落梅風〕曲，即讚曰：「此似唐人〈木蘭詩〉！」何氏頗悅，蓋「喜其賞識」也；又載「王渼陂欲填北詞，求善歌者至家，閉門學唱三年，然後操筆。」足見當時善歌北曲者亦不乏其人。何氏該書最鮮明的記載是：南京著名老曲師頓仁於正德年間隨駕赴北京教坊，學得北曲五十餘曲及套數若干，且「懷之五十年」而遇何氏引為知音，其於北曲音韻、樂調、伴奏知之甚深，並由何氏之提倡，而使北曲漸為南人肯定與重視。萬曆後期，沈德符《顧曲雜言》於北曲之記載，資料亦頗豐，如〈填詞名手〉云：「我朝填詞高手如陳大聲、沈青門之屬，俱南北散套，不作傳奇。惟周憲王所作雜劇最夥，其刻本名《誠齋樂府》，至今行世，雖警拔稍遜古人，而調入絃索，穩叶流麗，猶有金、元風範。」〈北詞傳授〉載當時北曲唱法有金陵、汴梁、雲中、吳中等派、又云馬四娘「挈其家女郎十五六人來吳中，唱《北西廂》全本」，其中巧孫「於北詞關捩窾妙處，備得真傳，為一時獨步。」當時南教坊亦有傳壽工唱北曲，足見明代中晚期北曲尚多敷唱事例，誠未真如廣陵散之莫可

追慕。

　　此外，講究藝術品味的明清家樂戲班，其唱演北曲雜劇更是北曲遺音薪傳不墜的重要功臣。在諸腔競秀、各領風騷的明清戲曲舞臺上，家班主人可隨自己喜好揀選聲腔劇種令家伶敷唱而不受外在市場影響。北曲承金元餘緒，在明洪武（1368－1398）以迄隆慶（1567－1572）約兩百年間在曲壇一直獨占優勢，其舒雅宏壯之聲情，在萬曆以前的南京公侯、縉紳曲宴乃至宮廷奏樂中甚為風行。❼當時的家樂幾乎都曾演唱北曲，據劉水雲統計，萬曆之前以演唱北曲為主之家班計有楊維禎、李隆、王驥、徐有貞、何良俊、康海、王九思、顧可學、李開先、馬湘蘭、施紹莘……等三十副。明末以降，北曲雖日趨衰微，然據楊惠玲考索，直到清康熙年間，仍有家班唱演北曲雜劇，劇目有《西廂記》、《紅拂記》、《黑白衛》等，其中較具代表性者為屠冲暘、張岱、李宗孔、冒襄、曹寅等家班。❽乾嘉之後，家樂戲班雖隨時代變革而日漸凋零，然而聲情、體製別具格範的北曲遺音依然令人忻慕，且不絕如縷地在戲

❼　顧起元《客座贅語》卷九〈戲曲〉條載：「南都萬曆以前，公侯與縉紳及富家，凡有宴會，小集多用散樂，或三四人，或多人，唱大套北曲，樂器用箏、簫、琵琶、三弦子、拍板。若大席，則用教坊打院本，乃北曲大四套者，中間錯以撮墊圈，舞觀音，或百丈旗，或跳隊子。」又何孟春《余冬序錄摘抄內外篇》〈北曲〉條云：「北曲音調大都舒雅宏壯，真能令人手舞足蹈，一唱三嘆。若南曲則淒婉嫵媚，令人不歡，直顧長康所謂老婢聲耳。今奏之朝庭郊廟者，純用北曲，不用南曲。」

❽　有關家樂戲班唱演北曲之研究，詳參劉水雲《明清家樂研究》頁 333－343，上海古籍出版社，2005 年；楊惠玲《戲曲班社研究：明清家班》頁 5，廈門大學出版社，2006 年。

臺、曲社間被傳唱著。尤其在享有「百戲之師」、自 2001 年起被
聯合國列為世界文化遺產的崑曲舞臺上，北曲遺音迄今依然纍演不
輟，餘響未絕。如《單刀會·刀會》、《唐三藏西天取經》之〈北
餞〉、〈回回〉、《東窗事犯·瘋僧掃秦》、《敬德不伏老》之
〈北詐〉、〈妝瘋〉、《昊天塔·五臺》、《馬陵道·孫詐》、
《氣英布·賺布》、《貨郎旦·女彈》、《漁樵記》之〈北樵〉、
〈逼休〉、《十面埋伏·十面》、《宋太祖龍虎風雲會·訪普》、
《西遊記》（《慈悲願》）之〈認子〉、〈胖姑〉、《四聲猿·罵
曹》、《吟風閣雜劇·罷宴》與《寶劍記·夜奔》等北曲皆是崑臺
常演劇目。❾

　　然而自清代以降曲壇多倡北曲已亡之說，如徐大椿《樂府傳
聲·序》云：「至北曲則自南曲甚行之後，不甚講習，即有唱者，
又即以南曲聲口唱之，遂使宮調不分，陰陽無別，去上不清，全失
元人本意。」〈源流〉一節又云：「至明之中葉，崑腔盛行，至今
守之不失。其偶唱北曲一二調，亦改為崑腔之北曲，非當時之北曲
矣。」劉禧延《中州切韻贅論》亦云：「北音與吳音輕重不
同。……今即唱北曲者，亦不從此，蓋已別為崑腔之北音，而非真
北音，則統曰中州音而已。」細繹斯說之起，大抵受明人所謂北曲
將亡及北絃索曾受水磨調釐正等說法影響，而遽謂「真北音」已不
復存在。實則沈寵綏曾詳明闡釋北絃索之消變情形，並肯定北曲遺
音仍燈燈遞續於舞臺聲口之中而未嘗消亡。

❾　崑臺唱演北曲若干劇目內容，可參吳新雷主編，俞為民、顧聆森副主編《中
　　國崑曲大辭典》「崑唱雜劇」頁 61-65，南京大學出版社，2002 年。

　　北曲絃索之曲調配樂皆有定則，何良俊《曲論》引頓仁之說曰：「絃索九宮之曲，或用滾絃、花和、大和釤絃，皆有定則，故新曲要度入亦易。」沈寵綏《度曲須知·絃律存亡》亦云：「粵稽北曲，肇自完顏，於時董解元《西廂記》，亦但一人倚絃索以唱，故何元朗謂北詞有大花和之絃，……若乃古之絃索，則但以曲配絃，絕不以絃和曲。凡種種牌名，皆從未有曲文之先，預定工尺之譜，即如琴之以鉤剔度詩歌，又如唱家簫譜，所為〔浪淘沙〕、〔沽美酒〕之類，則皆有音無文，立為譜式者也。……指下彈頭既定，然後文人按式填詞，歌者准徵度曲，口中聲響，必倣絃上彈音。每一牌名，製曲不知凡幾，而曲文雖有不一，手中彈法，自來無兩，……豈非曲文雖夥，而曲音無幾，曲文雖改，而曲音不變也哉？」由此可知北曲絃索初期採「倚聲填詞」之法，音樂旋律固定，文人曲調須遷就音樂，否則將有德清所謂「歌其字，而音非其字」之病，觀德清所舉〔四塊玉〕將「青」字改作「纏」字等陰陽不可互用之曲例，亦可想見絃索調之早期特色。此外，早期絃索亦有雜用方音之病，且行腔過於紆徐宛轉而無令人毛骨蕭然之北氣，據沈寵綏〈曲運隆衰〉描繪：「至如絃索曲者，俗固呼為北調，然腔嫌孃娜，字涉土音，則名北而曲不真北也。」故沈氏以為此絃索並非真正的北曲。且其伴奏又嘈雜淒緊，使唱者無法將字音交代清楚，〈絃索題評〉云：

　　　　至北詞之被絃索，向來盛自婁東，其口中孃娜，指下圓熟，
　　　　固令聽者色飛，然未免巧於彈頭，而或疎於字面，……此等
　　　　訛音，未遑枚舉，而又煩絃促調，往往不及收音，早已過字

交腔，所為完好字面，十鮮二三，此則前無開山名手如良輔
之於南詞者，故向來絕少到家，而衣缽所延，遂多乖舛。

北曲絃索初期既有字涉土音、疏於字面等毛病，與講究字清、腔
純、板正之水磨風味迥異，故素工絃索的張野塘初至吳地，為吳人
歌北曲，而人皆笑之，唯曲聖魏良輔以為此調別具風味，異乎舊傳
北曲之風格，遂與野塘定交，並以女妻之。魏氏由本來的反對，轉
而為提倡❿，這對崑曲音樂而言，無疑是一種拓展；但對北絃索而
言，經文人染指創作，以及「功深鎔琢，氣無煙火，啟口輕圓，收
音純細」之水磨功夫釐正之後，字音雖變得清正而可與南曲並推隆
盛，但原來古律的雄勁聲情已失，沈寵綏〈絃律存亡〉云：「慨自南
調繁興，以清謳廢彈撥，不異匠氏之棄準繩，況詞人率意揮毫，曲
文非盡合矩，唱家又不按譜相稽，反就平仄例填之曲，刻意推敲，
不知關頭錯認，曲詞先已離軌，則字雖正而律且失矣。」〈曲運隆
衰〉亦云：「年來業經釐剔，顧亦以字清腔逖之故，漸近水磨，轉
無北氣，則字北而曲豈盡北哉。試觀同一『恨漫漫』曲也，而彈者

❿ 魏良輔《南詞引正》第八條云：「伎人將南曲配弦索，直為方底圓蓋也。」
可見魏氏最初持反對態度。及遇野塘，據清・宋徵輿《瑣聞錄》云：「因考
絃索之入江南，由戍卒張野塘始也。野塘，河北人，以罪發蘇州太倉衛。素
工絃索，既至吳，時為吳人歌北曲，人皆笑之。崑山魏良輔者，善南曲，為
吳中國工。一日至太倉，聞野塘歌，心異之，留聽三日夜，大稱善，遂與野
塘定交。時良輔年五十餘，有一女，亦善歌，諸貴人爭求之，不許，至是竟
以妻野塘。吳中諸少年聞之，稍稍稱絃索矣。……野塘既得魏氏，并習南
曲。更定絃索音節，使與南音相近；并改三絃之式，身稍細，而其鼓圓，以
文木製之，名曰絃子。」

僅習彈音,反不如演者別成演調;同一〔端正好〕牌名也,而絃索
之『碧雲天』,與優場之『不念法華經』,聲情迥判,雖淨旦之脣
吻不等,而格律固已逕庭矣!」〈絃索題評〉亦指出當時改革絃索
調者「舉向來腔之促者舒之,煩者寡之,彈頭之雜者清之,運徽之
上下,婉符字面之高低,而釐聲析調,務本《中原》各韻,皆以
『磨腔』規律為準,一時風氣所移,遠邇群然鳴和,蓋吳中『絃
索』,自今而後始得與南詞並推隆盛矣。雖然,今之北曲,非古北
曲也;古曲聲情,雄勁悲激,今則盡是靡靡之響。今之絃索,非古
絃索也;古之彈格,有一成定譜,今則指法游移,而鮮可捉摸。」

　　北曲悲壯勁切、令人神氣鷹揚之聲情最不易得,故沈寵綏嘗赴
北地稽考北曲遺響,認為〔羅江怨〕、〔山坡羊〕諸曲,其伴奏樂
器篥、箏、渾不似等尚存一二,唯聲情「悲悽慨慕,調近於商,惆
悵雄激,調近正宮,抑且絲揚則肉仍低應,調揭則彈音愈渺,全是
子母聲巧相鳴和;而江左所習〔山坡羊〕,聲情指法,罕有及
焉。」諸曲雖非北曲正音,而僅是「傍調」,但其愴怨之致,足以
舞潛蛟而泣嫠婦,故沈氏就曲調聲情而肯定其為當年北曲之逸響。
而今絃索北調之古律漸次凌夷已如上述,以致出現「總是牌名,此
套唱法,不施彼套;總是前腔,首曲腔規,非同後曲」之窘況,令
人無限慨嘆。而值得慶幸的是,當時舞臺優伶之聲口猶存北曲遺
響,沈氏〈曲運隆衰〉云:

　　　夫然,則北劇遺音,有未盡消亡者,疑尚留於優者之口,蓋
　　　南詞中每帶北調一折,如《林冲投泊》《蕭相追賢》《虬髯
　　　下海》《子胥自刎》之類,其詞皆北,當時新聲初改,古格

猶存，南曲則演南腔，北曲固仍北調，口口相傳，燈燈遞
續，勝國元聲，依然滴派。雖或精華已鑠，顧雄勁悲壯之
氣，猶令人毛骨蕭然！

〈絃律存亡〉亦云：「今優子當場，何以合譜之曲，演唱非難，而
平仄稍乖，便覺沾脣拗嗓，且板寬曲慢，聲格尚有游移，至收板緊
套，何以一牌名，止一唱法，初無走樣腔情，豈非優伶之口，猶留
古意哉？至其間有得力關捩子，則全在一板之牢束，蓋曲音高下，
本無涉於板，而曲候緊舒，實腔定於拍，板拍相延，初無今古，謂
原來曲候，雖至今存可也。又況緩促業經准量，則高下聲情，亦不
至浸淫無紀，而古腔古調，庶猶有合。」絃索調雄勁之聲情既失，
則彼時優伶唱演聲口所存壯慨雄激之氣當傳自何腔何調？筆者翻檢
魏良輔《南詞引正》，乃知魏氏當時北曲已有中州調、冀州調、磨
調、弦索調諸多腔調，而冀州調又有大小之分，就中「中州調」最
受魏氏肯定，蓋因「中州韻詞意高古，音韻精絕，諸詞之綱領。」故
魏氏強調「唱北曲宗中州調者佳」。❶由此似可推知沈寵綏所言優
伶聲口之古格猶存，必與中州調有莫大關係。此外，明清曲家雖多慨
嘆北曲遺音難覓，然吾人若嘗試披檢《九宮大成南北詞宮譜》，當不
難發現北曲絃索音樂之框架，曾有若干賴優者之口而傳緜迄今，

❶　魏良輔《南詞引正》第八條云：「北曲與南曲大相懸絕，無南腔南字者佳；
　　要頓挫，有數等。五方言語不一，有中州調、冀州調。有磨調、弦索調，乃
　　東坡所仿，偏於楚腔。唱北曲宗中州調者佳。伎人將南曲配弦索，直為方底
　　圓蓋也。關漢卿云：以小冀州調按拍傳弦，最妙。」又「中州韻詞意高古」
　　則載於第十條。

如北仙呂調〔點絳唇〕首句字格與樂譜當作「仄　仄　平　平」，《九宮大成譜》中列有隻曲及套曲十七例，工尺與此相符者凡九例如次：

一、 金·董解元《董西廂》　　樓閣　參差
二、 元·喬吉《金錢記》　　書劍　生涯
三、 元·朱庭玉散曲《中秋月》　　可愛　中秋
四、 元·無名氏《十面埋伏》　　天淡　雲孤
五、 元·吳昌齡《西天取經》　　梅綻　南枝
六、 元·馬致遠《黃粱夢》　　混沌　初分
七、 元·孫仲章《勘頭巾》　　杜宇　傷春
八、 明·袁于令《西樓記》　　黃石　深籌
九、 清·張照《月令承應》　　超絕　塵埃

由上列九例可發現首句一、二字，無論填「去、上」「上、去」或「陽平、上聲」「陰平、去聲」，其工尺皆為「五、六凡工」，而第三、四字，不論陰平或陽平，其工尺俱作「六、尺」，由此可證上述北曲樂調之固定，及絃索音樂之流傳至今。其他八例除《元人百種》有二例工尺略異之外，其餘六例工尺之相對音高皆與上列九例相符，如明·梁辰魚《浣紗記》之「布襪青袍」作「乙　五六凡　五　工」為二度轉調；元·高明《琵琶記》之「夜色將闌」作「工　尺上一　尺四」為四度轉調；明·徐渭《漁陽三弄》之「避亂辭家」作「尺　上一四　上　合」為五度轉調，其音樂旋律起伏情形並無二致，如此勝國元聲迄今依然可尋，堪稱北曲音樂之活化石。而從上列九例字格之比對，〔點絳唇〕首句三、四字，就創作

者而言，填陰陽平皆可；但若要進一步談音樂與字音的密合度，則按周德清說法，北曲陽平高而陰平底，故第三字宮譜作「六」，音樂較高，當填陽平，第四字「尺」，音樂較低，宜填陰平，如此則陰陽不欺，不會有「歌其字而音非其字」之弊，上述九例唯四、五、九例符合此要求。明代王驥德《曲律》亦曾闡明王實甫《北西廂》第一折〔點絳唇〕首句「游藝中原」之「原」字不宜作陽平之理。❷

　　北曲音樂如是，北曲咬字尤其更有遺音可尋，觀明代曲壇對北曲音韻之代表——周德清《中原音韻》系統之凜遵不違可知。嘉靖年間，何良俊家中最擅北曲的頓仁雖欠學養，但「於《中原音韻》、《瓊林雅韻》終年不去手，故開口、閉口與四聲陰、陽字，八九分皆是。」老頓對閉口音尤其講究。萬曆初期，《中原音韻》仍頗風行，王驥德不但見到周氏原本，而且連卓從之《中州樂府音韻類編》內容亦甚為清楚❸，至於王文璧《中州音韻》在當時亦必

❷　王驥德《曲律‧論陰陽第六》云：「然古曲陰、陽皆合者，亦自無幾，即《西廂》音律之祖，開卷第一句『游藝中原』之『原』，法當用陰字，今『原』卻是陽，須作『淵』字唱乃叶，他可知已。」

❸　王驥德《曲律》常引周韻之說，藉與南曲比較，如〈論韻第七〉所列韻目與韻字次第，皆與周韻相符（王文璧作「庚清」，《曲律》與周韻俱作「庚青」）；〈論陰陽第六〉亦提及周氏《中原音韻‧後序》將〔四塊玉〕之「青」字改作「纏」字之原委；〈論襯字第十九〉所言多屬〈作詞十法〉格律，由是可知王驥德必得見周韻原本。又其〈論陰陽第六〉云：「余家藏得元燕山卓從之《中原音韻類編》，與周韻凡類皆同，獨每韻有陰，有陽，又有陰陽通用之三類；如東鍾韻中，東之類為陰，戎之類為陽，而通、同之類，並屬陰陽。」

極為風行，由《曲律·論韻第七》所述北曲字音可知，其文云：「周之韻，故為北詞設也，今為南曲，則益有不可從者。蓋南曲自有南方之音，從其地也。如遵其所為音且叶者，而歌『龍』為『驢東切』，歌『玉』為『御』，歌『綠』為『慮』，歌『宅』為『柴』，歌『落』為『潦』，歌『握』為『杳』，聽者不啻群起而唾矣！」周德清《中原音韻》無反切音釋，眾所共知，而此處「龍」字，王驥德注其北音為「驢東切」，正是王文璧《中州音韻》之反切，「玉」、「綠」、「落」之音注亦然，唯「宅」字，王文璧作「池齋切」與《曲律》不同而已。最明顯的是「握」字，周韻未收，而王文璧在入作上同音字「約」下注「叶杳」，與《曲律》相合，至於德清之「約」字雖重出於蕭豪、歌戈二韻，但皆為「入作去」而非上聲，與《曲律》不符。

萬曆中後期，戲曲作家與舞臺唱唸所用之北曲音韻，率以《中原音韻》為準，但當時真本《中原音韻》並未流通刊行於世，蓋因傳統觀念鄙詞曲為小道，故德清之書僅為詞人、歌工所集，一般學士大夫並不重視，甚且不知有此書❹，斯時德清原著已難覓得，誠如蔡清為王文璧《中州音韻》作序時所云：「其書雖為識者所賞，而未及顯行於世，況更物以來，蠹蝕湮晦，復百餘年矣！」故坊間流行之所謂《中原韻》、《中州韻》者，多為周德清《中原音韻》之修訂本。❺目前所存音義兼注者有王文璧《中州音韻》與葉以震

❹　徐復祚《三家村老曲論》云：「金、元詞曲、傳奇樂府，始宗周德清《中原音韻》，特作詞人與歌工集之耳，學士大夫不知也。」

❺　詳參寧繼福《中原音韻表稿》頁2－3。

《中原音韻》。❻由於當時南曲勢居主流，北曲轉衰，故德清原本未顯行於世，而以周韻為基礎之修訂本，亦因易代翻刻而多所訛誤。古本雅音難覓，對北曲遺響具有神聖使命感的沈寵綏，只好將諸多修訂本參酌磨較❼，希望能釐正南北各地方音，使北曲之中原雅音得傳於世，其《絃索辨訛·序》即語重心長地表示：

> 北詞之被絃索者，無譜可稽，惟師牙後餘慧。且北無入聲，叶歸平、上、去三聲，尤難懸解。以吳儂之方言，代中州之雅韵，字理乖張，音義逕庭，其為周郎賞者誰耶？不揣固陋，取《中原韵》為楷，凡絃索諸曲，詳加釐考，細辨音切，字必求其正聲，聲必求其本義，庶不失勝國元音而止。

❻ 王文璧《中州音韻》成於弘治十六年（1503）至正德三年（1508）之間，詳參趙蔭棠《中原音韻研究》頁 43－46 之考證。王本原刊現已不傳，今所見者有日本內閣文庫藏明刊本，萬曆四十七年張晉達校本，清康熙元年張漢重校本，三種本子無多大差異。葉本或稱《重訂中原音韻》，係王本之改訂本，成於 1621－1644 年間，鈴木勝則認為明末臧晉叔《元曲選·音釋》與清毛先舒《南曲入聲客問》很可能是使用葉本，沈璟《南九宮譜》使用王本，而沈寵綏《度曲須知》、《絃索辨訛》則使用葉本。但據尉遲治平分析，沈寵綏所使用的應是一種與王、葉二本都不同，但差別不大的《中原音韻》，詳參尉遲氏〈北叶《中原》，南遵《洪武》析義〉一文，載《中原音韻新論》頁 198－210。

❼ 沈寵綏於《絃索辨訛》《北西廂記·佳期》〔煞尾〕末注云：「是編雖云辨訛，然所憑叶切，惟坊刻《中原韻》耳。易代翻刊，寧乏魯魚亥豕之誤？余固多本磨較，釐正不少，乃終有諸刻符同尚疑傳譌者。……倘同志者覓得古本雅音，一為磨訂，則余深有望焉爾。」

當時不只南北曲押韻須遵周韻而已，即北曲句中字面之字音**❶**，亦
當宗周韻，沈寵綏《度曲須知·宗韻商疑》云：「凡南北詞韻腳，
當共押周韻，若句中字面，則南曲以《正韻》為宗，……北曲以周
韻為宗。」《絃索辨訛·凡例》表明其北曲字音必以周德清《中原
音韻》為準，蓋秉曲聖魏良輔「南曲不可雜北腔，北曲不可雜南
字」之名言；又其〈出字總訣〉與〈收音總訣〉對十九韻咬字、收
音之描繪，亦皆準乎《中原音韻》。沈氏之論確有卓識，綜觀歷代
曲論，能以聲韻音律之學談唱唸口法者並不多見，明顏俊彥為《度
曲須知》作序時嘗言：「從來通于音律者，必精述陰陽，曉明星
緯，至薰目為瞽，絕塞眾慮，庶幾以無累之神，合有道之器，故聲
音之學，非輕易可言。」足見能通音律已非易事，而當時一般為唱
者度曲的人聲韻素養又不高，「若度曲者流，不皆文墨，奚遑考
韻，區區標目，未知餘字可該，一字偶提，未解應歸何韻。」
（〈收音譜式〉）由此反觀沈寵綏之音韻造詣，則顯得出類拔萃而若
有神授，據顏氏言，「君徵淵靜靈慧，於書無所不窺；於象緯青鳥
諸學，無所不曉，而尤醉心聲歌。昔同習靜，已嘗見其稽韻考譜，

❶ 「字面」一詞源出詞家，元·陸輔之《詞旨，詞說》云：「周清真之典麗，
姜白石之騷雅，史梅溪之句法，吳夢窗之字面，取四家之所長，去四家之所
短，此翁之要訣。」陸氏所云此翁係指張炎，張氏《詞源》卷下有「字面」
一節，云：「句法中有字面，蓋詞中一個生硬字用不得，須是深加鍛煉，字
字敲打得響，歌誦妥溜，方為本色語。如賀方回、吳夢窗，皆善於煉字面，
多於溫庭筠、李長吉詩中來。字面亦詞中之起眼處，不可不留意也。」詞家
所謂「字面」，係指詞眼，須煉字技巧，不但字義不可生硬，要煉得本色，
字音亦須響亮出色，使歌誦起來有流利「妥溜」之感，沈寵綏論曲之「字
面」，蓋偏重字音而言。

津津不置。遇聲場勝會，必精神寂寞，領略入微，某音戾，某腔乖，某字呼吸協律，即此中名宿，靡不心媿首肯。」沈氏以如此高妙之音韻長才鑽研唱唸口法，撰《絃索辨訛》、《度曲須知》二書以為金針之度，從淺及深，繇源達委，俾作曲、唱曲者釐音榷調皆有矩矱可循，其功在曲壇自不待言。且沈氏所據以正北曲音韻者，雖非德清原貌，然其書所論率與周韻之旨相符，茲略陳數端如次：

　　《絃索辨訛》於《北西廂·停婚》〔離亭宴帶歇拍煞〕末云：「曲中多、羅、波、菓、火、躲、婆、酡等字，俱出歌戈韻，其口法在半含半吐之間，非如都、盧、逋、古、虎、堵、葡、徒之必應滿口唱也。蓋模韻與歌戈口法較殊，唱者須當細辨。」沈氏形容歌戈韻口法在半含半吐之間，魚模韻則應唱滿口，所謂滿口，相當於今聲韻學上所稱的合口、撮口。❿兩韻口法不同，沈氏於《度曲須知·出字總訣》中形容更為簡潔：「魚模，撮口呼。……歌戈，莫混魚模。」蓋因二韻唱者多所牽混，故沈氏特加強調，〈收音總訣〉又云：「模及歌戈，輕重收鳴。……魚模之魚，厥音乃于。」並結合實際唱唸情形標注：「模韻收重，歌戈收輕。」目前聲韻學者對《中原音韻》十九韻的擬音，魚模大抵為〔u〕、〔iu〕，歌戈則作〔o〕、〔uo〕，與沈氏描繪頗為吻合。又《北西廂·窺簡》末，沈氏又載寒山、先天之口法曰：「曲中顏、慳、簡、眼、限、奸等字，俱出寒山韻，須張喉闊唱，非如言、牽、蹇、偃、

❿　沈寵綏《度曲須知·經緯圖說》曾有小注：「如彼之合口，即我滿口；彼之捲舌，即我穿牙；彼之齊齒，即我嘻脣；彼之開口，即我張喉，皆義同名異，不應牽泥。」

現、堅之僅僅扯口而已。蓋先天、寒山，各成口法。」〈出字總訣〉云：「寒山，喉沒攔。先天，在舌端。」亦皆與周韻相符。至於其他韻部之唱唸口法，沈氏〈出字總訣〉與〈收音總訣〉所述，與周韻相較，亦無不相合。

在個別字韻方面，沈氏於《北西廂‧聽琴》末云：「曲中『冰輪乍湧』及別套『一輪明月』、『梵王宮殿月輪高』、『伴簑笠綸也麼竿』，諸輪字俱驢敦切，恰像叶鄰撮口，與論之盧敦切口氣較殊。今人乃與『說短論長』之論字同一唱法，何異龍唱籠音乎？須詳別口法，方是到家。」沈氏表示「輪」字應唱撮口〔liuən〕，與合口之「論」字〔luən〕唱法不同。今查周氏《中原音韻》真文韻陽平字「輪、論」音異；王文璧「輪」字作驢敦切，「論」字作盧敦切，蓋秉周韻而作，是益可證沈氏所言不虛。又該齣〔普天樂〕下沈氏注曰：「晚、挽二字，各種韻書叶切皆同。今人晚則唱飯上聲，挽則唱灣上聲，同音兩唱，不知何考。」今查周韻寒山上聲韻下「晚、挽」二字同音（楊耐思俱標作〔van〕），王文璧《中州音韻》亦同，是知當時俗唱有誤，沈氏乃提出問題並作辨明。此外，在《紅梨記‧花婆》末，沈氏曾藉旋、涎二字闡明反切之理，其文曰：「此套『野狐涎』之『涎』字，徐煎切，『旋風刮』之『旋』字，詞鐫切，音本同而口之撮不撮則異。每見唱『遊藝中原』曲者，其『饞口涎空嚥』之『涎』字，往往錯認撮口，此乃惑於徐煎之徐字耳。不知撮閉合開之口法，俱以下半切為準，徐雖撮而煎則不撮，即如詳為徐將切，強為渠良切，未嘗不以撮口之徐渠，切嘻口之詳強也；又如全為才宣切，傳為池專切，未嘗不以嘻口之才池，切撮口之全傳也。全、傳自肖宣、專，詳、強一准將、

良，則涎、旋亦但倣煎、鐫，撮不撮豈關上半切哉，蓋上半切特管牙、舌、齒、脣、喉之音耳。」沈氏說明「旋」字應唱撮口，「涎」字則不撮，為齊齒呼，並強調開齊合撮等四呼口法，皆視反切下字而定，與反切上字無關。此反切原理，於今視之本無深奧之處，然於明季音韻之學尚未普遍之際，沈氏能有此清晰觀念，並不避煩瑣屢加闡釋，則殊非易易。

在強調唱唸口法之收音時，沈氏於《北西廂·緘愁》末有段按語：

> 曲中款、識二字，梁伯龍云：「古鐘鼎銘也。」識本張世切，出齊微韻，應收噫音，今人俱隨全套韻腳，收支思尾音，且有改識為式者。然識、式兩字，皆非支思字眼，安可混帳收音？即如「若不是張解元」一曲，全套乃歌戈韻腳，獨中間「撦支剌不對答」之答字出家麻韻，叶打，又「蛾眉顰蹙」之蹙字出魚模韻，叶取，倘唱者誤以朵叶答，以楚叶蹙，槩收歌戈韻之嗚音，不亦與錯認款識者同病哉！

沈氏認為曲作雖出韻，唱者亦宜辨明，未可紊亂收音。按識、式、答、朵、蹙、楚六字，周德清《中原音韻》與王文璧《中州音韻》歸韻全同，唯周韻「式」字未收。沈氏指出「識」字屬齊微韻入作上，當作〔i〕，不可與支思混押；「答」字屬家麻入作上，「朵」字屬歌戈上聲，亦不可混叶；至於蹙、楚二字，「蹙」字入作上，收音為〔iu〕，王文璧音注「叶取」，上聲「楚」字收音〔u〕，王文璧音注「叶初上聲」，二字雖收音不同，但並皆為魚

模韻，相叶並無問題。況且王實甫《西廂記》第三折「若不是張解元識人多」全套皆屬歌戈韻，僅「答」、「颯」二字出韻，韻腳並無「楚」字，沈氏以為「楚」不當叶「颯」，蓋因明代魚模一音，收于收嗚，混中亦自有分❷，《洪武正韻》將之析分為二韻，致與周音略異。

在辨析南北字音方面，沈氏於《度曲須知·北曲正訛考》下標注「宗《中原韻》」，將周書十九韻按平上去及入派三聲之體例，每字詳注反切，並特別標示「非某某切」，藉與吳方音劃然有別。誠如沈氏所云「吳音有積久訛傳者，如師本叶詩，俗呼思音，防本叶房，俗呼龐。初學未遑考韻，率多訛唱取嗤。」按師、詩二字，周韻具讀作〔ʃï〕而吳音作「思」〔sï〕；防、房二字周韻作陽平〔faŋ〕，而吳音作龐〔maŋ〕。舞臺或清唱之初學者常未析辨而以方音取嗤，故沈氏不避煩瑣地逐字作音釋，蓋仿詞隱先生《正吳編》之意，而使北曲正音得薪傳不墜。在〈字釐南北〉中，沈氏就北曲入明之後產生的南北字音交融情形有一番說明：「北曲肇自金人，盛於勝國。當時所遵字音之典型，惟《中原韻》一書已爾，入明猶踵其舊。迨後填詞家，競工南曲，而登歌者亦尚南音，入聲仍歸入唱，即平聲中如龍、如皮等字，且盡反《中原》之音，而一祖《洪武正韻》焉。其或祖之未徹，如朋唱蓬音，玉唱預音，著唱潮音，此則猶帶《中原》音響，而翻案不盡者也。」沈氏不辭覼縷羅

❷　《度曲須知·入聲收訣》末云：「夷考《中原》各韻，涇渭甚清，惟魚模一韻兩音，伯良王氏，猶或非之。然曰魚曰模，標目已自顯著，收于收嗚，混中亦有自有分。」

列南北曲音之對照，其中北曲皆以《中原音韻》為準，而其音注亦多與周韻相合，如「龍」字音陽平〔liuŋ〕，而不似《洪武》之「龍春切」作〔luŋ〕陽平；「皮」字音陽平〔pʻuei〕，非如《洪武》叶琵；「玉」、「著」二字皆不作入聲而派叶舒聲等，皆屬明初北曲字音之嫡派。又南北字音亦有可通者，然亦有宜北不宜南者，沈氏皆詳明列出：「避字、《中原》叶庫，亦叶備，《洪武》叶庫；袂字、《中原》叶謎，亦叶眛，《洪武》叶謎，是南北俱可唱庫唱謎，而備眛二音，則宜北不宜南矣。」誠如沈氏所言「詞曲先有北，後有南；韻書先有《中州》，後有《洪武》。」故此類字音皆可視為北曲音韻之遺響。

　　值得注意的是，沈寵綏對當時《中原音韻》諸多修訂本所持態度，並非一味地盲從，尤其王文璧《中州音韻》有所訛誤之處，沈氏亦能憑一己高超之音韻造詣提出質疑，如《絃索辨訛》《北西廂・佳期》末沈氏有云：

　　是編雖云辨訛，然所憑叶切，惟坊刻《中原韻》耳。易代翻刊，寧乏魯魚亥豕之誤。余固多本磨較，釐正不少，乃終有諸刻符同尚疑傳譌者，如懶為那亶切，則必郎之訛那，蘆為龍都切，則必籠之訛龍，雌為增思切，則必蹭之訛增，故此曲「懶步蒼苔」以及別套中「蘆花岸許配雄雌」諸句，槩未敢照韻叶切，致滋差謬。又如犬為虛遠切，則疑是墟非虛，嫋為宜皎切，則疑是尼非宜，痛為徒弄切，則疑是拖非徒，阿為何哥切，則疑是烏非何，此猶信疑參半，未敢遽臆擅改，故曲中「黃犬音乖」及別套「嫋嫋婷婷」、「痛煞煞傷

別」、「下阿鼻絕人身」諸句，其叶切並仍坊刻之舊焉。倘
同志者覓得古本雅音，一為磨訂，則余深有望焉爾。

文中指出「懶」字聲母應作「郎」，屬來母，非如王文璧所謂「那
亶切」之屬泥母；「蘆」字聲母應作「籠」而非「龍」，屬合口而
非撮口；「雌」字聲母應作「蹭」（按：蹭，妻鄧切。）而非
「增」，是送氣的〔ts'〕而非〔ts〕；「犬」字，沈氏認為王文璧
作「虛遠切」，則與「選」字同音，可知有誤，故應改作「墟遠
切」才正確。吾人查考周韻，「犬」與「選」實不同音，雖然周韻
虛、墟二字同音，楊耐思俱標作〔xiu〕，但沈氏所看到的王文璧
《中州音韻》虛、墟卻不同音，「虛」，興居切，「墟」，丘余
切，即「墟」是送氣的，因而可作「犬」之反切上字，楊耐思
「犬」字擬作〔k'iuɛn〕。足見沈氏雖未見周韻，但卻能看出王文
璧的錯誤，其判斷北曲遺音相當正確。至於「嬲」字，王文璧作
「宜交切」，沈氏以為當作「尼皎切」，即聲母為泥母而非疑母；
此字沈氏懷疑王文璧用吳音來作反切，今查周韻蕭豪上聲，「嬲」
即與「裊、鳥、褭」三字同音，聲母皆為泥母，沈氏雖未睹周韻原
本，但判斷亦頗正確。「痛」字，王文璧未收此字，他本或徒弄
切，沈氏以為聲母當作「拖」，屬清聲母送氣，看法與周韻同；
「阿」字，王文璧作「何哥切」，沈氏以為作「烏哥切」，說法與
周韻同。綜觀上述諸字之音辨，沈氏雖未見周韻，但卻能對王文璧
之錯誤產生懷疑，並道出與周韻相吻合之正確讀音。可能他是從其
他修訂本中多方磨較，終而悟得正音以勘正王氏之誤，也有可能當
時曲壇傳唱之北曲，依然保持德清嫡派之正確字音，總之，從這條

線索，使我們清楚地看到北曲遺音在沈寵綏苦心思索下，依然燈燈相續嫡傳至今。

最後要提出來討論的是，沈寵綏在《度曲須知·俗訛因革》中曾提及「乃『絃索』曲中，又有萬字唱患，望字唱旺，問字唱溷，文字唱魂，武字唱五，微字唱圍之類，北方認為正音，江南疑為土音，其間孰非孰是，斷案別詳颺說，茲姑不贅。」又於〈方音洗冤考〉中採用統計法，認為「文、武、晚、望」諸字南北音應相同，皆作零聲母。㉑然而據現代聲韻學者研究，周德清《中原音韻》中「萬、望、問、文、武、微」等字，其聲母皆作〔v〕㉒，且目前崑曲唱唸聲口亦皆仍北曲古音而作唇齒音濁聲母。沈氏採統計法而定諸字音讀，雖可備一說，然與德清之中原雅音相較，則遠不相契，故其說誠有待商榷。

此外，沈寵綏據王文璧底本而偶有不南不北等兩頭蠻情形㉓，

㉑　沈氏〈方音洗冤考〉云：「愚竊謂音聲以中原為準，實五方之所恪宗。今洛土吳中，明明地分隔正，且同是江以南，如金陵等處，凡呼文、武、晚、望諸音，已絕不帶吳中口法。其他近而維揚皖城，遠而山陝冀燕蜀楚，又無處不以王、吳之音呼忘、無之字，則統計幅幀，宗房、扶音者什一，宗王、吳音者什固八九矣。」

㉒　諸字音讀，楊耐思《中原音韻音系》與王文璧《中州音韻》反切依次如下：「萬」，〔van〕，忘扮切；「患」，〔xuan〕，黃慣切。「望」，〔vaŋ〕，無放切；「旺」，〔uaŋ〕，吳誑切。「問」，〔vuən〕，叶文去聲；「溷」，〔xuən〕，胡困切。「文」，〔vuən〕，無奔切；「魂」，〔xuən〕，華昆切。「武」，〔vu〕，叶無上聲；「五」，〔u〕，汪古切。「微」，〔vi〕，無非切；「圍」，〔uei〕，吳歸切。

㉓　沈氏《度曲須知·宗韻商疑》對南曲當時之「時唱」宜遵周韻或《洪武》曾有一番討論，文云：「周韻為北詞而設，世所共曉，亦所共式，惟南詞所宗

然此蓋因明代曲壇南北曲交互影響，而沈氏又未睹周韻原本，在唱唸咬字方面祇得因時制變，不得已而採用一種權宜音讀，吾人實未可據此苛責沈氏。且君徵殫精竭慮以傳北曲遺音之精神，實令人感佩，而所謂勝國元聲之北音遺響亦因之而傳衍不朽，乃能燈燈相續於目今清謳與舞臺氍毹演之間。

第二節　南曲曲音之探研

　　南曲從宋元之際的村坊小曲發展到有明一代體局大備，成為傳奇音樂的主體，在唱唸字音方面，自然不能如往昔里巷歌謠般採「隨心令」方式，以鄉音隨口取叶。❷❹弘治年間（1488－1505），曲壇諸多聲腔爭勝競美，曲聖魏良輔善發南曲之奧，特以崑山腔為正聲❷❺，正德時期（1506－1521），崑曲由案頭清唱步向舞臺氍毹演，令人耳目一新，顧起元《客座贅語》卷九云：「今又有崑山，較海鹽又為清柔而婉折，一字之長，延至數息。士大夫稟心房之精，靡然

之韻，按之時唱，似難捉摸。以言乎宗《正韻》也，……則未嘗不以周韻為指南矣；以言乎宗周韻也，乃入聲原作入唱，矛原不唱繆，……則又未嘗不以《正韻》為模楷矣。……是又以周韻之字，而唱《正韻》之音矣。《正韻》、周韻，何適何從，諺云『兩頭蠻』者，正此之謂。予不敏，未敢遽出畫一之論，以約時趨，於後之執牛耳者，不能無望焉。」

❷❹ 徐渭《南詞敘錄》云：「永嘉雜劇興，則又即村坊小曲而為之，本無宮調，亦罕節奏，徒取畸農、市女順口可歌而已，諺所謂隨心令者，即其技與？」

❷❺ 魏良輔《南詞引正》第五條云：「腔有數樣，紛紜不類。各方風氣所限，有：崑山、海鹽、餘姚、杭州、弋陽。自徽州、江西、福建俱作弋陽腔；永樂間，雲、貴二省皆作之；會唱者頗入耳。惟崑山為正聲。」

從好，見海鹽等腔已白日欲睡。」這種清柔婉折的雅緻藝術，最合士大夫的聆賞品味，而當時的崑劇雖流行於吳地，但由於它行腔吐字優雅精緻，很快地從溫州、海鹽、餘姚、弋陽、崑山等五大聲腔中脫穎而出，徐渭成書於嘉靖三十八年（1559）的《南詞敘錄》，就曾描寫它獨領曲壇風騷的盛況：「惟崑山腔止行於吳中，流麗悠遠，出乎三腔（弋陽、餘姚、海鹽）之上，聽之最足蕩人。」到了隆慶與萬曆初年（1567－1577），崑腔水磨調更愈演愈盛，憑著「吳音之微而婉，易以移情而動魄」的特殊魅力，與「轉音若絲、氣無煙火、啟口輕圓、收音純細」等抽秘逞妍的唱唸技巧風靡天下，使崑腔儼然成為四方歌者朝聖的目標，徐樹丕《識小錄》卷四即以「四方歌者皆宗吳門」來描繪它的空前盛況。

此時崑曲既已成為全國性的戲曲藝術，而其音樂又兼融北曲以資壯大，因而在唱唸字音方面，必然參酌許多中原雅音，方能使此藝術廣被四海，且舞臺歌場聲口若拘守鄉音，總不免貽笑大方，故自魏良輔以來即有漸去方言土音之律❷⑥，徐渭亦有「凡唱、最忌鄉音」之唱曲原則。❷⑦因為在眾所矚目的崑曲發跡、盛行地帶——吳方言區，即存在各種「聲各小變，腔調略同」的許多不同吐字與唱

❷⑥　魏良輔《南詞引正》第十七條云：「蘇人慣多唇音，如：冰、明、娉、清、亭之類。松人病齒音，如：知、之、至、使之類；又多撮口字，如：朱、如、書、廚、徐、胥。此土音一時不能除去，須平旦氣清時漸改之，如改不去，與能歌者講之，自然化矣。殊方亦然。」

❷⑦　《南詞敘錄》云：「凡唱，最忌鄉音。吳人不辨清、親、侵三韻，松江支、朱、知，金陵街、該，生、僧，揚州百、卜，常州卓、作，中、宗，皆先正之而後唱可也。」

法，以致產生何者為「正宗」的爭議。其實，追本溯源，自然應以人文薈萃的蘇州府及其起源地崑山、太倉為正聲，當時曲家潘之恆於《鸞嘯小品・敘曲》中即有一番詳明的辨析：

> 長洲、崑山、太倉，中原音也，名曰「崑腔」，以長洲、太倉皆崑所分而旁出者。無錫媚而繁，吳江柔而淆，上海勁而疏，三方者猶或鄙之，而毗陵以北達於江，嘉禾以南濱於浙，皆逾淮之橘，入谷之鶯也，遠而夷之，無論矣！

潘氏表示，就行腔吐字而論，長洲（今蘇州）、崑山、太倉一帶最合雅音之格範，無錫過於媚繁，吳江顯得柔而淆，上海則又勁而疏，不都夠正宗，至於常州、武進以北及嘉興以南等地則屬吳語區邊緣地帶，所唱的崑曲已是「逾淮之橘，入谷之鶯」而逐漸走樣了！潘氏此評頗為中肯，即以聲調而論，無錫有八個，上海五個，吳江有八到十一個之多；至於蘇州、崑山、太倉則有七個聲調❷⑧，不致過繁或過簡，且四聲皆備，清濁兼具，頗能體現南曲之特色。另外要強調的是，崑曲雖以長洲、崑山、太倉之音為正，但並非以此三地之方音為準，潘氏早已明白指出蘇州諸地因為講究「中原音」，故被曲壇唱唸奉為圭臬。

而此「中原音」究竟該如何掌握，才能合乎博雅大方？南曲畢竟與北曲不同，不能將周德清《中原音韻》囫圇接承，在語言腔調

❷⑧　詳參趙元任《現代吳語的研究》、詹伯慧《現代漢語方言》頁 109－122 及張拱貴〈關於吳江方言的聲調〉一文。

上自有其南方語言之特色，誠如王驥德所言「周之韻，故為北詞設也，今為南曲，則益有不可從者，蓋南曲自有南方之音，從其地也。」若步趨於北音，尤其四聲少卻入聲，則失其本色，使「聽者不啻群起而唾矣！」南曲的唱念字音，既要取則中原之雅音以去鄉音，又得兼顧本身語言特色以展現南曲風味，無怪乎深諳曲理的沈寵綏要感嘆「南之謳理，比北較深」！而有明一代曲壇，無論韻書之規劃或曲論之析辯，皆可看出當時曲家們曾努力為南曲唱唸尋繹出一條可循之途徑。

壹、曲韻專書之編撰

明代曲韻專書之編撰，首先體現南音本色的是洪武八年（1375）樂韶鳳等奉詔所編的《洪武正韻》，此書共分七十六韻，平、上、去各二十二部，入聲十部，其編撰原則「壹以中原雅音為定」，編成後恐「拘於方言」，復請汪廣洋、陳寧、劉基、陶凱等人提出修訂意見，前後共修六次才定稿。雖然此書在分韻方面頗受《中原音韻》影響㉙，但因編者率為南方人士㉚，故此書在骨子裡保留濃厚的南音色彩，如入聲韻部獨立、保留全濁聲母與平聲不分

㉙　《洪武正韻》若不計聲調，舒聲韻僅較《中原音韻》多出三韻而已，即將周韻齊微一韻析為齊、灰二韻；魚模析為魚、模二韻；蕭豪析為蕭、交二韻，其他分韻系統大致與周韻相符。

㉚　《洪武正韻》編撰者凡十一人：樂韶鳳、宋濂、王僎、李叔允、朱右、趙壎、朱廉、瞿莊、鄒孟達、孫蕢、荅祿與權。其中隸籍浙江者有五人，廣東、安徽、江西、江蘇、湖南各一人，唯荅祿與權一人屬北方蒙古人，另有四人無考。

陰陽等皆是。尤其平不分陰陽，趙蔭棠認為是韻書南化的重要特徵❸，蓋因南方語言濁聲母仍存在，發音時聲帶顫動，與清聲母在聲調上自然有所不同，因而南方韻書編者認為平聲實不必像周德清北韻般有另分陰陽的必要。因此雖然《洪武正韻》並不是一部專為作曲而設的韻書，但唱南曲者自來皆以之為正音標準，如沈寵綏即有「北叶《中原》，南遵《洪武》」之論，王驥德亦有「取聲《洪武正韻》」（《曲律·論韻第七》）之說，只是《洪武正韻》在曲唱正音方面，仍有它的不足之處，如沈寵綏《度曲須知·入聲收訣》云：「至若《洪武》入聲中，覈、沒、忽、骨等字，乃與疾、七、逸、一等字，同列質韻，似難概以噫音帶濁收之。又平聲中悲、衣、池、希等字，與思、慈、時、兒等字，共收支韻中，是支思、齊微，並混為一。音路未清，如此良多。緣夫《正韻》一書，原不為填詞度曲而設。」沈氏指出《洪武》將不同系列的「覈」等字與「疾」等字混為一個質韻；又將支思、齊微混成一「支」韻，如此音路未清，實與曲唱原則相違；又〈字釐南北〉云：「《正韻》字音，如『著』字，職略切；『是』字，時吏切；『似』字，相吏切等類，俱覺不諧時唱，姑借用中原音叶，亦未為不妥。」按《洪武》「箸」字實有職略切、直略切二音，唯職略切下注云：「本作『箸』，今文作『著』」，沈氏乃謂「著」字僅職略切一音，而當時南曲唱唸咬字「著」字應作濁聲母，故沈氏以為不諧，王文璧《中

❸ 趙蔭棠《中原音韻研究》頁 30 云：「他們將陰陽取消，給後來的影響非常的大；這一點歷史的線索，從來沒有人注意過。我注意到此點之後，對於此後的音韻沿革便如有網在網。」

州音韻》作「池燒切」姑可借叶；至於「是」、「似」二字，周韻與王文璧《中州音韻》俱歸支思，唯《洪武》歸「齊」韻，故不諧耳。

　　《洪武正韻》之後，曲壇出現題名朱權《瓊林雅韻》（1398），此書在分韻上與《中原音韻》十九韻系統相同，只是作者在韻目字面上選用具有廟堂雍容氣氛與道家清修色彩之字眼而已❸❷，且收字加多，並增注釋。而其中最受議的是其平聲不分陰陽，同於《洪武》而異乎周韻，致有兩派不同的主張，或以為此書係為北曲而設，如《四庫全書總目提要》、馮班、毛先舒皆主此說❸❸，或謂該書為南曲韻書，如趙蔭棠、張竹梅等是。❸❹據龍莊偉研究，《瓊林雅韻》之小韻基本上與卓中州相同，而卓中州又與周韻同系統，故其音系當屬北音，該韻書無全濁聲母，與南音特色不合，又此韻書與《太和正音譜》同時成書，《太和正音譜》既為北曲曲譜

❸❷　《瓊林雅韻》韻目如次：一穹窿　二邦昌　三詩詞　四丕基　五車書　六泰
　　　階　七仁恩　八安閑　九觥觴　十乾元　十一簫韶　十二珂和　十三嘉華
　　　十四碞硪　十五清寧　十六周流　十七金琛　十八潭嚴　十九恬謙。

❸❸　《瓊林雅韻》之性質，《四庫提要》云：「與《中原音韻》十九韻大略相
　　　似，特異其名耳。……至主北方無入聲，以入聲附平上去之後，與《中原》
　　　體例全合，而亦微有不同。」清·馮班《鈍吟雜錄》云：「誠齋又有《瓊林
　　　雅韻》，全用北音，又與周韻不同。」毛先舒《聲韻叢說》云：「臞仙所輯
　　　《瓊林雅韻》，全取《中原音韻》而稍更次之，並換總部之名，如東鍾換稱
　　　穹窿，江陽換稱邦昌，要與周氏之書，無大差別。或云周氏書是北曲韻，臞
　　　仙書是南曲韻，謬矣。」

❸❹　趙氏《中原音韻研究》稱該書是「《洪武正韻》以後，取消陰陽的第一部曲
　　　韻，是為陰陽字面消滅之始。首先亂卓周之例者，朱氏也。」張竹梅〈試論
　　　瓊林雅韻音系的性質〉一文認為《瓊林雅韻》「記錄了元明之際，當北方話
　　　語音發生重大演變時，江南方言的實際情況，也是第一部南曲韻書。」

之楷式，則《瓊林雅韻》亦當為北曲用韻之規範，且作者不諳吳儂方言，不可能作南曲韻書。㉟

　　《瓊林雅韻》既非南曲韻書，而成書於成化十九年（1483）的菉斐軒《詞林要韻》內容又當如何？據趙蔭棠考證，此書雖自清屬鶚之後，俱被假宋本所迷，而誤以為宋代韻書，實乃明代陳鐸（大聲）之作。該書分韻十九，韻目字面及內容皆與《中原音韻》、卓中州、《瓊林雅韻》或同或異，且平聲不分陰陽，作者蓋參酌諸韻書及當時語音變化而成。其後王文璧作《中州音韻》（1503-1508），將周韻修改，在反切時增加不少南音，且平聲不分陰陽，這項突破充分展現南方語言特色，當屬南曲韻書，故王驥德對同樣「平不分陰陽」的《瓊林雅韻》極為貶抑，說它「又與周韻略似，則亦五十步之走也。」但對王文璧則甚為崇敬，讚賞他「嘗字為釐別，近橋李卜氏復增校以行於世，於是南音漸正；惜不能更定其韻，而入聲之鴃舌尚仍其舊耳。」（《曲律·論韻第七》）王驥德主張南曲必用南韻，而王文璧韻書裡的南音特點，特別合他的心意，如《中州音韻》雖平不分陰陽，但王文璧所添加的反切卻是「清濁分紐」，即陰聲字用清聲母作反切上字，陽聲字用濁母為切，如：「通」，他隆切，「同」，徒龍切；「風」，夫崩切，「馮」，扶崩切，清濁（陰陽）分明，足見王文璧對周韻並非全盤抄襲，在分韻定字方面，曾用南音加以補闕正訛，因此王驥德說他「嘗字為釐別」。㊱

㉟　詳參龍莊偉〈再論瓊林雅韻的性質〉一文。
㊱　尉遲治平〈北叶《中原》，南遵《洪武》析義〉一文，曾將周韻與王文璧《中州音韻》之唇音幫系字作一對照表，表中清濁分紐極清楚，可資考酌，見《中原音韻新論》頁205。

這種清濁分紐的現象，是南方人一種本能的判斷，因為他們口中的
語言本身就是四聲清濁兼備，靠著聲母的清濁來分辨四聲的陰陽
調，因此周德清以前的傳統韻書從來只分四聲而不另分陰陽，而一
般人也習以為常。直到周德清因北音濁母清化而將平聲分出陰陽，
南方人士還是不太明白為何平聲要另分陰陽，所以《洪武正韻》、
《瓊林雅韻》、菉斐軒《詞林要韻》及王文璧早期的《中州音韻》
都恢復傳統平不分陰陽的體例。但王文璧的清濁分紐則露出南音之
端倪，誠如羅常培所言，在南方人心裡不單知道平分陰陽，而且也
知道仄分陰陽。❸而另方面，由於周德清唱曲注重陰陽之分，且在
韻書體例上將平聲明白分出陰陽，使得南曲韻書的作者開始反省自
身的語言特質，發現原來不只平聲有陰陽，連仄聲亦有陰陽之分，
因而到了萬曆年間檇李（今嘉興）卜氏據王文璧之書增校，而成
《中原音韻問奇集》時，才又將平聲分出陰陽，王驥德充滿希望地
稱之為「南音漸正」，只是該書入聲韻部尚未獨立，故伯良仍有微
憾。

　　《問奇集》平分陰陽之例一開，使得南方編撰韻書者逐漸體悟
南音特色而愈分愈細，如萬曆之後的范善溱（昆白），從多年唱曲

<hr>

❸　羅常培〈京劇中的幾個音韻問題〉一文云：「從王文璧所增的反切『清濁分
紐』一點來看，我很疑心他們不單知道平分陰陽，而且知道仄分陰陽。因為
在吳語區域裏清濁聲和陰陽調是同時存在的，所以我們儘可以說王文璧以前
對於清濁聲和陰陽調兩個觀念還不能分析清楚，也可說那一個時候只有陰陽
之實，而沒有陰陽之名；但是我們卻不能說他們只知道聲母的不同而不知道
聲調的區別，尤其不能說他們看見周德清把平聲分出陰陽，才因為類推的結
果把仄聲也構擬出個陰陽的分別來。」

的經驗體悟出非但平有陰陽，就連去聲也應有陰陽之分❸，袁晉為他的《中州全韻》作序時曾云：

> 吾友范君昆白，少善音律，弱冠精絃索，即為鳴城絕唱；鳴城人擬為半空驚吹，若阮步兵之於孫登。乃棄而遊姑蘇，日與蘇之騷人韻士講求薛譚秦青之技；蘇之趨范君者，見輒絕倒，爭師事之，以不識范君為恥。……
> 既證竹肉之三昧，彈絃擘阮，尤著聞于世。有憾於周德清之注切未明，字面多遺，陰陽互混，而更著一書，去聲悉別陰陽，翻切毫無歧貳。

由「平分陰陽」而「去分陰陽」，這種因為曲唱而作釐音榷調的功夫，一直影響到清代的上、入各分陰陽（詳本書第三章第一節），可以清楚地看到音韻專書逐漸南化的演變軌跡，趙蔭棠說這類韻書的編撰「把陰陽利用的奇形怪狀」，實在是與戲曲的唱唸藝術技巧有著密不可分的關係。

❸ 去聲在王文璧《中州音韻》裡陰陽尚多混淆，范昆白《中州全韻》則析分清楚。王、范二書「棟、凍、諫」等字俱作「多弄切」，屬陰，「洞、動」等字俱作「徒弄切」，屬陽；「誨、晦、諱」俱作「荒貴切」，屬陰，「會、潰、闠、惠、蕙、慧」等字俱作「胡貢切」，屬陽，皆陰陽分明。但王中州之「去分陰陽」乃屬部分現象而已，如范書「諷」字作「夫貢切」，「鳳、奉、縫」作「扶貢切」，陰陽分明，而王書皆作「夫貢切」；范書「哄、閧」作「呼貢切」，「橫」字作「胡貢切」，而王書俱作「呼貢切」，陰陽不分，此類字例不勝枚舉。由此可見「去分陰陽」乃自范書始，其後清王鵷《中州音韻輯要》與沈乘麐《曲韻驪珠》等曲韻並皆仍范氏之分。

貳、曲論之摹研

　　南曲的唱唸，除了紆徐綿眇、流麗宛轉的聲情與北曲迥異之外，在咬字方面，更講究四聲兼備、清濁分明，而非僅較北曲多出入聲而已，尤其在安腔配調上，不若北曲早期絃索調之有固定音樂旋律，度曲者通常得具備「依字行腔」的能力，方足以竟其功，即須按字音的四聲清濁，譜上適合該字腔格的工尺，使音樂旋律與語言旋律作自然而完美的搭配，如此唱來聲不欺字，自無拗嗓棘舌之弊。由此可見南曲關涉的層面誠較北曲為多，故沈寵綏《度曲須知・凡例》云：「南之謳理，比北較深」，孫鑛〈與沈伯英論韻學書〉亦云：「若南曲，則元有入音，自不可從北。故凡揭起調皆宜陰宜去宜揚。納下調皆宜陽宜上宜抑。兄但取舊南曲分別六聲，令善歌者歌之，儻宜陽而用陰，宜去而用上，宜抑而用揚，歌來即非本字矣。宜陰上揚而反之，亦然。此豈非天地間自然之音乎？」（《月峰先生集》卷九）

　　南曲與生來的語言特質，使明代曲家對其四聲腔格之描繪與規範逐漸明晰起來，試將孫鑛前段敘述與周德清所論相較，不難發現南曲腔格與北曲迥不相類。單就平聲而言，由《中原音韻・後序》可知北曲陽平高而陰平低，故歌者以陽平「晴」字代替原來的陰平「青」字，以便「揚其音」，如此謳之乃叶，於是挺齋稱妙；南曲則平聲腔格恰好相反，孫鑛稱揭起調宜用陰平，納下調宜用陽平，王驥德《曲律・論陰陽第六》說得更清楚：「夫自五聲之有清濁也，清則輕揚，濁則沈鬱。周氏以清者為陰，濁者為陽；故於北曲中，凡揭起字皆曰陽，抑下字皆曰陰。而南曲正爾相反，南曲凡清

聲字皆揭而起，凡濁聲字皆抑而下。」漢語字音清聲母為陰，濁聲
母為陽，但在我國各方言中，調類相同者，其調值未必相同，如北
方語言中目前使用最為普遍之國語（或謂普通話），其陽平調值是三
五度，較陰平五五度之揚程為大，在北曲中陰平的音高稍低些，可
能僅作三三度平直低抑之調型，故北曲中揭起字曰陽，抑下字曰
陰；而南方方言如吳語系統陰平四四度出口即高，陽平則為一三
度，字調走向顯得較為低抑，他如客家方言陰平四四度，陽平一一
度，粵方言陰平五五（或五三）度，陽平二一（或一一）度，閩方言
陰平四四度，陽平二四度，皆是陰平高而陽平低，南曲以南方語言
（尤其是吳音）為基礎，其陰陽平腔格自然與北曲相反。

南曲的四聲腔格，王驥德在〈論平仄第五〉曾有一番概括性的
說明：

> 四聲者，平、上、去、入也。平謂之平，上、去、入總謂之
> 仄。曲有宜於平者，而平有陰、陽；（原註：陰、陽說，見下
> 條。）有宜於仄者，而仄有上、去、入。乖其法，則曰拗
> 嗓。蓋平聲聲尚含蓄，上聲促而未舒，去聲往而不返，入聲
> 則逼側而調不得自轉矣。

我國對四聲所含聲情與字調之走向，向因各方語言歧異而有不同之
描繪❸，王驥德此段所論，係屬南曲腔格，觀其上聲「促而未

❸ 唐·處忠《元和韻譜》云：「平聲哀而安，上聲厲而舉，去聲清而遠，入聲
直而促。」一般流行的「四聲歌」則云：「平聲平道莫低昂，上聲高呼猛烈
強，去聲分明哀遠道，入聲短促急收藏。」兩者所論上聲特色，皆與唸白讀
音相符，而與南曲配腔不盡相符。

舒」，與北曲「轉其音」又多為務頭所在之腔格不同，又明言入聲
迫促之特性可知。伯良又引沈璟之說，將四聲腔格與實際唱法相結
合，其文云：

> 詞隱謂：遇去聲當高唱，遇上聲當低唱，平聲、入聲，又當
> 斟酌其高低，不可令混。或又謂：平有提音，上有頓音，去
> 有送音。蓋大略平、去、入啟口便是其字，而獨上聲字，須
> 從平聲起音，漸揭而重以轉入，此自然之理。

南曲去聲高唱、上聲低唱之度曲原則，顯與北曲不類，唯不論南北
曲，其上去二聲之字調走向截然不同，故曲中有「平入可相通，而
上去不宜相替」之說，且創作時曲家若能將上去二聲巧妙搭配，則
唱時必可臻抑揚頓挫之妙。至於平有提音、上有頓音、去有送音等
前賢說法，沈寵綏根據多年度曲獨到的體悟，在《度曲須知·四聲
批窾》中曾有細膩而實際的分析：

> △若夫平聲自應平唱，不忌連腔，但腔連而轉得重濁，且即
> 　隨腔音之高低，而肖上去二聲之字，故出字後，轉腔時，
> 　須要唱得純細，亦或唱斷而後起腔，斯得之矣。又陰平字
> 　面，必須直唱，若字端低出而轉聲唱高，便肖陽平字面。

> △上聲固宜低出，第前文間遇揭字高腔，及緊板時曲情促
> 　急，勢有拘礙，不能過低，則初出稍高，轉腔低唱，而平
> 　出上收，亦肖上聲字面。古人謂去有送音，上有頓音。送

音者，出口即高唱，其音直送不返也；而頓音，則所落低腔，欲其短，不欲其長，與丟腔相倣，一出即頓住。夫上聲不皆頓音，而音之頓者，誠警俏也。

△凡遇入聲字面，毋長吟，毋連腔，（原註：連腔者，所出之字，與所接之腔，口中一氣唱下，連而不斷是也。）出口即須唱斷。至唱緊板之曲，更如丟腔之一吐便放，略無絲毫粘帶，則婉肖入聲字眼，而愈顯過度顛落之妙；不然，入聲唱長，則似平矣。抑或唱高，則似去；唱低則似上矣。是惟平出可以不犯去上，短出可以不犯平聲，乃絕好唱訣也。

平聲得唱得純細，尤其陰平須直唱，不可任意轉折，陽平則字端低出而後轉聲唱高；上聲以低唱為原則，且在出口時常採「頓腔」、「丟腔」口法，一落腔即頓住，展現輕俏找絕的特殊技巧[40]；去聲採送音口法，出口即高唱，其音直送不返，是一種非常悠揚朗豁的腔型；入聲因帶喉塞音韻尾，自來皆以戛然唱斷而無絲毫粘帶來體現其腔格。至於入聲各韻的實際唱法，沈氏在〈入聲收訣〉中，曾將《洪武正韻》所列「屋質曷轄屑藥陌緝合葉」十韻，歸併為七類讀音，顯示出明初到明末入聲所產生的變化。在《洪武正韻》時，

[40] 沈寵綏〈四聲批竅〉末「附四聲宜忌總訣」云：「上宜頓腔，入宜頓字。……頓腔者，一落腔即頓住，頓字者，一出字即停聲，俱以輕俏找絕為良。」

入聲尚有 -p-t-k 三種塞音韻尾，故十韻中主要元音仍多重複❹，到了萬曆年間，沈寵綏根據曲壇實際唱唸口法，將它歸併為七類，茲按沈氏口訣及註語，將其主要元音之不同試擬如次，為免煩瑣，韻中或有介音 -i-u-y 音暫從略：一屋〔uʔ〕、二屑與葉〔ɛʔ〕、三質與緝〔iʔ〕、四曷與合〔əʔ〕、五藥〔ɔʔ〕、六陌〔æʔ〕、七轄〔ɑʔ〕。

　　南曲四聲腔格與唱法雖大致如上所述，但善於度曲者對陰陽之分尤其重視，故沈氏特別強調陽平出口須低，但若遇工尺特別高的旋律時，則唱者宜多加留心：

> 陽平出口，雖繇低轉高，字面乃肖，但輪著高徵揭調處，則其字頭低出之聲，簫管無此音響，合（原註：叶葛）和不著，俗謂之「拿」，亦謂之「賣」，（原註：若陽平遇唱平調，而其字頭低抑之音，原絲竹中所有，又不謂之拿矣。）最為時忌。然唱揭而更不「拿」不「賣」，則又與陰平字眼相像。此在陽喉聲闊者，摹肖猶不甚難，惟輕細陰喉，能揭唱，能直出不「拿」，仍合陽平音響，則口中劬節，誠非易易。

陽平字若遇到高腔，唱時既不能如陰平般直接唱高，須在出口唱字頭時先發低出之聲，才符陽平腔格，但又不能與簫管不合（搭不上

❹　趙蔭棠《等韻源流》認為《洪武正韻》的韻尾已變成僅喉塞音一種而已，但《洪武正韻》入聲之配列陽聲情形，與《切韻》系統並無不同，故目前學者多主張《洪武》入聲韻尾仍有 -p-t-k 之分，如董同龢《漢語音韻學》頁73即詳明擬定入聲十韻之讀法。

笛子），露出「拿」、「賣」的歌唱破綻。沈氏認為這種陽平唱法，對陽喉聲闊者處理起來還不算難，但對輕細陰喉者而言則不容易。其實唱者雖是細喉，但若能掌握陽平字出口即唱濁聲母之特點，則腔雖高，亦不難達到沈氏之要求。此外，范昆白《中州全韻》之「去分陰陽」，與曲唱之密切關係亦可由沈寵綏〈四聲批窾〉中得到印證，沈氏云：

> 去聲高唱，此在翠字、再字、世字等，其聲屬陰者，則可耳；若去聲陽字，如被字、淚字、動字等類，初出不嫌稍平，轉腔乃始高唱，則平出去收，字方圓穩；不然，出口便高揭，將被涉貝音，動涉凍音，陽去幾訛陰去矣。

明代曲壇對南曲四聲陰陽唱法之開拓，已頗具規模，為清代以降之度曲者奠下深厚基礎，使舞臺唱唸口法益發顯得繁複增彩、曼妙多姿。

　　對於元代即非常重視的閉口韻，明代曲家尤其凜遵不違。王驥德〈論閉口字第八〉云：「詞隱於此，尤多喫緊，至每字加圈。蓋吳人無閉口字，每以侵為親，以監為奸，以廉為連，至十九韻中遂缺其三。此弊相沿，牢不可破，為害非淺。……此天地之元聲，自然之至理也，乃欲概無分別，混以鄉音，俾五聲中無一閉口之字，不亦冤哉！」就南曲而言，自來皆以吳音為正，如魏良輔《南詞引正》載腔有數樣，而「惟崑山為正聲」，崑山腔最早流行於江蘇南部吳中地區，故又稱吳音。王驥德〈論腔調第十〉即明言「在南曲，則但當以吳音為正。」吳音在當時既已無閉口音，則以之為正

聲的南曲其實可以不必講究閉口韻之咬字，但當時曲韻專書如《洪武正韻》、《瓊林雅韻》、菉斐軒《詞林韻釋》、王中州、范中州等莫不列有侵尋、監咸、廉纖三種閉口韻；曲學名家如沈璟、沈德符、王驥德、沈寵綏等論南北曲字音時，莫不斤斤奉守閉口古韻。❷若有將閉口字誤作開口者，曲家莫不斷斷然直指其誤，就連有「度曲申韓」之稱的沈璟，偶爾失誤也不能例外，如沈寵綏〈宗韻商疑〉即指出「簪，本尋侵字眼，《正吳編》兼列真文韻，與尊字同音，是閉口混入開口韻矣。珊，本寒山字眼，《正吳編》謂闌珊之珊則叶三，是開口字反混入閉口韻矣。」而沈寵綏本人在《度曲須知·字母堪刪》後所附尋侵韻字雖註明「俱收閉口音」，但卻以「恩」字作反切下字，致遭清毛先舒所譏。❸由是可知明代曲壇之重視閉口韻，蓋受周德清中原雅音之影響匪淺，清代亦然，周韻之閉口三韻非但影響傳奇、雜劇之劇作，亦影響南北曲唱唸之咬字，尤其在明代南曲流行區域裡，人們日常生活語言中已無閉口音之存

❷　沈德符《顧曲雜言·填詞名手》云：「梁伯龍、張伯起俱吳人，所作盛行於世，若以《中原音韻》律之，俱門外漢也。」〈南北散套〉又評張伯起、梁少白之南曲散套「雜用庚青、真文、侵尋諸韻，即語意亦俚拙可笑，真不值一文！」沈寵綏《度曲須知·音同收異考》云：「昔詞隱謂廉纖即閉口先天，監咸即閉口寒山，若非聲場鼻祖，焉能道此透闢之言乎？」又〈收音問答〉云：「即如閉口字面，設非記認譜旁，則廉纖必犯先天，監咸必犯寒山，尋侵必犯真文，訛謬糾牽，將無底止，夫安得不記？」

❸　毛先舒《聲韻叢說》云：「《度曲須知》一書，可謂精於音理，但〈字母堪刪〉論後，總括十九韻頭腹，凡例侵尋法當閉口，則侵宜作妻音切，鍼宜作知音切，深宜作施音切，欽宜作欺音切，金宜作饑音切，今凡宜用音字者，俱用恩字，是不閉口，而抵齶矣，亦其漏也。」

在，而舞臺唱演與清謳仍恪遵前哲唱唸聲口，更可見曲韻存古典型之特色。

至於個別字韻方面，明代曲壇南北曲交融，在唱唸咬字方面也產生或同或異的現象，沈寵綏在〈字釐南北〉中，曾列舉許多宜南不宜北及南北殊音之例，保存當時實際曲唱的南音特色，其文云：

> 悔字、《中原》叶毀，《洪武》叶毀，亦叶晦；劘字、《中原》叶摩，《洪武》叶摩，亦叶迷；貓字、《中原》叶毛，《洪武》叶毛，亦叶苗；檻字，《中原》叶陷，《洪武》叶陷，亦叶陷上聲；脣字、《中原》池論切，叶陳撮口，《洪武》殊倫切，叶人，撮口；是叶晦、叶迷、叶苗，與叶陷上聲，叶人撮口，又宜南不宜北矣。至如皮字、《中原》叶培，《洪武》叶琵；披字《中原》叶丕，《洪武》叶批；浮字、《中原》叶扶，《洪武》房鳩切；龍字、《中原》驢東切，《洪武》盧容切；眸字、《洪武》叶謀，《中原》叶謬平聲；兩韻殊音，南北迴異。此則唱家亦既熟曉，不必更防清溷。

此外，值得一提的是，沈寵綏在探討唱唸字音時，不論南北曲都極強調「陰出陽收」的特殊咬字法。一般研究聲韻學的人乍看「陰出陽收」，不免心生困惑，蓋一字不屬陽即屬陰，焉有所謂陰陽兼俱之字？其實，從沈氏〈陰陽交互切法〉所列陰陽字音之對照，可知他本人對聲母清濁影響字音陰陽之理念極為清楚，他之所以提出「陰出陽收」觀念目的何在？茲將沈氏〈陰陽收考〉所論錄之如

次：

> 《中原》字面有雖列陽類，實陽中帶陰，如絃、迴、黃、胡
> 等字，皆陰出陽收，非如言、圍、王、吳等字而之為純陽字
> 面，而陽出陽收者也。蓋絃為奚堅切，迴為胡歸切，上邊胡
> 字，出口帶三分呼音，而轉聲仍收七分吳音，故呼不成呼，
> 吳不成吳，適肖其為胡字；奚字出口帶三分希音，轉聲仍收
> 七分移音，故希不成希，移不成移，亦適成其為奚字。夫切
> 音之胡奚，業與吳移之純陽者異其出口，則字音之絃迴，自
> 與言圍之純陽者，殊其唱法矣。故反切之上邊一字，凡遇
> 奚、扶、以及唐、徒、桃、長等類，總皆字頭則陰，腹尾則
> 陽，而口氣撇噎者也。

趙蔭棠對沈氏「陰出陽收」觀念雖未深入探討，但卻也指出沈氏此
類字皆與濁母有關。❹沈氏在〈俗訛因革〉中有段小註：「杭、
和、豪、浩，俱陰出陽收。昂、訛、熬、傲，俱陽出陽收。雖口法
略異，因係同音，姑借叶之。」足見在沈氏的審音觀念中，「陰出
陽收」與「陽出陽收」這兩類字，在押韻時可借叶，但口法卻不
同。吾人細繹此二類字及沈氏下文所舉數百字例，當可發現不論陰
出或陽出，這兩類字都屬濁聲母，尤其全濁音居多，既是陽聲字，
為何又言「陰出」？主要是因為這類字在吳方言中聲母皆非送氣，
而在北方話或中州話，甚至今之普通話系統則讀送氣音，沈氏為強

❹　詳參趙蔭棠《中原音韻研究》頁 20－22。

調曲唱不宜泥於鄉音，而應如中原雅音般讀作送氣（「奚」、「兮」
等擦音字，則氣流宜較吳音強），故云「陰出」；然又不得唱成陰聲
字，故又云「陽收」以存其濁聲之特質。至於「陽出陽收」字，吳
方言不送氣，中原雅音亦不送氣，故毋須特意強調其口法。如上所
述，礦知沈氏「陰出陽收」理論之提出，乃在正吳音之訛也。

第三節　中原音韻派與戲文派

　　明代戲曲創製如林，體貌繁備，就音樂而言，南北曲各逞異
聲，就體製而言，雜劇、傳奇於消長中各盡其致，於是散曲、劇曲
之劇作光彩紛呈，為明代曲壇妝點出一派蓬勃燦爛景象。斯時創作
之用韻，北曲自奉《中原音韻》為圭臬，作者咸守之兢兢而無敢出
入，南曲則因地域因素與時潮遷變而多所爭議。

　　明傳奇之用韻問題極為複雜，從早期「不旹亂麻」的紛亂現象
到末期步趨於《中原音韻》，其間歷程備見曲折，主要由於戲曲作
家與評論者對曲韻觀點認知之不同所致。持《中原音韻》以審南曲
之韻者，面對傳奇「用韻甚雜」之情形，或責作家之「以意出
入」，或謂作者多仍詩詞用韻以紊亂曲韻畛域。❹事實上，南曲之
用韻與詩詞迥不相類（詳本書緒論第二節），況詞自宋迄明向無韻書
之編撰，曲家如何據以為檢韻？而作者專任才情以用韻如湯臨川

❹　毛奇齡《西河詞話》卷一：「至若北曲有韻，南曲無韻，皆以意出入。」凌
　　濛初《南音三籟·凡例》：「今人梁（伯龍）、張（鳳翼）輩往往以詩韻為
　　之。」姚華《菉猗室曲話》內一：「南曲韻無定本，多仍詞韻。」

者，亦僅一齣中之某一支曲牌偶然犯韻而已❹，並非如南曲犯韻之觸目可見。

　　吾人若從戲曲的本質探討傳奇之用韻，對南曲「借用太雜」等情形，當可得一合理的解釋。戲曲的生命在舞臺，因此它的咬字用韻必須與觀眾聲息相通，才能獲得共鳴與肯定。南曲的背景是早期里巷歌謠式的戲文，它是一個富於創造性的劇種，無時無刻不在吸收養料以充實自己，而在向外地拓展的過程中，自然得吸收當地歌謠，採用當地方言，才能使自己免於僵化的危機而得以乘勢壯大❹，當時五大聲腔——溫州、海鹽、餘姚、弋陽、崑山傳演遞唱南曲的盛況，自然使傳奇用韻的語言基礎益形龐雜。再者，戲曲的發展向來先有曲而後有曲韻，何況當時並未出現一部南曲專用的韻書，因而戲曲作家以鄉音隨口取叶的現象屢見不鮮，如汪道昆《高

❹　張敬《明清傳奇導論》第三編第一章「明代傳奇用韻的研究」於統計明傳奇犯韻情形時曾作說明：「有許多項只有一齣傳奇之某一支曲犯韻，那表示該傳奇作者之任意或忽略，有名的大家如湯臨川犯此病最多。」

❹　錢南揚〈崑劇是發展的時候了〉一文云：「一個富於創造性的劇種，無時無刻不在要求吸收養料，充實自己，否則就會僵化而趨向沒落。這是發展的內在因素。及至它流傳到外地，與那裡的語言風俗種種不同而發生矛盾，又促使它採用那裡的方言，吸收那裡的歌謠。這是發展的外來因素。當然外因必須通過內因而起作用，倘然這個劇種已經僵化，失去吸收的能力，雖有外因的刺激，也屬徒然。只要看戲文和雜劇，當金元雜劇一起來之後，戲文能吸收北曲，如《永樂大典戲文三種》中的《錯立身》和《小孫屠》，都已有北曲套數，而雜劇不吸收南曲，就是這個道理。不但如此，戲文收了北曲，更有所創造，創造了一種所謂南北合套。」該文載《錢南揚先生紀念集》頁77。

唐記》即有以鄉音徽州土話叶韻之情形❹，而《琵琶記》以溫州方言入韻，更是眾所周知。就漢語方言特質而言，北曲所使用的北方話，其內部一致性頗強，不若南曲基礎語言之歧異性大，誠如王驥德所言「北語所被者廣，大略相通，而南則土音各省郡不同。」（《曲律·雜論上》）紛紜不類的方音，使得南曲作家的用韻，在客觀條件上原本就很難定於一尊，再加上南曲素乏韻書可資規範，作曲者又主觀的任意以鄉音取叶，使得明初傳奇用韻之錯雜，令人有治絲益棼、莫知歸趨之感。張敬先生曾以《六十種曲》、《暖紅室彙刻傳奇》及《奢摩他室曲叢》為基本材料，取每本傳奇按齣搜求，以《中原音韻》檢視，發現在周韻十九韻部中，諸傳奇僅東鍾、江陽、蕭豪三部未與他韻發生糾葛，其餘十六韻部「相互間的鉤籐纏繞，不一而足，令人耳迷目亂。」據其統計，諸韻相混之目凡三十八，計一千一百四十七條，犯韻最多的是支思、齊微、魚模，有三百一十七條；真文、庚青一四三條次之；先天、寒山、桓歡一百三十八條又稍次之。而像《玉玦記》之支思、庚青不雜，《飛丸記》之真文不亂庚青，《投梭記》之監咸、侵尋分明，《義俠記》支思、寒山、侵尋、廉纖俱皆守律，則為他劇所無，故尤顯難能可貴。張氏表示明傳奇之不遵周韻或《洪武正韻》，蓋因作者匠心獨運而在用韻上加以變通。❹筆者認為此說係僅就文學觀點論作者之用韻，以此解釋明初曲壇之韻雜現象，尚未及全面，誠不若

❹ 王驥德《曲律·論須識字第十二》云：「汪南溟《高唐記》……至以纖、殲、鹽三字並押車遮韻中，是徽州土音也。」

❹ 詳參張敬《明清傳奇導論》頁68－102。

採宏觀角度，以戲曲語言必與觀眾感受相結合之特質作詮釋，則所得結論當較為中肯。

　　明傳奇用韻情形與曲家評論之標準約可分為三階段，茲犖述如次。第一階段可上溯元末，下迄明嘉、隆年間，此時南曲戲文攢興配合五大聲腔之唱演而迅速擴展，一時曲作蝟集，作者用韻亦純任自然，隨口取叶。而向有「詞曲之祖」之譽的《琵琶記》，又獨得明太祖賞識，被推崇為較「五經四書」有更高的價值（見黃溥言《閒言中今古錄》），且其格律謹嚴，一洗早期南曲之卑陋❺⓿，為明清傳奇樹立整飭美善的創作楷模，故被稱為「傳奇鼻祖」。然其用韻格律仍留有南戲以鄉音入曲之色彩，如第二齣〔瑞鶴仙〕一曲：「十載親燈火，論高才絕學，休誇班馬。風雲太平日，正驊騮欲騁，魚龍將化。沈吟一和，怎離雙親膝下？且盡心甘旨，功名富貴，付之天也。」徐復祚用北曲用韻標準《中原音韻》加以檢核，發現整支曲牌僅八句，居然用了五個韻，實在太不合律了！❺⓵近人李曉研究南戲曲韻，曾請教溫州方言專家，得知此支曲牌「馬、化、下」三字用溫州音讀，與「火、和」音近，「也」字在唱曲時改讀語助詞「呵」，又與之音近；而「日、旨」兩字又相近，根據韻學原理分析，「馬、化、下」三字與「火、和」均係直喉音，可以通押，如此〔瑞鶴仙〕一曲也僅是兩韻而已，唱來尚稱和諧，並不至於像徐

❺⓿　徐渭《南詞敘錄》稱高明作《琵琶記》「用清麗之詞，一洗作者之陋，於是村坊小伎，進與古法部相參，卓乎不可及已。」

❺⓵　徐復祚《曲論》云：「首句火字，又下和字，歌戈韻也；中間馬、化、下三字，家麻韻也；日字，齊微韻也；旨字，支思韻也；也字，車遮韻也；一闋通止八句，而用五韻。」

復祚所說的「五韻」那麼不和諧。❷這兩套直喉音，就《中原音韻》系統而言，涇渭分明而不容錯押（家麻與歌戈），但在溫州方言中唸來卻十分接近，因而《琵琶記》中通押現象數見不鮮，如第十六齣之〔普天樂〕、第十七齣之〔三換頭〕二支、第廿四齣〔梅花塘〕、第三十齣〔稱人心〕二支、〔紅衫兒〕二支與〔醉太平〕二支、第三十四齣〔十二時〕、〔繞池遊〕、〔二郎神〕二支、〔囀林鶯〕二支、〔啄木鸝〕二支、〔金衣公子〕等曲牌皆是。至於「私、慈、子、祀」等字在中原音韻中屬支思韻，與魚模韻劃然有別，但南方語言系統如閩方言等多有通押現象，故《琵琶記》第三十三齣〔銷金帳〕、第四十齣〔玉雁子〕曲牌即呈現此特色。

此外，當時曲壇南曲之用韻，除東鍾、江陽、蕭豪、尤侯、家麻、車遮六韻常獨立用韻外，他如閉口三韻侵尋、監咸、廉纖混入寒山、真文、先天韻中；齊微、支思、魚模三韻混押；車遮、歌戈、家麻借押；入聲單押或與三聲通押；每齣首尾一韻或換兩韻以上等情形，皆屬南曲用韻之普遍現象。❸這類「犯韻」情形，在持北韻之論者看來，雖期期以為不可，但它畢竟掌握了觀眾口語的脈動，與當地生活語言聲息相通，並且在四聲唱唸配腔方面，展現了南曲的特色，誠如周德清《中原音韻·正語作詞起例》所言，沈約製韻據「所生吳興之音」，平、上、去、入四聲分明，「南宋都杭，吳興與切隣，故其戲文如《樂昌分鏡》等類，唱唸呼吸，皆如

❷　詳見李曉〈南戲曲韻研究〉一文，載《南京大學學報》1984 年第 3 期。

❸　南曲用韻情形詳參李曉〈南戲曲韻研究〉與周維培〈試論明清傳奇的用韻〉（載《中華戲曲》第 4 輯）二文。

約韻。」又戲文一韻到底或有換韻情形，其變化之根據主要視曲文所反映之劇情起伏與腳色聲口之異而定，實較北曲之用韻靈活而自如。並且由於《琵琶記》在傳奇史上的崇高地位，其用韻雖雜揉鄉音，但此種「戲文派」之用韻格式，既符合南曲與生俱來之地域色彩，亦頗切合實際搬演時觀眾聆賞之需要，故雖屢遭曲家所謂「不啻亂麻，令曲之道盡亡。」、「此高先生痼疾」等譏誚❺，但自元末《琵琶記》問世以迄明嘉靖間，曲壇名家如李開先、梁辰魚、張鳳翼、湯顯祖等，莫不將此用韻特點目為定則，凜遵不違，而陸采、高濂、王國柱、王洙、沈嵊諸人之曲作用韻，亦有意神襲《琵琶記》，足見「戲文派」自然式之用韻格律在當時曲壇曾享有一席之地。

　　然而，到了第二階段——隆慶、萬曆時期（1567－1619），崑山水磨調改革成功，從戲文諸多聲腔中脫穎而出，使南曲藝術邁向全國，而在南北競奏崑雅的形勢下，文人名士紛紛染指創作，一時傳奇作家如林，名篇蝟集，然而創作的繁盛，同時也引來一場格律的大辯論。當時曲家們認為崑曲既已流布為全國性的大劇種，則其語言亦應逐步中原化，焉可拘泥於「吳儂之方言」，以代「中州之雅

❺　王驥德《曲律·論韻第七》云：「南曲類多旁入他韻，如支思之於齊微、魚模，魚模之於家麻、歌戈、車遮，真文之於庚青、侵尋，或又之於寒山、桓歡、先天，寒山之於桓歡、先天、監咸、廉纖，或又甚而東鍾之於庚青，混無分別，不啻亂麻，令曲之道盡亡，而識者每為掩口。」查繼佐《九宮譜定總論·韻論》亦言南曲「先天之溷於監咸，固不辨閉口與否之異；即先天溷於桓歡，為微開為中空，豈一律哉；如支思之列於齊微，頗為詩韻所惑；以庚青而奸真文，則尤不可解矣！」沈璟《南九宮譜》於《琵琶記》〔謁金門〕曲下注：「雜用桓歡、先天、寒山三韻，此高先生痼疾。」

韻」，咬字追求博雅大方已然形成共識，自然影響到押韻的取則標準，如沈寵綏即有「凡南北詞韻腳當共押周韻」之主張，而明代曲家又多昧於南曲發展之歷史淵源，以為南曲係北曲之變⑮，儘管徐渭曾在《南詞敘錄》裡翔實考辨南曲戲文係源自溫州一帶村坊小伎，但因《南詞敘錄》一書乃作者客居閩地時所寫，當時未見刊本，近代始以抄本面世，故明清兩代曲籍幾乎未見徵引，因而錢南揚嘗稱南戲的研究在中國戲曲史上是一個「失去了的環節」，足見徐渭的說法在當時曲壇並未產生應有的影響力。明代曲家既然認為南曲是承北曲而來，則南曲押《中原音韻》便被視為理所當然的事，然而《琵琶記》在明傳奇時代具有「卓乎不可及已」的地位，張琦的《衡曲麈譚》亦稱「高則誠氏赤幟一時，以後南詞較廣」，而《琵琶記》本身在聯套格律、排場配搭方面，亦在在顯示其「傳奇鼻祖」體製之整飭謹嚴⑯，使得明代曲壇中，取法《琵琶記》用韻格律之「戲文派」與宗周德清用韻之「中原音韻派」形成壁壘分明之論辯。

　　首開「中原音韻派」用韻濫觴的是弘治年間的邵燦，他的《香囊記》寫作技巧陳腐庸劣，夠不上藝術文準，徐渭甚至說「南戲之厄，莫甚於今」，但他在用韻方面，尺尺寸寸守《中原音韻》之矩

⑮　王世貞《曲藻》首云：「三百篇亡而後有騷、賦，……詞不快北耳而後有北曲，北曲不諧南耳而後有南曲。」沈寵綏《度曲須知》首篇〈曲運隆衰〉亦云明興之後，北曲因世換聲移，「作者漸寡，歌者寥寥，風氣所變，北化為南，名人才子踵《琵琶》、《拜月》之武，競以傳奇鳴。」

⑯　詳參拙著〈琵琶記「也不尋宮數調」考辨〉一文，收於《琵琶記的表演藝術》2001 年，臺灣學生書局。

礭，幾無一處混押，竟使「三吳俗子，以為文雅，翕然以教其奴婢，遂至盛行。」（見《南詞敘錄》）有此成例在先，其後嘉靖中葉鄭若庸的《玉玦記》一出，即以宮調之飭、押韻之嚴而獲得王驥德的青睞❺，但邵、鄭二人的影響力畢竟有限，真正能揚起中原音韻派之大纛，造成「世之赴的以趨者比比矣」盛況的，還是格律派的重臣沈璟。他不但創作、著書立說，還編曲籍作斠律檢韻的功夫，因此當他提出作南曲悉遵《中原音韻》的主張時❺，在曲壇產生相當大的說服力，而他批評的對象自然是以《琵琶記》作為首要目標，其著名的〔二郎神〕套曲即明白指斥戲文派作家應取法高明之文詞，而不可襲其韻，「制詞不將《琵琶》仿，卻駕言韻依東嘉樣，這病膏肓，東嘉已誤，安可襲為常？」沈氏又每在所編《南九宮譜》註語中，直指高氏用韻之非。沈璟理論與實踐的相互結合，在曲壇引起廣泛而熱烈的響應，當時越中少年如史槃、王澹、葉憲祖、呂天成等人，奉詞隱為開山祖，私相服膺，創作時「韻韻不犯，一稟德清」❺，而尊沈璟為領袖的吳江派如顧大典、卜世臣、汪廷訥、馮夢龍、沈自晉、呂天成等，更在創作與理論上對戲文派多所非難。面對中原音韻派的強烈責難，戲文派作家既神襲《琵琶記》，則胸中自有丘壑，在理論、創作上也就我行我素，有時也不

❺　王驥德《曲律·論韻第七》云：「南曲自《玉玦記》出，宮調之飭與押韻之嚴，始為反正之祖。」

❺　王驥德《曲律·論平仄第五》：「詞隱謂入可代平，為獨洩造化之秘，又欲令作南曲者悉遵《中原音韻》。」

❺　凌濛初《譚曲雜劄》云：「越中一二少年，學慕吳趨，遂以伯英開山，私相服膺，紛紜競作，非不東鍾、江陽，韻韻不犯，一稟德清。」

屑作正面回答。如沈德符批評詰問張鳳翼「以意用韻，便俗唱而已」，無法如沈璟般與金元名家爭長時，伯起只是淡然而肯定地回答：「子見高則誠《琵琶記》否？余用此例，奈何訝之！」（見沈氏《顧曲雜言·張伯起傳奇》）而戲劇史上有名的「湯沈之爭」，主角湯顯祖在回答沈璟的責難時，乾脆率性地道出他所追求的是「意趣神色」底境界，至於用韻等格律問題則不遑多顧，曲意所在，有時也「不妨拗折天下人嗓子。」⑥

在「中原音韻派」與「戲文派」各執己見時，著名曲家王驥德的態度頗值得注意。他是極力主張南曲必押南韻的人，《曲律·論韻第七》云：「周之韻，故為北詞設也，今為南曲，則益有不可從者。蓋南曲自有南方之音，從其地也。」〈論平仄第五〉又明白表示「南曲與北曲正自不同」，他反對沈璟「欲令作南曲者悉遵《中原音韻》」，〈雜論下〉亦云：「南曲之必用南韻也，猶北曲之必用北韻也；亦猶丈夫之必冠幘，而婦人之必笄珥也。作南曲而仍紐北韻，幾何不以丈夫而婦人飾哉？吾之為南韻，自有南曲以來，未之或省也。」他與戲文派同樣反對南曲用周韻。而他早年作〈題紅記〉時，對齊微與支思，先天與寒山、桓歡等諸韻之通叶情形，曾表示既屬南曲「沿習已久」之通例，則可「聊復通用」⑥，但後來撰《曲律》時，卻將往昔靈活的論韻態度完全否決，認為「南曲類

⑥ 詳參拙作〈湯顯祖「拗折天下人嗓子」質疑——兼談牡丹亭的腔調問題〉一文，收於《曲學探賾》頁 129-194，臺灣學生書局，2003 年。

⑥ 王驥德《題紅記·例目》云：「傳中惟齊微之於支思，先天之於寒山、桓歡，沿習已久，聊復通用；庚清之於真文，廉纖之於先天，間借一二字偶用，他韻不敢混用。」

多旁入他韻」的現象，簡直有如亂麻般地讓他不能忍受，而此種韻雜之現象甚至會「令曲之道盡亡，而識者每為掩口」，因此嚴格來講，他既非中原音韻派，亦非戲文派，周維培將他歸為戲文派❷，誠有待商榷。至於伯良心目中的南曲韻書又當如何？據其〈論韻第七〉所云：「余之反周，蓋為南詞設也，而中多取聲《洪武正韻》，遂盡更其舊，命曰《南詞正韻》。」他理想中的南曲韻書與《洪武正韻》較為接近，只可惜《南詞正韻》迄今仍未見刊行。

　　萬曆之後，明代南曲之用韻格律進入第三階段。由於沈璟、沈寵綏等力倡韻押《中原》，遂使吳江派之餘勢猶熾，當時著名曲論家對戲文派用韻又多所詆責，如徐復祚《三家村老委談》批評張鳳翼「但用吳音，先天、廉纖隨口亂押，開閉罔辨，不復知有周韻矣。」「若夫作曲，則斷當從《中原音韻》……若張伯起，則純是庚青零丁齒音矣。」「吳江顧大典有《義乳》、《青衫》、《葛衣》等記，皆（伯）起流派，操吳音以亂押者。」凌濛初《南音三籟·譚曲雜札》評湯顯祖「使才自造，句腳韻腳所限，便爾隨心胡湊，尚乖大雅。至於填調不諧，用韻龐雜，而又忽用鄉音，如『子』與『宰』叶之類，則乃拘於方土，不足深論！」祁彪佳《遠山堂曲品·凡例》云：「音律之道甚精，解者不易。自東嘉決《中州韻》之藩，而雜韻出矣。」其〈能品〉又責無名氏之《漁樵記》「東鍾與庚青、魚模與尤侯，兩韻混用，難以經有識者。」此期「中原音韻派」之得勢可見一斑，甚至下迨於清，曲壇莫不奉《中原音韻》為金科玉律，李漁《閒情偶寄》對此現象曾有鮮明的描

❷　見周氏《論中原音韻》頁64。

繪，〈恪守詞韻〉云：「舊曲韻雜，出入無常者，因其法制未備，原無成格可守，不足怪也。既有《中原音韻》一書，則猶畛域畫定，寸步不容越矣。」〈魚模當分〉又云：「詞曲韻書，止靠《中原音韻》一書。」而被譽為「千百年來曲中巨擘」的洪昇《長生殿》，非但詞美調叶，在用韻方面亦頗考究，曾永義嘗以《中原音韻》逐一檢韻，發現在全劇五百餘支曲牌中，唯二十支曲子有混韻現象，質實而言，亦僅二十六字失韻而已。❻且據《古本戲曲叢刊》二、三、五集所載，明萬曆至清雍正年間，至少有二十八位作家六十三種傳奇，於每齣下按《中原音韻》標明所用之韻部，此類作家有：汪廷訥、卜大荒、史榮、馮夢龍、韓上桂、范文若、沈君謨、吳炳、黃周星、孫郁、鈕格、清嘯生、朱素臣、李玉、丁耀亢、包三錫、許廷录、龔璉、查慎行、張凱、李應桂、徐沁、蔡應龍、曹岩、介石逸叟、范希哲等。此外，清初宮廷大戲《封神天榜》、《昇平寶筏》、《勸善金科》、《昭代簫韶》諸種，亦於每齣下按《中原音韻》標注韻部，足見萬曆之後，曲壇中原音韻派已勢居主流，周維培曾選擇此類明清傳奇四十種，將其使用周韻之情形製成統計圖表，頗可參酌。❻

　　綜觀明清曲壇「中原音韻派」與「戲文派」之消長，值得深思的是，南曲自當押南韻，戲文派之用韻方式本屬理所當然，為何此派發展到後來竟居弱勢，甚至湮沒不彰？其原因除了明清多數曲家誤以為南曲係北曲之變，故以襲北韻為常等觀念影響之外，有明一

❻　詳參曾永義《長生殿研究》頁 83－90，1969 年，臺灣商務印書館。

❻　詳參周維培《論中原音韻》頁 85－86。

代迄清朝中葉，曲壇並未出現一部南曲專用之韻書當是最大原因。
或謂明初《洪武正韻》既多南音，入聲韻部又獨立，取以為規範南
曲之用韻有何不可？事實上，就《洪武正韻》之體例而言，它先分
聲部，後分韻部，字不分陰陽，與傳統韻書之編撰形式相仿，而戲
曲創作例以三聲通叶（北曲則四聲通押），《洪武正韻》之編輯體例
在運用上，對作曲者造成相當大的不便。此外，《洪武正韻》雖標
榜以「中原雅音」為正，但卻存在不少土音，音路未清，歸屬不明，
不符合戲曲檢韻之要求，如沈寵綏即指出其入聲韻部中，將「覆、
沒、忽、骨」與「疾、七、逸、一」等兩種收音不同的字，同列在
「質」韻，實欠妥當；又平聲韻中「悲、衣、池、希」等字本屬齊
微韻，而「思、慈、時、兒」等則屬支思，《洪武正韻》卻將這二
組字同歸「支」韻，如此紊亂曲韻畛域，無怪乎作曲者對它不甚滿
意。不僅如此，它的「寒」韻（〔on〕、〔uon〕），除了桓歡之外，
尚雜有寒山〔an〕韻母之一部分字，如「干、寒、看、安」等❻；
而《中原音韻》原本按韻轍歸併的「蕭豪」韻，《洪武正韻》將它
硬析分為蕭、爻二韻，馬自援《等音》已評其不當，趙蔭棠亦認為
蕭、爻之分係舊日等韻之遺留❻，足見《洪武正韻》在分韻方面，
確有失當之處，故戲曲創作者從未用它來檢韻，沈寵綏所謂「北叶
《中原》南遵《洪武》」，是針對唱曲者之唱唸字音而言，與作者
之押韻選字無關。何況沈氏也曾明言「凡南北詞韻腳，當共押周
韻」，他的說法也符合曲壇實際情形。但卻有人誤以為「南遵《洪

❻　詳參應裕康〈洪武正韻韻母音值之擬訂〉一文。

❻　見趙蔭棠《中原音韻研究》頁29。

武》」是指南曲創作之用韻當《洪武》為準，如曲學界之項遠村與聲韻學界之李新魁即有此說⑥，此類說法，既不合沈寵綏之原意，又不符明清曲壇用韻之實際，無疑是一種解釋上的偏差。

我們若回頭探求《洪武正韻》編撰的本意，對此問題當可釋然。《洪武正韻·凡例》有云：「以三衢毛居正、昭武黃公紹之說為據，不及者補之，及之而未精者，以中原雅音正之。」可見《洪武正韻》一書之直接依據，仍是《禮部韻略》等書，而它編撰的目的乃在企圖以朱元璋時的今音官韻，代替舊有的《禮部韻略》，沈寵綏說它「原不為填詞度曲而設」，汪經昌也說他「專為科制詩韻而定，不因南曲而作」⑥，皆極有見地。是《洪武》一書，作詩韻觀尚可，作曲韻觀則疵病頗多，故當時唱曲者雖曾用之以正南曲之音，而作曲者則從未取以為用韻模楷；甚至作詩者又因《洪武》內部存在音路未清等問題，故仍遵舊有的《禮部韻略》，使得《洪武正韻》終明之世被束置高閣，而未能行於天下。⑥至於王驥德雖有

⑥ 項遠村《曲韻易通》云：「《中原》、《中州》為北曲所宗。明興，盛倡南詞，宋濂等撰《洪武正韻》……這是南曲協律的規範。」李新魁《古韻概說》亦云：「元以後北曲的用韻，主要是遵用周德清所撰的《中原音韻》。這部韻書在戲曲界有很廣泛的影響。明代以後南曲盛行，南曲的用韻才採取明代的官韻書《洪武正韻》」

⑥ 汪經昌編《曲韻五書》於《韻學驪珠》末附按語曰：「南曲之韻向無善本，雖曰南從《洪武》，殊不知《正韻》專為科制詩韻而定，不因南曲而作。且又平去入三聲各自為韻，而入聲十韻，又不能畫一，故讀者不能一目了然。」

⑥ 清·錢謙益《洪武正韻箋注》：「學士大夫束置高閣，不復省視」，《四庫全書總目·洪武正韻提要》：「終明之世，竟未能行於天下。」

志為南曲用韻規劃一套準則，然其《曲律》所稱的《南詞正韻》，雖說取《洪武正韻》為底本一番釐訂，但該韻書自明迄今始終未見刊行則是事實。❼而明代曲壇韻書之編撰，如王文璧《中州音韻》、范昆白《中州全韻》等雖有南化現象，但入聲韻部始終未獨立，對南曲創作頗為不便，又其分韻皆與《中原音韻》同一系統，雖在唱唸咬字之字面問題處理上能配合南曲需要，但在創作押韻方面，則仍如沈寵綏所言，不論南北曲皆以《中原音韻》為依歸。

　　周韻既屬北韻，為何能長期為南曲作家所使用？是否南曲在用韻上與北曲有其內在相契合之處？沈寵綏《度曲須知》對此問題曾作過分析，他發現「極填詞家通用字眼，惟《中原》十九韻，可該其概。」且「平上去聲，北南略等。」清徐大椿《樂府傳聲》亦指出《中原音韻》「平上去三聲，皆與《唐韻》及《洪武》等相同，其有異者，百中之一耳。」就實質而言，南北曲分韻系統最大的不同祇在入聲韻部而已，入聲在北曲中派入三聲使用，在南曲則以單押為主，雖是單押，但在演唱時，尚因延聲曼韻的需要，必須隨著音樂旋律而轉化為平上去三聲的腔型，如沈寵綏言「讀則有入，唱即非入」，徐大椿說「古人有韻之文，皆以長言咏嘆出之，其聲一長，則入聲之字自然歸之三聲。」毛先舒《南曲入聲客問》云：「夫入之為聲，詘然以止，一出口後，無復餘音，而歌必窈裊而作長聲，勢必流入於三聲而後始成腔，是固自然而然，不可遏也。今

❼　據王驥德《曲律》與李漁《閒情偶寄》所載，沈璟與陳次升皆曾有南曲韻書之稿本；沈標《度曲須知·續序》亦云沈寵綏嘗編《中原正韻》，惜諸韻書皆未刊行。

試口中念一入字,而稍遲其聲,則已非復入音矣,況歌者必為曼聲也哉。」王季烈《螾廬曲談·論作曲》亦就實際歌唱情形分析:

> 南曲之入聲字,亦惟短腔速斷時,可以得入聲之真相,苟為長腔而須延其音,即與平聲無異矣。……入聲字亦有可以三聲通押者,即家麻、車蛇二韻,三聲之字,急讀之,皆成入聲,而無須轉音。故入聲字與三聲字通押,亦無不叶之慮也。

盧元駿亦有類似說法。❼南北曲用韻之音理既有其內在共通之處,而入聲之車遮、家麻二韻又可在唱時與舒聲構成和諧悅耳之韻律效果,若欲押其他入聲韻部,則《洪武正韻》亦聊可參用,或者如李漁所言,直接將《中原音韻》裡的入聲抽出來私置案頭,亦可暫備南曲之用。❼南曲之用周韻既如是方便省事,而從戲曲藝術捨紛亂而就精整之趨勢來看,南曲棄戲文派用韻之錯雜,而歸中原音韻派之整飭,亦屬自然之勢。

　　了解南北曲用韻之歷史背景後,再回顧明代曲壇「戲文派」與「中原音韻派」的一場辯爭,總覺得「中原音韻派」過於憤激而嚴

❼　盧元駿《曲學》頁65云:「入聲字可與平、上、去三聲通押的,就是家麻、車遮兩韻。因為這兩韻的三聲之字,用急促的聲調讀起來,都可以變成入聲,而無轉音,故入聲與三聲通押,也可和諧。」

❼　李漁《閒情偶寄·魚模當分》云:「填詞之家即將《中原音韻》一書,就平、上、去三音之中,抽出入聲字另為一聲,私置案頭,亦可暫備南詞之用。」

苟，故《九宮大成南北詞宮譜》對南曲之用韻另有一套標準，而不主張凜遵《中原音韻》，其卷一〈凡例〉云：

> 曲韻須遵周德清《中原韻》，但今所不能盡符，未便因噎廢食。今於用《中原韻》處則書「韻」，如《中原韻》所無而沈約韻所通者則書「叶」，《中原韻》所無而沈約韻亦無者則書「押」。

其標準之設立顯得較為靈活而圓整。然而「中原音韻派」自明萬曆以後到清代傳奇鼎盛期，始終佔上風，雖然毛奇齡也曾表示南曲用北韻的不合理之處❼，但曲壇用韻受周韻影響已深，即如乾隆年間，沈乘麐苦心孤詣為南曲擘畫的《曲韻驪珠》，雖突破性地將入聲韻部獨立，且仔細釐析南北曲音之異，然其分韻骨架依然沿襲周韻之謹嚴系統，因而除了歌場清謳或舞臺唱演者取以為正音南針之外，一般戲曲作家仍舊拿《中原音韻》來湊合使用。

❼　毛奇齡《西河詞話》卷一云：「至若北曲有韻，南曲無韻，皆以意出入，而近亦遂以北曲之例限之。至好為臆撰如《西樓記》者，公然以中原音韻明註曲下，且引曲至尾，皆限一韻。而附和之徒，反以古曲之出入為謬，而引曲、過曲、前腔、尾聲之換韻，反謂非體。何今人之好自用，而不好按古，一至是也。」

第三章
清代以降曲韻與唱唸之關係

　　晚明以迄清乾嘉之前，傳奇隨著崑曲的家絃戶誦而締造煊赫璀璨一頁，據陸萼庭《崑劇演出史稿》與胡忌《崑劇發展史》記載，當時無論豪門貴冑、鄉紳富商的私人家樂，或民間職業戲班皆如雨後春筍般紛紛成立，宮廷演劇亦以崑劇為主，是崑曲史上的隆盛時期，而以敷唱崑雅為主的傳奇藝術，或清謳或氍演，無不精益求精，力臻美善，在創作方面，斯時才士輩出、劇作如林，尤以清初李玉的《千鍾祿》、康乾之間洪昇的《長生殿》與孔尚任的《桃花扇》最為膾炙人口，甚且出現「家家收拾起，戶戶不隄防」的空前盛況。❶

❶　「收拾起」是《千鍾祿·慘覩》（俗稱〈八陽〉）一折第一支曲牌〔傾杯玉芙蓉〕的首句：「收拾起大地山河一擔裝」；「不隄防」則是《長生殿·彈詞》一齣第一支曲牌〔一枝花〕的首句：「不隄防餘年值亂離」。這兩句話說明《千鍾祿》、《長生殿》兩劇傳唱不衰的盛況。反觀《桃花扇》，「文詞之妙……固是一時傑構」（見《藤花亭曲話》），其關目排場亦佳（吳梅《中國戲曲概論》稱它「通體佈局，無懈可擊」），但因「有佳詞而無佳調」（吳梅語），音樂部分的薄弱，促使它迄今不得不逐漸退跼案頭，而讓《長生殿》等專盛於場上。

　　戲劇的黃金時代往往會帶動整個戲曲的研究風氣，尤其關涉戲
曲核心問題的唱唸藝術理論，更是前修未密，後出轉精。如曲韻專
書之編撰，與唱曲正音之要求息息相關，在釐音權調方面，可謂愈
趨愈密，由明代王文璧將平聲清濁分紐，《中原音韻問奇集》恢復
平分陰陽，范昆白《中州全韻》將去聲分出陰陽，使唱唸時咬字更
加準確，有清一代的曲韻，在前代基礎上又有更深一層的析分，沈
乘麐《曲韻驪珠》將入聲按其清濁析分陰陽，周昂甚至將牽混最多
的上聲也分出陰陽來。在南北異音方面，明代王驥德已深切意識到
南北曲咬字，尤其是入聲應有不同讀音，沈寵綏更不避煩瑣地在
《絃索辨訛》中特別標注北曲音讀，在《度曲須知》裡詳明闡釋南
北字音之異，且舉例不下數百，但王、沈二人的論述與清代相較，
都只是零星的「點」而已，王鵕《中州音韻輯要》與沈乘麐《曲韻
驪珠》則是藉韻書之編撰，全面性地標注南北曲之異音，組織性與
系統性皆較前代為強，且其反切上下字之揀選運用，亦較前明晰顯
豁許多，這對作者、歌者檢韻正音之實用價值而言，無疑是一大進
步。在戲曲理論方面，李漁的《閒情偶寄》、徐大椿的《樂府傳
聲》、毛先舒的《南曲入聲客問》皆是箇中翹楚，對唱唸之字音、
口法與技巧均有較深密的描繪。其後道光年間的《梨園原》，道咸
之際王德暉、徐沅澂的《顧誤錄》亦略有可觀，清末劇壇，崑曲盛
況不再，乾嘉以降，花部崛興，傳奇式微，咸同以後更淪為「無曲
無戲」之窘況❷，無論曲韻專書之編撰，抑或曲論之探研均鮮見新

❷　吳梅《中國戲曲概論卷下，清人傳奇》云：「乾隆以上有戲有曲，嘉道之
　　際，有曲無戲，咸同以後，實無曲無戲矣。」有關傳奇沒落，聲樂之學式微

猷，近代曲學大家吳梅、王季烈為矯時弊，乃撰《顧曲塵談》、《螾廬曲談》以存絕學❸，項遠村與盧前亦各有《曲韻探驪》、《曲韻舉隅》等專著，是知清代以降曲韻專書之編撰與曲論之擘研，與前代相較皆自有其繼承與創發。

　　唯曲韻之纂述向與戲曲之唱唸息息相關，有關平上去入四聲如何與各類腔型唱法相配合等問題，清代以降曲學專家之鑽研每愈趨而愈密，其目的在使音樂旋律與語言旋律之結合達到嚴絲合縫之境界，展現舞臺音正而美聽之最佳效果。再者，語言每隨時代而遷變，有清一代，見系字產生顎化現象，使得普遍流行的中州通音，其原本劃然兩分的見系字與精系字開始出現混淆情形，舞臺唱唸咬字於是而有所謂「尖團音」之辨析。尖團之辨是屬於曲韻方面的問題，與一般詩文並無關係，故操觚家多置而不講，博雅名儒縱有出口尖團相混者，亦無傷大雅。然歌場舞臺清謳曼演者若尖團不分，則被詆為基礎欠佳，字音失正，往昔梨園界每有代代相傳之「尖團上口字」抄本，演員視為不傳之秘而昧於曲韻發展之原委，遂使曲理之奧窔湮晦不彰，本章爰就上述諸端，纂為「前代韻書、曲論之沿革」與「清代以降曲韻與唱唸之配合」二節，條分縷析如后。

之情形，可詳參拙著《近代曲學二家研究──吳梅、王季烈》頁 40－47。

❸　吳、王二家之曲學成就與貢獻，詳參拙著《近代曲學二家研究──吳梅、王季烈》，1992 年，臺灣學生書局。

第一節　前代韻書、曲論之沿革

　　清代曲韻專書之編撰，係承明代之遺緒而迭有創發。自從周德清將平聲析分陰陽以來，南方曲家為了使唱唸字音能達到「識真唸準」的要求，開始體察本身語言腔調的特性，而逐漸發現原來四聲之中不只平聲可分陰陽，連上去入也都可析分出陰陽二調。首先對南曲語音具有敏銳辨識能力的是明代的孫月峰，他在〈與沈伯英論韻學書〉中提出「若南曲，則元有入音，自不可從北。」他發現南曲之四聲清濁抑揚，與北曲異。王驥德通過孫如法（俟居）的指授繼承此觀點，並作進一步發揮，《曲律·論陰陽第六》云：「周氏以為陰、陽字惟平聲有之，上、去俱無。……蓋字有四聲，以清出者亦以清收，以濁始者亦以濁斂，此亦自然之理，惡得謂上、去之無陰、陽，而入之作平者皆陽也！」他體悟出南曲有四聲八調，但卻又站在吳語的本位立場，批評周德清之北韻未將上去分出陰陽且入作平皆屬陽，則有欠當，因為周韻基本上是符合當時北方語言實況的。孫、王二人的獨特觀點，在當時可說是靈光一閃，但在曲壇並未造成大的影響力，只是范昆白的《中州全韻》與沈寵綏的《度曲須知》對「去分陰陽」特別強調而已，直到清代乾隆年間沈乘麐與周昂編韻書時，才進一步將入聲、上聲也分出陰陽。而這一系列曲韻專書在編撰上的層層遞進情形，趙蔭棠認為是南化得「毫無憾遺」，而這類「曲韻派」韻書的共同點是：一、牠們的地域都是在江蘇，二、產生的時代都在《洪武正韻》之後，三、牠們的背景是

南曲。❹有清一代曲韻專書最受矚目的是：王鵷《中州音韻輯要》、周昂《增訂中州全韻》與沈乘麐《曲韻驪珠》，作者的確都是江蘇人，然其背景雖屬南曲盛行區，但為配合崑雅遍傳天下之態勢，他們不僅關注南曲之字音，同樣對北曲遺音之繩繼充滿使命感，如王鵷與沈乘麐即在韻書裡特別標注南北異音，以便南北曲之創作與唱演。茲將上述諸韻書之內容鱉述如次：

王鵷字履青，號檉林散人，江蘇崑山人。所著《中州音韻輯要》一書，據其自序，當成於乾隆四十六年（1781）❺，今所見「乾隆甲辰春鐫」之「崑山咸德堂板」，分二十一卷，共四冊線裝本。他以二十年研究音韻之心得❻，有鑑於《中原音韻》太簡，而范崑白《中州全韻》又過繁，於是斟酌兩本而成是編，故名《輯要》，卷首〈序言〉可見其撰述之旨趣，其文曰：

> 近世詞家，率以《中原音韻》為宗，而註切未明，陰陽互混。及見《中州全韻》，而覺遠勝於彼。惟纂繼過繁，而應備之字，卻尚未盡，并校對疎略，字畫多譌，重複舛誤之處亦不少。不揣翦劣，斟酌兩本，刪其僻而輯其要，竝辨正字體。邇復參證《詩詞通韻》，更得歸準反切，鱉分異音。管

❹　詳見趙蔭棠《中原音韻研究》第五章「曲韻派」。

❺　《中州音韻輯要·序言》末署名「乾隆辛丑秋檉林散人王鵷書於栩園之樂是居」，辛丑係乾隆四十六年，西元 1781 年。

❻　《中州音韻輯要》首頁序言云：「音之為理微矣，律呂定而陰陽判，五音分而四聲叶，士大夫揚風扢雅，於此闕焉不講，似未盡美，余廿年留心音韻，而寡陋難得指歸……」

 窺所及，悉考據精審，而後增改。通卷註釋，雖半為參易，
 無不本諸《字典》也。

 該書〈例言〉第二條亦云：「《中原音韻》甚簡，恆病稽考；《中
州全韻》太繁，多載無益。茲去繁補闕，載籍極博，難云該備。而
凡詩文詞曲可用之字，詳錄罕遺。」足見刪繁補闕是其編撰之原
則。《中州音韻輯要》之體例與范氏《中州全韻》頗為相近，韻目
命名以陰平、陽平字順序標目，如東同、江陽、支時等，入聲亦仿
范書分「入聲作平聲」、「入聲作上聲」、「入聲作去聲」，歸併
於十一個陰聲韻部中❼；其入派三聲之規律亦與《中原音韻》相
同，王氏〈例言〉第十條云：「清入聲正、次俱作上；正濁入聲，
作平；次濁入聲，作去。隨音轉叶，前本皆然。間有岐收而未當
者，俱推敲歸整。」至於陽聲韻則 m、n、ŋ 三類分明。王氏對范
氏的「去分陰陽」頗為推崇，〈例言〉第四條稱「周德清去聲不分
陰陽，遂致互混，如沈君徵《度曲須知》之精詳音律，亦尚宗周
本，得范昆白分列二門，而心目豁然，洵為詞壇首功也。」故其書
體例除平分陰陽之外，去聲亦分陰陽。王氏全書最大的特色是韻部
共分二十一部（詳參本書附錄一「元明清曲韻韻目對照表」），較前代曲韻
專書多出二部，〈例言〉第五條云：

❼ 《中州音韻輯要》「目次」於「支時」韻下注：「有作上入聲」，其餘「機
 微、歸回、居魚、蘇模、皆來、蕭豪、歌羅、家麻、車蛇、鳩由」等十個陰
 聲韻下皆注云：「入作三聲全」。

> 齊微、魚模二韻，字多而音不一，茲分出歸回、蘇模兩韻，
> 各歸門類，庶聲口有別。兩韻甚寬，分用為得。

他將《中原音韻》韻書系統中的齊微韻，按韻母之不同析分為機微
〔i〕、歸回〔ei〕二韻；又將魚模韻劃為居魚〔y〕、蘇模〔u〕二
韻，與《洪武正韻》將齊與灰、魚與模釐分之旨趣遙遙相契，並且
與清代曲家創作的實際用韻情形相吻合。福建馬重奇曾就《全清散
曲》中選擇 104 位吳人南曲家，小令 583 首，套數 398 篇，根據南
曲曲調韻譜，對每一作品的韻腳進行系聯，發現清代吳人南曲之用
韻，雖有「真文、庚青、侵尋」三韻不分與「寒山、桓歡、先天、
監咸、廉纖」五韻牽混等情形，但其魚、模必分，且機微鮮雜歸
回。❽

　　此外，標注南北異音亦是該書對曲壇唱唸咬字的貢獻之一，
〈例言〉第七條云：「字音總歸中州而正，其南北異音之字，自應
分析，方為明曉，茲凡聲中南北音異者，悉為註明。」而南北字音
最大的不同在入聲字，王鵔對入聲字音的處理頗具體，他先注「正
音」即入聲原來的促音本色，供南曲正音，再注其北曲叶音，〈例
言〉第十條云：「惟入聲分叶三聲，專歸北調，四聲中闕一聲，宜
不免訾議。茲先將入聲正音切準，而後註北音而韻，前本之混不分
門者，竝為派清，則四聲皆全，而南北中州俱明矣。」如支時韻
「入聲作上聲」中，「澀」字之南北音讀，《輯要》作「詵日切，

❽　詳參馬重奇〈清代吳人南曲分部考〉一文，載《語言研究》1991 年 11 月增
　　刊。

北叶史」；「塞」字作「僧則切，北音死」；「則」字作「增塞切，北音子」，南北殊音，涇渭分明，俾便作者歌者一目了然。

值得一提的是，《中州音韻輯要》的反切，係據康熙年間樸隱子所撰之《詩詞通韻》（1685）而釐訂，王鵷〈自序〉已提及，〈例言〉第三條又云：「字音全在反切，反為出音，切為收音。反切準，則陰陽、四聲自無不當。周本未盡探求，范本尚屬疑似，茲悉考證《通韻·反切定譜》，辨晰毫芒，歸清切準。」他明白指出周德清《中原音韻》不載反切，范氏《中州全韻》之反切又頗雜亂，因而參酌《詩詞通韻》卷五之〈反切定譜〉，對反切上下字之運用，作一番科學化的處理。以前傳統韻書的編撰者在使用反切時常任意選字，以致造成下字數目每為上字之倍數，使得藉反切以尋字音者頗感困擾，樸隱子將此蕪雜情形作一番廓清與釐析，他訂定的原則是：反切用字儘量求其平易❾，反切上字方面，一定要在本韻之外找，若在本韻中找字，則形成本字切本字，切出來的字音不夠明朗；其次要注意清濁須與被切字相稱，且以平聲字為原則，並要求陰聲尾字切陽聲尾字，陽聲尾字切陰聲尾字，如烏切翁、翁切烏之類。反切下字方面，則一定要在本韻之中選字，首先平上去入四聲與被切字必須相稱，清濁則不拘。❿林慶勳先生曾一一核對《中州音韻輯要》全書的反切，發現王鵷有百分之九十五以上與樸隱子《詩詞通韻》完全相同，且范氏《中州全韻》反切有未精準之

❾ 樸隱子《詩詞通韻·反切定譜》云：「反切字宜平易，舊譜釓、飲、病、墼等字，僻贅無稽，今悉刪去，多別音者亦不用。」

❿ 見樸隱子〈反切定譜〉中「四呼七音三十一等字母全圖」之說明，可參林慶勳〈中州音韻輯要的反切〉一文，1993年，第一屆清代學術研討會論文集。

處，王鵕都做了修正與補充。並且就內容來看，王氏從編纂《中州音韻輯要》的實際需要出發，並不拘泥於樸隱子既有的格局，其作法積極而樸實，因而林氏認為「大約在南曲韻書中，《中州音韻輯要》的反切可以算得上審音精細之作。」⓫

周昂的《增訂中州全韻》作於乾隆辛亥年間（1791），周昂字少霞，琴水（或謂昭文）人，是書又名《新訂中州全韻》、《此宜閣天籟》⓬，凡二十二卷，有乾隆年間此宜閣刊本。此部韻書參照王鵕《中州音韻輯要》，將入聲派歸三聲，不別立一部，其最大特點有二：一是多出知如一韻，成為二十二韻；二是上聲分出陰陽。周書「知如韻」的來源是取齊微韻裡的「知、癡、池」等字，加上居魚韻的「如、諸、書、樞、除」等字，另外合成一部，周氏並注云：「官韻縮舌縮脣」，如此分合顯得相當特別，與南北曲韻系統迥不相類，終非大雅之通音，可能與某方言有關，故曲家大抵持反對意見，如劉禧延《劉氏遺著》評曰：「近周少霞竟分此韻（按：指魚模韻）及齊微韻中字，別立知如一韻，豈非妄作乎？」由於周氏如此析分，紊亂原有的曲韻畛域，故吳梅期期以為不可，《顧曲塵談·論音韻》云：「曲韻分合，諸家亦各不同，而要以昭文周少霞昂，分知如別作一韻為最謬。知音為展輔，如音為撮脣，二音絕不相類，如何可作一韻？且自來曲韻從未有如此分配音，此正萬萬不可從也。」盧前《曲韻舉隅·例言》亦仍吳氏之說，主要因為

⓫　詳參林慶勳〈中州音韻輯要的反切〉一文。

⓬　任中敏《曲海揚波》卷五云：「《中州全韻》，昭文周昂少霞撰，此宜閣本，一稱《此宜閣天籟》。周氏自誌云：辛亥三月十三日，夜夢一偉丈夫……」

「知」類字在曲韻系統中收音〔i〕，與「如」類字收音〔y〕截然不同，今若據某地方言而妄意合併，無疑是一種退步。

　　至於上聲分陰陽，沈苑賓《曲韻驪珠》早有嘗試，該書「上聲」內容分：「以上陰上」、「以上陽上」、「以上陰陽通用」三類，其中「陰陽通用」類多屬明、來、泥、娘、日、喻、疑等次濁聲母，故周昂將此類悉歸「陽上」（然有少數歸字未當）。如此將上聲劃分為陰陽兩類，周氏頗為自得地說：「平聲分陰陽，遵德清本，去聲分陰陽，參崑白本；上聲分陰陽，此宜閣定。」事實上，上聲分陰陽，在音理上絕對說得通，只要按聲母清濁析分即可，如粵方言等有四聲八調者莫不如是；但在明清傳奇的主要聲腔——崑曲，其基礎音系吳方言之語音系統中，上聲字音之陰陽較為複雜，或分或合，頗不一致[13]；且上聲之次濁字，每因文言而有歸為陰調之趨勢，趙元任在《現代吳語的研究》第三章「吳語聲調」曾說：

　　上聲的清音字都是陰上。但吳（江）盛（澤）跟嘉興次清字又分出一類，共有兩種陰上。上聲次濁字文言音在江蘇往往讀成陰平或陰上，因此喻母字，也念的像影母字念法。在浙江沒有遇到這種例。上聲次濁大都成陽上一類，但在丹（陽）永（豐）、靖（江）、（江）陰、常衛也併入陰上。

[13]　趙元任《吳語的研究》頁78云：「吳語的聲調大致有兩派。一派平上去入看聲母的清濁各有陰陽兩類，一共八聲；一派把陽上歸入陽去，只有七聲。」詹伯慧《現代漢語方言》頁 121 認為吳方言之典型代表——蘇州話，只有七個聲調；袁家驊《漢語方言概要》頁 79 亦指出蘇州上聲僅一種五二度，紹興則有陰上三三五度，陽上一一三度之分。

錢乃榮分析吳語聲調時亦云：「……陽聲調跨向陰聲調的合併，主要發生在次濁陽調類字中，趨向是陽調併入陰調。……一般情況只發生在上聲字中，如丹陽後巷、靖江、江陰、常州、黃巖、杭州都是次濁上聲字歸陰上。這些讀法在較古的時候已形成，因為那時候上聲調很高，陰陽平行差別還不明顯，次濁聲母不帶濁流就可以與陰上同調。」❶今蘇州文言讀音，古次濁上聲如老、努、柳、你、我、母、演、美、每、羽、宇、馬、鳥、勉、魯、李等字，亦多讀為陰調。又陰上與陽上，就實際譜曲而言，並無多大差異（詳本章第二節「四聲腔格」部分），唱唸時亦多不細分，足見上聲分陰陽，就唱曲作曲而言，並無多大的積極意義。

　　乾隆年間另一曲學鉅著——《曲韻驪珠》，作者沈乘麐，字苑賓，婁湄人。其外甥郁仲鳴將此書介紹給周昂，周氏乾隆五十七年（1792）為該書作序有云：「苑賓其可謂豪傑之士哉！夫以舉世絕不留心之事，而費五十年之功為之……」又乾隆十一年（1746）八月穎川芥舟嘗作〈曲韻驪珠弁辭〉，而《韻學驪珠》之枕流居原刊本，係刊於嘉慶元年（1796），由此可知作者撰作此書蓋初成於1746 年，迨 1796 年始刊行，誠如其〈凡例〉末條所言：「整五十載，凡七易稿而成。」又云該書審音之依據：「此書以《中州韻》為底本，而參以《中原韻》、《洪武韻》，更探討於《詩韻輯略》、《佩文韻府》、《五車韻瑞》、《韻府群玉》、《五音篇海》、《南北音辨》、《五方元音》、《五音指歸》、《康熙字典》、《正字通》、《字彙》諸書。」沈氏窮盡畢生心力，博綜典

❶　見錢乃榮《當代吳語研究》頁 21，1992 年上海教育出版社。

籍，為作曲、度曲者立下正音南針，其功在曲壇既深且遠！

　　《曲韻驪珠》又名《韻學驪珠》，該書體例如周昂之序所云：「而其中分十九韻為二十一，定入聲為八韻，此其識之最大者。」苑賓之二十一韻與王鵕所分相同，只是韻目名稱沈氏易歸回為灰回、易蘇模為姑模而已，此書在南曲韻書系統中最大的特色是入聲韻部的獨立。昔王驥德對王文璧萬曆本《中原音韻問奇集》雖有「南音漸正」的一點欣慰，但對它將入聲派叶三聲仍有不慊於心，《曲律·論韻第七》云：「惜不能更定其類，而入聲之鴃舌尚仍其舊耳。」此後范崑白、王鵕、周昂等所撰韻書雖南韻色彩漸重，但入聲仍未獨立，這對南曲之創作與演唱而言，實在是一種遺憾與不便。沈氏有鑑於此，乃參酌《洪武正韻》之入聲十部，並根據舞臺唱演之實際聲口，將入聲獨立為屋讀、恤律、質直、拍陌、約略、曷跋、豁達、屑轍等八部（詳參本書附錄二「詩詞曲入聲韻目對照表」），並在本音之下註明北曲叶音，使南北曲創作者、歌者咸感便利，其〈凡例〉第六、七、十六條云：

　　△入聲不叶入各韻而另列於後者，便於歌南曲者知入聲之本音本韻，不為中原中州所誤，即歌北曲者亦便於查閱。

　　△北曲中入聲字，俱依入聲韻中本音翻切下，北○○切或北叶○讀。

　　△此書亦不獨專為歌曲者，即填詞家亦不為無補。如填北曲，則將入聲字之叶入各韻者，依所叶本韻之平上去三聲用之。若填南曲，則入聲必獨用為是，即欲借用，必本韻入聲，如屋讀之於姑模，恤律之於居魚，質直之於機微，

> 谿達之於家麻，屑轍之於車蛇方可，若拍約曷之於支皆蕭
> 歌諸韻，則必不可。

沈氏不僅將入聲韻部獨立，註明南北異音，更分出陰陽，入聲八韻
每韻皆詳註「陰聲」、「陽聲」，使曲壇譜腔、唱唸皆更容易達到
識真念準的美學要求。

　　在反切用語方面，苑賓亦頗費斟酌。據劉禧延《劉氏遺著》
云：「近太倉沈苑賓《韻學驪珠》，以《中州全韻》為底本，參以
《中原音韻》、《洪武正韻》，其切音又加明顯。總之，上音用同
呼字，下音用本韻影喻二母字，相摩而合成一音。呼之者固讀二字
之音，聽之者止覺為一字之音。」沈氏採用《音韻闡微》所確定的
「合聲法」來制定切語，與傳統韻書的反切不同，收到「又加明
顯」的效果。《音韻闡微》為李光地撰修、王蘭生協助而成，作於
1715 至 1726 年，其反切上字不帶鼻音輔音，反切下字採零聲母，
因此所切出來的音較為明晰準確，苑賓切語之採《音韻闡微》與王
鵦之採《詩詞通韻》，實具相同旨趣。

　　值得一提的是，沈氏在每韻之末皆以數十年度曲心得加註按
語，對曲韻牽混糾葛之問題作一番廓清與辨明，對創作與唱演具有
深中肯綮的針砭作用，如機微韻末，沈氏註云：

> 此韻中字，皆以舌尖抵音直推而出，無收音。詩韻中此韻與
> 支灰等韻或分或合，未知其義。《正韻》雖與灰回分清，而
> 尚有與支時合者，猶未為盡善。《中原》、《中州》皆與灰
> 回合者，蓋因北音中有味讀位，婢讀倍之類故也。然此亦當

　　以可叶者，則兩用之，其不可叶，如肌、齊、梨等字畢竟分
　　出為是。至南音中味之與位，婢之與倍，音聲絕不相叶，何
　　以同入一韻？向來填詞家都不分南北並據《中原》為韻，是
　　不知南從《洪武》耳，茲特表而分出。

在該韻陽去聲中，「未、味」等字，沈氏標「物異切，北入灰韻叶
胃」，即南曲唸〔vi〕，北曲唸〔wei〕；「避、婢」等字，沈氏
標「弼異切，北入灰韻叶備」，即南曲音〔bi〕，北曲音〔pei〕，
南北異音涇渭分明，較沈寵綏、王鵕所論尤為顯豁。❶又歡桓韻末
苑賓按語云：「吾婁土音有以干寒韻中字讀作此韻中音者，如丹讀
端，灘讀湍，彈讀團，殘讀攢，傘讀算，炭讀彖，蛋讀段之類，聞
者莫不非笑之。而干、安、寒、趕、幹、看、按、汗等字，則又大
槩皆叶此音韻讀之而不覺者，此蓋土音中之於俗者也，是皆不能知
出音字身之皆同於江陽，而獨以抵齶收音別之，必不得干寒韻之正
音。」他先說明干寒韻的韻母與江陽韻相近，只是收音是抵齶與江
陽不同而已。接著又強調「近來又有恐字音之不正而為人非笑者，
反以此韻中字轉叶作干寒韻音而讀之，如端讀丹，團讀彈，短讀
撑，算讀傘，段讀蛋，亂讀爛之類，彼方自以為得音之正，而聞者
莫不噴飯矣！是又不能知此韻之必以滿口撮口之為出音兼字身，而
亦以抵齶收其音者，則必不得此韻之正音也。今此書分韻既清，切

❶　沈寵綏《度曲須知·字釐南北》云：「又考避字，《中原》叶庫，亦叶備，
　　《洪武》叶庫。」王鵕《中州音韻輯要》「未、味」等字作「文沸切，北俱
　　音胃」；「避、婢」等字則作「頻謎切，中州俱音焙」。諸字收音如何與送
　　氣與否，君微與王鵕所註，誠未若苑賓明晰。

音又正，讀者當細摩切音之二字，則必得其一字之正音，而干歡二韻自不至牽混矣。」沈氏在沒有國際音標作準確擬音的條件下，只得不厭其煩地列舉方音之錯誤實例，辨明干寒〔an〕與歡桓〔uøn〕二韻出音收韻等口法之根本差異，頗能承前賢務去鄉音之遺意，而為曲壇做實際的正音功夫，裨益後學匪淺。

　　唯《曲韻驪珠》中尚有聲母清濁誤用之處，苑賓所謂清濁，即今所謂不送氣與送氣之分。❶沈氏在韻書裡曾有清音誤作濁音之情形，如東同韻之「重」、「仲」，江陽韻之「狀」、「藏」（陽去）、「蕩」，機微韻之「薺」、「偕」、「劑」，灰回韻之「墜」、「兌」、「被」，居魚韻之「柱」（陽上）、「住」（陽去）、「巨」、「具」、「聚」，姑模韻之「怍」、「哺」、「度」，真文韻之「陣」、「鈍」，干寒韻之「棧」、「瓣」，天田韻之「篆」、「健」、「倦」、「賤」，蕭豪韻之「趙」、「棹」、「轎」、「造」，歌羅韻之「座」，車蛇韻之「藉」，庚亭韻之「鄭」、「競」、「淨」、「贈」，鳩侯韻之「宙」、「驟」、「就」，屋讀韻之「逐」、「局」、「族」，恤律韻之「倔」，質直韻之「直」、「集」，拍陌韻之「宅」，約略韻之「著」、「濁」、「噱」、「矍」、「嚼」、「薄」、「怍」，曷跋韻之「跋」、「孛」，豁達韻之「喋」、「拔」、「雜」，屑轍韻之「竭」、「橛」、「截」、「絕」等，扣除同音字，此類以清

❶　《曲韻驪珠‧凡例》第八條云：「音分清濁，本於《五車韻瑞》而參酌之，其清音即俗所謂乾淨，濁音即俗所謂漢，或謂出風。」按「出風」即今所謂送氣音。

· 179 ·

為濁之情形不下六十餘例，《曲韻驪珠》將上述諸字皆標作「濁音」，表示沈氏認為它們都是送氣音。事實上，這類字皆屬不送氣音，沈氏之所以有此清濁混用現象，恐與吳音全濁聲母之發音方式有關，趙元任將它標作送氣音，而現代學者則多標成不送氣音。❼因吳語全濁音之送氣與否向有二說，即《曲韻驪珠》用同一個「直」字作反切上字，但切出來的字竟然會有送氣與不送氣兩種音讀❽，而這種認知上的猶疑混亂，徐大椿也曾有過。❾綜上所述，苑賓縱有微疵，然亦瑕不掩瑜，《曲韻驪珠》堪稱為戲曲史上第一本正規的兼賅南北字音之曲韻專書，故自清朝中葉以迄今日，無論南北曲創作者或崑曲度曲名家，咸奉此書為圭臬，誠良有以也。近代曲韻專書之分韻，如吳梅《顧曲塵談》、王季烈《螾廬曲談》及盧前《曲韻舉隅》等皆分二十一部，蓋仍前賢之說以存國故而無多新猷。

　　清代以降之曲論對曲韻之攣研，多可與前述韻書之內容相互發明。如李漁之〈魚模當分〉，主張南曲中「魚模一韻，斷宜分別為

❼　趙元任《現代吳語的研究》第一章「吳語聲母」將全濁塞音、塞擦音皆作送氣音 bʻ、dʻ、gʻ、dzʻ、dẓʻ；詹伯慧《現代漢語方言》頁 117 與袁家驊《漢語方言概要》頁 58 則作 b、d、g、dz、dẓ等不送氣音。

❽　《曲韻驪珠》用「直」字作反切上字者頗多，其中「仗、痔、治、朕」等字，沈氏皆作「清音」，指不送氣音，而「仲、池、陣、召、鄭、宙、直、宅、著、喋、轍」等字則作「濁音」，屬送氣音，其中標「濁音」者多有訛誤已如上述。

❾　徐大椿《樂府傳聲·北字》云：「重字本音蟲去聲，北讀為中去聲。」其意以為陽去「重」字，南曲應讀送氣音。實則此字作去聲時，無論南北曲皆應讀不送氣音，沈乘麐《曲韻驪珠》亦誤作「濁音」。

二」，即遠承《洪武正韻》之意，對王鵔、周昂、沈乘麐等韻書將魚模兩分不無影響。唯笠翁據此而批評《中原音韻》將魚模合為一韻，「不知周德清當日何故比而同之」，實際上是犯了以今律古的毛病，明初《洪武正韻》雖就實際語音之發展——〔y〕與〔u〕不同，而將魚模兩分，但在元代魚類字尚未形成撮口呼❷，周德清將魚〔iu〕、模〔u〕韻轍相同之字列為同一韻部，並無不可。又其〈恪守詞韻〉云：「一齣用一韻到底，半字不容出入，此為定格。舊曲韻雜，出入無常者，因其法制未備，原無成格可守，不足怪也。既有《中原音韻》一書，則猶畛域畫定，寸步不容越矣。」並批評沈符中之《綰春園》、《息宰河》二劇，雖有「元人後勁」之曲才，但因犯韻多而被笠翁訾為「長於用才而短於擇術，致使佳調不傳，殊可痛惜。」李漁此論係承明代中原音韻派之遺緒而凜遵不違。再者，〈廉監宜避〉論監咸、廉纖二韻宜少用，以免「全篇無好句」，斯說實不足以範限有才之曲家，又〈合韻易重〉論宜避重韻❷，〈少填入韻〉謂「入聲韻腳，宜於北而不宜於南」，諸說皆失之過嚴。

　　此外，早在周昂提出上聲分陰陽之前，徐大椿《樂府傳聲》（1748）即有此說，其〈四聲各有陰陽〉云：「或又以為去入有陰陽，而上聲獨無陰陽，此更悖理之極者。」徐氏係精於音律之人，

❷　楊耐思認為趙蔭棠將《中原音韻》魚模韻的「居」類字擬成 y，是拘泥於現代北方話，而應參照八思巴字對音，將魚模韻訂為 u 與 iu，即無撮口 y 音，詳見楊氏《中原音韻音系》頁 39。

❷　曲原本不避重韻，黃周星《製曲枝語》謂曲有「三易」，即包括「一折之中，韻可重押」，觀歷代曲作重韻者不知凡幾，李漁之說誠嫌過嚴。

就音理析論，上聲自當分出陰陽，但就實際度曲而言，則無此必要，本節論周昂「上分陰陽」時已辨其理，茲不贅論。況且明末清初著名曲家毛先舒早已有上聲可不分陰陽之說❷，其後王德暉、徐沅澂的《顧誤錄》（1851）也承認「上聲陰陽，判之甚微」，且「曲家多未議及」的事實。❸他如徐大椿〈北字〉嘗論南北異音問題，徐氏認為北曲自有北音唱法，若「以北字改作南，則聲必不和，何則？當時原以此字配調故也。」並且南方人不可以土音而改北曲原有之北音，否則「以土音雜之，只可施之一方，不能通之天下，同此一曲而一鄉有一鄉之唱法，其弊不勝窮矣。」故不論南北曲皆應遵「相通之正音」，方能使聽者領會，其說頗為圓融而中肯。至於乾嘉時期的《梨園原》❹論「曲白六要」時，雖嘗涉及曲韻，但所述「五聲」、「尖團」之說皆頗簡略。《顧誤錄》之〈陰去聲摘錄〉將周昂《新訂中州全韻》之二十二韻，逐一挑出陰去聲並註明反切；而〈北曲入聲字〉、〈南北韻逕庭字〉、〈俗唱正訛〉等篇，則多仍沈寵綏之說，並體現舞臺正音之實際要求，故皆可與前所述曲韻專書相互參酌，俾曲韻得益臻美善。

❷ 《顧誤錄》「毛先舒陰陽略」條云：「四聲俱有陰陽，惟上聲不講可以無礙，其餘三聲，俱當細細體認，使之判然有別，方不致拗喉棘耳。」

❸ 《顧誤錄·度曲十病》之「陰陽」條云：「四聲皆有陰陽，惟平聲陰陽，人多辨之。上聲陰陽，判之甚微，全在字母別之，曲家多未議及。」

❹ 《梨園原》原名《明心鑒》，為乾嘉間藝人黃旛綽所作，後經其友莊肇奎（胥園居士）增加若干考證資料，易名為《梨園原》。道光時黃氏弟子俞維琛、龔瑞豐得原書殘稿，並各出心得託友人葉元清（秋泉居士）代為補正，再度成書。此書一向僅有抄本流傳，至民國六年才由夢菊居士匯輯、校訂並初次鉛印出版。詳見《中國古典戲曲論著集成㈨·梨園原提要》。

第二節　清代以降曲韻與唱唸之配合

　　古人云「絲不如竹，竹不如肉」，「取來歌裡唱，勝向笛中吹」，主要在強調人聲能分析字面、辨明字義，在唱演時能準確地傳情達意，故較樂器為勝。但唱者若昧於曲韻，咬字不正，則如同無知之樂器，甚且有訛亂曲情曲意之虞，如此人聲有何可貴？王季烈《螾廬曲談·論度曲》云：「樂器無論奏至如何圓滿，如何諧叶，聽者只能知其腔調，不能得其字面，人聲則不惟能使腔調之抑揚隨時變更，且能將曲中之字面一一唱出。……然使唱曲而不讀正其字，審正其音，則咿啞嗚唈，有音無字，聽者不知其所唱何字，靈妙之人口，等於無知之樂器，曷足貴歟？」曲韻與唱唸口法既如是息息相關，故不諳曲韻，則縱喉音清亮，亦未足誇奇。

　　曲聖魏良輔對唱唸字音清正之要求，每較行腔技巧為高❷⑤，潘之恆《鸞嘯小品》亦有「曲先正字，而後取音」之體認，清代王德暉、徐沅澂的《顧誤錄》說得更明白：「大都字為主，腔為賓；字宜重，腔宜輕；字宜剛，腔宜柔。反之，則喧賓奪主矣。」戲曲是一種當下呈現優劣的表演藝術，它必須使觀眾有「耳聞即詳」的臨場效果，因而歌者咬字行腔的準確與否，直接影響到曲詞意義的表

❷⑤　魏氏《南詞引正》第二條云：「有迎頭板慣打徹板，乃不識字戲子，不能調平仄之故。」第九條云：「士夫唱不比慣家，要恕；聽字到腔不到也罷；板眼正腔不滿也罷。意而已，不可求全。」第十五條云：「聽曲尤難，要肅然不可喧譁。聽其吐字、板眼、過腔得宜，方妙。不可因喉音清亮，就可言好。」第十八條又云：「曲有三絕：字清為一絕，腔純為二絕，板正為三絕。」亦以字音清正為首絕。

達，故歷代度曲名家對曲韻與唱唸之配合，莫不重視有加，甚且窮畢生精力究心於其間。清代李漁《閒情偶寄·音律第三》云：「至於平仄、陰陽與逐句所叶之韻，較此二者（按：指宮調、字格），其難十倍，誅之將不勝誅，此聲音之不能盡叶也。詞家所重在此三者。」指出曲家對曲韻的重視；徐大椿亦強調歌者欲唱真念準，則必須先明瞭五音、四呼等曲韻相關知識，若能知曲韻與唱唸口法之配合運用，則「曲中之開合呼翕皆與造化相通，然後清而不嗤，放而不濫，有深厚和粹之妙。」又戲曲既須讓觀眾耳聞即詳，則其唱唸咬字當隨時代語言之遞變而有一番沿革，以配合觀眾的聆賞需要，如清代見系字的顎化與精系字的分化，導致尖團說之興起；而尖團之辨也成為曲壇正音的要求之一，斯說雖是與時遷變之新論，然亦與曲韻系統脈絡相承。茲將清代以降曲韻與唱唸之配合，分別就「四聲腔格」與「尖團音」鼇述如次。

壹、四聲腔格

在我國單音節的語言特質裡，每個字音本身就蘊含抑揚頓挫的自然旋律，因而具有相當高的音樂性。如平上去入四聲若再各分清濁，則有八調以上之多，而每個字調各有其腔格與口法，或飛沈低昂，或吞吐收放，其音聲之迭代，若五色而相宣，使整個語言旋律變得鏗鏘有致、繁複多姿。古典戲曲既擁有如是豐厚的語言基礎，在唱念或譜腔上，自然要求語言旋律與音樂旋律能密切配合，如此作曲者不舛律，唱者不拗嗓，聽者當然也就能「耳聞即詳」，不至於會錯音義了。故自元代以來，周德清即有「歌其字而音非其字」等鈕折嗓子之戒，明代魏良輔主張「平、上、去、入務要端正，有

上聲字扭入平聲，去聲唱作入聲，皆做腔之故，宜速改之。」
（《南詞引正》第十條）王驥德亦云「曲有宜於平者，而平有陰、陽，
有宜於仄者，而仄有上、去、入，乖其法，則曰拗嗓。」（《曲
律·論平仄第五》）元明曲家對曲韻四聲格律皆極重視，挺齋、伯
良、詞隱、君徵諸曲學名家並曾對南北曲四聲應有的腔格與唱法作
一番探研，清代以降承其遺緒，在戲曲藝術與時俱進、唱唸技巧日
益講究的時代趨勢下，有關四聲腔格之度曲理論亦有明顯之創發。
如毛先舒《南曲入聲客問》、徐大椿《樂府傳聲》、王德暉、徐沅
澂《顧誤錄》、吳梅《顧曲麈談》、王季烈《螾廬曲談》等曲論對
四聲在曲唱中的抑揚亢墜皆有描述。

　　而曲唱的潤色功夫往往在度曲者靈妙的心口之間，誠如王驥德
所言「樂之筐格在曲，而色澤在唱。」曲壇的唱演藝術，自明迄今
踵事增華，精益求精，由前代曲律著作所提出的「掇」、「疊」、
「擻」、「霍」四種基本口法，發展到王季烈的〈度曲要旨〉，已
擴充為「掇、疊、擻、霍、豁、斷」六種❷⑥，迨俞粟廬作〈習曲要
解〉，更參酌舞臺實際唱法，衍成「帶腔、撮腔、帶腔連撮腔、墊
腔、疊腔、啜腔、滑腔、擻腔、豁腔、霍腔、哱腔、拿腔、賣腔、
橄欖腔、頓挫腔」等十五種唱法，其子俞振飛又於《振飛曲譜》中
增「疊腔連擻腔」一腔，凡十六種。❷⑦俞派唱法融鑄前賢度曲心
得，以聲腔配合劇情及舞臺身段，又兼顧四聲腔格，可謂極盡度曲

❷⑥　參王季烈《與眾曲譜》第 8 冊頁 34 及王守泰《崑曲格律》頁 69。

❷⑦　《振飛曲譜》採簡譜方式記音以便初學，俞振飛著，1982 年 7 月，上海文藝
　　出版社。

之情致㉘，然就實際運用而言，俞派分法過於繁細，崑曲之主要唱法實可約為「橄欖腔、掇腔、疊腔、撮腔、霍腔、豁腔、斷腔、哹腔、滑腔、疊頓腔」等十種。㉙茲歸納清代以降諸家曲論之闡述，配合目前曲壇之實際口法，將曲之四聲腔格分述如後。

1.平聲腔格

平聲宜體現「平道莫低昂」之腔型，王驥德謂「平聲聲尚含蓄」意即在此，故徐大椿強調「唱平聲，其尤重在出聲之際，得舒緩周正和靜之法，自與上去迥別，乃為平聲之正音，則聽者不論高低輕重，一聆而知其為平聲之字矣。」，王季烈也表示「平聲之唱法宜於平，雖腔屢轉而舒緩和靜，無上抗下墜之象。」若再細分陰陽平，則《顧誤錄·四聲紀略》有云：「凡唱平聲，第一須辨陰陽，陰平必須平唱、直唱，若字端低出而轉聲唱高，便肖陽平字面矣。陽平由低而轉高，陰出陽收，字面方准；所謂平有提音者是也。」㉚蓋承沈寵綏《度曲須知》「陰平字面必須直唱，若字端低出而轉聲唱高，便肖陽平字面」之遺意。

由於平聲腔格舒緩和平，其旋律縱有低昂之致，但絕無上下抗墜、顛落分明等突兀之腔型，因而講究溫婉閑雅、流潤悠長的水磨曲唱，自然有多種唱腔適用於平聲，如掇、疊、撮、撖、滑、疊

㉘ 有關上述十六種崑曲唱法之分析，可參楊振良《牡丹亭研究》頁 121-132，1992 年，臺灣學生書局。

㉙ 詳參王正來〈崑曲唱腔與唱法〉一文。

㉚ 《顧誤錄》此處所謂「陰出陽收」蓋指陽平由低出而轉高之腔格，其中陰陽當係高低之意，與沈寵綏《度曲須知》所言「陰出陽收」意義不同。因沈氏「陰出陽收考」所收字例非僅陽平而已，另有去、入兩聲之例甚多。

頓、橄欖等腔皆是。尤其「掇腔」之前實後虛，具有穩定作用，可使平聲腔型不容易滑成上、去腔格，王季烈形容掇腔「一腔出口之後，略停而復續之，使一腔變為高低相同之兩腔，如工則變為工工，尺則變為尺尺是也。」實際上掇腔只要一拍之前音實唱成半拍，後音唱四分之一拍，輕靈不滯地一帶而過即可，並不要求前後兩音同一個工尺。如《千鍾祿·慘睹》〔傾杯玉芙蓉〕「看江山無恙」句之「山」字，腔格為「上」、「四合」，出口時所用之掇腔固然工尺皆為「上」音，但最常見的《牡丹亭·遊園》〔步步嬌〕曲牌中「停半晌整花鈿」之「停」字，出口之掇腔即用「四尺」兩個不同工尺，《長生殿·驚變》〔石榴花〕「高捧禮儀煩」句之「高」字，出口之掇腔亦用「工六」兩個不同音高。所謂「疊腔」，即將一音重疊唱之，亦具有穩定旋律之效果，故主要用於平聲字，一般疊腔常指三疊腔。唱三疊腔時宜虛實相間：第一音實唱；第二音略哼高；第三音可平唱，亦可用嚯腔或撮腔唱法，皆按曲情需要而斟酌的使用。如《玉簪記·琴挑》首支〔朝元歌〕「長清短清」句之「清」字，其腔格為「工·．．·尺」，後半部的拖腔使用三疊腔唱成〔3⁵4 32〕，即採一實、一哼、一平之唱法；〈遊園〉〔醉扶歸〕「我一生兒愛好是天然」之「天」字，後段拖腔唱「上·．．四」〔1ᵘ1 106〕則採一實、一哼、一嚯唱法，而〈慘睹〉〔傾杯玉芙蓉〕「疊疊高山」之「山」字工尺為「五·×六工尺」〔6–|6²7 665 3 2〕係採一實、一哼、一撮之唱法。

　　「撮腔」用於腔尾，能將尾音扣住，避免上揚而轉成去聲腔型，故亦為平聲之常用唱腔，俞粟廬〈習曲要解〉有云：「凡一腔將盡之際，其腔音下轉者，唱者每易將尾音上揚，致有轉入去聲之

弊，特用本腔扣住之，故用於平聲字者較多，……如〈游園〉折〔皂羅袍〕『誰家院』之『家』字腔格為「上、尺上四·合」此四字下之一點，即係撮腔，（按此腔格四·合共佔一眼）唱時應四·唱半眼，合字唱半眼，共唱一眼，故此一點之符號，緊接四字以明之，唱時應較輕鬆。」至於「擻腔」，係將原有的工尺搖曳振顫，以悠揚柔和見長，《顧誤錄》云：「曲之擻腔最易討好，須起得有勢，做得圓轉，收得逸然。」《振飛曲譜》說它是一種「遲其聲以媚之」的唱法，柔媚和軟，故多用於平聲字之行腔，如《牡丹亭·驚夢》杜麗娘最後在〔尾聲〕一段流露出對春日韶華的留戀，一聲「春吓」之「春」字〔尺工〕即採擻腔唱法。「滑腔」，顧名思義即有潤滑之意，俞氏〈習曲要解〉云又名「揉腔」，此種唱法常用於二拍之腔由低而高，再由高滑向低時，特於轉折之高音處複唱一音，使整個旋律更加宛轉圓潤。如《牡丹亭·拾畫》〔顏子樂〕「因何蝴蝶門兒落合」句之「因」字，宮譜作「五仩伬·仩五六五·六工」，即用了兩個滑腔。「疊頓腔」，疊者，重也；頓者，停頓也。凡一拍兩音之腔，唱時為使曲調波俏生動，而將前音重疊之後再略作停頓。如〈遊園〉〔醉扶歸〕「沈魚落雁鳥驚喧」之「沈魚」二字，宮譜僅作「凸凸」，而曲壇每用疊頓腔加以潤色，即唱成〔6605 6605〕；又《長生殿·驚變》第二支〔泣顏回〕「常得君王看」之「君」字，宮譜作「仜·仜尺」頗為簡略，曲壇口傳心授之唱法作〔3302 3302 33302〕即用雙疊頓腔連快三疊腔潤色而成。由此可見滑腔、疊頓腔旨在使行腔潤滑宛轉，並略作閃賺以增美聽，其腔型大體圓柔平和，故每為平聲字所採用。最末一種「橄欖腔」，則是水磨崑曲最基本的一種唱腔，平上去入四聲皆可

採用，唱時由輕出而漸響，而由響而漸輕放，狀如橄欖故名。橄欖腔最適用於宕三眼與由散板轉上板之處，如前所舉〈遊園〉「我一生愛好是天然」之「天」字，首音「上」就唱了四拍，而這四拍口法的收放，自然是以橄欖腔來處理，方能顯出水磨調「功深鎔琢，氣無煙火，啟口輕圓，收音純細」的特殊韻致。

2.上聲腔格

　　王驥德稱上聲「促而未舒」，沈寵綏說「上有頓音」，且「與丟腔相仿，一出即頓住」。上聲向來都譜成低腔，若偶遇揭字高腔及緊板曲，在情勢上不能過低時，則只好採初出稍高而轉腔即又低唱的「平出上收」方式，清代《顧誤錄》論上聲腔格，依然襲取沈氏之說而無新意。而周昂《增訂中州全韻》將上聲分出陰陽，在實際唱唸口法中，上聲是否有分陰陽的必要？王季烈《螾廬曲談卷三·論四聲陰陽與腔格之關係》曾作分析：

> 四聲中惟上聲之腔格陰陽無甚辨別，故《韻學驪珠》於平上去入三聲字字分別陰陽，獨上聲有不分陰陽之字，謂為可陰可陽。余竊以為不然，上聲字之陰陽亦確有分別，惟其唱法則不甚懸殊。

他明確指出上聲在聲韻學研究上雖必分陰陽（按：即清濁），但在譜曲時往往不分陰陽。今考諸舞臺盛演不輟之《牡丹亭·遊園》一齣〔皂羅袍〕曲牌，其中上聲字屬陰者有：紫、井、景、賞、捲、錦等字，除「錦」字略高外，其餘多譜低腔；而屬陽之上聲字有：與、美、雨等字，其中「美」字腔較高而「與」、「雨」字皆譜低

腔，由此可見上聲字腔格之高低，實與陰陽無多大關係。至於曲壇唱演之實際口法，有哪些適合上聲腔格？王季烈《螾廬曲談·論口法》有云：「凡上聲字之譜，遇尺上工六與合工合四之類，其第二腔皆祇要閉口帶過，不可延長，即所謂霍也。」王氏所說的「霍腔」，今多作「嚯腔」，嚯者，吞也，俗稱「落腮腔」，以輕俏找絕為佳，唱時用「落腮」法將音吞上一半，同時偷取半口氣，使唱腔空靈生動。如〈遊園〉〔皂羅袍〕「雨絲風片」之「雨」字，宮譜為「合工」，唱時作〔5̣3̣0〕；〔步步嬌〕「怎便把全身現」之「怎」字，宮譜為「六工六五」，唱時作〔53056〕。

此外，誠如沈寵綏所言「上聲不皆頓音」，除上述頓腔之外，曲壇另有「哗腔」亦屬上聲之特殊口法，其他平、去、入三聲切不可用。哗者，揭高也，即上聲在出口唱低腔時，先發出較第一個工尺高出八度左右的音，再順勢滑下接唱本音，過腔時以轉無磊塊為上。傳統曲譜無哗腔符號，今譯簡譜多以下滑音表示，如〈遊園〉〔醉扶歸〕「艷晶晶花簪八寶瑱」句之「寶」字，第一個工尺「四」音有四拍，唱時出口一哗，作〔$\overset{\backslash}{6}$———〕。哗腔之運用，又因唱腔高低，節拍長短，銜接疾徐之不同而異，故有時唱成「高哗不落」，出口一哗而不落回本音，王季烈所稱「上聲之唱法，須向上不落」，「字頭半吐，則向上一挑，挑後不復落下」即是，如〈遊園〉「怎便把全身現」句之「把」字，宮譜作「上四」，而實際演唱之音高則近似〔$\overset{\cdot}{6}$〕；《長生殿·驚變》〔石榴花〕「三杯兩盞」之「兩盞」二字皆為上聲，哗腔前後二字皆可用，「兩」字宮譜作「凡」，曾為吳梅拍曲的吳秀松笛師將「兩」字唱成高哗不落，即〔$\overset{\cdot}{i_3}$〕，而「盞」字出口則用撒腔處理，既符四聲腔格，又

達美聽效果。

3.去聲腔格

　　王驥德言「去聲往而不返」，古人謂去有送音，沈寵綏亦云「送音者，出口即高唱，其音直送不返也。」《顧誤錄》承沈寵綏唱曲去宜分陰陽之說（詳本書第二章第二節）而略作發揮，其〈四聲紀略〉云：「去聲宜高唱，尤須辨陰陽。如翠、再、世、殿、到等字，屬陰聲音，則宜高出，其發音清越之處，有似陰平，而出口即歸去聲，方是陰腔。如被、敗、地、動、義等字，屬陽聲者，其音量重濁下抑，直送不返，取其一去不回，是以名去。然初出口不妨稍平，轉腔乃始高唱，則平出去收，字面方能圓穩；所謂去有送音者是也。若出口便高揭，必將被涉貝音，敗涉拜音，地涉帝音，動涉凍音，義涉意音，陽去幾訛陰去矣。俗云：逢去必滑；是送足必有餘音上挑，方是去聲口氣，然宜小不宜大，一有痕跡，失之穿鑿矣。」

　　曲壇最能體現去聲口法的是「豁腔」，「豁」有疏通、開朗之意，蓋因去聲以高唱遠送為主，故於出口時專用此腔。豁腔俗稱「豁頭」，揚州曲界又稱「褰腔」，傳統唱曲譜用「亅」來表示，今簡譜則標作上滑音。豁腔因非主腔，故宜虛唱，即本音與豁腔間唱時不能換氣，上滑時要唱得悠遠飄然，切不可唱實，以免顯得穿鑿乜斜而不夠灑脫。因而豁腔所用時間大抵僅佔本音的四分之一，如《牡丹亭·驚夢》〔綿搭絮〕「則待去眠」之「去」字，屬陰去聲，宮譜作「五亅工尺上四」，簡譜可譯作〔6ᴶ　3·2　16〕；至於陽去字，出口不可高揭，以免訛成陰去腔格，故其第一音常低於第二音，因而第一音所用之豁腔必須豁過第二音，傳統曲譜對陽去

豁腔大抵用實寫而不採「ノ」符號，如〈拾畫〉〔顏子樂〕「畫牆西正南側左」之「畫」字，宮譜作「五仈仕五六」，其出口之豁頭宜作虛腔處理，故簡譜應作〔6$\frac{2}{2}$165〕；又《玉簪記·琴挑》第二支〔懶畫眉〕「簾捲殘荷水殿風」之「殿」字屬陽去聲，出口第一拍宮譜作「尺六工尺」，唱時宜作〔2$\frac{5}{}$32〕。

　　以上所論平、上、去三聲腔格，大抵屬南曲範疇，北曲三聲之唱法與南曲不盡相同，其主要原因在於「北曲無陽聲」，王季烈對此發見頗為自得，並以清代葉堂之譜證成己說，其《螾廬曲談卷一·論口法》云：

> 北音無陽聲之說，實自余發之，前人未經道及。……《納書楹曲譜·琵琶記·思鄉》折批云：「惆音抽，陽平作陰平唱，舊譜頗多，此係元人北曲相沿所致，今悉仍之。」可見葉氏亦以為北音無陽聲，可謂先得我心矣！

金元北曲之遺音，端賴代代口傳心授、燈燈相續之曲唱，而保留於今日崑唱北曲之中已如前述（見本書第二章第一節），故北曲字音必與北方語言有關。考諸北方戲曲語言，其聲母為全濁者甚少[31]，如京劇字音採中州韻湖廣音[32]，其聲母除常見之來、泥、日等屬次濁之

[31] 古全濁聲母在現代北方方言中，皆已清化而讀成清聲母。現代漢語方言中，唯吳方言、老湘語（大城市以外的湘方言）與少部分閩方言仍保留全濁聲母。詳見詹伯慧《現代漢語方言》第二章「漢語方言語音特點綜述」與第五章「北方方言」。

[32] 參王守泰《崑曲格律》頁12。

外，並無全濁之聲母。王守泰《崑曲格律》第二章亦曾歸納北曲之
譜曲規律，同樣發現北曲中陰陽之分不若南曲顯著，足見王季烈之
說確有見地。北曲三聲唱法與南曲略異，徐大椿《樂府傳聲》論北
曲平聲須唱長，而如何與上、去、入相別？其文云：「若上聲必有
挑起之象，去聲必有轉送之象，入聲之派入三聲，則各隨所派成
音。故唱平聲，其尤重在出聲之際，得舒緩周正和靜之法，自與上
去迴別，乃為平聲之正音。」上聲則不若南曲之譜低腔，「故唱上
聲極難」，「一吐即挑，挑後不復落下，雖其聲長唱，微近平聲，
而口氣總皆向上，不落平腔，乃為上聲之正法。」至於去聲口法則
與南曲迴異，徐氏認為北音尚勁，故其去聲宜唱得真確有力，當時
唱者之所以將北曲去聲唱成平聲，主要因為南曲盛行，音尚柔靡，
聲口已慣，不能轉勁之故，因而他特別強調「北曲之所以別於南
者，全在去聲。南之唱去，以揭高為主，北之唱去，不必盡高，惟
還其字面十分透足而已。笛中出一凡字合曲者，惟去聲為多。」王
季烈《螾廬曲談》踵繼前賢之說，並參以多年度曲心得，對北曲三
聲之唱法與配腔情形析論頗為具體而精當，茲歸納其說如下：

平聲：不論陰陽，大都直唱。（南曲之陽平則須字端低出，而轉聲高唱）

上聲：不必盡低，往往於此出乙凡字，以生硬之調，叶上聲之音，
　　　而轉覺其警俏。（南曲從低）

去聲：雖亦有揭高者，而不必盡高，惟還其字面，十分透足而已。
　　　北曲去聲字，亦多有用乙凡者，但俱係六凡工或上一四，其
　　　調順利，不若上聲所用乙凡，多生硬之調。（南曲以揭高為
　　　主）

4.入聲腔格

南曲入聲唱法，每以戛然唱斷體現其「短促急收藏」之本色，故「斷腔」為入聲之主要腔格。芝庵〈唱論〉所謂「停聲待拍」，當係斷腔口法。王驥德稱入聲「逼側而調不得自轉」，沈寵綏言「入宜頓字，一出字即停聲」，又云「凡遇入聲字面，毋長吟，毋連腔，出口即須唱斷。至唱緊板之曲，更如丟腔之一吐便放，略無絲毫粘帶，則婉肖入聲字眼，而愈顯過度顛落之妙；不然，入聲唱長，則似平矣，抑或唱高，則似去，唱低則似上矣。」斷腔在實際拍唱時講究前音實唱，一吐即放，後音則須虛唱，一帶而過，如〈琴挑〉〔懶畫眉〕「傷秋宋玉賦西風」之「玉」字，宮譜作「工合」，宜唱成〔3̲0̲5〕；而〈遊園〉〔醉扶歸〕「沈魚落雁」之「落」字，宮譜作「四̌上尺」，宜唱成〔6̲0̲1̲2〕。

綜上所述，呼腔、豁腔、斷腔各自為區別南曲上聲、去聲、入聲之專用口法，他聲不可混用，至若掜、疊、撮、擻、滑（様）、疊頓、霍、橄欖腔等，則無論平聲、上聲、去聲，皆可按譜腔需要而斟酌運用。

有關北曲之入聲，其咬字、行腔與南曲相較有何不同？毛先舒《南曲入聲客問》剖析得極為明白，他認為北曲入聲已派入三聲，自有作平、作上或作去之一定讀音，其行腔亦當符北曲三聲之腔格，如「白」字在北曲中應讀「巴埋切」譜成平聲腔格；南曲則出口宜讀成入聲塞音韻尾，隨後的拖腔則可作平，可作上，亦可作去，但隨譜取叶，並無定格。毛先舒曾舉「轂」字作一番闡釋，其文云：

北曲之以入隸三聲，派有定法，如某入聲字作平聲，某入作
上，某入作去，一定而不移；若南之以入唱作三聲也，無一
定法，凡入聲字俱可以作平、作上、作去，但隨譜耳。如用
「嗀」字，而此字譜當是平聲，即吐字唱「嗀」，而作腔便
可唱如「窩」，譜當上聲，則吐字唱「嗀」，而作腔便可唱
如「窩」之上聲，譜當去聲，則吐字唱「嗀」，而作腔便可
唱如「窩」之去聲，非如北曲「嗀」字之定作「古」也。

他表示「嗀」字在北曲中宜讀「古」音，並譜上聲腔格；在南曲則
出口字當讀如「嗀」、「谷」等入聲本音，其後拖腔可隨曲牌本身
的旋律需要而譜成或平、或上、或去之腔格。說得更簡截些，北曲
入聲唱時可謂「音變而腔不變」，南曲則是「音不變而腔變」。對
於詩韻中的閉口入聲如緝、合、葉、洽等字，唱時該如何處理？毛
氏云：「凡曲出字之後，必須作腔，若入聲而又閉口，則竟無腔
矣。故三聲可用閉口，而入聲無之也。即據詩韻緝、合、葉、洽四
部為閉口入聲，而填詞則已雜通他韻，不啻於閉口中互通與獨
用。」「若『緝』字，是入之閉口者也，唱者以入聲吐字，而仍須
以三聲作腔，作腔後又要收歸閉口，便是三截，唇舌既已遽難轉
折，而亦甚不中於聽矣！則廢之誠是，而又符填詞與北曲之例，當
何疑焉。」北曲入聲所派叶之韻均無閉口，故毋須討論。南曲之入
聲不唱閉口，毛氏所持理由有三：一、就行腔方便而言，入聲出口
後，必須接著作腔，若讀成閉口，則唇舌將遽難轉折，導致因不便
作腔而竟成無腔的後果；二、不夠美聽；三、詩韻與曲韻不同，詩
韻閉口入聲仍獨用，曲韻已開閉口入韻通用。其實第三點可以明白

地解釋為：吳語系統之南曲閉口入聲，發展到明清兩代時已無 -p、-t、-k 之分，而皆演變為一種喉塞音 ? 韻尾，故曲唱不採閉口讀音，係與當時語音發展有關。

附帶要提的是，賓白的四聲唸法前賢亦嘗提及，如李漁《閒情偶寄》之〈慎用上聲〉云：「平上去入四聲，惟上聲一音最別。用之詞曲，較他音獨低；用之賓白，又較他音獨高。」他特別指出上聲在唱曲時低而唸白時反而高；其後吳梅發現不但上聲有如此現象，去聲亦然，《顧曲塵談・原曲》云：「大抵字音與曲調豁然相反，四聲中字音以上聲為最高，而在曲調中，則上聲諸字反處極低之度；又去聲之音，讀之似覺低，不知在曲調中，則去聲最易發調，最易動聽。」去聲唱時高而唸白低，與上聲正好相反。由於賓白不若唱曲，有音樂伴奏可作幫襯，若不諳曲韻，不明四聲清濁，則容易露出破綻，故曲壇向有「千斤說白四兩唱」、「一白二引三曲子」之諺。然前賢論及賓白讀法者並不多，王季烈乃於《與眾曲譜》中，以不同記號標明賓白之四聲，更於《螾廬曲談》與《度曲要旨》中，皆別立一章專門討論賓白讀法，俾習曲者知所遵循。舉凡四聲唸法之一般性原則、去上重疊之特殊唸法、上場詩詞與四六對偶句之讀法，以及賓白如何顧全文理並配合劇情等原則，君九先生皆詳明闡述，拙著《近代曲學二家研究——吳梅、王季烈》頁 188－192 已將王說略作歸納分析，茲不贅述。

貳、尖團音

明代曲壇並無所謂尖團之說，唯時有古今，地有南北，語音之與時遞轉亦勢所必至。有清一代，北方官話中的見、曉系（疑母除

外）字產生顎化現象，即原來讀 k. k'. x. 音轉而為 tɕ. tɕ'. ɕ，而精系字有絕大多數也發生分化現象，原本唸 ts. ts'. s 也改唸 tɕ. tɕ'. ɕ，於是原來兩套畛域判然的字音逐漸變得混亂。乾隆年間出現了一部最受矚目的《圓音正考》（又名《團音正考》），接著曲壇論曲專著如《顧誤錄》、《梨園原》、《藝概》開始注重唱唸時的尖團之辨，並將它列為正音的重要課題之一。究竟何謂尖團？《圓音正考》撰述的背景與目的何在？尖團音的發展軌跡如何？尖團之辨有何積極意義？茲嘗試辨析如後。

　　首先要談的是何謂尖團。梨園界自清代以降，無論崑曲或京劇皆極重視咬字須分尖團，然何者為尖？何者為團？歷來解釋龐雜不一，據楊振淇與杜穎陶調查研究，說法將近十種之多❸，令人心迷目眩，今歸納諸說內容約可分為：

一、以為所有漢字非「尖」即「團」。

二、以為字分尖團係聲母問題，與韻母無關，因謂凡聲母為 ts. ts'. s 者即是尖音，如發花轍之「雜、咱、匝、撒、薩……」皆屬尖字。

三、以為凡屬支時、機微、真文、庚亭、侵尋、居魚等六韻之字皆為尖，其餘十五韻皆為團。

四、以為凡屬齊撮兩呼者皆為尖，凡屬開合兩呼者皆為團。

五、以為舌尖前音 ts. ts'. s 與舌尖後捲舌音 tʂ. tʂ'. ʂ 之別，係尖團

❸　詳參楊振淇《京劇音韻知識》頁 80－82，1991 年中國戲劇出版社；杜穎陶〈尖團字及上口字〉，載《劇學》第 2 卷第 4 期，又見羅常培〈京劇中的幾個音韻問題〉一文。

之分，甚至稱 tɕ. tɕʻ. ɕ 為「輕團」，而 tʂ. tʂʻ. ʂ 為「重團」。
六、以為尖團字音即「中州韻」。

　　如上所述，諸說皆有囿於一隅而未見全體之病，此類見樹不見林之誤說充斥戲曲界，愈發使人對尖團音感到神秘難測而莫知所從。今為振葉尋根，窮本究源，探索尖團音之正解，就得從最先提出尖團說的《圓音正考》作分析，再參酌當時曲論家之評述，方可得一確解。據《圓音正考·原序》云：

> 尖團之辨，操觚家闕焉弗講，往往有博雅自詡之士，一矢口肆筆，而紕繆立形……試取三十六母字審之：隸見溪群曉匣五母者屬團，隸精清從心邪五母者屬尖，判若涇渭，與開口、閉口、輕唇、重唇之分，有釐然不容紊者。❸❹

序文只點出聲母屬見溪群曉匣者是團音，屬精清從心邪者為尖音，而並未就韻母的條件作分析。唯細繹全書所舉尖團字例，則大都為齊撮兩呼，而鮮見開合二呼❸❺，故趙蔭棠表示「在清朝戲曲家有尖團之說，這個尖團說之所以起，就因為見曉系的細音與精系的細音

❸❹ 此處所引係存之堂撰於乾隆八年（1743）之原序，其後滿州旗人烏扎拉氏文通為刻書於道光十年（1830）所作序文亦云：「而所謂見溪群曉匣五母下字為團音，精清從心邪五母下字為尖音，乃韻學中之一隅，而尖團之理，一言以蔽之矣。」

❸❺ 據林慶勳〈刻本圓音正考所反映的音韻現象〉一文考索，《圓音正考》全書收 1650 個顎化字，其中見溪群曉匣與精系字的細音佔絕大多數，但見溪曉匣的開口洪音二等亦有顎化現象。該文載 1991 年《聲韻論叢》第 3 輯。

的混亂。」❸❻從這條線索，再來看看清代當時曲家對唱唸須辨尖團的評述，當會有較深入的瞭解。《顧誤錄》之〈度曲十病〉「尖團」條云：

> 北人純用團音，絕鮮穿齒之字，少成習慣，不能自知。如讀湘為香，讀清為輕，讀前為乾，讀焦為交之類，實難備舉。入門不為更正，終身不能辨別。然而不難，要知有風即尖，無風即團，分之亦甚易易。

其〈南北方音論〉又云：

> 方音之不同，或誤於不分母，或誤於不分韻。如北音尖團倒置，則香廂、姜將、羌槍之類，無所區別。南音雖辨尖團，而於商桑、章臧、長藏之類，亦不能分，此母不分也。

劉熙載《藝概·詞曲概》云：

> 曲辨聲、音。音之難知，過於聲。聲不過如平仄、頓送、陰陽而已，音則有出字、收音、圓音、尖音之別。其理頗微，未易悉言，姑舉其概曰：……圓如「其」、「孝」，尖如「齊」、「笑」。

❸❻　見趙蔭棠《中原音韻研究》頁 88。

《梨園原·尖團》云：

> 尖字、團字之分，近日罕有知其據者，往往團字變為尖字，實為曲白之大病。尖字係半齒音，如酒、箭、線，乃半齒音，故應用尖；久、劍、現則不然，非隨意可以念成尖字也，近時多不察之。

由上述諸家所論，可知當時北方語言僅有團音而無尖音，故北人多有尖團倒置之情形；又其所舉字例亦可與《圓音正考》相互印證，即團音字係指見、溪、群、曉、匣之細音字，而尖音字則屬精系字之細音。近代聲韻學者對尖團音已有較科學而正確之闡釋，如羅常培〈京劇中的幾個音韻問題〉說：

> 凡是屬於古精清從心邪五母齊齒、撮口兩呼的字，換言之，就是用注音聲符ㄗ、ㄘ、ㄙ和元音ㄧ、ㄩ或介音ㄧ、ㄩ所拼成的字，叫做「尖音」；凡是屬於古見溪羣曉匣五母齊齒，撮口兩呼的字，換言之，就是用注音聲符ㄐ、ㄑ、ㄒ和元音ㄧ、ㄩ或介音ㄧ、ㄩ所拼成的字，叫做「團音」。凡是不合於上列兩個條件的，都和尖團沒有關係。

王力《漢語史稿》頁 124 說得更簡潔：

> 在京劇界中，見系字被稱為「團音」，認為應念ㄐㄑㄒ，精系字被稱為「尖音」，認為應念ㄗㄘㄙ。

1979 年爾雅出版的《語言文字學詞典》則兼舉方音以明之：

> 聲母〔ts〕、〔ts'〕、〔s〕跟〔i〕、〔y〕或以〔i〕、
> 〔y〕開頭的韻母相拼，叫：「尖音」；聲母〔tɕ〕、
> 〔tɕ'〕、〔ɕ〕跟〔i〕、〔y〕或以〔i〕、〔y〕開頭的韻
> 母相拼，叫「團音」。如有的方言裏，「精」念〔tsiŋ〕，
> 「經」念〔tɕiŋ〕；「青」念〔ts'iŋ〕，「輕」念
> 〔tɕ'iŋ〕；「星」念〔siŋ〕，「興」念〔ɕiŋ〕；各分尖
> 團。普通話不分尖團，「精經」、「青輕」、「星興」都讀
> 團音。

如此定義已極清楚，若再持上列六種梨園界訛傳的誤說，則不免遭
盲人摸象之譏，至於牽扯輕團、重團與中州韻等說法，則令人有治
絲益棼之感，於瞭解尖團說之真義並無裨益（中州韻內容詳見本書「餘
論」部分）。

　　乾隆年間無名氏的《圓音正考》並不是一部聲韻學的專著，其
撰述背景與目的究竟如何？據存之堂 1743 年〈原序〉說：「尖團
之辨，操觚家闕焉弗講，往往有博雅自詡之士，一矢口肆筆，而紕
繆立形。」文通於 1030 年所成的序文也說：「夫尖團之音，漢文
無所用，故操觚家多置而不講，雖博雅名儒、詞林碩士，往往一出
口而失其音，惟度曲者尚講之，惜曲韻諸書，只別南北陰陽，亦未
專晰尖團。而尖團之音，翻譯家絕不可廢。蓋清文中既有尖團二
字，凡遇國名、地名、人名當還音處，必須詳辨。存之堂集此一
冊，蓋為翻譯而作，非為韻學而作也，明矣。」從當時的操觚家

「闕焉弗講」，名儒碩士會一出口而尖團不分，以及「漢文無所
用」等情形看來，不難發現十八世紀初期的北方語言，無論官話讀
音或方言都已出現尖團相混的事實。❸一般生活語言既已不分尖
團，作者為何要特別撰作《圓音正考》來辨析尖團呢？原因有二：
一為翻譯，二為唱曲。❸序中明言滿文有尖團二字，但漢文已不能
分，若要翻譯國名、地名、人名，則用當時尖團相混的漢文必不準
確，因此有必要出版一部辨析尖團的簡明韻書。另方面，當時曲壇
度曲者講究尖團之分，但一般曲韻專書如《中州音韻輯要》、《增
訂中州全韻》與《曲韻驪珠》等（詳本章第一節），只別南北陰陽而
未專析尖團，對唱曲者造成不便，於是而有《圓音正考》之撰作。
此外，據當代戲曲音韻研究家劉訢萬說，尖團字之分始於乾隆年
間，由南府供奉樂工為太監演唱崑曲而設。爾時太監常於宮中串演
崑曲中的吉慶戲，而太監又多屬北京地區人氏，當時北京語音尖團
多相混淆，《圓音正考》便是當時的產物。從《圓音正考》的體例
來看，它根據滿文「十二字頭」作分類，不錄怪僻字❸，且先列送
氣，次列不送氣，最後殿以擦音，又將許多字形相同的字併在一起
而不管四聲，此種編排方式與傳統韻書迥異，可見劉氏所言為北京

❸ 據中國社會科學院語言研究所調查，官話區不分尖團的方言佔 79.7%，分尖
　　團的方言佔 20.3%，足見尖團不分仍佔多數。詳參〈官話區方言尖團音分合
　　的情形〉一文，載《方言和普通話叢刊》1 期，頁 141－148，1958 年北京中
　　華書局。

❸ 趙蔭棠《中原音韻研究》頁 102 云：「尖團之起，恐怕有兩種原因：一為唱
　　曲，一為翻譯。」分析頗為正確。

❸ 《圓音正考·凡例》云：「是編五經之字，十載八九；其見於子、史諸書，
　　字涉怪僻者，概芟不錄。」

太監習唱崑曲而作的說法是有其來歷的。**❹**

　　有關尖團字音的發展軌跡，趙蔭棠《中原音韻研究》認為可以遠溯到元代，即謂《中原音韻》時已有尖團之分。斯說筆者未敢遽信，因為《中原音韻》一書所呈現的音系，只能說見系字有顎化的趨勢，而不能說它已完成顎化過程。最明顯的是周德清在江陽韻上聲中把「講、港、鏹」列在同一個小韻，「講、港」是二等韻，「鏹」屬三等韻，此韻二、三等喉牙音已合流，故楊耐思《中原音韻音系》擬作〔kiaŋ〕，而不貿然擬作已顎化的〔tɕiaŋ〕音，因為「講、港」既在元代同音，又屬同等字，不可能「講」字在元代聲母已顎化成〔tɕ〕，而同音的「港」字卻在千餘年後的今日依然尚未產生顎化，這在音理上是說不通的。因而儘管《中原音韻》裡的喉牙音一、二等有重出現象，如一等之「該」與二等之「皆」對立**❹**，不在同一小韻，此時二等的喉牙音字很可能已產生顎化，但聲韻學者仍只給它一個模糊的顎介音〔i̯〕，反映二等喉牙音字滋生顎介音的雛型，而未遽然將其聲母改作已顎化的〔tɕ〕，而仍保持為〔k〕。**❹**再者，趙蔭棠所舉證的元代資料說服力不夠，如吳草

❹　劉訢萬說法見王正來〈尖團正考〉一文，載江蘇省戲劇學校《學報》1990 年總第 7 期；又《圓音正考》之版本、體例，可參林慶勳〈刻本圓音正考所反映的音韻現象〉一文。

❹　《中原音韻》喉牙音一、二等重出者，皆來韻有「該○皆」、「開○揩」、「孩○鞋」、「哀○挨」；寒山韻有「干○奸」、「刊○慳」、「寒○閑」、「安○顏」；蕭豪韻有「高○交」、「薅○哮」、「鏖○坳」；監咸韻有「甘○監」、「堪○嵌」、「含○咸」、「庵○淊」，詳參楊耐思《中原音韻音系》頁 36。

❹　參楊耐思《中原音韻音系》頁 35。

盧將見系四母增為「見溪芹疑」與「圭缺群危」兩套八母，趙氏認為「這分明是舊日的見母等不足以代表精音，故別立圭等母」，由此證明元代已有 tɕ 母產生。事實上，吳氏也可能只是把見系字按開（齊）與合（撮）之異分列而已，並不意味著見系字已然顎化，因為若已顎化，則屬於三等文韻的「群」字與四等屑韻的「缺」字應歸到「見」母下，與原屬於三等欣韻的「芹」字以及四等齊韻的「溪」字併在一起，而不應歸在尚未顎化的「圭」母之下。

　　元代見系字雖尚未顎化，但已有逐漸顎化的傾向，除上述《中原音韻》裡皆來、寒山、蕭豪、監咸等四韻的喉牙一、二等有重出情形，即有顎化趨勢之外，元代熊忠的《古今韻會舉要》肴韻「肴」下亦曾註云：「按《七音韻》雅音，交字屬半齒，吳音交字不同，雅音高字即與交字相近。」趙蔭棠據「交字屬半齒」而推斷「交」與半齒之「日」發音必相近，故應讀 tɕ。但筆者以為《古今韻會舉要》註語明白指出《七音》裡的「交」字雖屬半齒，但與吳音「交」字不同，而吳音「交」字，據保留古音最多的蘇州彈詞發音是比 tɕ 的舌位更後一點，或可擬作〔tʑ〕，而屬於中原雅音的見系二等「交」字既與吳音不同，又與見系一等的「高」字（聲母為 k）接近，因此「交」字在元代應讀〔kiau〕或最多只可能讀作中性的〔cau〕音，而不可能顎化成 tɕ 聲母。

　　到了明代，《字彙韻法直圖》「交」韻下註云：「巧字屬矯韻，此屬絞，則似考字之音方合。」趙蔭棠認為這也是一條見系字顎化的線索。但此條註語的意思是「交」、「絞」、「巧」原都屬見系二等字，但「巧」字在明代已與三等的「矯」韻合流，而「交」字之音當與一等之「考」音相接近，故最多仍可能讀

〔c‘〕，而不可能顎化成 tç‘ 音。尤其筆者翻檢沈寵綏《度曲須知》時，發現沈氏於〈宗韻商疑〉中引《洪武正韻》所註之音，糾正沈璟《正吳編》將「間」字與「閒」字音讀相混，其文云：「考《洪武韻》閒暇之閒，何艱切，叶閑；中間之間，居顏切，叶奸，俱從月不從日，俗作間，非，寫法則同，字音各別，乃《正吳編》即以中間之間作何艱切，則將『畫屏間』與『朋友中間爭是非』，並作閑音唱可乎？」值得注意的是「閒」（閑）與「間、顏」皆屬見曉系之二等字，沈氏認為「閒」應讀〔ɣan〕，而「間」應讀〔kan〕，二者不可相混。而由此也可看出無論明初代表官韻系統的《洪武正韻》，甚至到萬曆年間的曲壇正音標準，「閒」字皆用「何艱切」來標注，就足以證明見系二等字並未發生顎化現象。

雖然曲壇在明代末期尚未產生尖團音之辨，但民間的口語已逐漸露出顎化之端倪，如隆慶之前本悟的《韻略易通》㊸，在二江陽韻中，見母「角」小韻後注有「重精下」，溪群母「却」小韻後注有「重清下」，相應地，精母「爵」小韻後注有「重見下」，清從母「碏」小韻後亦注云：「重本前」。趙蔭棠即敏銳地指出這是見

㊸　趙蔭棠《中原音韻研究》頁 91 認為本悟的《韻略易通》屬於隆慶年間，即在 1567 至 1572 年之間。但本悟只比蘭茂小四十四歲，是蘭氏的同鄉後學，而蘭茂《韻略易通》係成書於正統七年（1442），故本悟的《韻略易通》修訂本（原題《真空本悟禪師集》），應在隆慶之前，約成化、弘治年間，不可能晚到隆慶時期。又蘭茂曾於書前〈凡例〉中表示以往韻書或「音切隱奧」，或「方言不一」，致使「覽者不知孰是」，因而他全採當時雲南實際語音，以便童蒙識字，故《韻略易通》係屬民間「據音識字」系統（羅常培言），即趙蔭棠之所謂「小學派」，《四庫提要》即批評此書「盡變古法，以就方音。」

系與精系聲母顎化的證據。萬曆年間葉秉敬作韻表時，其〈凡例〉第九〈辯韻有粗細圓尖〉即云：「粗而滿者即為庚干，細而尖則為經堅」下文又云庚干之音「開豁而齊截」，經堅之音「針鋒而線縷」。按「干、庚」兩字屬一、二等洪音，「經、堅」則屬四等細音，雖皆屬見系字，但萬曆時的實際語音已因洪細之異而分為兩種不同讀音，據上述葉氏所描繪，則「庚干」聲母應作〔k〕，而「經堅」則應已顎化成〔tɕ〕，否則不會被形容為「細而尖」、「針鋒而線縷」。到了清代康熙年間的《韻切指歸》，其交韻下注云：「本韻首四句（按：指交等字）及孝效等字，若照漢音讀法當收驕韻，今《洪武》等韻收在本韻，則讀交字似高方合。」從這段註語可明顯看出清代漢音讀法中「交、孝、效」等見、匣母二等字已與三等的「驕」韻合流，即已顎化而混同讀作 tɕ、tɕʻ、ɕ，但《韻切指歸》既是「一部把《中原音韻》按著《韻法直圖》分出開合的書」❹，它為了尊重並構擬《中原音韻》的音，因而主張「交」字應讀作「似高之類方合」，即不讀成當時實際語言中的 tɕ 音，而讀作接近見系一等「高」字的音讀了。雖說見、曉系細音字之顎化，可能早在唐宋之際就已出現端倪，但一般韻書真正開始出現記錄，卻遲至清末許桂林的《說音》（1807）與華長忠《韻籟》（1889）。❺

　　從上述見系字的演變情形，可知元代見系二等雖有顎化的傾

❹ 見趙蔭棠《中原音韻研究》頁 92。

❺ 有關見、曉系細音之顎化源流表，詳參鄭再發〈漢語音韻史的分期問題〉，中央研究院《歷史語言研究所集刊》第 36 本下冊，頁 635－648，1966 年 6 月，臺北。

向，但〔tɕ〕聲母畢竟尚未出現，因此也無所謂尖團之辨；明代民間方言雖有見精二系相混以及清初見系二等字顎化之事實，但曲壇唱唸字音依然無顎化傾向，故曲家向無尖團之說。直到乾隆年間，北方語言已多數將精、見兩系相混而讀時，北方太監為御前唱演崑曲，於是乃有為正其音而作的《圓音正考》，將尖團兩音作一番釐析與辨明，而當時曲論專著也才注意到尖團音的問題。

或許有人認為目前的普通話（今國語）已無尖團之分，在實際生活語言中，分尖團的作用似乎也不大，而曲壇唱唸重視尖團之辨，究竟有何積極意義？筆者認為就字音的辨義作用而言，尖團之辨有助於觀眾瞭解曲情曲意，尤其在沒有字幕的情況下，「帶孝」與「帶笑」、「休書」與「修書」、「寶劍」與「保薦」、「見人」與「賤人」、「不曉」、「不小」，前者為團音，後者為尖音，詞義迥異，唱演都若不辨尖團，則不但語彙的辨義性將因此而減小，表演者「達意」的效率降低，甚至可能會使聆賞者有會錯意的感受；況且目前吳、客、閩、粵語區的人日常生活語言裡，仍舊有尖團音的區分，因此唱演者咬字若能辨明尖團，則較能避免觀眾在詞意上的混淆。其次，就曲韻的傳統而言，戲曲的唱唸咬字本有其程法與典範，如同創作古典詩須諳詩韻及四聲平仄，而不可純任現代口語，古典戲曲之咬字亦自有其存古典型之特色。崑曲以吳音為基礎，而吳語尖團分明，故曲家有尖團之辨；京劇源自崑曲，宜其有尖團之分。自來梨園界皆以得前輩口傳心授之「傳頭」為貴，若唱演古典戲曲而不諳尖團，則程法典範俱失，曲中所蘊藏的古典韻味亦將減卻許多，而不再如往昔般醲郁得令人留戀，因此就保存傳統戲味的立場而言，唱演古典戲曲之分尖團，可說是必要而不容忽視的。

餘　論

　　在光采紛呈，門類繁多的戲曲研究領域中，曲韻雖是較為寂寞的一環，然未諳曲韻，則非但戲曲創作將舛韻失律，無法披諸管絃，播諸脣吻，就連奏之場上的舞臺唱唸亦難符「正音」之要求，擘研曲韻對戲曲命脈賡續之重要性由是可知。

　　本書所論曲韻，係指自元以降以南北曲為主體之戲曲，其作曲、譜曲、度曲與舞臺唱所用以為規範之漢語音韻。它保留在歷代曲論、曲韻專書與歌場舞臺唱唸之中，具有切合當時實際語音與存古典型等藝術特質，在我國重程式的傳統戲曲天地裡，它對其他地方戲與民間曲藝也具有若干影響力。就傳統韻文學之用韻而言，詩、詞、曲韻部之分合各有畛域，詩韻古體寬而近體嚴，詞韻較近古詩。就叶韻而言，由詩而詞而曲，四聲通叶情形愈來愈寬；但就字格而言，宋元詞曲長短句的出現，使韻文邁向音樂性更高之層次，由於製腔造譜須講究字句之四聲清濁，故在釐音榷調方面較詩尤為細密，而非僅平仄二類而已，誠如黃周星《製曲枝語》所云：「三仄更須分上去，兩平還要辨陰陽。」唯詞韻在清代以前向無專門韻書出現，故多雜揉鄉音隨口取叶，不若曲韻自元以降即因戲曲創作與舞臺唱唸之需要，而有架構謹嚴、層次井然之韻書與專論產生。且曲韻與實際唱口密然相關，故其收字歸韻往往能突破傳統韻

書之範限，記錄並保存當時實際語音；另方面，曲韻又因師徒傳授心法之影響，作為一種藝術語言，它亦有存古典型之特色。

元代《中原音韻》一書為曲韻之嚆矢，對曲壇創作與唱唸之審音辨字，具有開闢鴻蒙功，是曲韻研究的奠基之作。而何謂「中原之音」？學界說法不一，本書就周德清所謂「韻共守自然之音，字能通天下之語」與「四海同音」等說法，肯定中原之音必具備正言與共同語兩項特質；至其所屬地域，當與字音雅正之汴、洛、中山等北地有極大關係。唯《中原音韻》既為戲曲而服務，它必須兼顧當時貴胄士庶各階層的觀眾，以及南北各地的北曲作家，因此「中原之音」既不能是古音，更不能是拘限於某地之方言。因此無論大都派、汴洛派或北方語言派皆各有所執，但總無法完全符合《中原音韻》所呈現的語音系統，尤其在「入派三聲」的歸調處理上，實在很難從現代官話或某一方言中找到完全相同的對應關係，就算勉強找到，但因時代遷移，各地人口幾經變動，很難保持語言的穩定性，所以想從現代方言的歸派來證明它所代表的音系是比較困難且不甚可靠的。事實上，周德清已明白指出《中原音韻》所用的語言是「以中原為則，而又取四海同音而編之」，因而似乎諸多語言都能在《中原音韻》裡找到若干與自己相符的特點；也因為《中原音韻》是一種切合當時生活語言而又綜合性極高的藝術語言，故能影響曲壇半個世紀以上，展現「不獨中原，乃天下之正音」的非凡氣派！此外，周德清作《中原音韻》，其內在潛藏的動機與目的，就其身世背景、曲作思想與《中原音韻》一書所流露的若干微言看來，當有深切的民族意識存焉。

《中原音韻》採用元代當時的「活語言」，揚棄傳統韻書框

架，首開十九部之分韻系統，為戲曲用韻立下嶄新的格局，影響後代既深且遠。由現存元散曲與雜劇鉤稽，散曲無論分韻與入派三聲方面，皆大體符合《中原音韻》之規劃，而雜劇則因篇幅長，每折一韻，又需兼顧劇情發展、腳色塑造與唱演時令觀眾耳聞即詳之舞臺效果，故有「韻緩」且避押險韻等現象，與《中原音韻》所論較不相符。而學界歷來對「入派三聲」的問題總是爭論不休，其實若從曲唱的角度分析，它與周德清所強調的「平分陰陽」、「嚴別上去」一樣，皆與戲曲創作原則無關，而與實際的合樂唱演息息相關，因為平分陰陽與入派三聲並非始於元曲，宋代詞唱格律早已有之。且《中原音韻》的入聲字有一種特殊現象，即是同一個入聲字在同一韻部中，居然會有兩種以上不同的聲調，而這現象實在很難用文白異讀或某一地區的通行語來解釋。因為文白異讀通常分屬不同韻部，而同一種共同語或方言，不可能一個字在同一韻部中卻有不同的聲調，（聲調在漢語方言中，比起聲韻母是屬於最不易更變的部分）故唯有從曲唱派叶角度解釋才較合理，即每一入聲字各按所處該曲牌之字格需要，而靈活派叶於平、上、去三聲之中。由是可知，周德清的「入派三聲」不單只是為廣其押韻的現實需要而已，更有配合元曲演唱更廣更深一層的意義存在。

　　明代北曲雜劇因政治因素而驟然轉衰，南曲戲文則在明初漸露頭角，繼而隨海鹽、弋陽、餘姚、崑山諸多聲腔之傳衍遞唱而風行天下；嘉靖年間，崑腔水磨調改革成功，粲然領曲壇風騷，「傳奇」亦因汲取北曲以為滋養而體局大備。唯元劇之光榮時代雖隨蒙元政權潰滅以俱逝，然北曲遺音依然口口相傳、燈燈遞續於舞臺優伶唱唸之中。當時戲曲界對北曲音韻之代表——《中原音韻》系統

凜遵不違，曲壇北韻之作另有題名朱權之《瓊林雅韻》與《菉斐軒詞林韻釋》；南曲唱唸則準乎《洪武正韻》，至於王文璧《中州音韻》與范善溱《中州全韻》，雖仍北韻系統，然其反切已漸露南化現象，尤其范氏「去分陰陽」更與唱唸密然有關。明代曲壇名家對當時南北曲交化之現象頗為關注，其南北曲音之探研亦頗見佳績，其最著者有：魏良輔《南詞引正》、何良俊《四友齋曲說》、徐渭《南詞敘錄》、沈璟《正吳編》、王驥德《曲律》、沈德符《顧曲雜言》、沈寵綏《絃索辨訛》與《度曲須知》等，究其深旨，要皆試圖為有明一代戲曲之創作與唱唸尋覓一條正確而可循的途徑。

　　至於明人戲曲創作之用韻，則向有「戲文派」與「中原音韻派」之論爭。嘉、隆以前，率以戲文派為主流，曲壇名家如李開先、梁辰魚、張鳳翼、湯顯祖等皆屬之，此派用韻神襲「傳奇鼻祖」《琵琶記》，雖或雜揉鄉音，然符合南曲與生俱來之地域色彩，亦頗切合實際搬演時當地觀眾聆賞之需要，故在當時曲壇曾享有一席之地。隆慶、萬曆年間，崑曲壓倒眾聲成為流布全國之大劇種，咬字追求博雅大方已然形成共識，於是影響創作押韻之取則標準，如沈寵綏即有「凡南北詞韻腳當共押周韻」之主張，而明代曲家又多昧於南曲發展之歷史淵源，以為南曲係北曲之變，故南曲押《中原音韻》被視為理所當然，於是沈璟為首的「中原音韻派」崛興，翕然影從者有呂天成、顧大典、卜世臣、汪廷訥、馮夢龍、沈自晉、沈德符等，就此與「戲文派」展開壁壘分明之論辯。萬曆之後下迄於清，中原音韻派躍居上風，曲學名家如徐復祚、凌濛初、祁彪佳、李漁、洪昇……等皆主周韻，據統計，明萬曆至清雍正間，至少有二十八位作家六十三種傳奇，於每齣下按《中原音韻》

標明所用之韻部，清初宮廷大戲如《勸善金科》等亦復如此。

南曲本當押南韻，然戲文派發展到來竟居弱勢，其主要原因在於有明一代至清中葉，曲壇並未出現一部南曲專用之韻書，至於《洪武正韻》本非為戲曲用韻而作，曲壇亦僅取以為南曲唱唸之審音楷式而已。此外，就實際用韻而言，南北曲分韻本有其相通之處，所不同者唯入聲韻部而已。尤其家麻、車遮二韻，唱時無須轉音，入聲縱與三聲通押亦稱和諧，若欲押其他入聲韻部，則《洪武正韻》亦聊可參用，或者如李漁所言，直接將《中原音韻》裡的入聲抽出來私置案頭，亦可暫備南曲之用。南曲之用周韻既如是方便省事，而從戲曲藝術捨紛亂而就精整之趨勢來看，南曲棄戲文派用韻之錯雜，而歸中原音韻派之整飭，亦屬自然之勢。故乾隆年間雖出現第一部南曲韻書──《曲韻驪珠》，將入聲韻部獨立，然除歌場清謳或舞臺唱演者取以為正音南針之外，一般戲曲作家大都仍使用《中原音韻》。

有清一代曲韻專書之編撰，係承明代遺緒而迭有創發。如王鵕《中州音韻輯要》根據當時語音發展，將《中原音韻》韻書系統中的齊微韻，按韻母之不同析分為機微〔i〕、歸回〔ei〕二音，又將魚模韻劃分為居魚〔y〕、蘇模〔u〕二韻，與《洪武正韻》將齊與灰、魚與模釐分之旨趣遙遙相契，並且與清代曲家創作的實際用韻情形相吻合，故此二十一部曲韻每為後來曲家所沿用。此外，標注南北異音亦是該書對曲壇唱唸咬字的貢獻之一，且其反切，據樸隱子《詩詞通韻》而釐訂，故較傳統韻書明晰。周昂《增訂中州全韻》的最大特點是多出「知如」一書，成為二十二韻，又將上聲分出陰陽。知如韻之另立，紊亂原有的曲韻畛域，殊不可取，上聲析

分陰陽，雖有音韻辨析上較前細密，但就戲曲創作與舞臺唱唸而言，如此劃分並無多大的積極意義。《曲韻驪珠》作者沈乘麐，費五十年之功而成是書，不僅將入聲韻部獨立，分出陰陽，更註明南北曲音之異讀，又在每個韻部末尾，以多年度曲心得加註具實用價值之按語，使曲壇無論創作、譜腔或唱唸均感便利，厥功甚偉，又其反切採《音韻闡微》之「合聲法」，皆較前明晰準確。觀沈氏韻書中曾有將不送氣字誤作送氣者，唯微疵未足掩瑜，《曲韻驪珠》堪稱戲曲史上第一部正規的兼賅南北字音之曲韻專書，故自清朝中葉以迄今日，無論南北曲創作者或崑曲度曲名家，咸奉此書為圭臬。而清代曲論對曲韻之擘研，亦多可與前述韻書之內容相互發明，如李漁之「魚模當分」，徐大椿《樂府傳聲》與王德暉、徐沅澂《顧誤錄》皆主張上聲分陰陽，又論南北異音等皆是。

　　清代以降的戲曲唱唸藝術，在前代基礎上踵事增華，精益求精，曲韻與四聲腔格的配合，可說已達到嚴絲合縫的境界，而曲唱的潤色功夫更體現在各種口法的多樣化與精緻化。如呼腔、豁腔、斷腔三種，各自為區別南曲上聲、去聲、入聲之專用口法，他聲不可混用，至若掇、疊、撮、擻、滑（揉）、疊頓、落腮、橄欖等腔，則無論平聲、上聲、去聲皆可按譜腔需要而斟酌配用。北曲平、上、去三聲唱法與南曲略異，其中去聲最能表現北曲尚勁之本色，故唱腔旋律雖不必盡高，但須唱得真確有力，不可染南曲柔靡之氣。北曲入聲派入三聲後，字音雖改，而聲調腔型各有定法，係「音變而腔不變」；南曲入聲唱時一出口戛然而斷，以體現其喉塞音韻尾之特色，隨後拖腔則隨曲牌旋律的需要，而可譜成或平、或上、或去之腔格，可謂「音不變而腔變」，唯拖腔在實際譜曲中大

都譜作平聲腔格，誠如《度曲須知》所言「入聲長吟，便肖平聲」，即陰入譜同陰平，陽入譜同陽平。有關賓白唸法，上、去二聲顯得相當有趣，即上聲在唱曲時低，而唸白時反而高，去聲則剛好相反，唱時高而唸白低；他如四聲唸法之一般性原則、去上重疊之特殊唸法、上場詩詞與四六對偶句之讀法，以及賓白如何顧全文理並配合劇情等原則，略備於王季烈《螾廬曲談》與《度曲要旨》中。

此外，清代北方官話中由於見、曉系字（疑母除外）產生顎化現象，精系字的細音也絕大多數出現分化情形，使得原本畛域判然的兩套字音逐漸變得混亂，曲壇於是出現尖團說之析辯。何謂尖團？簡言之，見曉系之細音為團，而精系之細音為尖。乾隆年間《圓音正考》之辨尖團，主要為唱曲與翻譯而作，於曲壇唱唸具有正音之功。尖團之分在目前通用語中雖已消失，然為增強字音的辨義作用，使觀眾更容易瞭解曲情曲意，以及保有曲韻傳統之程法典範，唱演古典戲曲之辨尖團，可說是必要而不容忽視的。

曲韻自元以降之內容、發展脈絡及其與唱唸之關係概如上述，其對各地方戲與民間曲藝在唱唸方面之影響亦頗深遠，如「中州韻」之普遍被使用，與皮黃之講究「上口字」等皆是。站在整個戲曲史宏觀的角度來看，曲韻的確具有「存前代之遺音」、「示文苑以楷則」、「樹歌場之典範」等價值，茲嘗試探討如後。

第一節　曲韻對唱唸之影響

　　唱唸在我國古典戲曲表演藝術中占有舉足輕重的地位❶，而我國傳統戲曲的美學基礎往往建築在詩歌、音樂、舞蹈三者之上，藉著歌、樂、舞的融合無間，使觀眾在「有聲皆歌，無動不舞」的舞臺藝術中，涵泳於一幕幕的美感經驗。而觀眾欣賞戲曲的表演，焦點往凝聚在「歌舞」上，其中「聆歌」的成份又比「賞舞」還高，這可從舊時「聽戲」一詞之普遍使用得知。因此演員對唱的技巧、功夫格外重視，講究「字正腔圓」，唯有每一字吐音清楚，觀眾才能獲得直接的感動，並產生共鳴。「腔圓」的條件決定於表演者天賦的嗓音以及後天的琢鍊，有時經驗豐富的樂師，能運用巧妙的伴奏，使表演者合乎「腔圓」的審美要求；但「字正」的條件則完全得靠演員自己，因為「絲不如竹，竹不如肉」，再好的伴奏也奏不出「字音」來，除了練就如何使聲音傳得更遠更響的「嘴皮子」功夫之外，最重要的還是在於唱演者本身須有良好的曲韻知識。換言之，曲韻的涵養對表演者而言，常具有既深且遠的影響力。

　　傳統曲韻自元迄清規範著古典戲曲的創作與唱演，不但目今曲壇薪傳不墜的崑雅唱唸藝術仍受其薰染陶鑄，就是皮黃等花部亂彈

❶　曾永義於〈中國古典戲劇的形式〉一文中，嘗以「長江納百川」之喻，為已然發展成熟的「中國古典戲劇」下一完整定義曰：「中國古典戲劇是在搬演故事，以詩歌為本質，密切融合音樂和舞蹈，加上雜技，而以講唱文學的敘述方式，通過俳優妝扮，運用代言體，在狹隘的劇場上所表現出來的綜合文學和藝術。」其中詩歌、音樂、講唱文學三項主要構成因素皆與唱唸息息相關。

與地方曲藝，在唱唸講究「中州韻」的前提下，傳統曲韻的確發揮相當大的影響力。又清代皮黃雖代崑曲而竄興，然當時梨園名伶如徐小香、梅巧玲、譚鑫培、陳德霖、楊小樓、王瑤卿、程繼先、梅蘭芳、程硯秋等莫不先習崑曲以打好唱演基礎，尤其具有「伶聖」之譽的亂彈巨擘程長庚，更因鑽研崑曲最深，而以「字眼清楚」聞名❷，足見皮黃咬字受崑曲影響之深。而京劇為配合正面人物吐屬之端雅大方，使腳色塑造更為鮮明成功，於是在咬字方面多汲取曲韻以為滋養，故有所謂「上口字」之論。然梨園界每有昧於曲韻源流，而視此為不傳之秘者，遂使曲韻之源流與影響湮晦不彰，故本節爰就「中州韻」與「上口字」兩部分探研如後。

壹、中州韻

古典戲曲的唱唸咬字向來重視「中州韻」，而究竟何謂中州韻？各家說法卻紛歧不一。如周貽白認為是河南開封語言，徐慕雲、黃家衡將它視為「尖團音」的一個代名詞，竺家寧的《聲韻學》簡單地把它看成是卓從之《中州樂府音韻類編》（內容與《中原音韻》略同）的簡稱，蘇雪安則籠統地表示「很可能是從周德清所著的《中原音韻》一書而來。」❸事實上，中州韻與自元迄清兼賅南

❷　咸豐三年藝蘭室主人有〈都門竹枝詞〉一首云：「亂彈巨擘屬長庚，字譜崑山鑒別精。」《梨園舊話》亦云：「程伶崑劇最多，故其字眼清楚。」張肖傖《燕塵菊影錄》又云：「談皮黃者，靡不知有四箴堂主人程長庚，長庚字玉山，徽人，憤徽伶之依人門戶，乃鎔崑弋聲容於皮黃中。」

❸　周貽白《戲曲演唱論著輯釋》頁 187 云：「中國戲曲的唸白，在崑曲中凡生、末、外、淨、正旦等腳色，都唸的是『上韻白』（韻指中州韻，即河南

北曲音韻的曲韻系統息息相關，並對許多劇種與曲藝的唱唸字音產生相當大的影響力。今為一探中州韻之究竟，就得窮本溯源，將歷代曲家對中州韻的描述作一番剖析，方可得其命意指歸與實質內涵。

中州韻，顧名思義即含有「字音雅正」之意。我國幅員遼闊，殊方異語自古而然，故早在南戲北劇萌生之前，孔子即有「雅言」之觀念，唐以降亦有天下正音之體認，如唐·李涪《李氏刊誤》云：「凡中華音切莫過東都，蓋居天下之中，稟氣特正。」宋·陸游《老學庵筆記》卷六云：「中原惟洛陽得天地之中，語音最至。」金《修汴京大內詔》亦云：「大梁天下之都會，陰陽之正中。」❹古時以河洛一帶居九域之中，故將其語音視為通於四方之天下正音。有元一帶，所謂「中原雅音」之地域略廣，指汴、洛、

開封語音）……」徐慕雲、黃家衡《京劇字韻》頁 24 云：「京劇界所謂『京劇是用中州韻』的說法，並不是指韻書上的押韻之『韻』，而係指河南的『尖團字音』而言的……換句話說，『中州韻』就是『尖團音』的一個代名詞。」蘇雪安《京劇聲韻》頁 108－109 云：「歷來談戲曲的人，都知道有中州韻這一名詞，也知道戲曲應該按中州韻來唸唱。這種說法，到底是從什麼時候開始？又從什麼人開始？恐怕很少有人能作出詳實的答案來。……我們認為中州韻這一名稱，既不是指河南中州的語言，也不是在古代戲曲中有一種名中州韻的唱唸方法，而是從當時（很難確定年代）人們的口頭上叫出來，一直流傳到今天的，當時人們為什麼會叫出這樣一個名稱來呢？很可能是從周德清所著的《中原音韻》一書而來。……要認識中州韻究竟是什麼，就需要從《中原音韻》以後有關戲曲聲韻的書籍，來辨識字的聲韻。凡是依據這種方法來唸唱的，就是『中州韻』。」

❹ 見宇文懋昭《大金國志·正隆元年詔》。

中山諸地❺，此時戲曲界最受矚目的《中原音韻》即標榜「韻共守自然之音，字能通天下之語」，具有「四海同音」特色之中原正音。此一曲韻嚆矢，在當時曲壇又名《中州音韻》，虞集為它作序時即言：「高安周德清，工樂府，善音律，自著《中原音韻》一帙，分若干部，以為正語之本，變雅之端。」明代曲家多沿用此書名，或有簡化為《中州韻》者，如該書〈正語作詞起例〉第十五條云：「逐一字解註《中原音韻》，見行刊雕。」程明善《嘯餘譜》本即作《中州音韻》。王文璧《中州音韻》一書，蔡清序文云：「蓋天地之中氣在中國，中國之氣在中州。氣得其中，則聲得其正，而四方皆當以是為的焉，此元周德清先生之《中州音韻》所以為人間不可無之書也。」張氏之後序又云：「說者以《中原雅音》即《中原音韻》，高安周德清所著也。」沈寵綏《度曲須知・宗韻商疑》亦云：「昔方諸生有曰：周氏作《中州音韻》，其功不在於合而在於分。」沈璟〈論曲〉商調〔二郎神〕套曲又云：「《中州韻》，分類詳，《正韻》也因他為草創。」此處《中州韻》指的應是周韻。當時不但周德清的《中原音韻》有《中州韻》之稱，同系統的卓從之《中州樂府音韻類編》亦有此稱呼，如《善本書室藏書志》於《瓊林雅韻》下註云：「前有自序云：卓氏著《中州韻》，世之詞人歌客莫不以為準繩。」《也是園書目》亦載：「卓從之《中州韻》一卷。」

❺　元・孔齊《至正直記》云：「北方聲音端正，謂之中原雅音，今汴、洛、中山等處是也。南方風氣不同，聲音亦異，至於讀書字樣皆訛，輕重開合亦不辨，所謂不及中原遠矣，此南方之不得其正也。」詳參本書第一章第一節「何謂中原之音」部分。

　　由於「中州」有正宗、正統、正式之意，故明清兩代的曲韻專書幾乎全仍卓、周之例，而將書名冠以「中州」二字，如王文璧《中州音韻》、范善溱《中州全韻》、王鵕《中州音韻輯要》、周昂《新訂中州全韻》等皆是。而在當時社會的實際語言中，也的確因現實需要而出現一種能通行天下，合乎博雅大方的共同語。據成書於明萬曆三十三年的《利馬竇中國札記》❻所載，中國境內各省口語迥異，各有其方言鄉音，除此之外，「還有一種整個帝國通用的口語，被稱為官話（Quon-hoa），是民用和法庭用的官方語言。這種國語的產可能是由於這一事實，即所有的行政長官都不是他們所管轄的那個省份的人，為了使他們不必需學會那個省份的方言，就使用了這種通行的語言來處理政府的事務。官話現在在受過教育的階級當中很流行，並且在外省人和他們所要訪問的那個省份的居民之間使用。懂得這種通行的語言，我們耶穌會的會友就的確沒有必要再去學他們工作所在的那個省份的方言了。各省的方言在上流社會是不說的，雖然有教養的人在他的本鄉可能說方言以示親熱，或者在外省也因鄉土觀念而說鄉音。這種官方的國語用得很普遍，就連婦孺也都聽得懂。」由於切身感受之深刻，一個外國傳教士對中

❻　《利馬竇中國札記》一書由利馬竇所撰，金尼閣增補，明末程君房（名大約，字幼博）編的墨譜《程氏墨苑》中曾收四篇利馬竇寫的羅馬字注音文章。1927 年北京輔仁大學用王氏鳴晦廬藏本影印出版，取名《明季之歐化美術及羅馬字注音》，1957 年文字改革出版社重印，更名曰《明末羅馬字注意文章》。此四篇為〈信而步海疑而即沈〉、〈二徒聞實即舍空虛〉、〈淫色穢氣自速天火〉、〈述文贈幼博程子〉，後三篇皆明言萬曆三十三年臘月朔題。詳參魯國堯〈明代官話及其基礎方言問題──讀利馬竇中國札記〉一文，1985 年《南京大學學報》第 4 期。

國語言的描繪自然顯得特別敏銳而真實。他明確指出明代官話的存在，是高於方言的全國共同語，尤其在上層社會的官員與知識份子中格外流行，其普及程度連婦孺也懂。

　　戲曲表演必須隨時掌握觀眾的注意力，才能展現其迷人的藝術魅力，所以戲曲語言儘量要求雅俗共賞，讓各階層觀眾都能聽懂，因而它自然得充分運用這種具有四海同音特色的「中州韻」。而這種「通音」正與方言土音相對，故自元以降，曲壇名家莫不以「務去鄉音」為原則。如周德清之辨明「諸方語之病」，明魏良輔有漸去方言土音之律，徐渭主張「凡唱，最忌鄉音」，潘之恆宗「中原音」，沈璟《正吳編》旨在正吳中土音之訛，王驥德有「以方言變亂雅音」之戒，沈寵綏《度曲須知·凡例》云：「正訛，正吳中之訛也。」其〈北曲正訛考〉即註明「宗中原韻」，以正積久訛傳之吳音；清代李漁有「少用方言」之論，《顧誤錄·度曲十病》明言「入門須先正其所犯之土音，然後可與言曲。」近代吳梅主張「方言宜少」以免戲曲流傳不廣……凡此種種皆在追求戲曲唱唸之合乎博雅大方，故以「中州韻」為咬字之原則，而免遭僻陋之誚。

　　只是語言每隨時代而遷變，故所謂「中州」、「中原」之範疇亦代有更革，且多與政治中心有關，如孔子之「雅言」，指西周之鎬京話，隋唐至宋之中原正音，則大抵指汴洛之音，元代則擴及冀遼等地（詳本書第一章第一節），明代之中州雅音，據金尼閣《西儒耳目資》及利馬竇《札記》等相關記載，應與南京話有關❼，是當時

狹義南方官話（江淮官話）的標準音，其通行全國的程度既深且遠，遲至晚清，才為北京語言所取代。❽

給了神父們，他說他這樣送禮是因為這個男孩口齒清楚，可以教龐迪我神父純粹的南京話。」足見明代的南京話具有共同語特色，才能方便神父到各地傳教，而無語言溝通之困擾。見同❻。又《西儒耳目資》係金尼閣於天啟六年（1625）將利馬竇舊作修改擴充而成，全書分三編：第一編「譯引首譜」是總論；第二編「列音韻譜」是從音查字；第三編「列邊正譜」是從字查音。該書以羅馬字音標註明代官話，其中「床、船」不分，韻母皆作〔an〕等特色，頗與南京話相符。

❽ 一般論漢民族共同語（官話）之聲韻論著如胡裕樹《現代漢語·緒論》（頁4－5，1995 年，上海教育出版社）、王力《漢語史稿》（頁 37，1980 年，中華書局）等，往往將北京話奉為元、明、清三代之「正音」；或如耿振生《明清等韻學通論》（頁 118－120，1992 年，語文出版社）將「正音」視為一種抽象的觀念，只存在於理論上，而非實際語言。事實上，據張衛東〈試論近代南方官話的形成及其地位〉一文（深圳大學學報，人文社會科學版，第 15 卷第 3 期，1998 年 8 月）研究，不僅來華耶穌會士所學的語言是實際「通行全國的南京官話」，且在 1876 年之前，日本人學的也是具有陰陽上去入五個聲調的南京官話，而這南方官話即在東晉中原衣冠士族南渡、定鼎南京後即漸次形成，且歷經千年雖代有量變，然迄晚清之前仍未發生質的變化。此外，楊福綿〈羅明堅、利馬竇《葡漢辭典》所記錄的明代官話〉一文（中國語言學報第五期，頁 35－81，1995 年 6 月）亦曾從語音、詞匯、語法諸方面論證「明末清初官話的基礎方言不是北京話而是南京話」，其文云：「音韻方面，如『班、搬』和『關、官』韻母的不同；『鎮、政』和『根、更』韻母的合併；入聲的保存等。詞匯方面，如四腳蛇、水雞、桃子、棗子、斧頭、鬧熱、歡喜、嫘（標）致、牢固、講、晚得、食（吃）酒、屙（屙）尿、如今、不曾；語法方面，如背得、講得等，都和現代的北京話不同，而和現代的江淮方言相同。這證明它屬於南方（江淮）官話，而不屬於北方官話。」至於京劇普遍使用的捲舌音，以北京為最典型。捲舌聲母係滿清入關後滿族影響漢語之結果。詳參鄭仁甲〈漢語捲舌聲母的起源和發展〉一文，載《語言研究》1991 年 11 月增刊。

　　「中州韻」之命名旨趣既與曲韻系統息息相關，則不論時代如何遷變，共同語幾經沿革，它都對戲曲唱唸字音具有規範性的作用。尤其明代南曲攢興，傳奇因兼賅南北曲而日益茁壯昌盛，傳統的曲韻內容也隨著擴增，而因為南北曲咬字之不同，曲壇於是而有所謂「南中州」、「北中州」之分。如沈寵綏主張戲曲之唱唸字音宜「北叶《中原》，南遵《洪武》」，王鵕的《中州音韻輯要》與沈苑賓《曲韻驪珠》即明白標注南北異音，王鵕於該書〈凡例〉云：「字音總歸中州而正，其南北異音之字，自應分析，方為明曉。茲凡聲中南北異音者，悉為註明。」而南北曲音最大的不同在入聲之有無，如沈寵綏云：「嘗考平上去三聲，南北曲十同八九。其迥異者，入聲字面也。」康熙二十四年樸隱子《詩詞通韻》亦云：「平上去之通音，……北音大概相同，唯出聲加重，似無正濁。」除了全濁聲母之外，入聲可說是南北曲字音根本差異之所在，故王鵕將它處理得井然有序，《輯要·例言》云：「先將入聲正音切準，而後註北音而叶各韻，前本之混不分門者，竝為派清，則四聲皆合，而南北中州俱明矣。」《曲韻驪珠》亦如是標示，使南中州、北中州畛域判然，對戲曲唱唸具有切實的正音之功。

　　綜上所述，「中州韻」此一戲曲音韻術語，可說是元明清曲韻之俗稱，清代劉禧延《劉氏遺著》說：「明人論曲，多有南從《洪武》，北叶《中原》之說。《正韻》分部，平上去各二十二（猶今中州韻之二十一部，獨蕭爻兩分，故有二十二）、入聲十部……」文中明白指出當時的「中州韻」有二十一部，蓋屬曲韻系統無疑。而要強調的是，「中州韻」既然是一種通行南北的共同語，就不可拘泥於某地之方音，誠如劉禧延所云：「北音與吳音輕重不同。……今即唱

北曲者，亦不從此，蓋已別為崑腔之北音，而非真北音。則統曰中州音而已。」屬於曲韻嫡派系統的崑曲，其南曲唱唸咬字要避吳中土音之訛陋，才合乎「南中州」的標準，其北曲自然與清代當時北方實際語言——即劉氏所說的「北音」有所不同，方能符合「北中州」之規範。總之，「中州韻」是站在曲韻系統的立場，力避方音之僻陋，強調唱唸咬字須雅正大方，博通四海，進而使戲曲藝術達到雅俗共賞底境界。正因為「中州韻」係斟酌古今、綜合南北而成，具有天下通音之特質，又能與時俱變，故每為諸多劇種與曲藝取以為唱唸之正音規範。如清·嚴長民《秦雲擷英小譜》云：「秦腔自唐宋元明以來，音皆如此，後復間以絃索，至於燕京及齊晉，中州音雖遞改，不過即本土近者少變之，是秦聲與崑曲，體固同也。」不僅秦腔如此，就連如今流布最廣、勢力最盛的京劇亦復如此，京劇的唱詞押韻雖然與梆子系統的各地方劇種同樣採用十三轍❾，但在唱唸字音方面仍然用中州韻二十一部的反切來糾正方言語音，只是某些較特別的「上口字」採湖廣音而已（詳下文「上口字」部分）。此外，「南中州」的入聲韻部——《曲韻驪珠》所分屋讀、恤律、質直、拍陌、約略、曷跋、豁達、屑轍等八部，今所見

❾ 地方戲無論押韻或唱唸咬字多採方言，「十三轍」即是此民間劇韻系統之代表，它與曲韻系統相對，詳參羅常培〈京劇中的幾個音韻問題〉一文。又地方戲之音韻較複雜，常就十三轍而或多或少加以變通，以適應當地方言的要求，如越劇即採十六韻，而將十三轍中的「言前轍」析分為翻闗、天仙、團圈諸韻。

南方諸多劇種皆據此增減而成。❿「中州韻」既廣且深的影響力由是可見一斑。

貳、上口字

　　由於曲韻知識的普遍缺乏，梨園界的演員多數只注重代代相傳的「上口字」傳抄本，對歷來刻印的曲韻專書總是乏人問津；而一般戲曲研究、創作者通常僅瞭解曲韻的源流與分部，若不懂上口字，亦視為無傷大雅。⓫可以說，戲曲界無論研究者或演員，向來都把「上口字」與曲韻視為兩種毫不相干的知識，以致一般演員昧於曲韻源流，只能逐一死記「上口字」而別無他法。羅常培〈京劇中的幾個音韻問題〉一文對「上口字」的分析可算是較有系統的論述，但他只是條列式地取《中原音韻》來與京劇的「上口字」一一作對應而已，對於兩者之間發生關連之緣由，以及整個曲韻系統對「上口字」的影響，羅先生並未作深入探討。筆者不揣譾陋，嘗試就傳統曲韻觀點，將目前京劇常見的上口字作一番歸納與分析，藉以瞭解曲韻對京劇等花部唱唸咬字之影響。

❿　詳見 1983 年《中國大百科全書》「戲曲・曲藝」類頁 491－492 吳白匋所撰
　　「戲曲音韻」條目之解釋。

⓫　趙誠《中國古代韻書》115－116 云：「一個演員如果不懂得、不掌握上口字
　　的音讀，應該說是基礎不好。而戲曲研究、創作者如果不懂，卻無傷大雅。
　　反過來說，戲曲研究、創作者必須了解曲韻分部，而這種了解，主要是依靠
　　韻書；作為一個演員，倒不一定要去看韻書，因為從實際演唱中掌握了各字
　　在演唱中的音讀（包括一般和特殊），就基本清楚押韻的情況。由於這種關
　　係，少數戲曲創作、研究者非常重視韻書，而大多數演員卻注重代代相傳的
　　『上口字』傳抄本。」

　　要探討上口字之內涵，首先須瞭解「上口」二字之含義。清代
毛先舒《南曲入聲客問》曾附〈歌席解紛偶記〉一節云：「酒客或
作〔黃鶯兒〕，首句云：『纖手白於綿』，即席善歌者歌之，謂
『白』字不入調，卻難上口。歌者頗精音韻，而作者又自負曲學，
兩人辯之不已。」⓬此處「上口」與平常所謂「琅琅上口」含義相
同，皆指順口之意。問題是「上口」既指順口，為何京劇中的上口
字，今日操普通話（國語）的人唸來卻不太順口，使得演員須逐字
加以記憶，甚至視此類上口字抄本為不傳之秘。事實上，「上口
字」一詞是就戲曲咬字的立場來說的，而能令歌者琅琅上口的字
音，本身就具有「讀書音」、「中州音」、「官話」等特質。眾所
周知，古典戲曲的字音是一種藝術語言，它具有獨特的程式性，有
其與生俱來、口傳心授的特殊口法，不可憑空臆造以亂藝術規範，
而「上口字」即是前賢經驗智慧之結晶，不如此嚴守歷來傳承的上
口唸法，則將失去古典韻味，在內行者聽來是頗為棘耳的，反而會
覺得唱唸者的不順口了。因此楊振淇為「上口字」所下的定義是：
「至今仍保留在京劇唱唸中那些讀古音、方音的字。古音來自《中
原音韻》（或『中州韻』）；方音來自顎、皖、蘇等方音。」⓭而由

───────────

⓬　南曲〔黃鶯兒〕首句第三字當用上聲，酒客作「白」字，屬入聲，歌者執
　　《中原音韻》作平聲而歌「巴埋切」，頗覺不入調，難上口。毛氏乃謂此支
　　曲牌為南曲，作者用「白」字屬仄聲並無差誤，歌者只要不泥北韻以唱南
　　曲，而在出口時以入聲吐字，接著用上聲作腔，自然無礙。於是毛氏調解成
　　功，酒客歌者聞此「兩俱爽然」。
⓭　見楊振淇《京劇音韻知識》頁 55。

此定義亦可得知上口字之古音部分係受傳統曲韻之影響。❹茲將羅常培所列上口字十一條迻錄如次，並逐條加按語以明其所承曲韻之原委。

　　㈠《中原音韻》齊微部（即《中州全韻》機微部）裏的舌尖後音ㄓ、ㄔ、ㄕ、ㄖ四母字，北平讀ㄓㄭ、ㄔㄭ、ㄕㄭ、ㄖㄭ，在戲劇中應讀ㄓㄧ、ㄔㄧ、ㄕㄧ、ㄖㄧ，皮黃入一七轍。例如：知、蜘、制、製、置、雉、稚、治、智、直、值、姪、織、職、質之類，不讀ㄓㄭ而讀ㄓㄧ；癡、鴟、絺、池、馳、遲、墀、篪、持、恥、侈、尺、赤、喫、叱之類，不讀ㄔㄭ而讀ㄔㄧ；世、勢、逝、誓之類，不讀ㄕㄭ而讀ㄕㄧ；日不讀ㄖㄭ而讀ㄖㄧ。

　　按：此條羅氏明白指出從「知」到「日」這類字之所以讀音與今北平話不同，主要是它們在《中原音韻》裡是屬齊微韻而非支思韻，且自《洪武正韻》以降，齊微韻又析分為二，王鵕《中州音韻輯要》、周昂《增訂中州全韻》、沈苑賓《曲韻驪珠》皆歸作機

❹　謝雲飛〈皮黃科班正音初探〉一文認為「上口」是「文字在口頭讀出來」之意，故又分三種上口音：一、正音上口；以北方官話為主，加上少數徽、鄂音，為正派生旦等角色所用。二、京音上口：專用標準北平話，為花旦、二花、三花之白口所用。三、方音上口：採各地方言為道白，如〈活捉三郎〉之蘇白，〈黑驢告狀〉、《全本玉堂春》之山西方音，另有採山東、揚州方音之輕鬆劇種皆是。筆者認為謝氏對「上口音」之定義過廣，一般所指蓋僅第一類正音上口而已。

（齊）微，而與歸（灰）回明白劃分開來，換言之，自元至清的曲韻系統，這類字收音皆作〔i〕而不作〔ï〕，京劇此條上口字即全仍曲韻。只是捲舌聲母乃清代滿族入關後影響漢語（北京話等）的結果，故京劇有捲舌聲母 tʂ. tʂ‘. ʂ. ʐ.，而完全根據傳統曲韻咬字的崑曲，則仍保持《中原音韻》以來的舌尖面混合塞擦音 tʃ. tʃ‘. ʃ. ʒ.，且這類聲母與崑曲的基礎語言——吳音又頗契合❶，因而此等古典曲韻數百年來賴崑唱而薪傳至今。換言之，「知」字，曲韻作〔tʃi〕，京劇唸〔tʂi〕，下文凡遇捲舌聲母如第二、第十一條，曲韻與京劇之異讀（〔tʃ〕與〔tʂ〕之異）皆仿此例，而不另作說明。

至於原本屬於《中原音韻》支思韻的字，如「支枝之芝脂紙旨止志至、眵、詩施師獅尸時使史始屎是氏市侍示事試弒、兒耳二」等，皆與北平話相同，尾音收〔ï〕而不收〔i〕，故不屬「上口字」範疇。❶

　　㈡《中原音韻》魚模部裏的舌尖後音屮、彳、尸、囗四母字，北平讀屮ㄨ、彳ㄨ、尸ㄨ、囗ㄨ，在戲劇中應讀屮ㄩ、

❶　詹伯慧《現代漢語方言》頁 117 云：「蘇州音有新老二派，老派分 ts.ts‘.s 和 tʂ.tʂ‘.ʂ，新派不分。……老派的 tʂ.tʂ‘.ʂ 聲母念得也不完全與北京的 tʂ.tʂ‘.ʂ 同音值，而是比北京的 tʂ.tʂ‘.ʂ 部位要更前一點，而且有圓唇作用。」按其描述，老派蘇州音〔tʂ〕系的唸法當與〔tʃ〕頗為接近，即曲界所稱的「翹嘴音」。

❶　謝雲飛〈皮黃科班正音初探〉一文將「智致至制製置治稚峙雉多」等皆列為「一七轍」之上口字，標音作〔tʂi〕去聲，並註云「這一部分字，有些伶人的咬音仍與北方官話同。」事實上，諸字僅「至」字屬支思韻，可與北平話同，其他字唱唸皆應作上口。

彳ㄩ、ㄕㄩ、ㄖㄩ，音轉為ㄓㄩ、彳ㄩ、ㄕㄩ、ㄖㄩ〔tʂʮ, tʂ'ʮ, ʂʮ, zʮ〕。例如：

豬、瀦、諸、株、邾、誅、蛛、朱、珠、煮、主、貯、宁、佇、住、駐、注、彝、鑄、著、箸、助、朮、竹、竺、築、祝之類，不讀ㄓㄨ而讀ㄓㄩ；

除、儲、廚、褚、杵、處、出、畜之類，不讀彳ㄨ而讀彳ㄩ；

書、舒、輸、暑、鼠、黍、墅、恕、庶、豎、樹、署、戌、術、述之類，不讀ㄕㄨ而讀ㄕㄩ；

如、儒、孺、襦、汝、乳、入之類，不讀ㄖㄨ而讀ㄖㄩ。

　　按：此類字皆屬曲韻之居魚韻，韻尾作〔y〕，入聲「出、戌、術、述、入」等屬恤律韻，南曲收喉塞音韻尾〔yeʔ〕，北曲則叶居魚韻而作〔y〕，故羅氏所言「在戲劇中應讀〔tʂy〕系音」，指的即是曲韻。京劇承曲韻而略有轉化，除聲母捲舌之外，尾音亦改收〔ʮ〕。

　　㈢《中原音韻》齊微部裡的輕脣音ㄈ、万兩母的字，北平讀ㄈㄟ、万ㄟ（ㄨㄟ），戲劇中讀ㄈ一、万一，皮黃入一七轍。例如：

非、扉、妃、飛、肥、匪、吠、沸、肺、廢之類，不讀ㄈㄟ而讀ㄈ一；

微、薇、尾、未、味之類，不讀万ㄟ而讀万一。

　　按：此條上口字，京劇可說完全承自曲韻，因自《中原音韻》以降，明清曲壇唱唸咬字皆如羅氏所擬。

　　㈣《中原音韻》齊微部裏的ㄌ母字，北平讀ㄌㄟ，屬開口呼，戲劇中讀ㄌㄨㄟ，屬合口呼，皮黃入灰堆轍。例如：
雷、櫑、罍、壘、磊、儡、淚、累、擂、類、耒、誄之類，不讀ㄌㄟ而讀ㄌㄨㄟ。

　　按：此條上口字亦全仍曲韻，理由與第㈢條同。（楊耐思《中原音韻音系》標音頗可參酌）

　　㈤《中原音韻》皆來部裏的ㄐ、ㄑ、ㄒ三母字，北平讀ㄐㄧㄝ、ㄑㄧㄝ、ㄒㄧㄝ，戲劇中讀ㄐㄧㄞ、ㄑㄧㄞ、ㄒㄧㄞ，皮黃入懷來轍，不入乜斜轍。例如：
皆、揩、階、街、解、戒、界、介、芥、疥之類，不讀ㄐㄧㄝ而讀ㄐㄧㄞ；楷不讀ㄑㄧㄝ，而讀ㄑㄧㄞ（或ㄎㄞ）；鞋、諧、骸、蟹、懈、械、解、獬之類，不讀ㄒㄧㄝ而讀ㄒㄧㄞ。

　　按：此條上口字亦與曲韻相同，只是元代見系二等字尚未完成顎化，而僅有顎化趨勢，故楊耐思擬作〔kiai〕（詳本書第三章第二節「尖團音」部分）；清代，《曲韻驪珠》則已作「肌挨切」，而讀作已顎化的〔tɕiai〕音，京劇此類上口字即本乎此。

㈥《中原音韻》歌戈部（即《中州全韻》歌羅部）ㄍ、ㄎ、ㄏ、ㄫ和ㄅ、ㄆ、ㄇ、ㄈ幾母的字，北平讀ㄜ韻〔ɤ〕，戲劇中讀ㄛ韻〔o〕，皮黃入梭波轍。例如：

歌、哥、舸之類，不讀ㄍㄜ而讀ㄍㄛ；

科、蝌、可、軻、坷、課之類，不讀ㄎㄜ而讀ㄎㄛ；

何、河、荷、賀之類，不讀ㄏㄜ而讀ㄏㄛ；

蛾、娥、俄、峨、我、餓之類，不讀ㄫㄜ而讀ㄫㄛ；

波、玻、簸、播之類，不讀ㄅㄜ而讀ㄅㄛ；

坡、頗、叵之類，不讀ㄆㄜ而讀ㄆㄛ；

摩、磨、魔、麼、末、沫、莫、寞之類，不讀ㄇㄜ而讀ㄇㄛ；

縛、佛之類，不讀ㄈㄜ而讀ㄈㄛ。

還有這一部的入聲字，北平音有轉入ㄩㄝ或ㄧㄠ的，在戲劇裏仍然讀ㄧㄛ音。例如：

學不讀ㄒㄩㄝ或ㄒㄧㄠ而讀ㄒㄧㄛ；

岳、樂、藥、約、躍、鑰、淪之類，不讀ㄩㄝ或ㄧㄠ而讀ㄧㄛ；

虐、瘧之類，不讀ㄋㄩㄝ或ㄋㄧㄠ而讀ㄋㄧㄛ；

略、掠之類，不讀ㄌㄩㄝ或ㄌㄧㄠ而讀ㄌㄧㄛ；

按：此類曲韻系統屬歌戈或歌羅韻部的字，自《中原音韻》以降，其韻母皆作〔o〕（如歌、何、可等字）或〔uo〕（如戈、摩、頗等字）；入聲「莫寞縛學岳樂藥約躍鑰淪虐瘧略掠」等字，《曲韻驪珠》南曲皆屬約略韻，韻母作〔ɔʔ〕或〔iɔʔ〕，北曲則韻母作〔iau〕。

而「末、沫、佛」等字,《曲韻驪珠》南曲屬曷跋韻,「末、沫」二字「木合切」,讀作〔məʔ〕,北曲叶「饝」音〔muo〕;「佛」字南曲作「伏合切」〔fəʔ〕,北曲叶「扶」音〔fu〕。京劇此條上口字舒聲部分全承自曲韻,但入聲部分,則既非北曲(《中原音韻》)之音讀,亦非北方語音,而是將曲韻中的南曲入聲塞音韻尾直接舒聲化,顯得有點不倫不類,但畢竟是浸染曲韻而成的一種轉化。

(七)《中原音韻》庚青部(即《中州全韻》庚亭部)裏的開口,齊齒兩呼的字,北平讀ㄥ或一ㄥ,在戲劇中讀作ㄣ或一ㄣ,所以皮黃歸入人辰轍。例如:

登、燈、鐙之類不讀ㄉㄥ而讀ㄉㄣ;

生、甥、聲、升、陞、聖、勝、盛之類不讀ㄕㄥ而讀ㄕㄣ;

庚、更、羹之類不讀ㄍㄥ而讀ㄐㄧㄣ(或ㄍㄣ);

京、驚、荊、經、涇之類不讀ㄐㄧㄥ而讀ㄐㄧㄣ;

丁、釘、鼎、頂、定、錠之類不讀ㄉㄧㄥ而讀ㄉㄧㄣ;等等。

但是這一部裏的合口和撮口兩呼的字,在戲劇中卻往往和中東轍相叶。例如:

崩、繃、烹、彭、棚、鵬、盲、萌、甍、肱、轟、橫、弘、猛、艋、孟、逆之類的韻母是ㄨㄥ而不是ㄥ或ㄨㄣ;

榮、永、詠、瑩之類的韻母是ㄩㄥ而不是ㄩㄣ。

看清這個現象就可以知道庚青部不是隨便分叶人辰和中東兩轍,而是按照一定的音調條理來分叶的。

　　按：此條前半段所論京劇將〔ŋ〕尾皆作〔n〕音之情形，與曲韻全然無關，因曲韻向來是庚青、真文涇渭分明的，北方語言亦然。故京劇此類上口字係受顎、皖等地所謂「湖廣音」之影響，因湖廣音將「庚、聽、醒、爭……」等應收〔ŋ〕尾的字，皆讀作〔n〕音，而京劇仍之以為上口字。此外，京劇早期名伶多習唱崑曲，如徐小春、俞菊生、王長林等皆為蘇州人，吳語〔ŋ〕、〔n〕鮮少分清，常將〔ŋ〕作〔n〕，亦是影響此類上口字之緣由。

　　至於「崩、烹、榮、永……」等字，早在《中原音韻》時代，就已出現東鍾、庚青兩收之現象，而明清曲壇如《曲韻驪珠》等則將上述諸字歸東同韻而不歸庚亭韻，京劇沿曲韻矩矱，故有此上口音讀。

　　(八)《中原音韻》東鍾部（即《中州全韻》東同部，皮黃的中東轍）裏的脣音ㄅㄆㄇㄈ四母字，北平讀ㄅㄥ、ㄆㄥ、ㄇㄥ、ㄈㄥ，戲劇中讀作ㄅㄨㄥ、ㄆㄨㄥ、ㄇㄨㄥ、ㄈㄨㄥ。例如：
　　崩繃之類，不讀ㄅㄥ而讀ㄅㄨㄥ；
　　烹、蓬、篷、芃、棚、彭、硼、鵬、捧之類，不讀ㄆㄥ而讀ㄆㄨㄥ；
　　蒙、濛、朦、盲、瞢、萌、蠓、猛、艋、夢、孟之類，不讀ㄇㄥ而讀ㄇㄨㄥ；
　　風、豐、封、峰、蜂、馮、逢、縫之類，不讀ㄈㄥ而讀ㄈㄨㄥ。

　　按：此條強調脣音字須歸中東轍，亦全仍曲韻音讀，理由見第

㈦條。

㈨《中原音韻》東鍾部裏古喻娘來三母的撮口呼字，北平讀
ㄨㄥ韻，而在戲劇中讀ㄩㄥ韻。例如：

容、庸、榮、嵤、榕、溶之類不讀ㄖㄨㄥ而讀ㄩㄥ；

濃、穠之類不讀ㄋㄨㄥ而讀ㄋㄩㄥ；

隆、窿之類不讀ㄌㄨㄥ而讀ㄌㄩㄥ。

按：此條上口字亦全仍曲韻源頭——《中原音韻》之音讀，只
是元代尚無撮口音 y 音，故楊耐思將諸字韻母皆擬作〔iuŋ〕。

㈩古疑影兩母的開口呼字，北平都讀成沒有聲母，在戲劇裏
卻讀成ㄫ母。例如：

屬於古疑母的：昂、艾、鰲、嗷、廒、熬、遨、傲、我、
哦、蛾、娥、鵝、峨、誐、訛、譌、額、萼、顎、腭、齶、
諤、愕、堊、鍔、藕、耦、偶、漚之類；

屬於古影母的：愛、隘、安、案、奧、襖、澳、懊、惡、
謳、歐、甌、鷗、毆之類，在戲劇中他們的前面都有ㄫ母。

按：此條所列屬於古疑母字者，明清曲壇皆作〔ŋ〕聲母，故
京劇承曲韻而歸諸上口音讀。至於屬古影母字者，近代漢語多讀作
零聲母，曲韻亦大抵讀成零聲母而不作〔ŋ〕母，羅氏此處所列，
當僅屬早期部分京劇伶人之咬字而已，故無論就漢語音變之歷史觀
而言，或就曲韻系統而謂，此類字皆以讀零聲母而不作上口〔ŋ〕

聲母為宜。**⑰**

　　㈢《中原音韻》車遮部（即皮黃的乜斜轍）裏的ㄓ、ㄔ、ㄕ、
　　ㄖ四母字，北平讀ㄓㄜ、ㄔㄜ、ㄕㄜ、ㄖㄜ，戲劇中讀ㄓ
　　ㄝ、ㄔㄝ、ㄕㄝ、ㄖㄝ。例如：
　　遮、者、赭、柘、鷓、哲、摺、浙之類，不讀ㄓㄜ而讀ㄓ
　　ㄝ；
　　車、撦、撤、澈、掣之類，不讀ㄔㄜ而讀ㄔㄝ；
　　蛇、佘、捨、舍、射、赦之類，不讀ㄕㄜ而讀ㄕㄝ；
　　說，不讀ㄕㄨㄜ而讀ㄕㄨㄝ；
　　惹、熱之類不讀ㄖㄜ而讀ㄖㄝ。

　　按：此條所列舒聲字皆屬曲韻之車遮（車蛇）韻，曲韻韻母皆
作〔ε〕音，京劇此類上口字可謂承自曲韻。至於入聲「哲摺撤澈
掣熱」等字，《曲韻驪珠》南曲韻母作〔εʔ〕，「說」字作
〔ʃyεʔ〕，皆屬屑轍韻；北曲則僅去掉塞音韻尾而已。足見京劇之
上口係由曲韻之舒聲化而來，只是聲母捲舌，將「說」字由撮口改
成合口而已。
　　至於羅氏附帶所提的「臉」字，京劇讀〔tɕian〕，而不讀成普
通化的來母字，羅氏並未說明其原因。事實上，「臉」字早在《中

⑰　謝雲飛〈皮黃科班正音初探〉一文亦表示「安鞍庵按案岸暗黯」等字，「依
　　漢字音變系統的歷史觀來看，應是讀『無聲母』為更正確才對。因為以上諸
　　字都是來自中古音的『影』母，而不是來自『疑』母，所以讀『無聲母』是
　　應該比較正確的。」

原音韻》時代就已與「撿」同音了（皆屬廉纖上聲同一小韻）；沈寵綏
《絃索辨訛》於《西廂上卷・殿遇》〔元和令〕「似這般可喜娘兒
的臉兒罕曾見」之「臉」字，沈氏特別標註其音曰「叶檢」；《曲
韻驪珠》廉纖韻上聲之「臉」字亦與「檢」同音，俱作「几弇
切」。由此可知京劇「臉」之上口音讀係源自傳統曲韻，只是京劇
不作閉口古韻收 m 而已。

綜上所述，可知京劇之「上口字」，除第七條與湖廣音、吳音
有關之外，其他百分之九十以上皆與傳統曲韻息息相關。有的全然
承襲曲韻字音；有的則與語音之自然演變有關，如捲舌音之產生與
閉口音之消失即是；有的則將曲韻略作轉化，如將傳統居魚韻之韻
母由〔y〕改為〔ʮ〕，至於入聲字更斷章取義地承其南曲入聲音
讀而去其塞音韻尾，凡此種種，皆可看出傳統曲韻對京劇唱唸字音
所帶來的深大影響力。

第二節　曲韻之價值

自有戲曲以來曲韻即伴隨著創作與唱演的需要而產生，因而在
古典戲曲的殿堂中，無論作者、歌者、演者乃至研究者，對曲韻的
規範作用與價值皆有切身而深刻的感受，誠如清代周昂為《曲韻驪
珠》作序時所言：「詞曲雖小道，然審音最的，用韻殊不容鹵
莽。」而曲中句韻之分，不僅作曲者宜重視，唱曲者亦應瞭然於胸
中，方能唱出曲情，故徐大椿《樂府傳聲・句韻必清》云：「牌調
之別，全在字句及限韻。某調當幾句，某句當幾字，及當韻不當
韻，調之分別，全在乎此。唱者遵此不失，自然事理明曉，神情畢

出，宮調井然。」作曲者與唱曲者若未諳曲韻，則所度之曲「無論一曲數音，聽到歇腳處覺其散漫無歸，即我輩置之案頭，自作文字讀，亦覺字句聱牙，聲韻逆耳。」（見李漁《閒情偶寄・魚模當分》）且古典戲曲之唱唸藝術常藉代代口傳心授之「傳頭」，得以歷數百年而薪傳不變，故鑽研曲韻亦可探究前代曲音之內涵。足見曲韻之作用，不但能為作者與時伶下鍼砭，亦可為前代遺音留面目。是本節爰就「存前代之遺音」、「示文苑以楷則」與「樹歌場之典範」諸端一探傳統曲韻之價值。

壹、存前代之遺音

古典戲曲的唱唸在傳授方法上相當特別，師徒在口傳心授時必須具備良好的默契，並通過嚴格的錘鍊功夫，才能使真正的「傳頭」薪傳下來。如王驥德《曲律・論板眼第十一》就嘗提及傳腔遞板之法，其文云：「聞之先輩，有傳腔遞板之法。以數人暗中圍坐，將舊曲每人歌一字，即以板輪流遞按，令數人歌之如一聲，按之如一板；稍有緊緩（腔）、先後（板）之誤，輒記字以罰。如此庶不致腔調參差，即古所謂『累累乎如貫珠』者。」如此不壓其煩、謹嚴有序的訓練過程，使得唱唸字音在「一聲一口法」悉心而細膩的傳授下，得以歷經數百載悠悠歲月而不更變。一項有趣的方言調查資料顯示，蘇州評彈的演員不分年齡皆能將古音知、照系與精系兩套聲母區分清楚，而一般土生土長且年過七旬的老蘇州卻未必，原因在於「評彈是一種說唱藝術，最講究咬字用韻。如果字音咬不準，唱得再好也不管用。評彈演員學藝，習慣上不用『腳本』，全

憑老藝人口授。『口授』的過程，也是正音的過程。」❶

　　前代戲曲之遺響亦如是燈燈相續地經由師徒之傳授心法而傳緜至今。如令人神氣鷹揚、毛髮洒淅的元曲，在有明一代就已仰賴伶人脣吻而存其神貌，明清兩代的曲韻專書與名家曲論，更殫精竭慮地繩求北曲遺音，使我們對北曲面目迄今尚能想其雄勁悲激之丰姿。此外，閉口古韻自明以降，除閩粵等少部分方言區依然保存之外，在我國境內廣大的漢語區幾乎皆已消磨殆盡。然而曲壇曲韻專書之編撰，自元《中原音韻》至近代《顧曲塵談》、《蟪廬曲談》、《曲韻舉隅》等，莫不嚴守古韻分際，將侵尋、監咸、廉纖三部獨立，與真文、寒山、先天三韻涇渭分明；曲學名家如周德清、王驥德、沈璟、沈寵綏、王季烈等，亦每於論著中強調開閉不可令混，甚至加註特殊記號，使作曲、度曲者知所辨識。而後人也能從前賢之撰述與舞臺唱演之聲口中，瞭解閉口古音之實際面貌。

　　至於清代北方實際語言中雖已普遍出現尖團相混之現象，但舞臺唱演之曲韻系統仍斷斷致辨，冀能存古昔之典型，使前代遺音得以再現。碻知曲韻之擘研，非但有助於聲韻學者考索前代語音之實況❶，亦可使舞臺唱演饒富古典雅音之特殊韻致，讓古典戲曲的唱唸藝術平添一抹古意盎然的迷人情味。

❶　詳參葉祥苓〈蘇州方言中〔ts.ts'.s.z.〕和〔tʂ.tʂ'.ʂ.ʐ〕的分合〉一文，載《方言》1980 年第 3 期。

❶　王力《漢語史稿》頁 21 云：「《切韻》以後，雖然有了韻書，但是韻書由於拘守傳統，並不像韻文（特別是俗文學）那樣正確地反映當代的韻母系統。因此我們有必要研究唐詩、宋詞、元曲的實際押韻，來補充和修正韻書脫離實際的地方。」

貳、示文苑以楷則

　　自來戲曲創作者案頭莫不置有曲韻乙部，以備檢字考韻、釐音權調之需。因為戲曲不同於一般文學作品，創作者需與譜曲者、唱演者作高度的配合，如此兼顧案頭、場上，才能使曲作展現應有的生命力，否則苦心撰就出來的作品既不能歌，又不能演，則將僅是一種僵化的死文學而不足以言曲，曲韻對戲曲創作的重要性由此可見。故周德清明白揭櫫「欲作樂府，必正言語」，而正音的直接依據便是曲韻，因而《中原音韻》以「知韻」為〈作詞十法〉之第一法。創作者若能遵曲韻，審其音而作之，則庶無劣調之失，故虞集稱挺齋「屬律必嚴，比字必切，審律必當，擇字必精，是以和於宮商，合於節奏，而無宿昔聲律之弊矣。」

　　創作者既無失韻舛律之病，則歌者自能免棘喉拗嗓之苦。否則曲家製曲不基準韻書，而純任鄉音取叶，如此解駷而往，脫銜以自快，則非但置諸案頭有混雜錯亂之病，而不耐咀嚼品賞，就是歌之於口，至歇腳處，便令人有散漫無所歸束之感，又況雜揉鄉音，更有乖戲曲語言博雅大方之原則，故馮夢龍《太霞曲話》云：

> 詞學三法，曰調、曰韻、曰詞；不協調則歌必捩嗓，雖爛然詞藻無為矣。自東嘉沿詩餘之濫觴，而效顰者遂藉口不韻。不知東嘉寬於南，未嘗不嚴於北。謂北詞必韻而南詞不必韻，即東嘉亦不能自為解也。

調、韻、詞為構成曲學的三要素。故《琵琶記》雖詞麗調高、音律

穩諧，體貼人情、摹寫物態皆有生氣，且寄寓裨益風教之深旨，無論藝術技巧或思想內容皆展現驊騮獨步般的曲才，故被列為傳奇之神品❹，但卻因採戲文派之用韻，雜揉方音，而被中原音韻派詆為白璧之瑕（詳本書第二章第三節）。足見曲韻對戲曲創作優劣之評價，洵為關鍵性之一環。

　　曲壇每見因作者失韻而導致歌者棘口之例，如高濂的《玉簪記》向為舉世所稱道，其中〈琴挑〉一折尤為膾炙人口，唯〔朝元歌〕四支曲牌用韻之錯雜訛亂，被吳梅詆為「荒謬絕倫」。即陳妙常所唱「長清短清。那管人離恨。雲心水心。有甚閒愁悶。一度春來，一番花褪。怎生上我眉痕。雲掩柴門。鐘兒磬兒在枕上聽。柏子座中焚。梅花帳絕塵。你是個慈悲方寸。長長短短，有誰評論。」曲詞溫婉幽怨，旋律柔美悅耳，但押韻卻令人不敢恭維，誠如吳梅《顧曲麈談》所分析：「詞中清字韻是庚亭，恨字韻是真文，心字韻是侵尋，悶字、褪字、痕字、門字純是真文，聽字韻又是庚亭，焚字、塵字、寸字、論字又是真文。一首詞中犯韻若此，令人究不知所押何韻，忽而閉口，忽而抵齶，忽而鼻音，歌者輒宛轉叶之，而此曲遂無一人能唱得到家矣。」用韻忽開忽閉，忽而抵顎忽而鼻音，的確讓歌者、聽者皆有混淆錯亂、漫無歸束之感，致令如此佳曲而竟無一人能唱得到家，殊為可惜。曲壇先輩有鑑於此，乃瘁心編撰曲韻專書，又戮力擘研曲韻，其示文苑以楷則之功，洵不可沒。

❹　詳參拙著《琵琶記的表演藝術》頁7－119，2001年，臺灣學生書局。

參、樹歌場之典範

演員的唱唸要達到傳神動人的境界，首先必須字音清楚，否則雖天賦嗓音嘹亮悅耳，但觀眾不知其所歌所言為何人何事，則無法產生共鳴。故元·芝庵〈唱論〉要求歌者須「字真，句篤」，明·潘之恆《鸞嘯小品》亦特別強調「夫曲先正字，而後取音。字訛則意不真，音澀則態不極。⋯⋯故欲尚意態之微，必先字音之辨。」清·徐大椿對箇中道理之闡述亦頗明確，其《樂府傳聲》嘗提及歌者若咬字清正，「則雖十轉百轉，而本音始終一線，聽者即從出字之後，驟聆其音，亦鑿鑿然知為某字也。況字真則義理切實，所談何事，所說何人，悲歡喜怒，神情畢出。」若字音不清，「則音調雖和，而動人不易，譬如禽獸之悲鳴喜舞，雖情有可相通，終與人類不能親切相感也。」

因此儘管創作者用韻能合律，且前代遺音亦能藉口傳心授之拍唱而薪傳不墜，然若唱者未諳曲韻，則很可能以訛傳訛，僅得形貌而失其精萃，其貽誤後學自不待言。是古來談度曲者必先諳曲韻，方足以克竟其功，誠如無我道人《樂府傳聲·序》所言：「大凡度曲，必須以四聲五音，南北字面，用氣用喉諸色則考證明晰，然後歌之，方不失新聲，即古樂之旨也。今之唱崑者，心傳口授，襲謬承訛，是徒得其貌，而未得其真也。」又如北曲遺音至明代雖說依然嫡派，然南方歌者若不明曲韻，未識清濁，則仍會受本身鄉音牽葛糾混，而無法正確地咬正字音，終遭「鸚鵡效人言，而禽吭終不

脫盡」之幾！❷

　　曲韻之攷研於歌者唱唸之優劣，誠具如是重要之樞紐作用，曲壇若乏精覈善本之曲韻專書，則歌場舞臺之唱唸必乏正音，誠如穎川芥舟〈曲韻驪珠弁辭〉所言：「陰陽莫辨，平仄失調，北曲而雜以南音，閉嘴而譌為抵啈，皆由曲韻之無善本，遂使矢口之乏正音。」故自元迄今，曲壇名家莫不究心於其間，或埋首編訂曲韻專書，或潛心撰述曲論，其目的皆在為歌場吐字樹立雅正之典範。如元代北曲以《中原音韻》為正音南針；明代南曲咬字多準乎《洪武正韻》，迨傳奇蔚然興盛，曲音漸染水磨，乃有王文璧《中州音韻》、范善溱《中州全韻》等南化韻書之出現以便歌場聲口，斯時曲學名家亦撰論闡發曲韻幽微，俾歌者有矩矱可循，其中較受矚目者有：王驥德《曲律》、沈璟《正吳編》、沈寵綏《絃索辨訛》與《度曲須知》；清代曲韻專書之編纂愈臻細密，如王鵕《中州音韻輯要》與沈乘麐《曲韻驪珠》皆明白標注南北曲之異音以體貼歌者，周昂《增訂中州全韻》更進一步將上聲析分陰陽，無非希望唱演者在咬字吐音方面更能達到「識真唸準」的舞臺要求。當時李漁《閒情偶寄》、徐大椿《樂府傳聲》、黃旛綽《梨園原》、毛先舒《南曲入聲客問》、王德暉與徐沅澂《顧誤錄》等曲論專著，非僅承前賢舊說，更配合當時語音發展，有關尖團之分、南北中州之

❷　沈德符《顧曲雜言·絃索入曲》云：「今南腔北曲，瓦缶亂鳴，此名『北南』，非北曲也。只如時所爭尚者『望蒲東』一套，其引子『望』字北音作『旺』，『葉』字北音作『夜』，『急』字北音作『紀』，『疊』字北音作『爹』，今之學者，頗能談之，但一啟口，便成南腔，正如鸚鵡效人言，非不近似，而禽吭終不脫盡，奈何強名曰『北』！」

辨，俱對曲壇實際唱唸起了正音的規範作用。晚清以降，皮黃、亂彈等花部代崑雅而竄興，傳統曲學逐漸式微，近代曲學二家吳梅、王季烈乃秉振衰起弊、興廢繼絕之志，踵前賢之遺意，撰《顧曲麈談》、《螾廬曲談》等曲學專論，闡發曲韻奧窔，為時伶下鍼砭，為歌場樹典範，厥功甚偉。❷

　　前賢闡發曲韻之功概如上述，度曲之道本以正音為第一要務，而不在取媚俗耳，清・陸次雲《湖壖雜記》有云：「度曲者四聲各得其是，雖拙亦佳，非徒媚聽者之耳也。」而曲韻對正音的重要性，亦可由胡彥穎《樂府傳聲・序》得到印證，其文云：「夫聲出於口，非審口法，則開合發收混矣。聲本於字，非正字音，則陰陽平仄淆矣。」是知研考曲韻曲理，確能為歌場樹立正音之典範。綜觀自元迄今抉幽析疑、考精辨詳之曲韻曲論，盡是前人殫精竭慮之心血結晶，千載披覽之餘，遙想先輩賡續曲運、發皇曲韻之功，洵足令人感佩。

❷　詳參拙著《近代曲學二家研究——吳梅、王季烈》，1992 年臺灣學生書局。

附　錄

附錄一：元明清曲韻韻目對照表

中原音韻	洪武正韻	瓊林雅韻	菉斐軒	王文璧	范善溱	王鵕中州	周昂增訂	沈乘麐
1324	1374	1398	1483	1508前	1631	1781	1791	1746－1792
十九部	二十二部 另有入聲十部	十九部	十九部	十九部	十九部	二十一部	二十二部	二十一部 另有入聲八部
東鍾	東	穹窿	東紅	東鍾	東同	東同	東鍾	東同
江陽	陽	邦昌	邦陽	江陽	江陽	江陽	江陽	江陽
支思	支	詩詞	支時	支思	支思	支時	支時	支時
齊微	齊 / 灰	丕基	齊微	齊微	機微	機微 / 歸回	齊微 / 歸回	機微 / 灰回
魚模	魚 / 模	車書	車夫	魚模	居魚	居魚 / 蘇模	居魚 / 蘇徒 / 知如	居魚 / 姑模
皆來	皆	泰階	皆來	皆來	皆來	皆來	皆來	皆來
真文	真	仁恩	真文	真文	真文	真文	真文	真文
寒山	寒	安閑	寒山	寒山	寒干	寒干	寒山	寒干
桓歡	刪	鰥鰥	端	桓歡	歡	桓歡	桓歡	歡桓
先天	先	乾元	先天	先天	先天	先田	先天	天田
蕭豪	蕭	蕭爻	蕭韶	蕭韶	蕭豪	蕭豪	蕭豪	蕭豪
歌戈	歌	珂和	和何	歌戈	歌羅	歌羅	歌羅	歌羅
家麻	麻	嘉華	嘉華	家麻	家麻	家麻	家麻	家麻
車遮	遮	碑硪	車邪	車遮	車遮	車蛇	車遮	車蛇
庚青	庚	清寧	清明	庚清	庚亭	庚亭	庚青	庚亭
尤侯	尤	周流	幽游	尤侯	尤鳩	由鳩	由鳩	鳩侯
侵尋	侵	金琛	金音	侵尋	侵尋	侵尋	侵尋	侵尋
監咸	覃	潭嚴	南山	監咸	監咸	監咸	監咸	監咸
廉纖	鹽	恬謙	占炎	廉纖	廉纖	廉纖	廉纖	廉纖

附錄二：詩詞曲入聲韻目對照表

廣韻	平水詩韻	沈謙詞韻略	洪武正韻	曲韻驪珠
屋○沃○濁	屋○沃	屋沃	屋	屋讀
覺○藥○鐸	覺○藥	覺藥	藥	約略
質○櫛○昔	質	質陌	質	質直
錫○職○緝	錫○職○緝		緝	
陌○麥○德	陌		陌	拍陌
術○物○迄	物	物月		怵律
月○沒	月		屑	屑轍
黠○鎋○屑	黠○屑			
薛○葉○帖	葉		葉	
業				
曷○末	曷	合洽	曷	曷跋
合○盍	合		合	
洽○狎○乏	洽		轄	豁達

附註：1.沈謙《詞韻略》之分部與戈載《詞林正韻》略同。

　　　2.《廣韻》「迄」韻歸《曲韻驪珠》「質直」韻，「沒」韻則歸「曷跋」韻，可參本書「緒論」第二節末諸韻書韻目對照表。

附錄三：傳統戲曲音韻傳承之回顧與前瞻

　　中國傳統戲曲以音樂唱演為核心，而唱唸的鑑賞向以「字正腔圓」為最高標準，其中「字正」尤較「腔圓」重要。咬字清正與否關係著曲意曲情之詮釋與傳達，而「依字行腔」的創腔與曲唱原則，更使作曲、譜曲與唱曲整個「度曲」藝術皆與「音韻學」密不可分。然而由於傳統戲曲教學環境保守而封閉，又缺乏科學而具體之標音符號，遂使歷代曲家雖極力形容而初學仍難明究竟。如「閉口音」、「中州韻」、「尖團音」、「上口字」等，舊時梨園界大都視為秘本而昧其源流，甚至師心自造，以訛傳訛。而今欲賡續曲韻傳承之正統，徹底明瞭戲曲音韻之藝術特質，嚴守曲韻之系統與規範，並構建一套科學而具國際觀之戲曲音韻學，已至屬必要。

壹、戲曲音韻學之重要

　　傳統中國的戲曲離不開演唱，一部戲劇文化發展史，向來以戲曲音樂的遞嬗作為整個戲劇文化發展的重要推力。音樂既是戲曲搬演的基礎，而具有「文士作詞，國工製譜，伶家度聲」綜合特質極強的戲曲藝術，音韻學更是文士編詞、樂工創腔與演員唱唸的基礎。周貽白曾指出：「如果劇本是一齣戲演出的樞紐，那麼，唱詞的「聲韻」（即音韻）便當是劇本文詞的樞紐，同時也是舞臺演唱時演員們發聲轉調的樞紐。」❶戲曲音韻學雖如是重要，然而在光

❶　見周貽白《戲曲演唱論著輯釋·序》，中國戲劇出版社，1962 年。

彩紛呈、門類紛繁的戲曲研究領域中，它卻是較為寂寞的一環。而今如何結合「學」與「術」，將音韻學納入古典戲曲的研究範疇，這種整合性的跨領域研究方式，對培育戲曲人才，發揚精緻傳統文化，已至屬必要。

一、音韻為度曲之首務

我國傳統戲曲係以音樂為本位，其特質在於以「曲」呈顯「戲」之本色，質言之，無曲則不足以成戲。在我國燦如繁花綴錦的古典戲曲園地裡，各劇種以它們獨特的語言、聲腔造就其他劇種無法取代的藝術風格，而舞臺所呈現的服裝、佈景、道具、燈光、化妝、文武場面，乃至於舞蹈動作等一切舞臺設計，劇種之間卻可按實際需要而彼此參酌、相互改易。換言之，唯獨語言與聲腔兩要素不得稍或假借，若有改易，則失其所以為該劇之主要特色。就實際唱演而言，語言代表戲曲之特色尤重於聲腔，清代王德暉、徐沅澂《顧誤錄》有云：

> 大都字為主，腔為賓；字宜重，腔宜輕；字宜剛，腔宜柔。
> 反之，則喧賓奪主矣。

意思是說演唱者須掌握咬字的關鍵所在，不使聲腔紊亂字音，才能顯出該劇種的本色。正因為古典戲曲的唱唸藝術特別講究字音的清正準確，因而形成一種重字的美學傳統。這種重視咬字的傳統，與漢字本身的語音結構息息相關，歐洲各國的語言只強調重音而已，中國的語言卻富有音樂性極高的四聲乃至八調，因而不僅演唱時旋律起伏變化多姿，就是在唸白時也自有它的韻律節奏存在，故歐洲

歌劇僅有宣敘調而無唸白，中國戲曲則既有敘事性的曲調，又有初步音樂加工的散白、節奏感較強的韻白以及半唱半唸的引子，而唸白的咬字訓練甚至比唱的難度高，故有「千斤說白四兩唱」之說。由於中國語音蘊含很高的音樂性，使中國戲曲從唸白到歌唱的過渡十分自然，儘管傳統戲曲中有大量唸白，也不會給人「話劇加唱」的感覺。再者，漢字語音結構由聲、韻、調三部分所組成，而每部分都具有辨義作用，表演者必須把字唱正唸準，才不會遭「倒字」之譏，不像歐洲聲樂只重韻母之和諧悅耳而不重聲母，甚至在韻母的演唱中，也著重停留在主要元音以保證聲音的圓渾與統一。中國戲曲則不然，它強調字音各部分的清晰準確，並首先突出字頭（儘管聲母多非和諧悅耳之噪音），很講究所謂嘴皮的功夫。❷

　　音韻學之所以能與舞臺唱唸口法密不可分，除了漢字本身的語音結構因音樂性強、各組成部分辨義性高，而極適合作強調與美化的藝術處理之外，創作時的配腔與舞臺審美的實際需求，都促使音韻對唱唸具有舉足輕重的地位。換言之，不僅唱曲重視音韻學，就連作曲、譜曲整個傳統戲曲的「度曲」❸藝術都離不開音韻學。因為，就戲曲唱腔旋律的結構而言，「依字聲行腔」所追求的是音樂

❷　參汪人元〈論戲曲音樂的重字傳統〉，載《戲曲研究》第 28 輯。

❸　舊時「度曲」一詞含作曲、譜曲或唱曲等含義。如《漢書·元帝紀贊》：「自度曲，被歌聲」，張衡〈西京賦〉：「度曲未終，雲起雪飛」，宋姜夔《白石道人歌曲》卷四〈惜紅衣·序〉：「丁未之夏，予游千岩數往來，紅香中度此曲」等皆是。今「度曲」蓋指如何達到「字正腔圓」之一切學問，包括識字正音、口法與歌唱旋律、節奏聲情之合乎標準。雖多屬唱念法度，實與作曲、譜曲密然相關。

旋律與語言字調的起伏一致，因此不管是詩讚（板腔）體或曲牌（詞曲）體，劇作文詞與音樂的結合方式是「倚聲填詞」，還是「因詞製樂」，在唱詞每字的第一、二個音上，以及前後字的音高關係上，都必須準確地體現字調四聲的辨義作用，避免在付諸歌喉時，令人有「歌非其字」以致會錯意的情形發生，故「依字行腔」為戲曲創腔重要原則之一，而音韻學也就關係著作曲、譜曲乃至後代各流派唱腔唱者造詣之優劣。

二、賞音重心在聲韻

古人聆賞歌唱藝術向有「絲不如竹，竹不如肉」的品評，主要因為人聲較樂器自然，又能分析字義。❹元代燕南芝庵〈唱論〉堪稱是歷代演唱方法論之開端，在總結前人歌唱經驗與當時戲曲演唱理論時，也提出「取來歌裡唱，勝向笛中吹」來印證「竹不如肉」，強調靈妙的人聲能分析字面，較無知的樂器可貴。❺就因為再好的器樂也奏不出「字音」來，所以歷代評賞戲曲演唱藝術的賞音曲家，大都以演唱者的音韻造詣作為評騭重心。如元代胡祗遹在《紫山大全集·黃氏詩卷序》中所揭櫫的「九美說」，即提出「語

❹　《禮記·郊特牲》：「歌者在上，匏竹在下，貴人聲也。」《晉書·孟嘉傳》：「桓溫問：『聽妓，絲不如竹，竹不如肉，何謂也？』嘉答曰：『漸近使之然』」劉勰《文心雕龍·聲律》：「夫音律所始，本於人聲者也。……故知器寫人聲，聲非學器者也。」

❺　近代曲家王季烈《螾廬曲談·論度曲》云：「樂器無論奏至如何圓滿，如何諧叶，聽者只能知其腔調，不能得其字面，人聲則不惟能使腔調之抑揚隨時變更，且能將曲中之字面一一唱出。……然使唱曲而不讀正其字，審正其音，則咿啞嗚呃，有音無字，聽者不知其所唱何字，靈妙之人口，等於無知之樂器，曷足貴歟？」

言辨利，字真句明」，之後芝庵的〈唱論〉也強調「字真，句篤，依腔，貼調」、「凡歌一句，聲韻有一聲平，一聲背，一聲圓。聲要圓熟，腔要徹滿。」明代崑山水磨調改革運動的中堅人物——曲聖魏良輔，亦特別標出曲有三絕：字清、腔純、板正，並且指出「士大夫唱不比慣家，要恕；聽字到腔不到也罷」，即以字音的準確與否作為評賞唱曲的首要標準。萬曆年間被曲壇視為「賞音」、譽為「獨鑒」的潘之恆，在他的《鸞嘯小品》中也提到：

> 夫曲先正字，而後取音。字訛則意不真，音澀則態不
> 極。……故欲尚意態之微，必先字音之辨。

說明咬字之是否準確，直接影響曲意的表達與曲情的騰宣。

明清家樂戲班的盛行，體現上層社會追求精緻藝術的文化意義，是當時文士寄託美學理想的藝術表徵。家班主人大都精通音律，教習亦多為名師高手，他們奉水磨清曲為正宗，講究體局典雅與規範之美❻，在訓練家伶時，每將「正音」作為「習曲」之首務。如明·張岱《陶庵夢憶》卷四〈祁止祥癖〉言祁豸佳「精音律，咬釘嚼鐵，一字百磨，口口親授。」清·金埴《不下帶編》載卜永譽「其教家伶也，亦請名士正字，院本悉從正音。」李漁〈喬復生、王再來二姬合傳〉記家姬學戲過程時亦云：「難矣哉！未習詞曲，先正語言，汝方音不改，其何能曲？」指出「正字」為習曲

❻ 參楊惠玲《戲曲班社研究：明清家班》，頁 191－195，廈門大學出版社，2006 年。

之第一步。風會所趨,當時曲壇論曲專著如何良俊《四友齋曲說》、徐渭《南詞敘錄》、王驥德《曲律》、沈寵綏《度曲須知》、《絃索辨訛》、東山釣史與鴛湖逸者的《九宮譜定》等書對戲曲唱唸中字音的四聲清濁,都抱持相當謹嚴的態度。到了清代,探討咬字吐音的曲論專著,更是不勝枚舉,如徐大椿的《樂府傳聲》、王徐合著的《顧誤錄》、李漁的《閒情偶寄》、近代曲家吳梅的《顧曲塵談》與《詞餘講義》、王季烈的《螾廬曲談》與《度曲要旨》等書,對唱演者之辨音、出字、收聲、歸韻等唱唸口法,論述博賅詳贍,頗有為文苑揭示楷則,為歌場樹立典範的功效。❼

　　戲曲表演訣諺是歷代藝人舞臺經驗智慧的總結,藉形式短小、便於記憶的諺語來保存、傳遞各方面的實踐經驗,它奇警輕快、寓意深刻,饒富刺激力而用以提高行業的自生能力。在數千條藝諺中,強調咬字為唱演首務者不勝枚舉。如:「初開蒙,詳訓詁;學字音,明句讀」「唱戲必須解意,不解意不如不唱戲」「吐字清楚,氣力充足,合拍搭調,唱的自如」「臺上一語,重如千鈞」「咬字千斤重,聽者自動容」「字要重,腔要輕,乾淨俐落才好聽」「腔圓字勿正,賽過勿曾聽」「字為主,腔為賓;不要音包字,而要字帶音」「唱須以腔就字,不可以字就腔」「字不見勁,腔必減色」「唱腔吐字不清,猶如鈍刀殺人」❽……這些簡鍊生動

❼　詳參拙著《近代曲學二家研究——吳梅‧王季烈》首章「曲學重心與曲運隆衰」,頁1－71,臺灣學生書局,1992年。

❽　詳參《中國戲曲志》,北京,文化藝術出版社、中國 ISBN 中心,1992－2000;任騁《藝人諺語大觀》,石家莊,花山文藝出版社,1987年;夏天《戲諺一千條》,上海文藝出版社,1985年。

的藝諺，是歷代藝人長期舞臺實踐所積累的寶貴經驗與智慧，藉著口傳心授燈燈相續地傳縣下來，對後輩學習具有很高的規範性與指導意義❾，而由此更能顯示「音韻」在整個戲曲表演藝術評騭中所佔的重要地位。

　　傳統曲韻自元迄清規範著古典戲曲的創作與唱演，不但目前曲壇薪傳不墜的崑曲雅部唱唸藝術仍受其薰染陶鑄，就是皮黃等花部亂彈與地方曲藝，在唱唸講究「中州韻」的前提下，傳統曲韻的確發揮相當大的影響力。如清乾隆間創葉派唱口、被習曲者奉為圭臬的葉堂（懷庭），究心度曲之道凡五十載，講究字音唱法、分析曲情的清工系統❿，傳至近代俞粟廬、俞振飛父子，踵繼前賢撰述曲譜，其〈習曲要解〉與〈念白要領〉對出字吐腔等音韻問題多所闡述。而俞振飛與梅蘭芳舞臺藝術之多方合作，對縮短京、崑隔閡閎深有助益。故清代皮黃雖代崑曲而竄興，然當時梨園名伶如徐小香、梅巧玲、譚鑫培、陳德霖、楊小樓、王瑤卿、程繼先、梅蘭芳、程硯秋等莫不先習崑曲以打好唱演基礎。如有「京劇小生鼻祖」美稱的徐小香，在演唱前常反覆研究字音、唱腔，虛心向人請教。有次演《孝感天》之後，擅音律的閒散京官孫春山悄悄向他指出：

❾　為繩繼崑曲精粹藝術而創建於 1921 年的「崑劇傳習所」，亦將辨正字音作為習曲之首務。「學戲先學曲，學曲先學文，每天教學生讀字辨音、四聲陰陽，然後先生朗誦三遍，大家讀，一直到大家能順口成誦才下課。第二天一上課便背誦昨天的曲文，接著教下面的；過幾天園子又兜回來……曲文熟透了，才教唱曲。」見周傳瑛口述、洛地整理《崑劇生涯六十年》，頁 23，上海文藝出版社，1988 年。

❿　有關清曲系統之葉派傳人，可參陸萼庭《崑劇演出史稿》頁 321－322 敘述。

「『共』字本音雖是去聲，但在這齣戲《孝感天》裡，共叔段的共字是人名，要做陰平聲，唸『公』。」小香忙站起來當著大家對他深深作揖，稱他為一字之師。京劇其他名角如余紫雲、張紫仙、陳德麟、譚鑫培等行腔吐字之音韻問題，亦多得顧曲名家孫春山之薰陶指正。梅蘭芳曾奉京韻大鼓創始人劉寶全為上賓，潛心研究其口法，並將王、徐合著的《顧誤錄》摘出「度曲八法」、「度曲得失」、「度曲十病」、「學曲六戒」印送同好細加揣摩。⓫至於創「言派老生」的言菊朋與創「程派青衣」的程硯秋，其出色唱腔更與其獨到的音韻造詣息息相關。據聞姜妙香晚年從小學生學習漢語拼音中得到啟發，有次在街上聚精會神背字母，而被三輪車撞倒，骨折臥床休息時終掌握拼音訣竅。而具有「伶聖」之譽的亂彈巨擘程長庚，更因鑽研曲韻最深，而以「字眼清楚」聞名。⓬凡此皆可看出傳統戲曲表演藝術之鑑賞莫不以音韻為重心。

貳、傳統戲曲音韻教育的困境

音韻學向來被認為艱深難懂，不僅現今中文系的學生視為畏途，即使終生與古書為伍的清儒也感嘆它是一門「童稚從事而皓首不能窮其理」的絕學。箇中原因，除了我國傳統教育對語音學的基礎訓練不足，歷史音變觀念的模糊之外，古代聲韻術語的含混殽亂

⓫ 見《梅蘭芳文集》頁 109、165－168、263－268，中國戲劇出版社。

⓬ 咸豐三年藝蘭室主人有〈都門竹枝詞〉一首云：「亂彈巨擘屬長庚，字譜崑山鑑別精。」《梨園舊話》亦云：「程伶崑劇最多，故其字眼清楚。」張肖傖《燕塵菊影錄》又云：「談皮黃者，靡不知有四箴堂主人程長庚，長庚字玉山，徽人，憤徽伶之依人門戶，乃鎔崑弋聲容於皮黃中。」

而未趨標準化，常使學習者有治絲益棼、茫無涯涘之感。如「音、聲、韻、清、濁、輕、重、陰、陽……」這些字眼在古代聲韻論著中隨處可見，有同名異實者，亦有異名同實者，隨時代地域不同，其義涵或有遷變而難以一概全，即使出自同一人手筆亦未可貿然一以貫之。⑬尤其古人有時常會將發音部位的五聲（唇、舌、牙、齒、喉）與陰陽五行、音樂的五音（宮、商、角、徵、羽）等牽混相配而立說，或將歸韻與天地時序牽合而論，愈發使得原本相當科學的音韻學科變得神秘莫測。⑭

　　單是音韻學已被視為畏途，若再加上音律之道，構成「戲曲音韻學」，則愈發僻奧深渺，古人為了學得箇中奧窔，竟然得「精述陰陽，曉明星緯」，甚至還「薰目為瞽，絕塞眾慮，庶幾以無累之神，合有道之器。」總括一句，「聲音之道，非輕易可言。」⑮

⑬　如段玉裁的六書音韻表，有「古四聲說」，此「聲」字指「聲調」；「古諧聲說」所謂「一聲可諧萬字」的「聲」又指「聲符」；「古音聲不同，今隨舉可證」中的「聲」指「語音」；而現在分析語音聲、韻、調的「聲」字則代表「聲母」。

⑭　因為古代音韻術語常發生糾混現象，故魏、李登《聲韻》按「五音──宮、商、鱗（角）、徵、羽」編，由於原書已佚，歷來爭論甚多，唐、徐景安《樂書》以為「五音」指的是四聲（上平、下平、上、去、入），王國維認為是四聲加陽聲共「五聲」，唐蘭認為是指韻部，姜亮夫認為只是以「音樂的方法」來分析漢字而已。眾說紛紜，迄今尚無定論。詳參趙誠《中國古代韻書》頁10-13，北京，中華書局，1980年。而清·徐大椿《樂府傳聲》論「鼻音閉口音」時，則將韻部之編列與天地之時序牽合而談，頗為無稽。見《中國古典戲曲論著集成》（七）頁163，中國戲劇出版社，1959年。

⑮　見顏俊彥《度曲須知·序》，《中國古典戲曲論著集成》（五）頁187、188，中國戲劇出版社，1959年。

一、欠缺科學之標音方式

古代語音知識的不夠普及，聲韻術語的未盡統一，語音史觀的模糊，傳習態度的過於封閉，以及傳統士大夫觀念的影響，使得戲曲派音韻學長期以來遭到漠視，而未能得到它應有的地位與發展，明代曲家沈寵綏對此無限感慨，《度曲須知·收音問答》云：「世之樂工歌客，字且不識，奚能審音？……若乃文人墨士，則工於填詞，而拙於度曲，亦且卑其事而不屑究討，間有稍稍涉獵者，其聰明問學所及，亦但使叶切無訛，平仄無舛，而韻腳雖嫻，音理未熟，試問其字頭何者，字腹何音，字尾何音，彼又茫然也。」雖明知「學曲者必先審音」（《度曲須知》），「曲可不度，而聲音之道不可不知」⓰然而文士、樂工、歌者對音韻知識的普遍缺乏，且當時亦欠缺較為科學之標音符號，使得嫻熟聲韻音律之道又瘁心傳承傳統曲韻的曲家，莫不殫精竭慮撰述曲論殷切闡示，或繪韻圖，或編口訣，或加註鈐記符號，試圖讓演員、樂工、拍曲者通曉易懂，「使作者歌者皆有所本」，避免「歌其字，而音非其字」的舛律現象發生。如沈璟嘗撰《南九宮十三調曲譜》（簡稱《南曲全譜》），於閉口字每字加圈，使習曲者銘誌不忘，其卷一仙呂引子《琵琶記》〔番卜算〕曲牌即有如是圈記：「兒女話㊞聽，使我�心疑惑。㊞中思忖覺前非，有個團圓策。」之後的曲譜作者亦多倣此，只是鈐記符號略異而已。如清·呂士雄撰《南詞定律》，其〈凡例〉第七條云：「今以收鼻音者用○，閉口者用□，圈於每字之上，一一記之，庶曲之字音不致誤收。」王季烈《螾廬曲談·論度曲》亦

⓰　見清·劉熙載《藝概·詞曲概》，《中國古典戲曲論著集成》（九）頁 122。

云：「音韻中最易混淆者，為真文、庚青、侵尋三韻。……故古人曲譜中，往往特附記號以區別之，〇為抵顎，□為鼻音，〇為閉口，如 ⊗、圇、魯是也。」歷代曲譜之鈐記符號，以沈寵綏《絃索辨訛》之標註最為詳盡，闡述最為深入。⓱在《度曲須知》中，他還努力擷取先賢智慧，巧擬諸多口訣與問答，如〈辨聲捷訣〉、〈出字總訣〉、〈收音總訣〉、〈收音問答〉、〈入聲收訣〉、〈四聲宜忌總訣〉等，並配合若干條例說明，其目的在使人便於記誦而衷心領悟。⓲

　　諸曲家雖如是盡心明示曲韻金針，但由於古代尚無記錄聲韻的音像設備，並缺乏科學而精確的標音符號，使得前賢雖極力形容，而後學仍難以掌握。如我國傳統曲論在討論度曲口法時，常會提到「閉口音」，此一古音，明清曲唱盛行之地（尤其吳方言區）已漸次消失。諸多曲家為求保留而特加強調，但因缺乏科學記音法，當時雖極力形容，而年代一經遷移，後人還能得其心、會其意者恐怕不多，由於時代的隔閡、臆測的累積，往往使原本單純的概念變得模糊而多義。自魏良輔《曲律》提出「閉口」為度曲五難之一後，曲家們紛紛重視並多加詮釋，如王驥德《曲律·論閉口字第八》即云：

　　　古之製譜者，以侵、覃、鹽、咸，次諸韻之後，詩家謂之

⓱　沈氏鈐記符號凡六種：閉口□、撮口〇、鼻音△、開口張唇▇、穿牙縮舌
　　●、陰出陽收▲，詳參拙著《沈寵綏曲學探微》頁 38－49，五南圖書公司，
　　1999 年。
⓲　見同註⓱，頁 49－61。

「啞韻」，言須閉口呼之，聲不得展也。……閉口者，非啟口即閉；從開口收入本字，卻徐展其音於鼻中，則歌不費力，而其音自閉，所謂「鼻音」是也。詞隱於此，尤多喫緊，至每字加圈。蓋吳人無閉口字，每以侵為親，以監為奸，以廉為連，至十九韻中，遂缺其三。此弊相沿，牢不可破，為害非淺。……歌者調停其音，似開而實閉，似閉而未嘗不開。

文中提及閉口音與鼻音有關，其口法有開有閉，且指出當時吳音中已無閉口音，而唱曲時又得唱出閉口音，歌者除非廣涉閩粵方言。否則只有強記侵尋、監咸、廉纖等三韻之閉口字，庶幾口法之正確無誤，由此可證成魏良輔「閉口難」之說。至於伯良所言「似開而實閉，似閉而未嘗不開」等說法，雖無甚錯誤，但畢竟瑣碎而抽象，後人未必能全然領會。之後沈寵綏在《絃索辨訛》中特別以方形□標註於閉口字旁，並舉例字「男」、「堪」簡單說明二字為「開口兼閉口」，而在《度曲須知·出字總訣》中標明「尋侵、監咸、廉纖」三韻分別為閉口之「真文、寒山、先天」，又在〈鼻音抉隱〉中介紹其發聲法：「蓋舐腭、閉口，唱者無心收鼻，而聲情原向口達，無奈脣閉舌舐，氣難直走，於是回轉其聲，徐從鼻孔而出，故音乃帶濁，婉肖無你兩字土音。……」篇幅甚長，對當時之唱演或有急懲時弊之效，但後人披覽其文，蓋亦知者嫌其辭費，而不知者仍舊不甚了然於心。清代李漁《閒情偶寄·音律第三·廉纖宜避》與徐大椿《樂府傳聲》之「鼻音閉口音」、「收聲」二章對閉口音亦多所闡釋，其他聲韻學家亦有所謂「攏脣」、「撮脣鼻

音」之說，當時識者聞之不難理解，然後人研究則往往多方揣測而未必盡得其真義。迨夫近代王季烈吸收西方科學之標音法，明確指出所謂「閉口音」其實就是韻母後收 m 音之後，頗有摧陷廓清之效，使過去曲家長期爭論的問題能夠豁然貫通，得到正解。**⓳**

　　舞臺演出講究字正腔圓，戲曲訣諺中常可看到對咬字之形容，如「欲言宮，舌居中；欲言商，口大張；欲言角，舌後縮；欲言徵，舌抵齒；欲言羽，唇上取。」以嘴形、舌位之變化與「五音」相配；「說開口必開，齒扣齊必來，撮字音在顎，唇啊合必諧。」用發某字之嘴形來作為「開齊合撮」四呼之分辨方式，這類敘述頗為形象化，但總不及音標來得科學而精準。而歷來傳統戲曲的教學全靠口傳心授，由於缺乏漢語音韻知識，不懂字音結構與發音過程，在傳授唱唸時，教師不說（通常也說不出）吐字關鍵所在，只是機械式地示範與模仿，學生沒辦法，因此走了許多冤枉路，有人甚至糊塗一輩子。如《清官冊》中寇準唱段有句「背轉身來謝神靈」，其中「身」字，學生學唱很多遍，已是名老生的教師都說不對，原來老先生要求在「身」字的字尾上潤色一番，即把收音 -n 拉長一些，在鼻腔裡多待一些，再進行下一字。但他沒做一點剖析，只指出不對，接著就反覆示範，學生因為不知錯在哪，終究還是沒唱對，先生也只好不了了之。**⓴**如果師生能具備語音學的基礎訓練，運用科學而有效的標音方式，整個教學過程也就能突破困境、事半功倍。

⓳　見同註**➐**，頁 278－282。

⓴　參楊振淇《京劇音韻知識》頁 6，中國戲劇出版社，1991 年。

二、墨守梨園舊說或師心自用

　　古代梨園界的教學環境相當保守而封閉，由於視技藝為謀生手段、私有財產，因而不輕易授徒，更不可能將絕藝外傳，解弢《小說話》曾記載明清之際盲女彈詞的學藝情形：「瞽者轉相授受，口教耳讀，其重師法，有過漢儒。」指出民間藝人之師承關係極為嚴格，所謂「投師如投胎」、「師徒如父子」，河南墜子更有「在家子不言父名，出外徒不言師諱」的訓示，不得已要提師傅的名諱時也得「先打嘴，後說話」。而藝不輕傳也被視為理所當然，梅蘭芳曾說：「舊社會裡，要學人家的一點玩意，真是千難萬難，那時候，誰有一齣拿手好戲，除非你去看他的戲，暗地裡去『偷』，明著請他教，他是不會輕易答應的。由於自私自利的個人主義在作怪，所以學戲很難，有好些寶貴的傳統東西就這樣失傳了。」㉑也因此梨園界常流行「寧給三畝地，不教一齣戲」、「投師不如訪友，訪友不如偷藝」等戲諺。

　　由於授藝方式的極端封閉，加上藝人文化知識水準的低落，往往奉師說為權威，若師說出現錯誤，不僅無力矯正，甚且以訛傳訛，造成戲曲教育上的侷限與負面影響。如目前劇團教戲仍有將「尖團音」、「上口字」藏作珍本、視為不傳之秘者，只可惜懷藏半生、死背多時，仍不知箇中原理所在。就舞臺唱唸要求而言，梨園界自清代以降，無論崑曲或京劇皆極重視咬字須分尖團，所謂「唱唸不分尖和團，縱然戲好也難全」，至於何者為尖？何者為

㉑　見梅蘭芳〈幾個同類型角色的分析和創造〉，中國藝術研究院戲曲研究所編，《中國戲曲理論研究文選》頁 422，上海文藝出版社，1985 年。

團？歷來解釋龐雜不一，說法將近十種之多❷，令人心迷目眩，今歸納諸說內容約可分為：

1. 以為所有漢字非「尖」即「團」。

2. 以為字分尖團係聲母問題，與韻母無關，因謂凡聲母為 ts、ts‘、s 者即是尖音，如發花轍之「雜、咱、匝、撒、薩……」皆屬尖字。

3. 以為凡屬支時、機微、真文、庚亭、侵尋、居魚等六韻之字皆為尖，其餘十五韻皆為團。

4. 以為凡屬齊撮兩呼者皆為尖，凡屬開合兩呼者皆為團。

5. 以為舌尖前音 ts、ts‘、s 與舌尖後捲舌音 tʂ、tʂ‘、ʂ 之別，係尖團之分，甚至稱 tɕ、tɕ‘、ɕ 為「輕團」，而 tʂ、tʂ‘、ʂ 為「重團」。

6. 以為尖團字音即「中州韻」。

如上所述，諸說皆有囿於一隅而未見全體之病，此類樹不見林之誤說充斥戲曲界，愈發使人對尖團音感到神秘難測而莫知所從。事實上，祇要探本究源，從最先提出尖團說的乾隆間《圓音正考》（又名《團音正考》）一書作分析，再參酌當時曲論家之評述，尖團之辨，可一言以蔽之曰：精見之分。換言之，尖音字指精系字之細音，係屬於古精清從心邪五母齊齒、撮口兩呼的字，即用注音符號ㄗ、ㄘ、ㄙ與一、ㄩ所拼成的字；團音字則指屬於古見溪群曉匣五

❷　詳參楊振淇《京劇音韻知識》頁 80－82，杜穎陶〈尖團字及上口字〉，《劇學》第 2 卷第 4 期，又見羅常培〈京劇中的幾個音韻問題〉，《東方雜誌》32 卷第 1 號，1935 年。

母齊撮兩呼的字，即用注音符號ㄐ、ㄑ、ㄒ與一、ㄩ所拼成的字，凡不合於上列兩個條件的，都與尖團無關。❷

　　有關尖團音之分，除了上述墨守梨園舊說、缺乏學術謹嚴考辨而有傳訛之弊外，學界另有師心自用，乖離曲壇唱唸典範，認為某字之尖團可憑個人「感覺」而加以更改，其意以為「兩個或兩個以上的尖音放在一起，就會給人造成刺耳、尖利的感覺，所以可以根據舞臺念唱的實際經驗，將其中一個改成團音，這樣就既保持崑劇的特色，又滿足了聽覺上的美感。」❷殊不知戲曲咬字之所以要分尖團，除了字音本身的辨義作用外，另有傳統戲曲表演的程法與典範（詳下文戲曲「存古典型」特質），何況尖音字唸來頗有尖新輕俏之感，若二個（或以上）尖音字合在一起，就會顯得難聽，則舞臺上常聽到的「小姐」、「姐姐」、「清新」、「小心些」、「寫盡心情」……為何沒人覺得刺耳？如果將其中一個改成團音豈不音義大亂而不明所以！何況藝諺中有一條專門訓練尖團之吐字：「酒就秦椒醬，靴小擠腳尖」，尖音字佔七成，近乎繞口令而具頓挫之致，有何難聽？其實只要合乎四聲腔格，自然能唱唸得鏗鏘有致，字音之美聽與否，實與尖團無必然關係。

　　此外，古典戲曲的唱唸咬字向來重視「中州韻」，而究竟何謂中州韻？各家說法卻紛歧不一。如周貽白認為是河南開封語言，徐慕雲、黃家衡將它視為「尖團音」的一個代名詞，竺家寧的《聲韻

❷　有關尖團音之歷史發展軌迹，詳參本書頁 196－207。

❷　見徐蓉《崑劇音韻研究》2.6.3「崑劇語言的發展之路」，收於《地方戲曲音韻研究》頁 113，北京，商務印書館，2006 年。

學》簡單地把它看成是卓從之《中州樂府音韻類編》（內容與《中原
音韻》略同）的簡稱，蘇雪安則籠統地表示「很可能是從周德清所著
的《中原音韻》一書而來。」㉕事實上，中州韻與自元迄清兼賅南
北曲音韻的曲韻系統息息相關，並對許多劇種與曲藝的唱唸字音產
生相當大的影響力，因而不論學界或梨園界都相當看重它，只是舊
說觀點或失之含混簡略，而新說亦嫌籠統而理路未清。㉖

　　據語音史研究顯示，我國幅員遼闊，殊方異語自古而然，早在
南戲北劇萌生之前，孔子即有「雅言」之觀念，唐宋以降亦有天下
正音之體認，足見追求「四海同音」是全國共同的想望，而中州

㉕　周貽白《戲曲演唱論著輯釋》頁 187 云：「中國戲曲的唸白，在崑曲中凡
　　生、末、外、淨、正旦等腳色，都唸的是『上韻白』（韻指中州韻，即河南
　　開封語音）……」徐慕雲、黃家衡《京劇字韻》頁 24 云：「京劇界所謂『京
　　劇是用中州韻』的說法，並不是指韻書上的押韻之『韻』，而係指河南的
　　『尖團字音』而言的……換句話說，『中州韻』就是『尖團音』的一個代名
　　詞。」蘇雪安《京劇聲韻》頁 108、109 云：「歷來談戲曲的人，都知道有中
　　州韻這一名詞，也知道戲曲應該按中州韻來唸唱。這種說法，到底是從什麼
　　時候開始？恐怕很少有人能作出詳實的答案來。……我們認為中州韻這一名
　　稱，既不是指河南中州的語言，也不是在古代戲曲中有一種名叫中州韻的唱
　　念方法，而是從當時（很難確定年代）人們的口頭上叫出來，一直流傳到今
　　天的，當時人們為什麼會叫出這樣一個名稱來呢？很可能是從周德清所著的
　　《中原音韻》一書而來。……要認識中州韻究竟是什麼，就需要從《中原音
　　韻》以後有關戲曲聲韻的書籍，來辨識字的聲韻。凡是依據這種方法來唸唱
　　的，就是『中州韻』。」
㉖　《吳小如戲曲文錄》頁 614 認為是「宋代官話的讀音」，北京大學出版社，
　　1996 年；蔣冰冰則將中州韻與「上口字」牽混而說，見《地方戲曲音韻研
　　究·京劇傳統字韻研究》頁 282－285，北京，商務印書館，2006 年。上述諸
　　家論中州韻，多忽視自元迄清之曲韻系統。

韻，顧名思義即含有「字音雅正」之意。戲曲表演必須隨時掌握觀眾的注意力，才能展現其迷人的藝術魅力，所以戲曲語言儘量要求雅俗共賞，讓各階層觀眾都能聽懂，因而它自然得充分運用這種具有四海同音特色的「中州韻」。故自元代周德清撰曲韻嚆矢《中原音韻》（明人稱之為《中州韻》），標榜「韻共守自然之音，字能通天下之語」以來，當時同系統的卓從之《中州樂府音韻類編》即以「中州」作書名，因它含有正宗、正統、正式之意，故明清兩代的曲韻專書幾乎全仍周卓之例，而將書名冠以「中州」二字，如王文璧《中州音韻》、范善溱《中州全韻》、王鵷《中州音韻輯要》、周昂《新訂中州全韻》等皆是。而在當時社會的實際語言中，也的確因現實需要而出現一種能通行天下、合乎博雅大方的共同語──官話。這種「通音」與方言土音相對，故自元以降，曲壇名家如周德清、魏良輔、徐渭、潘之恆、沈璟、王驥德、沈寵綏、李漁乃至近代吳梅等，莫不以「務去鄉音」為原則，追求戲曲唱唸之博雅大方，免遭僻陋之誚，故紛紛揭櫫「中州韻」作為舞臺唱唸之矩矱。只是語言每隨時代而遷變，而所謂「中州」、「中原」之範疇亦代有變革，且多與政治中心有關。明清傳奇因兼賅南北曲而日益茁壯昌盛，傳統的曲韻內容也隨著擴增，而因為南北曲咬字之不同，曲壇於是而有所謂「南中州」、「北中州」之分，王鵷《中州音韻輯要》與沈乘麐《曲韻驪珠》即明白標註南北異音，對戲曲唱唸具有切實的正音之功。

　　由此可見，「中州韻」此一戲曲音韻術語，可說是元明清曲韻之俗稱，其歷史義涵相當廣遠，實未可簡單含混地視之為某書、某地語言、甚至是「尖團音」的代名詞。正因為「中州韻」係斟酌古

今、綜合南北而成，具有天下通音之特質，又能與時俱變，故每為諸多劇種與曲藝取以為唱唸之正音規範。❷

參、傳統曲韻傳承之展望

　　音韻在傳統戲曲唱演的訓練與評騭上雖佔有樞紐地位，但由於古代缺乏科學而精確的標音方式，梨園界封閉而保守的授徒方式，傳統卑視戲曲的士大夫觀念，使得學界與梨園界較少互動交集，以致戲曲音韻中重要的術語多有墨守舊說或師心自用等傳訛現象發生，戲曲音韻教育也因此倍感侷限而出現困境。現今科學昌明，可資運用的研究利器增多，但在觀念與態度上，若不從根本上體悟戲曲音韻底特質，明瞭曲韻系統之異同，則很難為曲韻傳承帶來宏觀而具前瞻性的開展契機，因而如何結合「學」與「術」，徹底從根本做起，應是戲曲音韻教育的當務之急。

一、明瞭曲韻「存古典型」與「與時俱變」底藝術特質

　　任何一種戲曲，其起源大都侷限於一定地域，採用當地方言，並改造當地民間樂舞而成，故其雛型為地域性極強之地方（小）戲。而時日一久，當它蔚為大戲流布全國時，所使用的語言，則不可能僅守原生地方音，為了適應新流布地區的觀眾需要，在不同的演出時空中，摻入外地語音成為一種必然現象，而在不斷變化發展的過程中，劇種本身往往要保留它形成階段的某些音韻特徵，作為特有的藝術色彩和地方色彩的標誌。故戲曲語言的摻雜性是戲曲發

❷　有關「中州韻」之歷代義涵與發展，詳參本書頁 217－225。

展的必然結果，保守性則是人為的要求。㉘

　　活躍於舞臺上的戲曲語言原是一種藝術音韻，它同時具有與時俱變與存古典型兩種特質，因為曲之本色在唱，曲韻必須與實際唱口結合才有意義，即曲詞押韻與伶人咬字應與當時語音諧和，觀眾方得以聆賞無礙，由此而獲得共鳴，故曲韻每較一般傳統韻書切合實際語音，而藉曲韻以稽考當代語音系統之研究，即著眼於曲韻與時遷變之特質。㉙

　　此外，戲曲之唱唸口法多賴師徒代代口傳心授、燈燈相續之「傳頭」方式，而得以傳綿至今。如明·王驥德《曲律》即曾提及曲壇先輩有所謂「傳腔遞板」之法，以使舊曲板拍、腔調、快慢能毫無參差地薪傳不墜。㉚由是觀之，戲曲語言竟是一種多層面雜糅而成的藝術語言，它使得曲韻同時具有切合實際語音與保留古音兩種特質。能掌握這點，則對元曲、明清傳奇乃至現代各地方戲之諸多音韻問題，當有較為宏觀而細密之觀照。如元代周德清《中原音韻》對入聲的歸派與說明，在聲韻學界曾引發「有入」、「無入」

㉘　詳參游汝杰〈地方戲曲的語言問題〉，收於《地方戲曲音韻研究》頁 1－15。

㉙　王力《漢語史稿》頁 21 云：「《切韻》以後，雖然有了韻書，但是韻書由於拘守傳統，並不像韻文（特別是俗文學）那樣正確地反映當代的韻母系統。因此我們有必要研究唐詩、宋詞、元曲的實際押韻，來補充和修正韻書脫離實際的地方。」

㉚　王氏《曲律·論板眼第十一》云：「聞之先輩，有傳腔遞板之法。以數人暗中圍坐，將舊曲每人歌一字，即以板輪流遞按，令數人歌之如一聲，按之如一板；稍有緊緩（腔）、先後（板）之誤，輒記字以罰。如此庶不致腔調參差，即古所謂累累如貫珠者。」

兩極化的爭議，書中所列入聲字重出而多音之現象，與戲曲作家之方音無多大關係，亦很難用文白異讀或某一地區之通行語來解釋，唯有從曲唱派叶角度闡釋才較合理。❸❶換言之，周氏「呼吸之間還有入聲之別」是指元代中原之音的實際語音，而派入三聲，則不僅為「廣其押韻」，更是入聲按曲意與曲調旋律之需所作的靈活變化。❸❷若能體悟《中原音韻》「入派三聲」原是一種藝術音韻，「明白藝術音韻系統的曲律平仄之分同語音系統的入聲與非入聲之別在聲學特徵上處於不同的平面，許多疑問都可以迎刃而解。」❸❸

　　就藝術音韻觀點來看，不僅元曲入聲問題可獲得較為合理的詮釋，明清戲曲音韻中的若干特殊現象，其生發背景亦皆有原委可尋。如現在的閩語莆仙話稱母親為「娘」或「媽」，但在莆仙戲中卻稱作「姊」，主要因為「姊」是古代稱母之詞，戲曲詞彙保守地反映較古層次的方言面貌由此可見。❸❹目前普通話與諸多方言中「皆、街、鞋」等字已顎化為「乜斜」轍（唸〔ie〕），但古典戲曲的舞臺唱唸（如崑曲、京劇等）卻依然保持元代「皆來」古韻之唸法〔(i)ai〕，歷經數百年而不消磨。而自清代以降曲壇雖有倡北曲已亡之說者，但藉著曲韻專書與名家曲論之考訂，令人神氣鷹揚、毛髮洒淅的北曲遺音，不僅在有明一代仰賴伶人脣吻存其神貌，更因

❸❶　見本書頁 96－103。

❸❷　有關元曲入聲當如何配合唱唸作成舒或促之腔格問題，詳參拙著《曲學探賾・元曲唱演之音韻基礎》頁 96－105，臺灣學生書局，2003 年。

❸❸　詳參麥耘《音韻與方言研究・「中原音韻無入聲內證」商榷》頁 179－192，廣東人民出版社，1995 年。

❸❹　見同註❷❽頁 9。

口傳心授之「傳頭」燈燈相續地傳縣至今。㉟尤其吳方言區實際語音已然消失之閉口韻，仍為明清與近代曲家所斤斤固守㊱，此特殊現象亦與曲韻存古典型之特質有關。至於歷代曲韻專書在收字歸韻方面往往能突破傳統韻書之範限，記錄並保存當時實際語音，使得唱演時能給予觀眾「耳聞即詳」的要求㊲，則是曲韻「與時俱變」之靈活特質。而當劇種逐漸茁壯、蔚為大國流布南北時，為了向官話靠攏，充分運用這種具有四海同音特色的「中州韻」，如崑曲唱唸講究「中州韻姑蘇音」，而京劇則以「中州韻湖廣音」為依歸，二者除宗「中州」以達博雅大方之境界外，更分別以「姑蘇音」、「湖廣音」呈現劇種原創之方言韻致，凡此皆可看出戲曲語言之複雜面與豐富性。

　　上文提及戲曲音韻重視尖團之辨，演員唱唸不分尖團，常遭嘴

㉟　「傳頭」一辭，見吳梅村〈王郎曲〉「梨園弟子愛傳頭，請事王郎教弦索。」又〈琵琶行〉云：「盡失傳頭誤後生，誰知卻唱江南樂。」《冒鶴亭詞曲論文集・戲言》亦載：「溫州戲十九尚仍崑腔。但崑腔後來一板三眼，此仍一板一眼。傳頭未失，而士夫中無顧曲者，「傳頭」一辭，見吳梅村〈王郎曲〉「梨園弟子愛傳頭，請事王郎教弦索。」又〈琵琶行〉云：「盡失傳頭誤後生，誰知卻唱江南樂。」《冒鶴亭詞曲論文集・戲言》亦載：「溫州戲十九尚仍崑腔。但崑腔後來一板三眼，此仍一板一眼。傳頭未失，而士夫中無顧曲者，不能起衰振靡。」又有關北曲遺音之考索，見本書頁108－130。

㊱　趙蔭棠分析明清「曲韻派」特色時曾云：「-m 韻之存在，尤與唱曲有關係，與實在的語音變遷無關；蓋 m 雖是子音，卻可以按著唱歌的方法唱得很好，所以曲韻家存而不廢。」見《中原音韻研究》頁 52，新文豐出版社，1984年。

㊲　見同註㉜頁 92－94。

裡不講究之譏評，或許有人認為目前的普通話（今國語）已無尖團之分，在實際生活語言中，分尖團的作用似乎也不大，而曲壇唱唸重視尖團之辨，究竟有何積極意義？事實上，就字音的辨義作用而言，尖團之辨有助於觀眾瞭解曲情曲意，尤其在沒有字幕的情況下，「帶孝」與「帶笑」、「休書」與「修書」、「寶劍」與「保薦」、「見人」與「賤人」、「不曉」、「不小」，前者為團音，後者為尖音，詞義迥異，唱演者若不辨尖團，則不但語彙的辨義性將因此而減小，表演者「達意」的效率降低，甚至可能會使聆賞者有會錯意的感受；況且目前吳、客、閩、粵語區的人日常生活語言裡，仍舊有尖團音的區分，因此唱演者咬字若能辨明尖團，則較能避免觀眾在詞意上的混淆。其次，就曲韻的傳統而言，戲曲的唱唸咬字本有其存古典型之特色。崑曲以吳音為基礎，而吳語尖團分明，故曲家有尖團之辨；京劇源自崑曲，宜其有尖團之分。自來梨園界皆以得前輩口傳心授之「傳頭」為貴，若唱演古典戲曲而不諳尖團，則程法典範俱失，曲中所蘊藏的古典韻味亦將減却很多，而不再如往昔般醲郁得令人留戀，因此就保存傳統戲味的立場而言，唱演古典戲曲之分尖團，可說是必要而不容忽視的。

二、嚴守戲曲音韻之系統與規範

我國歷史悠久、幅員遼闊，劇種約有三百六十餘種之多，欲區別這些劇種，最顯著的特徵是語言而非聲腔，因為有些劇種本身即兼容幾種不同聲腔，如川劇即含崑、高、胡、彈、燈等多種聲腔。❸聲腔多半可隨語言而變化，語言則頑強地難隨聲腔而改易，換言

❸　詳參路應昆《高腔與川劇音樂》頁 157－210，人民音樂出版社，2001 年。

之，音韻對劇種聲腔具有決定性的辨異作用。

音韻在古典戲曲創作與搬演上既佔有樞紐地位，唱演傳統戲曲時自當嚴守戲曲音韻之系統與規範，誠未可師心自用紊亂畛域。如上文提及明清曲家特別重視閉口韻——侵尋、監咸、廉纖，認為此三韻雖在當時實際生活語言中已然流失，然曲唱仍宜極力固守而不容或失。究竟閉口韻在現代唱演戲曲中有無保存之必要？實應按時代與劇種本身之特質而論，未可貿然混同作劃一之說。因我國現代方言中，僅閩、粵與客家系等「閩海之音」依然保存收 m 的閉口音，其他分佈地域甚廣的官話音系（包括北方語言）與吳語區皆無閉口音。㊟就元曲而言，由於元代北方實際語言中仍存在著閉口音，而在曲韻史上具有宗師地位的周德清《中原音韻》又將閉口三韻獨立，不與其他韻目相混，因而今日唱演元曲（雜劇），誠宜存古典型，保留「唱時費力」的閉口字韻，不但能顯出唱者的功力，亦能展現元曲原有的語言韻致，達到「傳古人之神方為上乘」之境界。㊵

若明清戲曲之唱演，當時曲家雖極力提倡閉口韻，但因此類古韻久已不復存於人們脣吻之際，因而不但戲曲創作者無法嚴守此種乖乎自然之押韻定則，甚至曲律研究者也不免分類錯誤而將閉口韻誤植他韻中；尤其明清傳奇之主流聲腔——崑曲，其字音根據為「中州韻姑蘇音」，因而唱曲者呼吸口語之間並不受閉口韻的限

㊟　有關現代方音五大系之範疇與特色，可參王力《漢語音韻學》頁 563－566，中華書局。

㊵　有關元曲閉口音之存廢問題，見同註㉜頁 106－113。

制，按戲曲音韻與時通變之特質，今日舞臺唱演崑曲，實毋須昧於時潮、斤斤固守此閉口古韻。❹至於目前生活語言仍保有閉口韻之劇種、聲腔如歌仔戲、梨園戲、南管、廣東戲等，唱演時自然得使用收音較具技巧與特色之閉口字音，以展現唱者功力，並呈顯該劇種應有之唱唸原味。其他實際語音基礎原本就沒閉口音的劇種如京劇、川劇、越劇……等，其舞臺唱唸之與閉口音韻無關自不待言。

　　此外，值得一提的是，傳統戲曲中各劇種之押韻自有其系統與規範，不可隨意混同。如崑劇之文學、音樂為古詩、詞、曲之流亞，繼承我國韻文學與文化之傳統，其聲腔則是北劇與明清傳奇之重要載體，在戲劇史上獨享「雅部」與「百戲之祖」美譽，其押韻系統自然是據周德清《中原音韻》以迄沈乘麐《曲韻驪珠》之曲韻系統，講究四聲清濁、細分等呼之謹嚴格律。而京劇雖在乾隆間竄興，最後奪得劇壇盟主寶座，但其文學藝術與押韻系統終究屬花部，即自蘭茂《韻略易通》（1442）所發展而來的民間劇韻「十三轍」，此系統之韻書大部分為一般「據音識字」的人而作，也頗適合民間口頭文學的天籟，與文人式的曲韻系統迥異，但近代梨園名宿如曹心泉、張伯駒、余叔岩、齊如山等卻將兩個系統混同調和並撰書立說，殊欠精當。❷至於一般演員頗為重視的「上口字」，其內涵與條例雖然大都承自曲韻系統❸，但一般多用於京劇術語，論

❹　有關崑曲閉口韻之存廢問題，見同註❼頁 300－305。

❷　有關曲韻與民間劇韻二大押韻系統之發展與諸名宿之說法，見羅常培前揭文註❷頁 157－165。又徐蓉《崑劇音韻研究》亦將崑劇押韻之曲韻系統與「十三轍」牽混而論，實為不妥，見同註❷頁 64－65。

❸　有關「上口字」之內容與所承曲韻之原委，詳參本書頁 225－236。

崑劇音韻，自然是依曲韻系統，而無所謂「上口字」之說，兩者實未可牽混，以致紊亂花雅畛域。❹❹

三、構建科學而具國際觀之戲曲音韻學

　　音韻學在傳統戲曲之創作、唱演與賞鑒上雖居核心地位，但歷來學界與梨園界皆因其艱深難懂而視為畏途，使得原本頗為重要的戲曲音韻學科因發展有限而面臨困境。事實上，音韻學是一門相當科學而具系統的學問，祇是當它必須跨領域接觸文學、音律、表演藝術，並與傳承方式較為封閉而保守的梨園界相結合而作研究時，若無實踐經驗終難窺其奧窔，故近代曲學大學吳梅力倡「欲明曲理，須先唱曲」，唯有認清「路頭」，掌握重心，才能做出真正深入而有價值的研究。

　　「工欲善其事，必先利其器」，當然，堅實的語音學基礎訓練是極為必要的。因為面臨古代聲韻術語的含混糾葛，若缺乏系統而清晰的語音史觀念，雖全心投入，也可能「皓首而不能窮其理」，何況我國戲曲、曲藝數量高達數百種，在作比較分析研究時，需要精準的擬音訓練，而目前記錄語音的音標種類繁多，（如羅馬、通用、漢語拼音與傳統簡易的國語注音符號等）其中最著名，使用最廣的是「國際音標」（International Phonetic Alphabet），簡稱 IPA。這是全世界通用的一套標音符號，由各國語言學家共同研究制定，在 1888 年公布初稿。其原則是一個符號只代表一種發音，一種音也只有一種符號表示；凡是人類語言所有的音，都能加以標注。學會全套音

❹❹　徐蓉論崑劇音韻，嘗列「上口音問題」，將京崑音韻牽混而談，見同註❷❹頁
　　61－63。

標，就能記錄下全世界任何一種語言，即使時隔多年，再拿出記錄，仍可以精確的發出那種語言的聲音。別人記的音，我們雖然從來沒聽過那種語言，也可以依據音標正確地唸出來。因此，音標的最大功能就是打破了時空的限制。㊺

　　有了科學的記音利器，加上現代攝錄音像的聲光設備，對音韻學的研究條件可說突進不少。而目前學界也逐漸關注戲曲音韻學，開始從現代語言學的角度研究地方戲曲，如由復旦大學游汝杰教授帶領博碩士研究生近十人從事田調研究而成果斐然㊻，透過調查、記錄、比較、研究原生地方言語音和目前戲曲舞臺語音，整理出該劇種的聲韻調系統，而新、老演員與舊唱片上的舞臺語音比較是工作重點，目的在「從理論上探討戲曲音韻特點，它跟原生地自然語言、民族共同語和演員母語的關係，字調與樂調的關係」，「在實用意義方面，本課題的研究成果可以幫助戲曲演員從語音學和音韻學的角度，了解某種戲曲的語音系統及其特點；可以作為戲曲界今後在字音上培養新演員的重要參考。本課題的最終目的之一是試圖建立地方戲曲字音規範。」（游汝杰序）的確，這項課題若研究成功，其消極意義，不僅可將前輩音韻典範特色加以錄存，更可積極地幫助戲曲演員從語音學角度了解劇種自身的音韻系統及其特點，能更容易地掌握好咬字訣竅，在培養新演員時，對「字正」之要求，能有一套更為科學而有效的訓練課程。而學界的學術研究若能

㊺　參竺家寧《古音之旅》「國際音標可以拼寫全世界的語言」頁 26－29，萬卷樓圖書公司，1987 年。

㊻　復旦師生研究論文凡九篇，已結集出版，游汝杰主編《地方戲曲音韻研究》，北京，商務印書館，2006 年。

研究者本身也具備「欲明曲理，須先唱曲」的實踐功夫，則不僅研究起來得心應手，所作出的研究成果也將更為深入而具價值。

肆、結語

　　傳統中國的戲曲以音樂為本位，以唱唸為重心。數百劇種各以其獨特的語言、聲腔創造出其他劇種無法取代的藝術風格，其中聲腔多半可隨語言而變化，語言則頑強地難隨聲腔而改易，換言之，音韻對劇種聲腔具有決定性的辨異作用。就唱唸美學而言，傳統戲曲的鑑賞向以「字正腔圓」為最高標準，而從歷代曲論、表演訣諺與諸名角心法中，不難發現其中「字正」遠較「腔圓」重要。加上古典戲曲歷來重視「依字行腔」的創腔與曲唱原則，更使得作曲、譜曲與唱曲整個「度曲」藝術，都離不開音韻學。戲曲音韻學雖如是重要，但在門類紛繁的戲曲研究範疇中，它卻是較為寂寞的一環，清代毛先舒於《聲韻叢說》中曾感嘆：

> 學士大夫能稽古而多不嫻音律，伶人歌工能歌而不讀書，則
> 習流而昧源，此聲韻之學少而貫通之也。

古代聲韻術語的含混殽亂，歷史音變觀念的模糊與語音學的基礎訓練不足，使音韻學的研究向被視為畏途。而傳統士大夫非但不擅音律又多卑視戲曲，梨園界之教學環境則保守而封閉，常墨守師說或以訛傳訛，學界亦有習流源師心自用者，使原本條理層次井然的「尖團之辨」、「中州韻」與「上口字」等義涵，無端滋生龐雜不一之異說，紊亂戲曲音韻之系統與規範，傳統戲曲音韻教育因而面

臨侷限與困境。

　　音韻學家李新魁曾說：「要想為推動學術發展做出貢獻，就萬不可墨守師說。」現今科學昌明，可資運用的研究利器增多，如精準而科學的國際音標與攝錄音像的聲光設備等，對音韻學的研究條件可說突進不少，而在觀念與態度上實應深切明瞭戲曲音韻原是一種多層面雜糅而成的藝術語言，它既有「與時俱變」之摻雜性，又有「存古典型」之保守性，而在變與不變之間，分寸拿捏之標準，自應按聲腔劇種之特質而有不同之系統與規範。如元曲講究「閉口韻」，而今日唱演明清傳奇則毋須特意固守，然原屬「閩海之音」如歌仔戲、梨園戲、廣東戲等劇種則宜唱出閉口字音之本色。而同宗「中州韻」之崑曲與京劇，其唱唸則分別以「姑蘇音」、「湖廣音」呈現劇種原創之方言韻致。至於雅部崑曲之唱唸與押韻系統，係依循元周德清《中原音韻》以迄清沈乘麐《曲韻驪珠》之曲韻系統，而非花部所用「十三轍」之民間劇韻系統。

　　今日學術研究趨勢重在不同領域間的交流與整合，為培育戲曲人才，發揚精緻傳統文化，深心結合「學」與「術」，將音韻學納入古典戲曲的研究範疇，構建一套科學而具國際觀之「戲曲音韻學」，已至屬必要，而在構建過程中，除了努力汲取新知之外，亦當尊重戲曲音韻之傳統，重視度曲之規範性，體認「曲律為戲曲之魂」的學術意義，因為，「不以繼承前人的積累為『傳統』者，不能積累成為後世的『傳統』」，傳統戲曲音韻之傳承意義亦即在此。

（原載 2006 年《戲曲教育的回顧與展望國際學術研討會論文集》）

參考書目

壹、專著

（一）

中原音韻	元·周德清	鐵琴銅劍樓本
中州樂府音韻類編	元·卓從之	鐵琴銅劍樓傳鈔本
洪武正韻	明·樂韶鳳等	世界書局
中州音韻	明·王文璧	北大石印本
瓊林雅韻	明·朱權	明刻本
菉斐軒詞林韻釋	明·陳鐸	粵雅堂本
中州全韻	明·范善溱	傳鈔本
中州音韻輯要	清·王鵕	清乾隆甲辰崑山咸德堂本
增訂中州全韻	清·周昂	清乾隆此宜閣刊本
曲韻驪珠	清·沈乘麐	清嘉慶元年枕流居原刊本
曲韻五書	汪經昌校輯	廣文書局
詞林正韻	清·戈載	文史哲出版社
詞律	清·萬樹	廣文書局
校正宋本廣韻	宋·陳彭年等	藝文印書館
唱論	元·燕南芝庵	中國戲劇出版社

中原音韻	元·周德清	中國戲劇出版社
青樓集	元·夏庭芝	中國戲劇出版社
南村輟耕錄	元·陶宗儀	中華書局
錄鬼簿	元·鍾嗣成	中國戲劇出版社
錄鬼簿續編	明·無名氏	中國戲劇出版社
太和正音譜	明·朱權	中國戲劇出版社
詞謔	明·李開先	中國戲劇出版社
曲律	明·魏良輔	中國戲劇出版社
曲論	明·何良俊	中國戲劇出版社
曲藻	明·王世貞	中國戲劇出版社
南詞敘錄	明·徐渭	中國戲劇出版社
曲律	明·王驥德	中國戲劇出版社
曲品	明·呂天成	中國戲劇出版社
曲論	明·徐復祚	中國戲劇出版社
顧曲雜言	明·沈德符	中國戲劇出版社
客座贅語	明·顧起元撰、張惠榮校點	鳳凰出版社
遠山堂曲品	明·祁彪佳	中國戲劇出版社
譚曲雜劄	明·凌濛初	中國戲劇出版社
衡曲麈譚	明·張琦	中國戲劇出版社
絃索辨訛	明·沈寵綏	中國戲劇出版社
度曲須知	明·沈寵綏	中國戲劇出版社
閒情偶寄	清·李漁	中國戲劇出版社
南曲入聲客問	清·毛先舒	中國戲劇出版社
看山閣集閒筆	清·黃圖珌	中國戲劇出版社
樂府傳聲	清·徐大椿	中國戲劇出版社
雨村曲話	清·李調元	中國戲劇出版社

劇話	清・李調元	中國戲劇出版社
劇說	清・焦循	中國戲劇出版社
花部農譚	清・焦循	中國戲劇出版社
曲話	清・梁廷枏	中國戲劇出版社
梨園原	清・黃旛綽	中國戲劇出版社
顧誤錄	清・王德暉、徐沅澂	中國戲劇出版社
藝概	清・劉熙載	中國戲劇出版社
小棲霞說稗	清・平步青	中國戲劇出版社
詞餘叢話	清・楊恩壽	中國戲劇出版社
今樂考證	清・姚燮	中國戲劇出版社
顧曲塵談	吳梅	廣文書局
螾廬曲談	王季烈	臺灣商務印書館
舊編南九宮譜	明・蔣孝編	明嘉靖己酉三徑草堂刻本
增訂南九宮曲譜	明・沈璟編	明末永新龍驤刻本
南詞新譜	清・沈自晉編	清順治乙未刊本
九宮正始	清・徐于室輯 鈕少雅訂	清順治辛卯精鈔本
南音三籟	明・凌濛初輯	明末原刊本配補清康熙增本
吟香堂曲譜	清・馮起鳳	乾隆五十四刊本
納書楹曲譜	清・葉堂	清乾隆五十七年刊本
九宮大成南北詞宮譜	清・周祥鈺、鄒金生	古書流通處本
遏雲閣曲譜	清・王錫純輯	文光圖書公司
崑曲大全	張芬	世界書局
粟廬曲譜	俞粟廬	手稿石印本
朝野新聲太平樂府	元・楊朝英選 民國・隋樹森校訂	中華書局

全元散曲	隋樹森編	中華書局
飲虹簃所刻曲	盧前	世界書局
元曲選	明・臧懋循編	宏業書局
元曲選外編	隋樹森編	宏業書局
古本戲曲叢刊	中央文化部等編	商務印書館影印本
琵琶記	元・高明 明・烏程閔氏	國立中央圖書館藏朱墨 套印本
琵琶記	元・高明	清陸貽典鈔本
新曲苑	任中敏	中華書局
散曲叢刊	任中敏	中華書局
詞話叢編	唐圭璋編	新文豐出版社

（二）

中原音韻研究	趙蔭棠	新文豐出版社
中原音韻講疏	汪經昌	青石山莊影印
校訂補正中原音韻及正 語作詞起例	陳新雄編	學海出版社
中原音韻音系	楊耐思	中國社會科學出版社
中原音韻新論	高福生等	北京大學出版社
論中原音韻	周維培	中國戲劇出版社
周德清及其曲學研究	古苓光	文史哲出版社
中國古代韻書	趙誠	中華書局
漢語音韻學	董同龢	文史哲出版社
等韻源流	趙蔭棠	商務印書館
漢語等韻學	李新魁	中華書局
漢語詩律學	王力	洪氏出版社
漢語音韻學	王力	中華書局

漢語方言概要	袁家驊等	文字改革出版社
漢語方音字匯	北大中文系編	文字改革出版社
現代漢語方言	詹伯慧	湖北人民出版社
現代吳語的研究	趙元任	北京清華學校研究院
當代吳語研究	錢乃榮	上海教育出版社
古今詩韻說略	趙天吏等	江蘇教育出版社
京劇音韻知識	楊振淇	中國戲劇出版社
戲曲的唱唸和形式鍛鍊	白雲生	音樂出版社
地方戲曲音韻研究	游汝杰主編	商務印書館
詞與音樂	劉堯民	雲南人民出版社
詞與音樂關係研究	施議對	中國社會科學出版社
倚聲學（詞學十講）	龍沐勛	里仁書局
詞曲	蔣伯潛	世界書局
詞學指南	謝无量	中華書局
唐宋詞論叢	夏承燾	宏業書局
宋詞音系入聲韻部考	金周生	文史哲出版社
詞論	劉永濟	源流出版社
詞曲史	王易	廣文書局
詞學通論	吳梅	盤庚出版社

（三）

中國戲曲總目彙編	羅錦堂	香港萬有圖書公司
善本劇曲經眼錄	張棣華	文史哲出版社
中國大百科全書（戲曲·曲藝）	中國大百科全書總編輯委員會編	北京中華大百科全書出版部
中國古典戲曲序跋彙編	蔡毅編	山東齊魯書社
中國崑劇大辭典	吳新雷主編　俞為民、	南京大學出版社

	顧聆森副主編	
南詞敘錄	李復波、熊澄宇注釋	中國戲劇出版社
潘之恒曲話	江效倚輯注	中國戲劇出版社
曲品校註	呂書蔭校註	北京中華書局
戲曲演唱論著輯釋	周貽白	中國戲劇出版社
王驥德論曲斟疑	楊振良	里仁書局
沈寵綏曲學探微	蔡孟珍	五南圖書出版社
崑曲曲牌及套數範例集（南套）	王守泰等	《中國戲曲音樂集成·江蘇卷》編輯部油印本
崑曲格律	王守泰	江蘇人民出版社
曲律易知	許守白	郁氏印獎會
曲學	盧元駿	黎明文化事業公司
曲學探賾	蔡孟珍	臺灣學生書局
詞曲論稿	羅忼烈	香港中華書局
讀曲小記	趙景深	北京中華書局
江蘇戲曲論文集	梁冰等著	中國戲劇家協會江蘇分會
中國劇詩美學風格	蘇國榮	上海文藝出版社
崑曲唱腔研究	武俊達	人民音樂出版社
元代雜劇藝術	徐扶明	上海文藝出版社
王國維戲曲論文集	王國維	里仁書局
中國近世戲曲史	青木正兒著　王古魯譯	商務印書館
中國戲劇史長編	周貽白	上海書店出版社
中國戲曲通史	張庚、郭漢城	丹青圖書有限公司
中國戲劇史	徐慕雲	河洛圖書出版社
崑劇發展史	胡忌、劉致中	中國戲劇出版社

崑劇演出史稿	陸萼庭	上海文藝出版社
中國戲劇學史稿	葉長海	上海文藝出版社
漢上宧文存	錢南揚	上海文藝出版社
戲文概論	錢南揚	上海古籍出版社
錢南揚先生紀念集	南戲學會編	南京大學中文系
明清傳奇導論	張敬	華正書局
中國古典戲劇論集	曾永義	聯經出版事業公司
說戲曲	曾永義	聯經出版事業公司
長生殿研究	曾永義	商務印書館
牡丹亭研究	楊振良	臺灣學生書局
曲選	楊振良、蔡孟珍	五南圖書出版社
近代曲學二家研究——吳梅‧王季烈	蔡孟珍	臺灣學生書局
琵琶記的表演藝術	蔡孟珍	臺灣學生書局
明清家樂研究	劉水雲	上海古籍出版社
戲曲班社研究：明清家班	楊惠玲	廈門大學出版社

貳、期刊論文

關於《中原音韻》音系的基礎和「入派三聲」的性質	李新魁	中國語文 1963 年 4 期
關漢卿戲曲的用韻	廖珣英	中國語文 1963 年 4 期
漢語音韻史的分期問題	鄭再發	史語所集刊 1966 年第 36 本下冊
與《中原音韻》相關的幾種方言現象	丁邦新	史語所集刊 1981 年 52 卷 4 期
《中原音韻》清入聲作	黎新第	中國語文 1990 年 4 期

上聲沒有失誤

《中原音韻》與北詞用韻之關係	賴橋本	臺灣省立師範大學曲學集刊 1964 年 6 月
《中原音韻》入聲多音字音證	金周生	輔仁學誌第 13 期
《元曲選》音釋平聲字切語不定被切字之陰陽調說	金周生	輔仁學誌第 14 期
元代北劇入聲字唱唸法研究	金周生	輔仁學誌第 15 期
元代散曲 m n 韻尾字通押現象之探討——以山咸攝字為例	金周生	輔仁學誌第 19 期
從臧晉叔「元曲選·音釋」標注某一古入聲字的兩種方法看其對元雜劇入聲字唱唸法的處理方式	金周生	輔仁學誌第 22 期
《中原音韻》-ŋ-n 字考實	金周生	輔仁國文學報第 6 集
試論金元詞中的一種特殊押韻現象	金周生	王靜芝先生八十壽慶論文集 1995 年 6 月（華嚴出版社）
中州音韻保存在山東海邊兒上	俞敏	河北師院學報 1987 年第 3 期
八思巴字漢語音系擬測	楊耐思	語言研究 1991 年 11 月
《中州音韻》述評	何九盈	中國語文 1988 年 5 期
《詩詞通韻》述評	何九盈	中國語文 1985 年 4 期
再論《瓊林雅韻》的性質	龍莊偉	語言研究 1991 年 11 月
試論《瓊林雅韻》音系	張竹梅	陝西師大學報 1988 年 1

的性質		期
本悟《韻略易通》之「重ㄨ韻」	龍莊偉	中國語文 1988 年 3 期
曲尾及曲尾上的古入聲字	忌浮	中國語文 1988 年 3 期
明代官話及其基礎方言問題——讀《利瑪竇中國札記》	魯國堯	南京大學學報 1985 年 4 期
試論近代南方官話的形成及其地位	張衛東	深圳大學學報（人文社會科學版）15 卷 3 期，1998 年 8 月
羅明堅、利瑪竇《葡漢辭典》所記錄的明代官話	楊福綿	中國語言學報 5 期，1995 年 6 月
南戲曲韻研究	李曉	南京大學學報 1984 年 3 期
論《樂府傳聲》	李占鵬	南京大學學報 1991 年 3 期
關於「雅言」	李維琦	中國語文 1980 年 6 期
「北叶中原，南遵洪武」溯源	尉遲治平	語言研究 1988 年 1 期
蘇州音系再分析	汪平	語言研究 1987 年 1 期
論《韻略匯通》的入聲	張玉來	語言研究 1991 年 11 月
清代吳人南曲分部考	馬重奇	語言研究 1991 年 11 月
漢語卷舌聲母的起源和發展	鄭仁甲	語言研究 1991 年 11 月
近代 -m 韻嬗變證補	曹正義	語言研究 1991 年 11 月
金諸宮調曲句的平仄與入聲分派	黎新第	語言研究 1993 年 2 期
略論「吳門曲派」	顧聆森	蘇州大學學報 1992 年 1

		期
吳語的形成和發展	李新魁	學術研究 1987 年 5 期
蘇州方言中〔ts,ts',s,z〕和〔tʂ,tʂ',ʂ,z〕的分合	葉祥苓	方言 1980 年 3 期
吳語的邊界和分區	顏逸明等	方言 1984 年 1 期
京劇中的幾個音韻問題	羅常培	東方雜誌 32 卷第 1 號
中州音韻輯要的反切	林慶勳	第一屆清代學術研討會論文集 1993 年
皮黃科班正音初探	謝雲飛	聲韻論叢第 4 輯 1992 年
談 -m 尾韻母字於宋詞中的押韻現象——以「咸」攝字為例	金周生	聲韻論叢第 3 輯 1991 年
刻本《圓音正考》所反映的音韻現象	林慶勳	聲韻論叢第 3 輯 1991 年

國家圖書館出版品預行編目資料

曲韻與舞臺唱唸

蔡孟珍著. – 初版. – 臺北市：臺灣學生，2008.03
面；公分
參考書目：面

ISBN 978-957-15-1400-0(精裝)
ISBN 978-957-15-1399-7(平裝)

1. 曲韻 2. 京劇 3. 說唱戲曲

982.21　　　　　　　　　　　　　　97003806

曲韻與舞臺唱唸 (全一冊)

著　作　者：蔡　　　　孟　　　　珍
出　版　者：臺 灣 學 生 書 局 有 限 公 司
發　行　人：盧　　　　保　　　　宏
發　行　所：臺 灣 學 生 書 局 有 限 公 司
　　　　　　臺 北 市 和 平 東 路 一 段 一 九 八 號
　　　　　　郵 政 劃 撥 帳 號 ： 0 0 0 2 4 6 6 8
　　　　　　電　話 ： (0 2) 2 3 6 3 4 1 5 6
　　　　　　傳　眞 ： (0 2) 2 3 6 3 6 3 3 4
　　　　　　E-mail：student.book@msa.hinet.net
　　　　　　http：//www.studentbooks.com.tw

本書局登
記證字號：行政院新聞局局版北市業字第玖捌壹號

印　刷　所：長 欣 印 刷 企 業 社
　　　　　　中 和 市 永 和 路 三 六 三 巷 四 二 號
　　　　　　電　話 ： (0 2) 2 2 2 6 8 8 5 3

定價：精裝新臺幣四二〇元
　　　平裝新臺幣三四〇元

西 元 二 〇 〇 八 年 三 月 初 版

臺灣 學生書局 出版

中國語文叢刊